中國繪畫史

大學叢書

中國繪畫史

潘天壽 著

原上海美術專門學校叢書
商務印書館發行

弁言

民國十二年春，與老友諸聞韻任教於上海美術專校，擘畫添設中國畫系，發揚吾國固有之畫學至秋即開始招新生約二十餘人，十三年春復添新生約三十人，成績良嘉夫既設立專系課程中當然不能無中畫變遷史一科。顧其時研究是學而有統系者寥若晨星無已迺參覽古畫品錄、續畫品錄唐朝名畫錄、歷代名畫記益州名畫錄圖畫見聞志、畫繼圖繪寶鑑、圖繪寶鑑續編繪事備考、國朝畫徵錄國朝畫識墨香居畫識、墨林今畫、佩文齋書畫譜支那繪畫史諸書纂成是編勉爲擔任然穿九曲之珠祇刻七旬之燭艸創急就魚家良多堪資研求寧敢問世第「他山之石，可以攻玉。」倘或以此引起世人於固有畫學之注意及與趣精研博討發揮而光大之實爲壽所深企者也。

十五年夏，由商務印書館出版以來承一二舊友及讀者不吝指示尤爲銘感；淞滬之役全版燬於彈火去春該館以大學叢書委員會，以是編歸入大學叢書重行製版屬爲復檢爰循舊憶都損益之粗心之處無減從前仍希賢明有以教我，則幸甚矣！

民國二十四年十二月二十九日壽艸於西子湖聽天閣。

一

目次

一

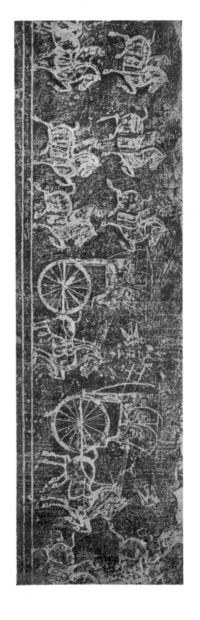

郭 一 之 刻 石 祠 山 嘉 漢 東 一

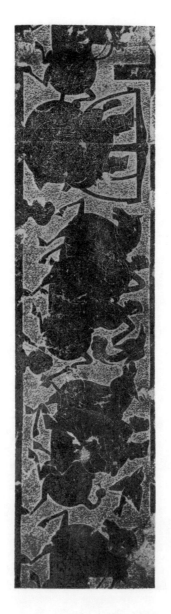

郡一之刻石祠氏武漢東　二

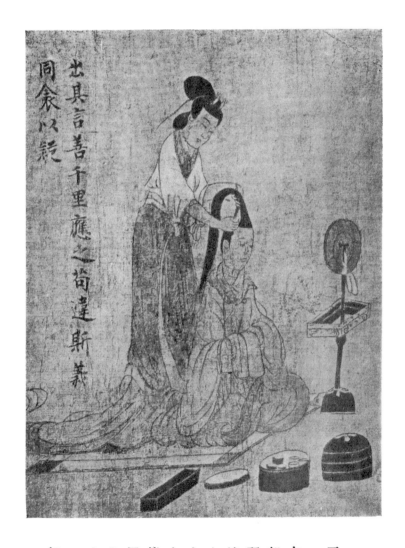

出其言善千里應之苟違斯義
同衾以疑

三　六朝顧愷之女史箴圖卷之一部

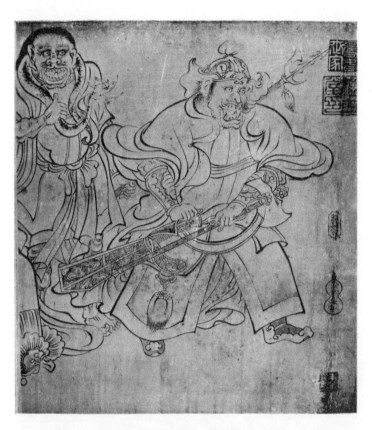

四　唐吳道子送子天王圖長卷之一部

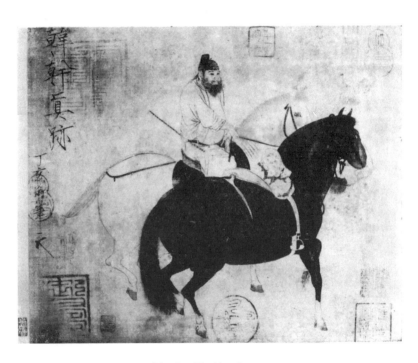

五　唐韓幹畫馬

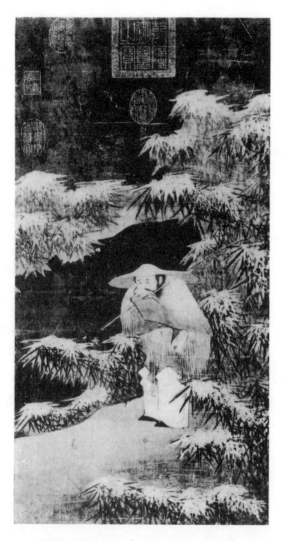

六　五代人作雪漁圖

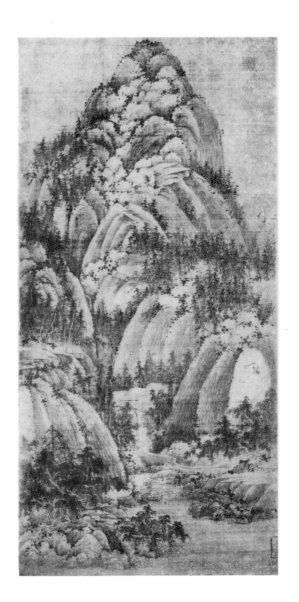

七　宋巨然秋山問道圖

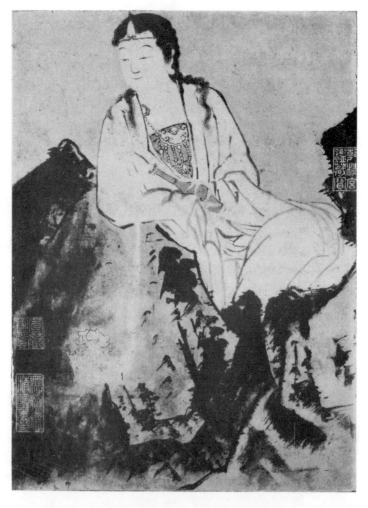

八　宋賈思古大士像

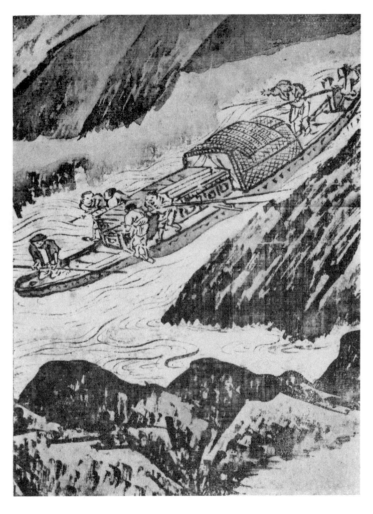

九　宋夏珪長江萬里圖長卷之一部

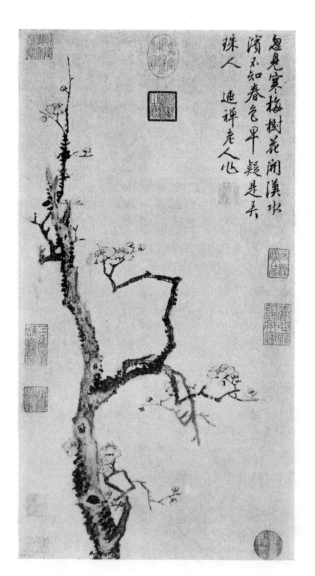

忽見寒梅樹花開漢水
濱不知春色早疑是弄
珠人
　　　逃禪老人心

十　宋揚補之梅花

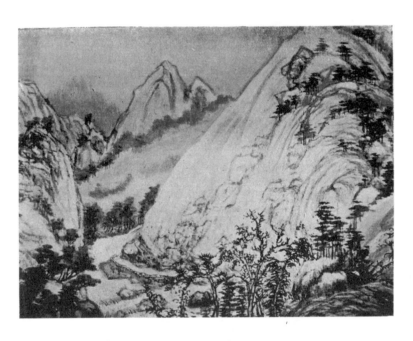

十一　元黃公望富春山長卷之一部

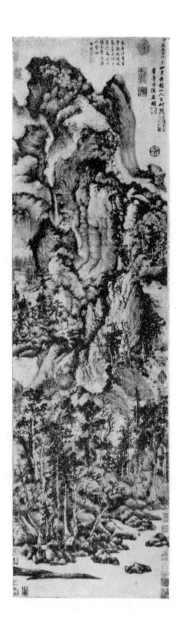

十二　元王蒙春卞隱居圖

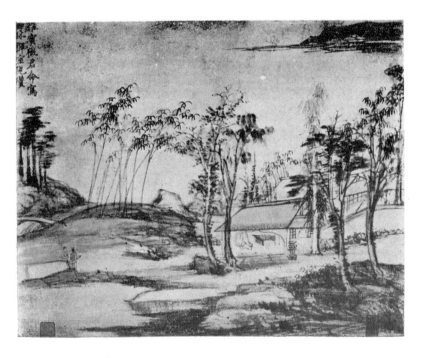

十三　元倪瓚西林禪室圖

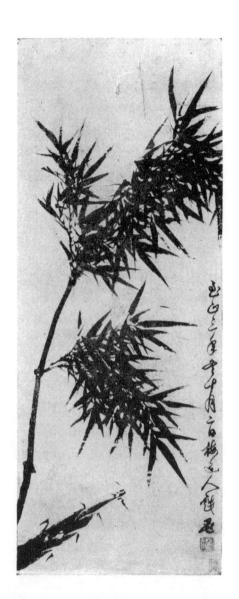

十四　元吳鎮墨竹

十五　明戴進羅漢圖

十七　明文徵明山水

十八　明董其昌秋林書屋圖

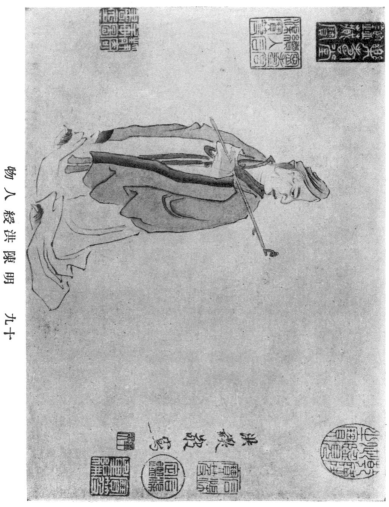

人物 陳洪綬 九十

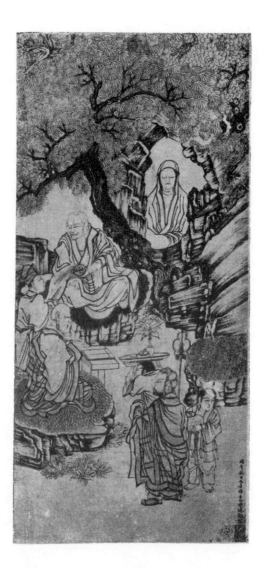

二十　明丁雲鵬佛像

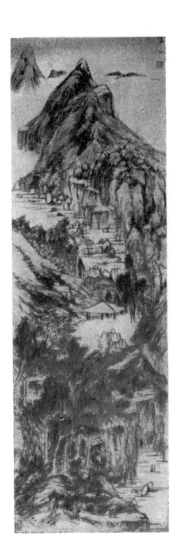

二十一　清八大山人山水

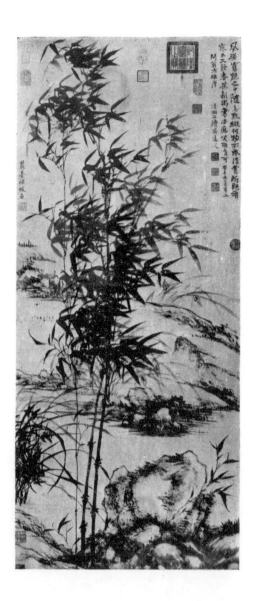

二十二　清釋道濟王原祈合作蘭竹

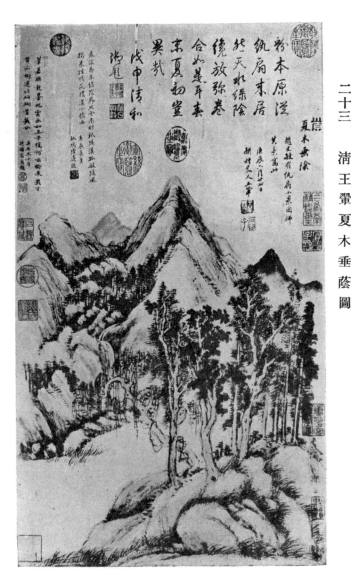

二十三　清　王翬　夏木垂蔭圖

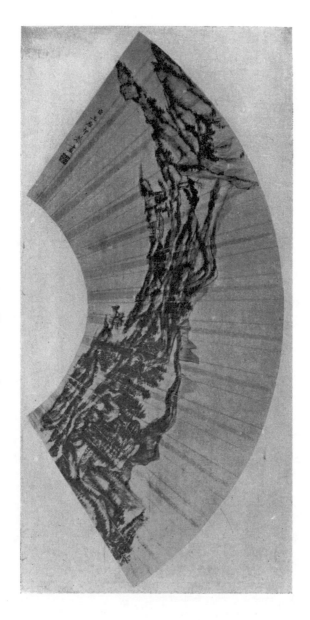

水 山 浙 原 王 清 四 十 二

中國繪畫史

緒　論

嘗考世界文化發源地，在西方爲意大利半島，在東方爲中國。意大利吸收埃及與中央亞細亞古代文明之養素，啓發希臘羅馬兩時代分枝布葉蔭蔽全歐移植美洲；中國則探納美索八達米亞與印度文明之灌漑彙成東方特殊統系之泉源波翻浪湧沿朝鮮、臺灣泛濫於琉球、日本諸域繪畫上亦不外此線索故言西方繪畫者以意大利爲產母言東方繪畫者以中國爲祖地。而中國繪畫，彼養育於不同環境與特殊文化之下，其所用之工具發展之情況等均與西方繪畫大異其旨趣。

吾國自有繪畫以來，經先民專心壹志之研求，四五千年長期間之演進，作手名家，彬彬輩出，或甲先而乙後，或星羅而棋布各發揮一代之光彩雖三代以前純爲出於人類現實生活之要求其意義在於應用僅簡載實用繪畫之史實不著繪畫作者之姓名，虞、夏、商、周之世畫旂畫壁亦多係廊廟典章，是猶華飾之用。至前漢毛延壽等其姓名即見著於傳記聲華漸著。魏晉以降如顧愷之、陸探微、張僧繇展子虔均以能畫號稱大家已煩屈指迄唐代、李思訓、王維出更樹爲南北二大派。是後遞相祖述作家如風雲湧起誠有不可勝數之概。故述上下數千年之中國繪畫史，

於敍事上簡便起見大略可分爲古代史，上世史中世史近世史四篇以尋求其變遷推移之痕跡。古代史始於有巢

氏終於秦。其爲時古遠所傳事跡每多荒誕史傳記載亦殊簡略難以徵信卽太史公所謂「薦紳先生難言之」者

是也。上世史始於漢終於隋。蓋吾國繪畫漢以前殊闕淸楚之面目至漢可徵之畫史漸多金石遺物之存留亦遠比

前代爲豐富至魏晉南北諸朝，如顧愷之、王廙宗炳王微顏推之、謝赫、姚最諸人均有論畫之作。而顧愷之女史箴圖

亦尙留存於人間足供吾人之參考。此畫嘗著錄於宣和畫譜。米芾畫史，陳繼儒妮古錄，石渠寶笈諸書。清庚子之役，由內府散出，今藏英國博物館。無論

其爲摹本，修繕本，均足窺見顧氏及當時畫風之大略。雖其間畫風及技巧諸面累有所變遷，如兩漢之雄肆樸厚六朝之漸進精工有隋之

大見精麗然大體均以墨線勾輪廓次第賦以彩色前後循一貫之統系成亞洲大陸共通之式樣吾國燉煌石室，印度阿旃他窟，

日本法隆寺金堂等之壁畫，均係類似手法而已。魏晉以降吾國畫學大發達繪畫上亦開始受書法運筆之影響至唐尤

甚大發揮畫線上抑揚頓挫之特趣開吳道玄蘭葉描等諸新法一變隋陳細潤之習成正大雄渾之風格兼以唐宋

二代禪風與詩理學之互相因緣大促進水墨畫之發展與山水花鳥畫之流行使玩賞繪畫之旨趣亦頓呈一新趨

勢而開吾國繪畫史上之新紀元。元代畫風雖爲中近二世過度之橋梁然大體尙承唐宋之餘波仍可劃入於中世。

明清二代除明初畫院中之水墨蒼勁派外其畫風概以纖濃輕輭呈其特色而存近體之姿致雖其間史實風俗畫

之與起西洋畫風之輸入足以開一時之新生面而呈其變潮，然均係局部中之小波瀾焉雖然繪畫爲藝術之一種，

其演進之途程每依當時之思想政教及特殊之環境而異其趨向吾國四五千年來思潮之起落政局之更易變化

多端其間直接間接影響於繪畫，而各呈其不同狀況者直如形影之相隨。故亦須劃分其段落爲實用化禮教化宗

教化文學化四時期。大概自有巢氏至陶唐以前為實用化時期；三代至漢為禮教化時期；魏晉至五代，為宗教化時期；兩宋至清為文學時期以輔本史古、上、中、近分篇法之不足俾注意吾國繪畫史實者閱讀一過，即能十分明瞭吾國過去繪畫思潮之大概。而歷朝畫論均為累代有識之鑒賞家及有心得之畫家所著述，或論理法或談流變或評優劣讀其文卽足以明鑒一時一代繪畫之情況與思想等故本編於敍述各代繪畫變遷外特選當時諸畫論之重要者殿之以便互收參證之效。

又吾國近七八年來關於繪畫流變之著述無慮近十種可謂蓬勃；然多繁於古，略於近蓋吾國自宋以還史事盛滋，元後尤甚其流變亦愈綜錯每有治絲易棼之苦與其棼也不如簡成一時之通弊本編乘是次損益之便頗注意於近代材料之較詳故明清二代幾占全書之五．二焉。

第一編 古代史

第一章 繪畫之起源與成立

太古狀態雖邈遠不可考；但中華民族到三皇五帝時已在黃河流域上，發見文明之曙光相傳有巢氏，繪輪圖螺旋，或係一種繩墨然推其形象已略存繪畫之意味又先賢每謂通天事者莫如河，河有圖出之，因謂吾國繪畫以此爲最先易繫辭上傳云「河出圖洛出書聖人則之」論語云「子曰『鳳鳥不至，河不出圖，吾已矣夫！』」

唐張彥遠敍畫源流云「龜書效靈龍圖呈寶，自巢燧以來已有此端」關於發見河圖一事傳說殊多有謂由河龍貢之於世者。春秋說題辭云：河以通乾，出天苞。洛以流坤，吐地符，河龍圖發。有謂由河精貢之於世者；尚書，中候云：伯禹觀於河，有長人出曰：……河精也。授禹河圖。有謂由河魚負之而出者，挺佐輔云，黃帝遊翠嬀之川，有大魚出，魚沒而圖見。有謂由河馬負之而出者，禮運云：山出器車，河出馬圖。全近恠誕但上古人智幼稚其發明一事一物自不能無所憑藉大約古聖賢觀河龍蜿蜒之形靈龜斑瞉之文因而製作圖書極合情理且易有此事實故河圖實爲吾國先賢發明繪畫之動機又易繫辭下傳云「包犧氏之王天下也，仰則觀象於天俯則觀法於地觀鳥獸之文與地之宜近取諸身遠取諸物始作八卦」周禮春官大卜疏云「卦之爲言掛也；掛萬象於上也」其意義原在於圖形不過當草創之始，對於表現之方法等均未完備僅以簡單之線條以象徵之

意味，為天地水火山澤之標記而已。實為吾國繪畫之雛形。

伏羲以後，華族勢力日見擴張，由黃河上游東展至中下各部，與先據黃河流域之苗族多相接觸，而與華苗種

族之戰爭使華族之武功文教亦日益輝發至黃帝時巳燦然可觀。黃帝並發明五彩染衣裳以為文章通鑑外紀云：

「黃帝作冕旒正衣裳視翬翟草木之華染五彩為文章以表貴賤」吾國繪畫之成立亦當在此時代然考吾國古

籍關於繪畫起源與成立兩問題之傳說殊多茲約錄於左

（1）神農之臣白阜卽能圖畫。　畫史會要云：「火帝神農氏命其臣白阜甄四海紀地形而圖畫之以通水道

之脈。」

（2）繪畫起於黃帝。　魚龍河圖云：「黃帝遂畫蚩尤形像以威天下」又雲笈七籤云：「黃帝以四嶽皆有佐

命之山乃命潛山為衡嶽之副帝乃造山躬形寫象以為五嶽眞形之圖。」

（3）吾國先賢多主書畫同源，因謂書畫兩者同開始於倉頡。　孝經援神契云：「奎主文章倉頡效象。」宋均

注「奎星屈曲相鈎似文字之畫。」朱德潤存復齋集云：「書畫同體而異文，如◉之為日，〃之為川，〰之

為山 之為鳥 之為蟲⊖之為冠類皆象其物形而制字蓋字書者吾儒六藝之一事而畫則字之

一變也。」

（4）圖畫作於史皇。　雲笈七籤云：「黃帝有臣史皇始造畫」世本云：「史皇作圖」舊註：「史皇，黃帝臣，圖

畫物象。」畫史會要云：「史皇與倉頡俱黃帝臣，史皇善畫體象天地，功侔造化寫魚龍龜鳥之形以授倉

頡，而作文字。

（5）書畫爲史皇倉頡所共同發明者一說，史皇即倉頡，書畫同發明於一人者。唐張彥遠歷代名畫記云：
「軒轅氏得於溫洛中，史皇倉頡狀焉是時也書畫同體未分象制肇而猶略。」宋濂學士集云：史皇與倉
頡，皆古聖人也。倉頡造書史皇制畫書與畫非異道也其初一致也。」又呂氏春秋云：「史皇作圖。」高誘
註「史皇即倉頡」路史史皇紀云「倉帝史皇名頡。」註云：「倉頡廟碑作『蒼』非是。」

（6）畫嫘爲繪畫之祖。畫史會要云：「畫嫘，舜妹也畫始於嫘，故曰：『畫嫘』」畫塵云「敤首脫舜於瞍象之
害，則造化在手堪作畫祖。」

（7）繪畫作於封膜。畫塵云：「世但知封膜作畫。」

據以上諸說，第一種不知畫史會要根據於何書？且爲吾國古人討論書畫起源各問題時極少提及者，不足爲
繪畫起源或成立之據。第六種以舜妹嫘爲畫祖似嫌稍遲蓋吾國文化至唐虞時已大有頭緒書與畫之發明與分
科證之於虞作繪作繡及十二服章等應在唐虞以前爲較妥且古籍對於敤首繪畫之情況及貢獻等一無記載雖
列女傳盛稱其能繪畫亦以脫舜於瞍象之害一事證其造化在心別具神技而已第七種全爲唐張彥遠氏見穆天
子傳「封膜畫於河水之陽」誤以封爲姓以畫爲畫並造郭璞註以實之逐使後人誤傳有封膜一人爲吾國畫家
之祖，尤爲錯誤。四庫於王毓賢繪事備考提要中辨之甚詳其餘諸種，或謂黃帝能圖畫，或謂史皇作圖；或謂繪畫支
分於文字；或謂史皇即倉頡雖莫終一是然均爲各古集中所常見其人並同爲黃帝時代則一也吾故謂吾國繪畫，

成立於黃帝時代較爲簡概。

第二章 唐虞夏商周之繪畫

自黃帝後歷少昊顓頊帝嚳帝摯四代，文化漸次開展，循至唐虞之世，更發揮而光大之，社會之各制度及秩序等，亦入有條理之狀態，稱治邦治之世，繪畫亦由起源成立而見漸之長成。尚書益稷篇云：「余欲觀古人之象，日月、星辰、山龍、華蟲作會，宗彝、藻、火、粉米、黼黻、絺繡，以五采施於五色作服。」孔安國註云：「會五采也以五彩成此畫焉。」又漢書刑法志云：「蓋聞有虞氏之時，畫衣冠，異章服，以爲戮而民弗犯。」蓋吾國繪畫至虞代，所謂繪宗彝畫衣冠，其應用漸廣象形色彩諸端，固由簡單而臻複雜技巧亦由生疏而臻純熟矣。又周禮春官司服注云：「古天子冕服十二章，王者相變至周，而以日月星辰畫於旗。」考虞書十二服章圖譜其式樣，一爲日輪中三脛二爲月輪中兔擣不死之藥三爲星辰四爲山五爲龍六爲華蟲雄即七爲宗彝即藻猴之杯八爲水藻九爲火十爲粉米十一爲黼形之斧十二爲黻之文字與日人中村不折氏所言者相同。恐中村不折氏，亦以虞書證之吾國古陶器之圖案等，亦相照合當無相差耳。當時以能畫名者，有舜女弟敤首見列女傳等各書籍中爲吾國畫家之祖。

吾國唐虞以前之繪畫純爲出於人類現實生活之要求，其意義全在於實用，可謂實用化時期。虞舜以後，君權確立，因以禮教輔助政治法律之不足，以增君權特殊之穩固，致繪畫亦漸由實用而爲禮教之傀儡，至其極竟使凡百繪畫無不寓警戒誘掖之意，誠如張彥遠所謂：「成教化助人倫窮神變測幽微與六籍同功四時並運者也。」例

唐虞而後，夏商繼起，繪畫之思想，雖漸見範圍於禮教之下，然其技巧方法等，卻有與時俱進之進展。左傳云：

「昔夏之方有德也，遠方圖物貢金九牧，鑄鼎象物，百物而爲之備，使民知神姦」是畫用之於鑄金矣。史記稱伊尹

從湯言素王及九主事，劉向別錄曰：九主者有法君、專君、授君、勞君等君、寄君、破君、國君、三歲社君、凡九品畫其

形。」又尚書商書說命篇云：「高宗武丁，恭默思道，夢帝賚予良弼，其代予言乃審厥象，俾以形旁求於天下，說築傅

巖之野，惟肖爰立作相」已開人物畫之歷史故實與寫真之先聲矣。原吾國繪畫至夏商之世，作用既大，應用之範

圍亦廣，卽諸工藝品上亦施以便化之繪畫以爲美觀。如鐘鼎彝器之雞彝黄彝斧木爵大巳卣等，或魚鳥其形體，或

蟠龍其柄蓋又以雲靁紋卍字回字紋等點綴其間，益見精工整爲後世諸工藝品上所因襲又吾國之建築，虞夏

初期，尚屬簡陋至夏桀極欲窮奢大與土木卽有瓊室瑤臺等宏麗之建築，商紂加厲南距朝歌北距邯鄲皆爲離宮

別舘開亙古所未有原建築與繪畫爲姊妹藝術每相攜手而生長有此等壯麗之建築自必需多量之繪畫以爲裝

飾，以促其進步惜吾國史例慣以奢侈華麗爲淫巧傷德，多缺而不記，致無從考查耳。

　周代，承夏商二代政教之美，以成郁郁彬彬之文化。對於繪畫，尤爲重視，並設官分掌其事。周禮考工記云：「設

色之工，畫繢鐘筐慌畫繪之事，雜五色。青與白相次，赤與黑相次，玄與黄相次。」布彩之次第，皆有一定之法度矣。周

禮地官大司徒掌建邦土地之圖。鄭氏註土地之圖，卽今司空郡國輿地圖。則輿圖與繪畫，已分科而專工其事矣。周

代冕服之章凡九，馬融曰：「周制冕服之章九，則畫宗彝於衣」尚書益稷疏云：「冕服九章，一龍二山三華蟲四火，

一〇

五宗彝皆以畫以繢六藻,七粉米,八黼,九黻,以絺為繡,則袞之衣五章,裳四章,凡九也。」蓋因襲虞十二服裝,而缺其日月星辰三者旗常之章亦九周禮春官掌九旗曰常曰旂曰旜曰物曰旗曰旟曰旐曰旌曰旛王者畫日月象天明也諸侯畫交龍一象其升朝一象其下復也畫熊虎鄉逐出軍賦象其守猛莫敢犯也鳥隼象其勇健也龜蛇象其扞難避害也尊彝亦春官司之彝六種:曰雞彝鳥彝斝彝黃彝虎彝蜼彝尊亦六種:曰犧尊象尊壺尊著尊大尊山尊之宗廟之彝器也均刻而畫之以為雞鳳凰牛象之形極精工富麗各視其禮之所用而異山罍亦刻而畫之為山雲之形又圖畫見聞志載:「舊稱周穆王八駿日馳三萬里晉武帝所得古本乃穆王時畫黃素上為之腐敗昏潰而骨氣宛在逸狀奇形亦龍之類也」按周穆王約在西紀前一千年;晉武帝約在西紀後四百年其間約相差一千四百年。原本雖係絲質恐不易保存如是其久且周時繪畫無以卷軸裝者或為漢人偽品不足徵信又周制明堂置畫斧之扆天子負扆南鄉以朝諸侯扆即今之屏風畫以斧置戶牖之間以為障者以示威嚴也禮記喪大記「君龍帷大夫,畫帷」別等級也禮記曲禮:「飾羔雁者以繢」孔穎達注「畫布為雲氣以覆羔雁為飾以相見也。」又云「前有水,則載青旌前有塵埃則載鳴鳶前有車騎則載飛鴻前有士師則載虎皮前有摯獸則載貔貅」鄭氏註「禮君行師從卿行旅從前驅舉此則士眾知所有也。」又王門則畫虎以示勇守(周禮春官師氏,居虎門。戰盾則畫龍以明應變盾之合。天子大廟之節梲則文以山藻以為華飾。(禮記明堂位,山節藻梲,門之左,司王朝。虎之廟,刮楹,達鄉,反坫,出尊,崇坫,康圭,疏屏,天子之廟飾也。蓋尚文之周固無處不以繪畫為應用耳。

　　此外周代繪畫最可為吾人注意者即為壁畫之新興,大啓發秦漢繪畫之進展。孔子家語云:「孔子觀乎明堂,

觀四門墉，有堯舜之容，桀紂之象，各有善惡之狀，與廢之誡焉。」又有周公相成王，抱之負斧扆南面以朝諸侯之圖。孔子徘徊而望之謂從者曰：「此周之所以盛也！」孔子家語又云：「有周盛時褒賞功德，或藏在盟府，或紀於太常，或銘於昆吾之鼎。獨周公有大勳勞於天下，迺繪像於明堂之墉。周代為吾國禮教與盛時代其注意繪畫之動機，原非為繪畫美感之鑑賞，實處處欲藉形象色彩之力，與吾人以具體之觀感，而達禮教之意旨耳。夫鐘鼎刻則識魑魅而知神姦旂章明則昭軌度而備國制；清廟蕭而尊彝陳，廣輪度而疆理辨，勳臣圖而德範留，誠如陸士衡所謂：「丹青之與比雅頌之述作，美大業之馨香，宣物莫大於言存形莫善於畫者也。」繪畫固為禮教所傀儡，然亦藉禮教之傀儡而得特殊之進展。

第三章　春秋戰國及秦之繪畫

周室旣衰，中央集權，漸次陵夷，封建之制，因以瓦解，禮樂征伐，出自諸侯，壇坫之場，藉爲干戈之地；尊君之義飾爲非分之求。歷春秋而戰國，殺伐無寧歲，國無常君，士無定臣，得士者富強，失士者敗亡，故諸侯之欲爭霸者，無不禮賢下士，招致才能以自輔於是才智之士蔚然競起或爲合從連橫之說或倡堅白異同之談言論無拘忌思想無束縛三代理教之壁壘固破壞無遺而學術文藝之煥發實爲吾國之黃金時代繪畫之事亦與西周之但求功於典章文飾之應用者不同即述於左：

春秋戰國雖戰亂頻仍然以學術思想之煥發關於繪畫之韻聞軼史在古籍可查考者殊屬不少且西周以前之繪畫雖各代均極重視然從事繪畫者例與工匠等量齊觀無有以畫名者至是始有齊之敬君魯之公輸班等均以能畫稱於世說苑云「齊王起九重之臺國中有能畫者則賜錢狂卒敬君居常饑寒其妻端正敬君工畫貪賜畫錢去家日久思念其婦遂畫其像向其喜笑傍人見之以白王王以錢百萬請妻敬君惶怖許聽」水經注云「舊有忖留象此神嘗與魯班語班令其神出忖留曰：「我貌獰醜君善圖物客在我不能」班於是拱手而言曰：「出首見我」忖留乃出班於是以腳畫地忖留覺之便還沒入水故置其像於水上唯背以上立水上。」此說殊近神話然公輸班爲吾國有名之建築家並善繪畫蓋爲後人意想附會而成之耳又韓非子云「客有爲周君畫莢者三年而成公

第一編　古代史　　第三章　春秋戰國及秦之繪畫

一三

君觀之，與髹莢者同狀。周君大怒畫莢者曰：『築十版之牆鑿八尺之牖而以日始出時加莢其上而觀』。周君爲之望見其狀盡成龍蛇禽獸車馬萬物之狀備具。周君大悅」據此非特可推見當時畫人藝術程度之高妙並於鑑賞畫意研及光線與方位矣。（或謂畫莢之說，出於韓非之寓言，不足以置信。然韓非爲戰國時一尚名法術之學，已於偶然中，竟到畫人所未到之境，殊疑其非是。）壁畫則有楚辭章句云「楚有先王之廟及公卿祠堂圖以天地山川神靈琦瑋僑佹及古聖賢怪物行事。」又莊子云「葉公子高之好龍雕文畫之，天龍聞而示之，窺頭於牖，施尾於堂，葉公見之，五色無主。是葉公非好龍也；好其似龍而非龍也。」劉向新序亦云「葉公子高好龍門亭軒牖皆畫龍形，一旦眞龍垂頭於窗，掉尾於戶，葉公驚走失措焉」蓋謂葉公所好之龍，乃神似之龍，而非眞是之龍也。此語實爲東方繪畫之準則，按壁畫在周初僅見於明堂之祖廟宮室以及士大夫之宅第等均甚盛行惟所畫之題材爲山川神靈與怪物行事等與明堂壁畫之全屬禮教化者不同耳。原楚屬長江流域爲老莊哲學之產地，對於繪畫之思想及趣味，自與周明堂之壁畫相逕庭。觀後人所績之離騷圖即可想見楚公卿祠堂壁畫狀況之大略。此外莊子所載：「宋元君將圖畫衆史皆至受揖而立舐筆和墨在外者半有一史後至儃儃然不趨受揖不立因之舍公使人視之則解衣般礡臝君曰：「可矣，是眞畫者也」實得圖畫之眞解非當時學術思想自由煥發之影響固不足以致此。又韓非子載「客有爲齊王畫者，齊王問曰：『畫孰最難者？』曰：『犬馬最難。』『孰易者？』曰：『鬼魅易。』夫犬馬人所知也旦暮罄於前不可類之，故難鬼魅無形者，不罄於前故易之也。」其論寫生畫與意象畫之難易極爲確切爲吾國畫論之嚆矢。

春秋戰國，爲吾國禮教中衰時期繪畫漸傾向自我獨立之滋長時人對於繪畫之注意亦不復如前此之岑寂。

畫人對於繪畫之態度，亦大注重於寫實技巧之熟練，及自由情趣與自我意想之表現。

秦起於戰國之季，負其虎狼之力，削平六國，統一天下，其間凡十有五年，而亡於楚。誠所謂金戈未熄，狐火旋鳴，匆匆短祚，不過爲季周與漢過度之引線，無特殊學術文藝之足稱。然始皇爲一雄毅之主，知封建之弊，而矯之以郡縣，懲兵爭之禍，而銷毀其兵器，鑒游學之紛擾，而謀思想之統一；明秦法術之致強，更進而深刻之。雖私心自用冀成其萬世帝皇之策，然其事業固有可驚者。例如阿房宮之建築，驪山陵寢之經營，十二金人及鐘鐻之鑄造，在吾國藝術史上自有相當之價值。對於繪畫當時雖不見若何之提倡，亦不見若何之抑制。然自焚詩書坑儒士以後，戰國自由怒苗之學術思想，遽摧殘殆盡，繪畫亦隨之挫其自由發展之勢力。故古籍關於秦代繪畫事實之記載亦甚寥。則史記始皇本紀云：「秦每破諸侯，寫放其宮室，作之咸陽北阪上，南臨渭，自雍門以東至涇渭，殿屋複道周閣相屬。」則其所寫者爲當時各國宮室之營造圖樣。蓋對於建築上之繪畫，以實際之應用，殊得相當之重視。又三齊略記載：「始皇入海三十里，與海神相見，左右有巧者，潛以腳畫神。」此說與魯班之寫忖留像，全爲一轍，荒誕不足徵信。然始皇之左右有能畫之巧者，如忖留像之與魯班一事相似，而似尙近理而可據。然始皇兼並六國後，以餘威大擴版圖，西南遠至羌中、桂林、象郡、南海諸地，兼以當時商業之發展，吾國西南商人均與西南夷通商往來。或謂秦西南商人上之貿易，見於臨洮，即與印度開陸。（漢書五行志載：「始皇二十六年，有大人十二，皆夷服。故銷兵器鑄而象之。」即爲印度人來中國邊境之證。）而西域諸國亦多有歸附中國者，則中國與西域兩地之文明，自必發生交互之事實。西域畫人烈裔，即於始皇元年東來中國（拾遺記云：「始皇元年，騫霄國）獻刻玉善畫工名裔，使含丹青以漱地，即成魍魅及詭怪羣物之象，刻玉爲百獸之形，毛髮宛若眞矣。方寸之內，畫以

四瀆五岳列國之圖又畫爲龍鳳蠹鼍若飛。」吾國繪畫，向爲獨自萌芽與獨自滋長，至此始接觸外來之新式樣惟烈裔之住中國，久暫不可考其技術固精妙對於吾國繪畫亦似無若何影響耳。

秦代藝術，自以建築爲最可觀旣寫放各國宮室之制作之咸陽北阪上復營阿房宮，開空前未有之壯麗。三輔黃圖云：「規恢三百餘里離宮別館彌山跨谷輦道相屬閣道通驪山八十餘里表南山之巔以爲闕終樊州之地以爲池，作阿房前殿東西五十步南北五十丈上可坐萬人下可建五丈旗以木蘭爲梁以磁石爲門周馳複道渡渭至咸陽」其間畫棟雕梁山節藻梲所需繪畫以爲裝飾者當不減吾人意想之繁多則裝飾繪畫之技工式樣等亦不減吾人意想之進步惜被項羽一炬盡成焦土顧無痕跡可尋耳。

第二編　上世史

第一章　漢代之繪畫

漢繼秦統一天下。雖不如秦之尚嚴刑峻法；然政令法度一如嬴秦之舊兼以當時君權之集一，與漢高之刻薄寡恩，尤影響於漢初人民思想之束縛又漢初承春秋戰國兵爭之紛亂嬴秦土木戰伐之勞役社會凋敝民生之疲憊，皆呈厭世之傾向於是寧靜虛無之黃老學說盛行於文景之際故言漢初繪畫其寥落實與嬴秦埒伯仲然文景處身恭儉勸農商薄賦歙寬刑罸吏安其官民樂其業及武帝之初七十年國家無事漸入昌平殷富之境文帝並效法古制以繪畫點綴政教唐盧碩畫諫曰：「漢文帝三年，於未央宮承明殿畫屈軼草進善旌誹謗木敢諫鼓獅鴋」啓西漢繪畫勃興之先河。至武帝雄材大略，在外經營四遠征匈奴通西域遠如波斯印度之文明，亦漸播及中土雖當時繪畫之技術上，似無受外來繪畫之影響然繪畫所取之題材已大見新異如銅器天馬蒲桃鏡之鏤紋等是取材大宛所獻之天馬蒲桃卽其明證。在內設大學置博士表章儒術以爲政治標準。於是文藝大興學者蔚起雖其罷黜百家用意與始皇之統一學術相似。然對於繪畫則反與以尊重並大興土木建築上林苑等以增繪畫之需要。餘諸帝對於繪畫亦多重視於是畫家輩出或供奉帝室繡黻典章或隱身工匠粉飾金石或頌德業或表學行或揚

貞烈；大而宮殿門壁之類，小而經史文籍之屬無不可以圖寫可謂盛矣雖中間被王莽篡位中絕分爲前漢後漢兩時期。然兩時期中約有四百年之治世使人民得長期之休養生息爲季周以後所未有。

藝術養育於文化雨露之下始能開花結實，漢代文運之隆盛即爲漢代繪畫啓發之朕兆。然漢代之武力，如遠通西域等亦大增漢代繪畫之新進展。印度佛教繪畫，即於後漢佛教東傳而輸入使吾國繪畫上發生空前之波動。又張道陵修煉於龍虎山成五斗米道爲道教之首倡者已植道教之基礎兼以漢人盛尚黃老，自佛教來中士後每視佛與黃老爲一流。後漢書，西域傳，楚王英，始信其術，中國因此頗有奉其道者，後桓帝，好神仙，數祀浮圖老子，百姓稍有奉者，後遂稱盛。漸爲人民所信仰與佛教並駕齊驅而下獨立道釋畫之一科原吾國漢以前之繪畫殊缺清楚之面目至漢可徵之畫史漸多金石遺物之留存亦比前代爲豐富故吾國明瞭之繪畫史可謂開始於炎漢時代。

漢初繪畫除文帝畫承明殿外殊寥落無可記載已如上述至武帝時，始欣然如春木之向榮不可抑止。漢書郊祀志云「武帝作甘泉宮中爲臺室畫天地太一諸鬼神而置其祭具以致天神」又漢書霍光傳載「武帝使黃門畫者，畫周公負成王朝諸侯之圖以賜光」蓋當時黃門之署附備畫者以供應詔實淵源周代設色之工，爲後代設立畫院之濫觴又武帝周公負成王朝諸侯之圖以賜光。蒐集法書名畫以爲鑑賞開後代鑑藏書畫之先河漢書蘇武傳宣帝甘露三年單于始入朝上思股肱之美迺圖霍光張安世韓增趙充國魏相丙吉杜延年劉德梁丘賀蕭望之蘇武凡十一人於麒麟閣法其形貌署其官爵論衡謂：「宣帝時圖畫烈士或不在畫上者子孫恥之。」所謂署其官爵者實爲後代繪畫題款之濫觴。原炎漢自武帝之好大喜功合其張皇文物之心每藉繪畫以達其用自是以後凡紀功業頌德行，

留紀念等事，始於王家，次及士夫，均慣以繪畫爲工具，其促進繪畫技巧之進步，固多影響於當時之倫理政教者尤巨。元帝時，攬漢初黃門附置畫工者之例，特置尙方畫工於宮廷。西京雜記云：「元帝後宮既多，不得常見，迺使畫工圖形，案圖召幸之。諸宮人皆賂畫工，多者十萬，少者亦不減五萬。獨王嬙不肯，逐不得見。匈奴入朝，求美人爲閼氏，於是上案圖以昭君行。及去召見，貌爲後宮第一，善應對，舉止閑雅。帝悔之，而名籍已定，帝重信於外國，固不復更人。乃窮案其事，畫工皆棄市，籍其家資皆巨萬。畫工有杜陵毛延壽，爲人形醜好老少，必得其眞；安陵陳敞，新豐劉白、洛陽龔寬，並工爲牛馬飛鳥，衆勢人形好醜不逮延壽；下杜陽望亦善畫，尤善布色；樊育亦善布色，同日棄市。」又漢成帝紀：「漢元帝在太子宮，成帝生甲觀畫堂。」顏師古注「畫堂謂畫飾。」又成帝遊於後庭，欲以班婕妤同輦載。婕妤辭曰「觀古圖畫聖賢之君皆有名臣在側，三代末主乃有嬖幸，今欲同輦，得近似之乎」成帝善其言而止。又成帝時漢書金日磾傳「金日磾母教誨兩子甚有法度，上聞而嘉之，詔圖畫於甘泉宮」王延壽魯靈光殿賦云「圖畫天地，品類羣生，雜物奇怪，山神海靈。」又漢官典職載「明光殿省中皆以胡粉塗壁，紫靑界之，畫古烈士，重行書贊。」漢書景十三王傳「廣川惠王越殿門有成慶畫，短衣大褲長劍，在民間，則畫雞於牖

拾遺記，陶唐時，有祗支之國，獻重明之鳥，一名雙睛，言雙睛在目，狀如雞，鳴似鳳，時解落毛羽，肉翮而飛，能搏逐猛獸虎狼，使妖災羣惡不能爲害。飴以瓊膏，或一歲數來，或數歲不至，國人莫不灑掃門戶，以望重明之集。其未至之時，國人或刻木，或鑄金，爲此鳥之狀，置於門戶之間，則魑魅醜類，自然退伏。今人每歲元日，或刻木，或鑄金，或圖畫爲雞於牖上，此其遺像也。畫虎於門，漢應劭風俗通義云：謂黃帝時，有神荼鬱壘二人，能執鬼於度朔山桃樹下，簡閱百鬼之無道者，縛以葦索，執以飼虎。帝乃立桃板於門，畫二人，像以禦鬼，謂之仙木。以爲退伏凶邪之用。

」後代之畫門神，實淵源於此。又漢書景十三王廣川惠王越傳云：「坐畫室爲男女嬴交

接，置酒與諸父姊妹飲令仰視畫」為吾國秘戲圖之濫觴，而出於禮教之外者。哀平以後王莽篡立則又兵戈相尋，

為漢運中衰時期繪畫亦無可記述矣。

王莽盜竊海內雲擾學者爭事阿附。光武中興，乃大崇儒學砥礪名節，推獎氣槪，以明經修行為進退人材之表

的。明帝承之步武遺規成漢代儒術隆盛之極點為吾國禮教最盛時期亦即為吾國禮教化繪畫之最盛時期。

自前漢以來常畫古代聖帝賢后諸圖像於宮室中以為鑒誡此種風氣已盛行王室及大夫之間。光武因之，曾

圖列娥皇女英陶唐諸像以為觀瞻。魏曹植畫贊云：「昔明德馬后美於色厚於德帝用嘉之。常從觀畫過虞舜廟見

娥皇女英帝指之戲曰「恨不得如此為妃」又前見陶唐之像后指堯曰「嗟乎羣臣百寮恨不得為君如是。」

帝顧而笑」又中元間東平憲王蒼入朝帝特留之賜以列仙圖。明帝尚文藝好丹青創立鴻都學以集天下之奇

藝又別立畫官詔博洽之士班固賈逵輩取諸經史事命尚方畫工圖之。又永平中帝追感前世功臣鄧禹馬成

吳漢王梁賈復陳俊耿弇杜茂寇恂傅俊岑彭堅鐔馮異王霸朱佑任光祭遵李忠景丹萬修蓋延邳彤姚期劉植耿

純臧宮馬武劉隆二十八將於南宮之雲臺其外有王常李通竇融卓茂合為三十二人。於是繪畫為經傳之羽翼矣。

明帝一面並變光武之柔遠政策繼西漢武帝之用兵西域。當時班超在西域屢立戰功，西域諸國競朝漢廷因大增

西域之交通以造成佛教東傳之機會史載明帝嘗夢見金人長大頂有白光飛行殿庭以問羣臣傅毅以佛對帝乃

遣蔡愔等求佛經於天竺抵月氏偕沙門攝摩騰竺法蘭以白馬馱經及白氎釋迦立像東還洛陽明帝命畫工圖佛，

分置於清涼臺及顯節陵上。見魏書釋老志。或曰，西方有神，名曰佛，其形丈六尺而黃金色。帝於是遣使天竺，以問
羣臣。後漢書西域傳亦云，「漢明帝夢見金人，長大頂有光明，以問

佛道法於圖畫形像焉。」遂於中國復建白馬寺於洛陽城西之雍門，寺之中壁畫以千乘萬騎羣象遶塔圖，使二僧人翻譯經典於寺中。當時二僧人亦曾畫二十五觀之圖於保福院。至是吾國繪畫殆有所謂佛畫者矣，為吾國繪畫受宗教影響之始。

然漢代畫家無有能作佛畫稱者，蓋佛畫初來除尚方畫工應詔圖釋迦像外，尚不為中國畫士所習耳。又順帝梁皇后雅好藝術，常置列女圖於左右以自觀省。（後漢書皇后紀，順烈梁皇后，置左右，以自監戒。）漢桓帝立老子廟於苦縣之賴鄉，畫孔子像於壁，用以奉祀。後漢書蔡邕傳，光和元年置鴻都門學，畫孔子及七十二弟子像。（見東觀）

工劉旦楊魯所作，其遺蹟傳至唐代。又靈帝詔蔡邕畫赤泉侯五代將相於省，兼命為讚及書。（漢記。當時稱為三美。）

邕畫書與讚皆擅名，已露唐宋文人畫之端緒。其他郡尉之府舍，畫以山神海靈，以示莊嚴宗。（後漢書郡國志註。「郡府聽事，肇於建武，迄於陽」）

此外陵墓中亦有壁畫，後漢書趙岐傳云：「趙岐自為壽藏畫季札子產晏嬰叔向四像居賓位，自畫像居主位，皆為讚頌。」（晉國壁畫，開始於周，盛於兩漢晉唐之間，雖依時代有所變遷，然概以油漆及水彩為畫材，可以山東岱廟及燉煌等壁畫樓題材等。現時各地祠廟中，尚存此種習慣及燉煌等壁畫。）

其他關於建築者有明堂圖甘泉宮圖等。關於疏浚者有山海經圖禹貢圖等。關於明飾文籍者有三禮圖列女圖王孫圖魏公子圖風后圖等。

以及民間之個人畫像與應用裝飾諸類，尤不可勝記，足徵漢代之文獻矣。

漢代繪畫除壁畫外，畫於縑帛者殊多，可與當時之文書任意庋藏與舒卷。如元帝時之后宮圖，明帝時之釋迦

（案吾國漆，發明極早。近年朝鮮樂浪出土之，後漢明帝永平十二年所作之漆畫盤，繪男女神像，青龍白虎，甚工，足證吾國漆畫，至後漢已大進展，又晉書輿服志云：「畫輪車駕牛，以綵漆畫輪，故曰畫輪車。」借未進展光大，迄今僅殘留於漆工之手中耳。）

（虞舜造筆以漆書於方簡，繪男女神像，可與周禮繫飾一語，互相證印。）

（雕飾，畫山海靈，奇禽異獸，夷人益長憚焉。嘉進，注其清濁退。」又云。）

像。以及天文鹵簿經傳等均是惟不能如現今卷軸之裝裱耳惜因董卓之亂圖書縑帛盡爲武人所取甚至以爲帷囊。凡漢武秘閣之圖書漢明鴻都學之奇藝多遭毀損當時王允曾收七十餘乘車載西去亦因天雨道難半皆遺棄於是兩漢寶貴之庋藏殆散失無餘矣欲考漢代繪畫之作風式樣題材等惟有索諸金石考之記載而已

漢代金石之遺留於後世者大而石壁碑刻之類小而鐘鼎鏡鑑之屬不勝屈指其最有名與技工之最繁富工整者當推山東肥城縣西之孝堂山祠及山東嘉祥縣武宅山之武氏祠二石刻。按孝堂山祠爲前漢孝子郭巨墓之享堂其圖爲周公成王之故事大王車胡王獻俘升鼎貫胸國人戰爭狩獵以及演劇奏樂庖廚馳象等係陰刻武氏祠爲郡從事武梁執金吾武榮以及武斑武開明數墓之享堂武祠約係桓帝建和年間作其圖爲三皇五帝聖賢、名士孝子刺客列女諸像戰爭庖升鼎樂舞諸事以及鬼神魚龍奇獸樓閣舟車輿馬弓矢斧鉞釜甑權衡諸物皆備武榮祠約係桓帝永康年間作。其圖爲文王武王周公秦王齊桓公孔子及諸弟子以及孝子刺客列女神鬼、奇禽異獸玉兔蟾蜍戰爭燕飲舞樂庖廚侍女車騎導從與武榮之閱歷諸項均系陽刻足徵吾國古代之神話歷史,雖其形象之表現,每有不合服用裝飾以及生活狀態等,變化極爲多端其高古樸茂琦瑋儁偉之趣,誠非想象所及。理之處,然能運其沈雄古厚之筆線以表達各事物之神情狀況,而成一代特殊之風格,非晉唐人所能企及。

考漢代繪畫需要之廣畫蹟之多,則當時以畫名家者定大有人在惜當時畫人全注於實用不如後人之每畫必有圖章款識易於流傳。前漢畫人尤少,士大夫者流其姓名每不著於記載致多掩沒無從考查茲據古籍上所見者,在前漢僅有尚方畫工毛延壽、陳敞、劉白、龔寬、陽望、樊育凡六人在後漢有張衡、蔡邕、趙岐、劉褒、尚方畫工劉旦、

楊魯亦凡六人陳敞安陵人工牛馬飛鳥衆勢劉白襲寬繼之爲吾國最早之翎毛走獸畫家卽爲吾國走獸畫與花

鳥畫之先驅者。茲擇諸畫人中之重要者簡述於左：

毛延壽　漢元帝時尚方畫工，杜陵人擅長人畫，人形醜好老少必得其眞。

張衡　字平子，南陽西鄂人善屬文通五經貫六藝長繪畫安帝時徵拜郎中遷侍中出爲河間相。異物志謂其

曾圖建州浦城縣山獸駭神之形象。

蔡邕　字伯喈陳留圉人初平元年拜中郎將封高陽侯善鼓琴工書畫有講學圖小列女圖等傳於世。

趙岐　字邠卿京兆長陵人少明經有才藝擅長人物官至太常

劉褒　桓帝時人官至蜀郡太守博物志載褒常畫雲漢圖人見之覺熱又畫北風圖人見之覺涼云。

畫論則有劉安之「畫者謹毛而失貌。」高誘注：「謹悉微毛留意於小則失其大貌。」張衡之「畫工惡圖犬

馬而好作鬼魅誠以實事難形而虛僞無窮也」其內容質量均甚尋常然漢代繪畫全牢籠於禮教之下，審美之力

量尚甚淺薄所論者除技工難易等經驗外顧不易有特殊之進展然已稍見論畫之曙光殊有記述之必要。

第二章 魏晉之繪畫及其畫論

漢運漸衰，魏曹丕篡漢稱帝，建元黃初，與吳蜀鼎足而立是爲三國。其間互相紛爭，號稱亂世者，凡五十年。二四年至二六零年。然承兩漢文教之餘，學術文藝猶未衰息。魏則據東漢故都，尤得兩京文獻之傳振蠶揚鰭頗有建樹。王室士大夫之尚好繪畫亦堪承漢末之遺勢而順進之。兼以當時羣雄割據，魏武知天下之人材不可拘求於儒術也，於是崇尙跅弛之士輕視節行之人振申韓之法術以推轂老莊之玄虛。吳蜀亦獎勵權術機智之士於是禮教之防破，繪畫思想亦隨其大解放與周代之與春秋戰國相似，大開寄興寫情之畫風。一面並因兵爭之紛亂，老莊思想之蔓衍而士大夫之信殆與殊申韓之與大開寄興寫情之畫風。一面並因兵爭之紛亂，老莊思想之蔓衍帝王士大夫之信仰佛教者亦漸見增多當時中土人士之信仰佛教始爲沙門者有魏之朱士行天竺僧人，由海道遠來中七者有康僧會並得吳主孫權之信仰爲立建初寺於建業爲江南佛教之祖。吳畫家曹不興，曾見康僧會攜來之西國佛像，而摹寫之，盛傳後世，實爲吾國佛畫家之祖。又不與除佛畫外，每以龍爲畫材蓋亦老子猶龍之意遂爲道教之特殊象徵促成佛道教繪畫之盛起。至晉如顧愷之等作者尤多，足證吾國繪畫接近超現實生活之例。又漢代卷軸繪畫全以縑帛爲畫材雖自蔡倫造紙以後顧無人以紙作畫者至吳之曹不興始以雜紙畫龍頭樣、龍虎圖等開吾國以紙作畫之始。

五十年分爭之三國，有名於畫事者自不甚多，然比諸秦漢，則已大有過之無不及。在魏則有曹髦、楊修、桓範、徐

邀等。在蜀則有諸葛亮、諸葛瞻、關羽、張飛、李意期等。在吳則有吳王趙夫人、曹不與等、楊修、字德祖、華陰人謙恭才博，

建安中舉孝廉署倉曹主簿長人物，有西京圖及嚴君平吳季札等像傳於世。桓範字元則，有文學，正始中拜大司農。

歷代名畫記謂範係沛國龍亢人善丹青。徐邈字景山蘇人封都亭侯正始中拜司空性嗜酒善畫續齊諧云：「魏明

帝遊洛水見白獺數頭美靜可憐見人輒去欲見之終莫能逐也侍中徐景山曰：「獺嗜鯔魚乃不避死」畫板作兩

生鯔魚懸置岸上於是羣獺競逐一時執得帝甚嘉之曰「聞卿善畫何其妙也？」答曰「臣未嘗執筆然人之所作，

可須幾耳。」」諸葛亮字孔明，陽都人封武鄉侯以其經天緯地之才華於三分割據之餘降而爲工藝則有木牛流

馬；溢而爲圖畫，則有賜南夷諸圖寫有天地、日月、君臣、城府神龍牛馬、駝羊、及夷人牽牛負酒齎金寶等事跡曲盡情

致。見華陽國志諸葛瞻字思遠亮之子也工書畫。關羽字雲長河東解人能畫竹傳世石刻凜凜剛正直節干霄稱爲

吾國畫竹之剏祖見解州志。所謂傳世石刻係後人僞托。李意期漢文齋書畫譜作意其蜀人。葛洪神仙傳云：「劉

玄德欲伐吳使迎意期問其代吳吉凶意期不答而求紙畫作兵器仗十數萬乃一一裂壞之又畫作大人掘地埋

之。蓋亦善畫者。三國畫人中之最有名者當推魏之曹髦吳之吳王趙夫人及曹不與三人茲列述如左：

曹髦　字彥士文帝孫少好學通經史正始中封郯縣高貴鄉公擅人物故實唐張彥遠謂其畫蹟獨高魏代。

盜跖圖黃河流勢圖卞莊刺虎圖新豐放雞犬圖於陵子黔婁夫妻圖等傳於世

吳王趙夫人　丞相趙達之妹多擅絕藝善畫巧妙無雙孫權常歎魏蜀未夷軍旅之際，思得善畫者使圖山川

地勢軍陣之形達乃進其妹權使寫九州江湖方岳之勢夫人曰「丹青之色甚易歇滅不可久寶妾能刺繡」

作列國方帛之上以五岳河海城邑行陣之形旣成乃進於吳王時人謂之針絕見拾遺記爲巾幗中繼歔首

後而著名於畫史者。

曹不興　一作弗興吳興人。以善畫名冠一時，最長人物佛像，喜作大幅曾在五十尺之絹上畫人物，運其迅速

之手筆轉瞬卽成手足胸臆肩背不失尺度其衣紋皺摺別開新樣廣畫新集謂「不興曾見康僧會所攜來

之西國佛畫而儀範之，故天下盛傳曹也」吳大帝孫權嘗使畫屛風誤落筆點素因就以作蠅旣進權以爲

生蠅舉手彈之可知其寫生之神妙。不興除畫人物及佛像外特擅畫龍唐朝名畫錄云：「吳赤烏元年冬十

月，帝遊靑谿見一赤龍自天而下淩波而行遂命弗興圖之帝爲之贊傳至劉宋爲陸探微所見歔其神妙不

置。又尙書故實載「謝赫善畫嘗閟秘閣服歔曹不興所畫龍首以爲若見眞龍」云又歷代名畫記云：「不

與有雜紙畫龍虎圖紙畫靑谿龍、赤盤龍、南海監牧十種馬夷子蠻獸樣、龍頭樣四並傳於前代。

晉司馬炎，篡魏倂吳而統一中國，凡三十七年而晉室遂偏安江左。內而元氣未復卽遭八王之禍外而異族侵

入，繼擾五胡之亂所謂兵戈縱橫殺伐無已人民旣苦於死亡離亂之頻仍，當局者亦疲於驅夷禦敵之無策致相率

逃於淸靜無爲形成厭世之風尙聰明才智之士因多攻藝事以爲消遣繪畫亦乘此風會而發展。一面承漢魏崇尙

老莊之弊而爲玄虛之淸談何叔平等倡導於先嵇康阮籍等相繼於後競相崇尙文朵張皇幽妙以爲曠達其結果

促成道釋繪畫之盛行大有取經史故實而代之之勢當時由西域而來中土之高僧則有佛馱跋陀羅等各挾西域

印度之佛畫以俱來爲宏宣佛敎之工具皆爲時人所信仰於是建寺造像漸成風習由黃河流域遍及長江南北魏

書釋老志云：「凡宮塔制度猶依天竺舊狀而重構之，從一級至三五七九，世人相承所謂之浮屠，或云佛圖。晉世洛中已有四十二矣。可和當時佛院建築之盛中土畫家之於佛畫一因當時易於獲得西來之範本而為技術上之試驗與摹仿。二因佛像需要於寺壁等之崇奉裝飾進為精深之研求證之晉武帝時所謂寺廟圖像已崇京邑者可以知之矣。至晉之衞協更以吾國故有之技法與佛畫混合而陶鎔之大變漢魏古簡之作風，而趨於細密其工力之精深華妙允稱集佛畫之大成至東晉顧愷之尤加而進之啓發南北朝繪畫之新幾運至是凡以繪畫名者無不能作佛畫矣。

吾國山水畫，雖由黃帝之五嶽眞形圖漢劉襃之雲漢圖北風圖魏曹髦黃河流勢等已露其端倪。然略備格法，得見山水畫之幼芽者實在晉室東遷之後蓋晉室東遷江北諸地盡為諸胡所割據北方漢族為胡人所壓迫不易安其故居遂與晉室相率南下當時中國文化之中心點亦由黃河流域移至長江流域。長江流域原為老莊思想浸淫之地人民羣趨於愛自然之風尚兼以山川景物之優秀擅自然之至美南下諸漢人頓得此新環境，所謂對景生情自足激動江山風物之雅興以促山水畫之萌起徵之史册如晉明帝之輕舟迅邁圖顧愷之雲臺山圖雪霽望五老峯圖史道碩之金谷園圖戴逵之吳中溪山邑居圖戴勃九州名山圖風雲水月圖皆係晉室東遷後山水題材之名作。然諸名作中尚多以人物為主題未完全脫離人物之背景而獨立。顧愷之進之有吾國山水畫祖之稱讀愷之畫雲臺山記中之「蓋山高而人遠耳」一語，及全幅布景之繁多卽可瞭然花鳥草蟲亦滋長於斯時。查當時衞協有毛詩圖，名賢畫錄云：「唐太和中，文宗好古重道，以晉明帝朝衞協畫草木鳥獸古賢君臣之像，不得其眞，召程修已圖之。

皆據經定名，任意採掇，由是冠冕之製，生植之姿，遠無不詳，幽無不顯。」，郭璞有爾雅圖，郭璞爾雅序曰：「邢昺疏謂：「注解之外別爲音一卷，圖讚二卷。」字形難識者，則披音以知之，則披圖以別之。」物狀此種經集中之插圖實爲吾國花鳥草蟲諸科漸見完備之證蓋思緣邀游心於天地草木之華，而使人之神與造化爲合惟兩晉人士性多灑落崇尚清虛者能之。愷之，原爲深崇信老莊而有心得者也。然孫暢之之述畫記謂「戴勃之山水則勝於顧。」蓋顧前戴後，山水畫至，戴又加一層之進步耳但當時作山水者究極寥寥除圖花鳥草蟲圖「爾雅毛詩外亦無人以此爲正式畫材遠不能與道釋人物等相提並論也。

　魏晉以前之繪畫大抵爲人倫之補助政教之方便以及帝王公卿玩賞裝飾之應用作畫者除極少數之士大夫外多屬被豢養之工匠全爲貴族階級所獨占至魏晉各君主均以戰爭之紛擾多整軍經武之不暇，自無閒心顧及藝事或間有以此爲雅好者亦不與以有力之提倡一任其自然發展兼以兩晉佛道教之日見盛行人民以佛教信仰之靈力每以共同之力量建立偉大之佛宇佛院而有畫大規模佛教壁畫與多量之卷軸佛教儀像之機會致吾國繪畫由貴族之手中開始移向於民間又兩晉畫人受南方地理風習與清談之特殊影響對於繪畫之觀念亦由審美蹈入自由制作之境地使吾國繪畫史上漸見自由藝術之萌芽社會審美之程度亦因以上諸原因之關係而見有特殊之進展例如顧愷之之創白描人物爲吾國白描繪畫之始祖。四友齋叢說云：「畫家各有傳派，趙松雪出於李龍眠，李龍眠出於顧愷之，此所謂鐵線描，馬和之馬遠，則出於吳道子，此所謂蘭葉描也。」陶淵明，王逸少石季龍混清。如人物。陶靖節集扇上畫贊，荷篠丈人，於陵仲子，張長公，雲，丙曼容，鄭次都，薛孟嘗，周陽珪，凡九人。朵漆畫列仙奇鳥異獸。」等，皆置有畫扇出入攜之以爲雅賞，鄭中記載：「石季龍作，雲母五明金薄莫離扇。」薛打純金如蟬翼二面。開後代扇頭作畫之風。因之當時書畫之鑑藏亦漸與盛。西晉內府所庋藏之漢魏名蹟雖被劉曜陷洛陽時毀散殆

盡至東晉明帝常又大為蒐集蓋明帝明鑒識善書畫，喜以繪畫為玩賞也。桓玄性貪必使天下之法書名畫，盡歸己有

而後快及篡晉位內府真蹟皆為玄有，劉牢之遣其子敬宣請降時，玄大喜陳書畫共觀之，足證其嗜好書畫之篤與

當時玩賞書畫之風行。

西晉之有名於繪畫者有司馬昭、衞協、荀勗、張墨、稽康、張收、溫嶠等。東晉之有名於繪畫者有明帝、王廙、王羲之、

王獻之、謝安、王濛、康昕、顧愷之、史道碩、夏侯瞻、范宣、戴逵、戴勃、釋惠遠等。司馬昭字子上懿次子善畫佛像頗得神氣。

荀勗字公會潁川人多才藝善書畫有大列女小列女等圖。張墨與荀勗同時善人物。謝赫古畫品錄謂其「風範氣

韻極妙參神但取精靈遺其骨法可謂微妙」稽康字叔夜譙國銍人能文辭善鼓琴工書畫有獅子擊象圖集由圖

等。張收晉太康中益州刺史益州學館記云：「周公禮殿梁上畫仲尼七十二弟子三皇以來名臣耆舊云西晉太康

中益州刺史張收筆。」郭熙林泉高致亦謂：「三代至漢以來君臣賢聖人物燦然滿殿令人識萬世禮樂故王右軍

恨不克見云。」溫嶠字太真有識量博學能文善畫見孫暢之述畫記王羲之字逸少廙從子也書既為古今之冠冕，

丹青亦妙有雜獸圖臨鏡自寫真圖扇上畫小人物傳於代。王獻之字子敬羲之第七子工草隸丹青鳥獸牛馬風神

超越謝安字安石陽夏人封建昌郡公贈太傅王濛字仲祖晉陽人康昕字君明皆善畫史道碩兄弟四人並善畫工

人物故實及馬江陵龍寬寺郊中本紀寺皆有其畫蹟見裴孝源貞觀公私畫史戴逵戴勃長子有父風長山水人物

及馬有三馬圖九州名山圖秦皇東游圖朝陽谷神圖風雲水月圖傳於代釋惠遠雁門樓煩人幼好博學綜六經尤

善莊老工詩能山水有江淮名山圖為吾國方外習畫之第一人。然兩晉畫人中之最著名者當推明帝、衞協、王廙、范

宣、戴逵、顧愷之等數人卽述如左：

晉明帝　姓司馬名紹字道幾元帝長子也。幼而聰哲爲元帝所寵異雅好文辭善書畫最長佛像張丑清河書畫舫謂「明帝畫本師王廙而沉著過之。」有洛神賦圖、游獵圖、雜禽圖、洛中貴戚圖、人物風土圖等傳於代。

又晉書蔡謨傳謂「樂賢堂有明帝手畫佛像經歷寇難而此畫猶存」云。

衞協　吳曹不興弟子道釋人物冠絕當代與張墨並有畫聖之稱顧愷之論畫嘗亟稱之曰：「偉而有情勢。」曾作七佛圖人物不敢點睛孫暢之述畫記謂「上林苑圖協之跡最妙」雖曰「巧密於情思世所並貴」明帝嘗從之學畫有異獸圖吳楚放牧圖魚龍戲水圖等。

畫名不及顧愷之然晉代畫學之隆盛衞協實爲之先鋒當代畫家如張墨、顧愷之史道碩等皆師法之有史記伍子胥圖、吳王舟師圖、穆天子讌瑤池圖等傳於世。

王廙　字世將琅邪臨沂人元帝時累官荆州刺史能文工書善音樂射御博奕諸雜技人物鳥獸麤不精妙歷代名畫記謂「晉室過江王廙書畫爲第一」明帝嘗從之學畫有異獸圖吳楚放牧圖魚龍戲水圖等。

范宣　字宣子陳留人少尚隱遁博綜羣書謂國戴逵等皆聞風宗仰自遠而至歷代名畫記盛稱之謂「荀衞之後，范宣第一。」

戴逵　字安道譙郡銍人少博學好談論多絕藝尙氣節工書畫善鼓琴太宰武陵王晞召之對使者破琴曰：「安道不爲黃門伶人」其傲如此世說新語謂：「安道年十餘歲在瓦官寺畫王長史見之曰：「此童非徒能畫亦終當致名」最工人物故實及佛像走獸有五天羅漢圖、三馬伯樂圖、三牛圖、漁父圖、吳中溪山邑居

圖等。

顧愷之　字長康，小名虎頭，無錫人宏才淵博，義熙初爲散騎常待精老莊之學尤善丹青圖寫特妙，人物佛像、

美女龍虎鳥獸山水無不精妙謝安深重之以爲自蒼生以來未之有也每畫人成或數年不點睛人問其故

答曰：「四體妍媸本無關少於妙處傳神正在阿堵中」其用心如是寫人形絕妙於時嘗圖裴楷像，頰上加

三毛觀者覺神明殊勝又爲謝鯤像於石巖裏云：「此子宜置丘壑中」與寧中初置瓦官寺僧衆設會請朝

賢鳴刹注疏其時士大夫莫有過十萬錢者旣至長康直打刹注百萬長康素貧衆以爲大言後寺僧請勾疏，

長康曰：「宜備一壁。」閉戶往來一月餘所畫維摩詰一軀工畢將欲點眸子乃謂寺僧曰「第一日觀者請

施十萬第二日可五萬第三日可任例責施。」及開戶光照一寺施者塡咽俄而得百萬錢可知其技術之神

妙。畫斷云：「顧公運思精微襟靈莫測雖寄跡翰墨神氣飄然在煙霄之上不可以圖畫間求之象人之美張

得其肉陸得其骨顧得其神妙無方以顧爲最」可謂確論生平畫蹟極多有中興帝相列像，列仙圖三天

女圖虎豹雜鷙鳥圖白麻紙十一獅子圖女史箴圖等女史箴圖至今尚留存英倫敦之博物館中爲吾國最

古之畫卷其用筆緊勁聯綿循環飄忽極格調超逸之妙作也此卷原爲淸內府藏物庚子之役爲英人所挾

取耳。女史箴圖，爲吾國最古之橫卷，允爲吾國手卷之祖。

晉代論畫技術之進步審美程度之增高遠比漢魏爲盛晉以前之論畫，如劉安張衡等均屬極短之斷

片。至晉之王廙顧愷之始有長篇之著作或專論繪畫之學養與格趣，或兼論繪畫之學理與經驗以愼重之態度下

精審之評語，顧愷之尤以科學之方法，批評繪畫爲吾國最早之名批評家茲摘錄王顧兩家之說於左以證當時畫

學思想之大略。

王廙與其從子羲之論畫　余兄子羲之書畫過目便能就予請書畫法余畫孔子十弟子圖以勵之畫乃吾自

畫書乃吾自書吾餘事雖不足法而書畫固可法欲汝學書則知積學可以致遠學畫可以知師弟子行己之

道。

顧愷之畫雲臺山記　山有面則背向有影可令慶雲西而吐於東方清天中凡天及水色盡用空青竟素上下

以映日西去山別詳其遠近發迹東基轉上未半作紫石如堅雲者五六枚夾岡乘其間而上使勢蜿蟺如龍

因抱峯直頓而上下作積岡使望之蓬蓬然疑而上次復一峯是石東鄰向者峙峭峯西連西向之丹崖下據

絕磵畫丹崖臨澗上當使赫巇隆崇畫險絕之勢天師坐其上合所坐石及廕宜磵中桃傍生石間畫天師

形而神氣遠據磵指桃迴面謂弟子弟子中有二人臨下到身大怖流汗失色作王良穆然坐答問而超昇神

爽精詣俯眄桃樹又別作王趙趨一人隱西壁傾巖餘見衣裾一人全見室中使輕妙冷然凡畫人坐時可七

分衣服彩色殊鮮微此正蓋山高而人遠耳中段東面丹砂絕礮及蔭當使嶻嶭高驪孤松植其上對天師所

壁以成磵礮可甚相近相近者欲令雙壁之內悽愴澄神明之居必有與立焉可於次峯頭作一紫石亭丘以

象左闕之夾高驪絕礮西通雲臺以表路路左闕峯似巖根下空絕並諸石重勢巖相承以合臨東磵其

西石泉又見乃因絕際作通岡伏流潛降小復東出下磵爲石瀨淪沒於淵所以一西一東而下者欲使自欲

為圖雲臺西北二面可一圖岡繞之上為雙碣石象左右闕石上作孤遊生鳳當婆娑體儀羽秀而詳軒尾鬣以眺絕澗後一段赤岊當使釋弁如裂電對雲臺西鳳所臨壁以成碣下有清流其側壁外面作一白虎匍石飲水後為降勢而絕凡三段山畫之雖長當使畫甚促不爾不稱鳥獸中時有用之者可定其儀而用之下為碣物景皆倒作清氣帶山下三分倨一以上使耿然成二重「此篇文辭詰屈，不可句讀，唐張彥遠謂：自古相傳脫錯，未得妙本，勘校」云云然，自有流傳之價值，仍錄之。

顧愷之畫評　凡論人最難，畫列女，刻削為容儀，不畫生氣又插置丈夫支體，不似自然。衣髻俯仰中一點一畫，皆相與成其艷姿覺然易了。畫漢王龍顏一像超越高雄覽之若而畫孫武尋其置陳布勢是達畫之變者畫穰苴類孫武而不如。畫醉客多有骨俱生變趣畫壯士有奔騰大勢恨不盡激揚之態。畫阰生有恨意不似英賢以求古人未之見也。畫烈士有骨秦王之對荆卿雖美而不盡善。畫三馬雋骨天奇其騰踔如蹴虛空於馬勢盡善也。畫東王公居然有神靈器，不似世中生人畫七佛有情勢，皆衛協手傳畫北風詩亦衛協之形尺寸之製陰陽之數纖妙之蹟，世所並貴神儀在心末學詳此思竭半矣。畫清游池不見京鎬形勢見龍虎雜獸雖不極體變動多畫七賢唯稽生一像頗佳其餘雖不妙合前諸竹林之畫莫能及者並戴手也畫稽輕騎作嘯人似人嘯然容悴不似中散處置意事既佳又林木雍容調暢亦有天趣。畫太邱二方畫稽興各如其人尾後作臨深履薄意，是為法戒。此篇錄自秦祖永畫學心印，與歷代名畫記所載之畫評，係條舉式者不同，蓋已經後人所刪綴耳。

此外顧愷之尚有魏晉勝流畫贊似論筆墨與傳神之關係文辭亦詰屈不可句讀其內容亦不如畫雲臺山記

之重要，故從略。其餘如庚道季見安道所畫行像謂「神明太俗，由卿世情未盡」云云。是憑老莊玄虛思想爲基點，

以評繪畫之格趣者成爲吾國幾千年來批評繪畫格趣之要件殊有記載之必要。

第三章　南北朝之繪畫及其畫論

晉室既東，黃河流域，盡爲五胡所割據至西紀四百二十年頃，劉裕受東晉禪統御南方，稱爲宋；由宋而齊而梁而陳凡四代爲南朝黃河流域亦次第爲拓跋珪所占有稱爲魏，由魏而齊而周凡三代爲北朝。其間約一百五十餘年之久復爲隋所統一。

南北兩朝之對峙雖爲時不多；然以南北地理氣候等之差異，於吾國學術思想上發生南北不同之影響蓋北朝，在黃河流域地勢荒寒景物蕭索。南朝在長江流域氣候溫和而山水秀媚北朝以鮮卑爲主，南朝以漢族爲主兩方各支配於不同民族之下使兩朝人民之生活精神風俗習尚各呈異樣之色彩。所謂南人肩輿而北人乘馬固非偶然事也。繪畫亦因地理民族等之不同隱然各循其途程，而異其風趣。後人遂以此種不同之風趣而有南北畫派之分，此實其遠因也。雖云學術之事，每不可呆畫溝渠然於筆墨色彩諸端，自有剛柔厚薄之不同；一則富於風流蘊藉一則偏於樸健宏肆焉。

戰爭紛亂之南北兩朝，歷世全如走馬之燈然當時繪畫，於吾國繪畫史上卻爲跑入變化發展之新程途放其燦爛之光彩其原因：一爲承魏晉玄虛之清談競尚浮華采以爲風雅致蹈浮靡之習一時士大夫及才智者均喜與繪畫爲因緣二因各帝王受當時風習之影響均愛好繪畫極蒐藏賞鑑之盛事三因戰爭之混亂達於極點人民

既不易安其生活節義之士亦不易全其所終因之無聊之心理厭世之思潮較魏晉時爲尤甚彼應運傳入中土之

佛教遂乘機大滋長以蕩天之勢焰蔓延於中土全境道教亦以魏太武帝等之尊崇大爲興盛造成吾國道釋繪畫

之最盛時代四因潔身自好之士多遁跡山林全其歲月每於閒散之餘以繪畫寫煙霞泉石美人芳草之思以爲消

遣完成吾國山水畫之獨立及草鳥畫之萌長與兩晉以前之繪畫每緣天下治平而得以發展者截然不同。

　南北兩朝之繪畫雖各方均有燦爛之成績然以全繪畫之大勢而言當以伴佛教而傳布之宗教畫爲主體蓋

吾國繪畫自兩晉以來已漸受佛之影響至南北兩朝各君主貴族均極保護佛教崇信佛法在南朝者宋文帝則令

沙門與顏延之參與機政齊武帝則使法獻法暢翌贊樞機梁武帝赴同泰寺三度舍身陳武帝赴大莊嚴寺久乃還

宮。在北朝者魏孝文帝七發佛法興隆之詔宣武帝使善提流支譯十地之論王侯貴臣則棄象馬如脫履庶士豪家

則捨資財若遺跡。於是招提櫛比寶塔駢羅金刹與雲臺比高宮殿與阿房等壯故魏之寺院達三萬餘僧侶達二百

萬。梁時金陵之寺亦多至七百皆極莊麗至陳尤甚當時南北兩地諸僧人並多碩博者流以其修悟所得多闡宗門

如涅槃宗之興於宋地論宗淨土宗之興於魏禪宗之興於梁攝論宗天台宗之興於陳均以宏宣教旨爲務繪畫因

兩朝寺院伽藍等建築之盛起所謂佛地莊嚴自需多量之佛畫以爲裝飾而西方僧侶如天竺之鳩摩羅什康僧鎧、

佛圖澄龜茲之羅什三藏以及往西求法而歸之中僧法顯智猛宋雲等皆竇入佛畫以爲宏宣佛教之第一方便於

是佛教寺院竟成爲畫家士庶所共有之大繪畫研究所至此吾國之繪畫幾全爲佛畫所陶溶而能畫者亦幾無有

不能作佛畫者故有名寺院所飾之大壁畫等多爲當時名家之手筆如宋陸探微謝靈運之畫甘露寺梁張僧繇之

畫天皇寺北齊曹仲達之畫開業寺楊子華之畫永福寺北周田僧亮之畫光明寺等，皆其例也。而尤以梁代爲最盛。

蓋當時梁武帝崇佛法，印度僧侶乘機東來中土者殊多。如吾國禪宗初祖之菩提達摩即受武帝之歡迎而來建業

者，故建業遂爲當時南方之佛教中心地與北方佛教中心地之洛陽相對峙又中僧有名耆者皆奉武帝之命，西

行求法之印度摹寫印度舍衞國祇園精舍鄔陀衍那王之佛像而歸中土與吾國佛畫上以新模範當時西僧中如

迦佛陀摩羅菩提吉底俱等亦皆善佛畫來化中土印度中部陰影法之新壁畫即於此時傳入梁畫家張僧繇固先

直接傳其手法略加變化而成中國之新佛畫建康一乘寺門畫即爲張氏新佛畫之手蹟建康實錄云：「一乘寺梁

邵陵王綸造寺門徧畫凹凸花稱張僧繇手蹟其花乃天竺遺法朱及青綠所成遠望眼暈如凹凸就視即平世咸異

之，乃名凹凸寺云。」蓋吾國繪畫向係平面之表現，而無陰影明暗之法。自張氏試仿中印度新壁畫之凹凸法後至

唐即有「石分三面」之說使吾國繪畫上隱約間或遙受希臘羅馬畫風之影響亦未可知。西北印度之新壁畫，全以希臘之式樣，略加印度故有之趣味而成之者，世稱健陀羅式。

北朝佛教雖遭北魏太武帝之毀像，北周武帝之滅法受摧殘佛教美術亦隨之有所毀損然魏毀佛像後僅

六年，文成帝即位復頒明詔令諸州郡縣建寺並修復其已破壞之佛像聽民出家。北周滅法後亦旋即復興之其

諸帝亦極崇尚佛法建殿宇與伽藍佛教藝術之盛實足媲美南朝造像尤爲特盛如道武帝之千軀金像孝莊帝之

萬軀石像，以及大同雲岡，在山西大同西北三十里之雲岡堡武州山之崖，創鑿者，釋曇曜，初成五窟，其後續有興造，總計大小窟凡二十，創鑿時間，凡百有餘年，洛陽

龍門釋老志云：「景明初，大長秋卿，中尹劉騰，復造石窟一，凡爲三所，前後用工約八十萬人。」在洛南依闕山。窟高三百一諸石窟其工程之浩

大，藝術之恢閎精美實為世界上有數之美術品與唐代佛畫上以好模範。

道教自漢張道陵首倡東晉時葛洪著書闡明其說日見與盛至劉宋道士陸修靜宋文明等乃仿效佛教佈教之形式造道像置道觀繪道畫始有老君像及尊人圖等創見於世北魏大武帝時有寇謙之者隱於嵩山修道術自言遇神人授以圖籙真經詣闕上之崔浩力贊其說勸帝招致其弟子四十餘人起天師道場禮遇極厚以致毀佛寺滅佛法當時直以道教為國教矣自後北齊北周諸帝咸極尊崇由是其勢力漸與佛教有並駕齊驅之觀道觀等之建築固日見與盛道像等之製作亦大見增多惟其式樣配置等全係抄襲佛教繪畫終不及佛教儀像等之變化及精妙。

綜南北兩朝之繪畫雖以佛畫為主題然南朝所作大率綺麗精巧而多新意其名蹟多在寺壁次在卷軸北朝所作大率偉健富麗而出於摹擬其名蹟多在石窟次在寺壁道畫與盛於北朝遠非南朝所及山水畫與盛於南朝北朝竟無作者。而蠢然欲動之花卉畫雨後春筍之論畫尤在南朝之境不在北朝之地此亦兩朝地理氣候等之差異各見其特尚焉雖然兩朝繪畫之技巧如顧、陸、張、展等漸趨細密精微已啓唐人之漸。

宋武帝雅好繪事喜收藏嘗亡桓玄而收集其晉內府所遺之書畫以為鑑賞一時作家名手應運而生載諸佩文齋書畫譜者有陸探微陸綏陸弘肅顧寶光袁倩袁質顧景秀王微宗炳戴顒謝靈運謝惠連謝稚謝莊謝約顧駿之、劉胤祖江僧寶吳暕張則史敬文范惟賢等凡三十餘人陸探微並創一筆畫連綿不斷宗炳繼之曾作一筆畫百事圖已開後代簡筆墨戲之先聲以上諸畫家除道釋及人物作家外山水則繼晉人而大加揮發使完全脫離人物

之背景而獨立；王微宗炳即為當時山水畫之專門作者唐張彥遠謂：「宗炳王微皆擬迹巢由放情林壑，與琴酒而具適，縱煙霞而獨往各有畫序意遠迹高不知畫者難可與言」云草蟲花鳥則有蟬雀雜竹等之新發展足證吾國繪畫至魏晉後漸見偏於山水花卉之新趨向。陸綏探微子長佛畫體運遒舉風采飄然並以麻紙畫立釋迦像為時所珍。蓋麻紙緩膚飲墨不受推筆為丹青家所難顧寶光吳郡人師陸探微長佛畫人物鳥獸顧駿之師張墨創畫蟬雀。顧頤字仲若戴逵子範金賦采動有楷模。江僧寶師晉明帝用筆骨梗。張則意思橫逸動筆新奇袁倩步一時陸美前修吳陳體法雅媚有聲京洛均以善人物名。謝靈運長佛像劉胤祖工蟬雀謝稚擅烈女故實亦皆獨步一時陸綏之弟弘肅袁倩之子質謝靈運之弟惠連均有聲譽於當時其中以陸探微顧景秀王微宗炳等為最有名茲列述於左：

陸探微　吳人常侍從宋明帝左右妙絕丹青長人物故實兼善山水草木參靈酌妙動與神會其作佛畫及古聖賢像筆跡勁利如錐刀蓋移書法之用筆於畫法自然秀骨天成體運遒舉謝赫古畫品錄云：「窮理盡性，事絕言象包前孕後古今獨立非復激揚所能稱贊」又云「畫有六法自古作者鮮能備之唯陸探微衛協備該之矣」生平畫蹟極多見於歷代名畫記者有孝明帝像孝武功臣圖蟬雀圖孔子十弟子像搗衣圖蔡姬蕩舟圖闘鴨圖維摩圖白馬圖等七十餘件之多子綏及弘肅皆善畫綏尤有名善人物有畫聖之稱。

顧景秀　宋武帝時畫手也在陸探微之先侍從武帝左右善人物花鳥尤工蟬雀宋孝武賜何戢蟬雀扇即為景秀所作吳郡陸探微顧寶光見之歎其工絕有晉中與帝相像鸂鶒圖蟬雀麻紙圖鸚鵡畫扇雜竹樣等傳

於代。

宗炳　字少文，南陽人幼有至性好琴書善畫精玄理。武帝領荊州，辟爲主簿，不就答曰「吾棲隱丘壑三十年，豈可於王門折腰爲吏耶?」好山水嘗西涉荊巫南登衡岳因結茅於衡山以疾還江陵歎曰「老病俱至名山恐難遍遊惟當澄懷觀道臥以遊之。」凡所遊歷皆圖之於壁坐臥向之謂人曰:「撫琴動操欲令衆山皆響。」年六十有九作畫山水序一篇。

王微　字景元，歷代名畫記，作景賢。瑯琊臨沂人少好學無不通覽善屬文能書畫尤長山水兼解音律醫方陰陽術數之事素無宦情江湛舉爲史部郎微不可。嘗與何偃書云「吾性知畫繪雖鳴鵠織夜之機盤紆糾紛咸記心目故山水之好一往迹求皆得髣髴。」敝屋一間尋書玩古不出者十餘年作繪畫一篇。

齊高祖通文學好書畫前劉宋高祖亡桓玄所得之珍藏名蹟得盡有之每於聽政之暇日夕披玩並品第其高下作名畫集不以畫幅之年代遠近爲次第但以技工優劣爲等差自陸探微至范惟賢次爲四十二等二十七帙三百四十八卷書畫之鑒賞既深入精微繪畫之方法亦遂有確當之定例論畫亦大見細密當時有謝赫者爲吾國顧愷之後之名畫批評家特擅寫生以其生平繪畫之經驗歸納而成六法:一曰氣韻生動二曰骨法用筆三曰應物象形。四日隨類賦彩五曰經營位置六曰傳移模寫此六法者雖爲古來畫家對於繪畫上所共有之心得所謂心會神悟，各相默契然卻未經人道過至謝氏始克輯成有次序之條目使後世畫人無不奉爲金科玉律甚爲難能而可稱頌者按謝氏生當西紀元五世紀中葉對於繪畫卽能得此定則實爲吾國繪畫史上之大發明亦卽爲世界繪畫史上

謝赫　不知何許人長人物，尤善寫貌人物不俟對看，所須一覽便歸操筆點刷研精，意在切似，憶想毫髮皆亡遺失麗服靚粧隨時變改直眉曲鬢與世事新別體細微多從赫始逐始委巷逐末皆類效矉。中與以來象人為最有安期先生圖晉明帝步輦圖等傳於代。著古畫品錄二卷瓶論六法品第前賢為世所宗。

原吾國兩漢之畫風全係古簡厚健，至晉之衞協一變細密，齊之謝赫又變細微，別開新體，使吾國繪畫上，象形既進完全之境技巧更深入精微之地又古畫之摹寫晉時已開其風氣唐張彥遠云「顧愷之有摹搨之妙法其法有二：一為放繐素於原本之上依樣鈎描而成之者曰模搨，一為對照原本臨寫而成之者曰臨寫。」至齊此風漸盛延及隋唐尤盛行於內府翰林院諸生之間稱為官本又稱官搨。足為南齊以後之繪畫漸偏重於技巧之證。南齊畫人在謝氏前後者約有二十餘人宗測，少文孫，長山水人佛，殷蒨陳郡人善寫貌與真不別。沈標之無所偏擅觸類皆善蘧道愍章繼伯並善寺壁兼長畫扇人物分數毫釐不失。姚曇度長魑魅鬼神皆為妙絕。陶景真擅孔雀虎豹。沈粲之專工綺羅屏幛丁光之有名蟬雀貞觀公私畫智積菩薩之善梵相僧人珍作蓮師珍。之人物風俗均各有特長者其中以劉琪、毛惠遠為較有名。

劉琪　字士溫彭城人善文藻篆隸丹青並稱當世尤善婦女時稱第一有擣衣圖吳中行舟圖及成都玉堂禮殿畫仲尼四科十哲像以及車服禮器等傳於代。

毛惠遠　榮陽武陽人。師顧愷之，善畫馬及人物故實，歷代名畫記謂：「惠遠之畫馬，與劉瑱之畫婦女，並為當代第一。」有赭白馬圖、酒客圖、中朝名士圖、騎馬變勢圖、葉公好龍圖等，弟惠秀亦善畫，曾作漢武北伐圖為成帝所珍賞。

梁高祖為人英邁而通文學並好書畫收藏，齊內府所遺傳之名畫法書外復加蒐集以資鑑賞計在位四十八年，當時北方屢見兵戈之擾攘南方則頗享一時之太平因得大尊崇佛教致有三度捨身之事佛教之盛為南朝第一一。時名畫家皆能作佛畫尤以張僧繇為最有名。

張僧繇　吳人天監中為武陵王國侍郎直秘閣知畫事歷右軍將軍吳興太守善繪畫尤工道釋人物骨氣奇偉師模宏遠精備六法與顧陸並馳稱六朝三大家武帝崇飾佛寺多命畫之所圖寺塔超越羣工朝衣野服，古今不失奇形異貌殊方夷夏實參其妙如定光如來維摩詰像尤為妙絕明帝命畫天皇寺柏堂僧繇為作盧舍那佛像及仲尼十哲帝怪問釋門如何畫孔聖？僧繇曰：「後來賴此耳」及後周滅法焚天下寺塔獨此殿有宣聖像乃不命毀拆可見其卓識畫龍尤妙每不點睛恐其飛去寫禽獸異潤州與國寺苦鳩鴿樓梁上穢污尊容僧繇乃畫一鷹一鶴於東西壁側首向簷外看自是鳩鴿不復集又常繪山水於縑素上，以青綠重色先圖峯巒泉石而後染出丘壑巉巖不以筆墨鈎勒謂之沒骨皴為後世青綠山水之先範又僧繇並善凹凸花其畫蹟以寺壁為最多子善果、儒童亦善畫構置點拂殊多佳致均不弱其家聲者也。

梁代畫家除張氏一家外有焦寶願、陸杲、陶弘景、袁昂、蕭賁、稽寶鈞、解倩、陸整、釋威公、吉底俱、摩羅菩提迦佛陀

等。焦寶願，衣文樹色時表新意。陶弘景，畫品超邁筆法清眞，蕭賁，工山水咫尺之內，便覺萬里爲遙，秘寶鉤，意兼雅俗，

着彩清新，解倩陸整均長寺壁僧威公吉底俱摩羅菩提均以能畫聲聞京洛又武帝之子世誠，其孫方（即梁元帝名繹。）

等，亦皆善畫。元帝晚年忽於政事逐招侯景之亂當建康被陷時充溢內府之名蹟多歸灰燼。後元帝收其殘餘移至江

代畫學。然武帝有蕃客入朝圖遊春苑白麻紙圖陂澤芙蓉圖聖僧圖等傳於代所著之山水松石格尤有功於後

陵之新都又被西魏將軍于謹所陷帝因集名畫法書二十四萬卷付之一炬乃歎曰「儒雅之道今夜窮矣」當時

于謹僅於灰燼中收其書畫四千餘軸載歸長安實爲吾國文藝之浩劫。

陳代享國僅三十二年，對於繪畫較少成蹟且無新意。惟文帝仍好繪畫，喜收藏銳意搜求古人名蹟得七百餘

卷；轉後卽入於隋畫家著名者僅二三人有吳郡顧野王字希馮善文辭能書畫尤工草蟲獨出當時

北朝繪畫雖亦全以道釋畫爲主體然比之南朝則稍爲遜色作家亦遠比南朝爲少其原因一爲北朝更見兵

戈之紛擾未遑修文二爲北朝人民以尚武爲風不解藝術之興趣三爲北朝上下純然以宗教之信仰全注意於石

窟造像之建設而傍及繪畫故從事繪畫者每兼擅雕刻以爲石窟造像等之指導從事造像者則多爲工匠一流不

如畫人之易流名於後世故以魏之畫家而言可查考者僅有蔣少遊高遵王由楊乞德祖班等幾人蔣少遊字樂安

博昌人性機巧善人物及雕刻王由字茂道工摹佛像爲時人所服楊乞德封新鄉侯歸心佛門後施身入寺佛像之

精有過姚曇度。

齊文帝解文學喜書畫南平王蕭偉之子放卽待詔文林館督衆畫工畫古代聖賢及詩意畫於宮中其子孝珩，

亦善畫長人物及鷹稱妙一時當時名畫家如劉殺鬼、楊子華等，均爲文帝所重視劉殺鬼善鬭雞神形畢肖，常繪畫禁中錫賚巨萬其餘如高尚士徐德祖曹仲璞等均稱一代名手然當時能畫梵像技工可爲北朝第一者則爲曹仲達，善人物故實及龍馬等。與曹氏分席北朝畫壇者則爲楊子華卽簡傳於左：

曹仲達　　曹國人也官至朝散大夫善繪畫尤妙梵像其體稠疊而衣服緊窄，故世稱爲曹出水，（曹仲達，吳，道子。）學者所宗。乃有曹吳二體，學者所宗，按唐張、彥遠歷代名畫記稱，吳言吳暕，而非曹道子，北齊，曹仲達，本曹國人，最工論曹吳二體，吳，法云：「謂唐吳道子曰吳，曹，曹衣出水。」其體圓轉而衣服飄舉，廣畫。新集之筆，言，曹曰：「吳帶當風」，時曹不興見西國佛畫，而儀範仁顯。」又按蜀僧仁顯，其體稠疊而衣服緊窄，故後聖初入吳作，設像號曰吳作也」，故號曰吳：「不興之蹟，故天下盛傳曹也。」又言吳曰：「昔竺國有康僧會者，擊微蹟暖，合當時之體範。至況唐室以上，見，北齊之朝，距唐不遠道子談風，要之閣一龍頭而已。『起於宋之風之，故畫元之，後，擅名不虛乃存。推時寫龍蛇能致風雨說者咸謂北齊曹仲達，梁朝張僧繇唐代吳道玄周昉，豈顯寔宴，亂愛，實不刊之論也。』無競於時寫龍蛇能致風雨說者咸謂北齊曹仲達，梁朝張僧繇唐代吳道玄周昉，驗蹟，無愧斯言也。」各有損益聖賢胗塱有足動人瓔珞天衣創意各異至今刻畫之家列其模範曰曹曰張曰吳曰周斯萬古不易矣有七獵圖名馬圖等傳於代。

楊子華　　世祖時任直閣將軍員外散騎常侍善人物故實及龍馬嘗畫馬於壁夜聽啼齧長鳴，如索水草畫龍於素舒卷卽雲氣縈集爲北朝寫生妙手世祖重之使居禁中天下號爲畫聖唐閻立本曾有「自像人以來，曲盡其妙簡易標美多不可減少不可踰其唯子華乎」之讚語有鄴中百戲圖北齊貴戚遊苑圖獅猛圖等。

北周受西魏禪滅齊統一北方然爲時僅二十四年繪畫成蹟亦較北魏北齊爲差畫家有田僧亮馮提伽袁子

昂等。田僧亮官至三公中郎將，入周爲常侍，畫名高於董展。作寺壁殊多，尤長田家野服柴車，名爲絕筆。馮提伽，北平

人官至散騎常侍兼禮部侍郎，志尚淸遠，後避周末之亂，備畫於幷汾之間，善山川草木車馬，宛有塞北荒寒之趣。袁

子昂，陽夏人，以孝稱，官至中書監，善人物長婦女綺羅，一施超彼常倫云。

南北兩朝之論畫極爲蓬勃：一因當時繪畫之興盛；二因審美眼光之進展，三因習畫者多爲士大夫者流，故關

於繪畫之妙理奧趣，每多精微之闡發，關於名家之作品則分列等第，以爲評賞，此種評賞之方法，實爲當時所首創。

屬於前者之著作，則有宋陸探微之四時設色，宗炳畫山水序，王微敍畫，齊毛惠遠之裝馬譜，梁元帝之山水松石格，

北齊嚴推之畫論等。屬於後者之著作，則有齊高帝之名畫集，謝赫之古畫品錄，後魏孫暢之之述畫記，陳姚最之續

畫品等。謝氏古畫品錄品第自吳之曹不興以至宋之丁光，計六品二十七人，並附評語。姚最之續畫品是繼續謝氏

古畫品錄而作者，其體例全與古畫品錄同，唯不分品與古畫品錄稍異耳。以上二種均以篇幅過長略而不錄。陸氏

之四時設色，毛氏之裝馬譜，齊高帝之名畫集，孫氏之述畫記，惜均已佚去。孫氏之述畫記僅在歷代名畫記中略見

斷片外，無從查考。顏氏之論畫，僅言與諸工巧雜處，爲畫家之羞，垂訓子孫，無甚深意。茲卽錄宗氏之山水序，王氏之

敍畫，梁元帝之山水松石格於左，以證當時繪畫思想情形之大略。

宗炳山水序　聖人含道應物，賢者澄懷味像。至於山水質有而趣靈，是以軒轅、堯、孔、廣成、大隗、許由、孤竹之流，

必有崆峒具茨藐姑箕首大蒙之遊焉。又稱仁智之樂焉。夫聖人以神法道而賢者通，山水以形媚道而仁者

樂，不亦幾乎？余眷戀廬衡，契闊荆巫，不知老之將至，愧不能凝氣怡身，傷跕石門之流，於是畫象布色，構茲雲

嶺。夫理絕於中古之上者，可意求於千載之下，旨微於言象之外者，可心取於書策之內。況乎身所盤桓目所

綢繆，以形寫形、以色貌色也。且夫崐崙山之大，瞳子之小，迫目以寸則其形莫覩，迴以數里，則可圍於寸眸。誠

由去之稍闊，則其見彌小。今張綃素以遠映，則崐閬之形，可圍於方寸之內。豎劃三寸，當千仞之高，橫墨數尺，

體百里之迴。是以觀畫圖者，徒患類之不巧，不以制小而累其似，此自然之勢。如是則嵩華之秀，玄牝之靈，皆

可得之於一圖矣。夫以應目會心為理者，類之成巧，則目亦同應，心亦俱會。應會感神，神超理得。雖復虛求幽

嚴，何以加焉？又神本亡端，栖形感類，理入影迹，誠能妙寫，亦誠盡矣。於是閒居理氣，拂觴鳴琴，披圖幽對，坐究

四荒，不違天勵之叢，獨應無人之野。峯岫嶢嶷，雲林森渺，聖賢映於絕代，萬趣融其神思。余復何為哉？暢神而

已。神之所暢，孰有先焉。

王微敍畫　夫言繪畫者，竟求容勢而已。且古人之作畫也，非以案城域，辨方州，標鎮阜，劃浸流，本乎形者融靈

而動變者心也。靈無所見，故所託不動；目有所極，故所見不周。於是乎以一管之筆，擬太虛之體；以判軀之狀，

畫寸眸之明。曲以為嵩高，趣以為方丈。以發之畫齊乎太華，枉之點表夫龍準。眉額頰輔，若晏笑兮；孤巖鬱秀，

若吐雲兮。橫變縱化，故動生焉。前矩後方，而靈出焉。然後宮觀舟車，器以類聚，犬馬禽魚，物以狀分。此畫之致

也。望秋雲，神飛揚；臨春風，思浩蕩。雖有金石之樂，珪璋之琛，豈能髣髴之哉？披圖按牒，効異山海。綠林揚風，白

水激澗，嗚呼！豈獨運諸指掌，亦以明神降之。此畫之情也。

梁元帝山水松石格　　夫天地之名，造化為靈，設奇巧之體勢，寫山水之縱橫。或格高而思逸，信筆妙而墨精。由

是設粉壁，運神情素屏連隔山脈濺瀑，首尾相映，項腹相近，丈尺分寸，約有常程，樹石雲水，俱無正形。樹有大

小，叢貫孤平，扶疏曲直聳拔凌亭乍起伏於柔條便同文字缺中或難合於破墨，體向異於丹青隱隱半壁高潛

入冥，插空類劍，陷地如坑，秋毛冬骨，夏蔭春英，炎緋寒碧，暖日涼星，巨松沁水，噴之蔚冏，褒茂林之幽趣，割雜

草之芳情泉源至曲，霧破山明，精藍觀宇，橋約關城，行人犬吠，獸走禽驚。高墨猶綠，下墨猶赬，水因斷而流遠，

雲欲墜而霞輕，桂不疎於胡越，松不難於弟兄。路廣石隔，天遙鳥征，雲中樹石宜先點，石上枝柯未後成高嶺

最嫌刻石，遠山大忌學圖經，審問既然傳筆法，秘之勿泄於戶庭。此篇梁元帝撰，世多疑之。大率為宋人僞託，中經割裂竄改者。然名言精

義，尚不容廢，因錄之。

第四章　隋代之繪畫

中原自晉懷帝以來，五胡雲擾，幾有三百年之久，迨隋文帝亡北周及陳，始將對峙之南北兩朝，復歸統一；其情形顏與嬴秦之統一六國相似。蓋秦承姬周學術之分裂爲漢代文化之樞輪，隋則承南北朝浮靡之風習以啓李唐文教之新運實爲唐之過渡時期也，文帝傾心政治愛養百姓觀農桑薄賦役務儉素久受離亂困頓之人民至此稍得休息道釋教亦因當時之治平得繼南朝之盛勢而進展之；其造像之盛實比南北朝有過之無不及文帝卽位之開皇元年，卽發詔修復天下佛寺計造金銀檀香夾苧牙石等像，大小十萬六千五百八十軀修治舊像一百五十萬八千九百四十軀。煬帝亦鑄刻新像三千八百五十軀其中有百三十尺之彌陀坐像等舊像之修治亦達十萬一千軀。天台之智者大師一生亦造像八十萬軀其他私人之造像尚不在此佛像經此之修治凡北周武帝滅法之慘跡至此全行恢復矣石窟則如山東歷城之千佛山河南安陽之萬佛溝以及龍門等處均有隋代雕造之龕像其工程之偉大技工之精麗不減北朝故隋之繪畫仍以道釋畫爲主題其勢力足繼承南北朝之盛勢以達初唐之極則又文帝雅喜收藏當滅陳時帝命元帥記室參軍裴矩高熲收陳內府所藏之書畫得八百餘卷於洛陽文觀殿後建二臺東曰妙楷藏自古法書西曰寶蹟藏自古名畫以爲觀賞當時河北畫家董伯仁江南畫家展子虔均被召入禁中，從事繪畫之事當董展之初相見也各存輕視之心後則互探所長以相益乃知南北兩朝相異之畫風因政治之統

一君主之撮合，逐漸見調和，煬帝亦喜畫，不墮先緒嘗撰古今藝術圖五十卷，至東幸揚州時，亦扈從而行，可見其愛

好之篤，兼以煬帝大營宮殿，如大業元年營顯仁宮於洛陽，四年又建汾陽宮於汾源並自長安至江都置離宮四十

餘所，土木之盛殆駕秦始皇而上之。其需繪畫以為施飾者，自窮極奢侈，加以當時京洛諸地寺院道觀建築之雜起，

均需煇煌之繪畫以壯觀瞻，故工匠派之繪畫特見興盛其技工至為精工巧整呈一時之風尚當時名畫家如閻毗、

楊契丹、鄭法士兄弟等均應時出世隋承與土木之飾各發揮其天縱之才華垂名於後世唯文帝初以兩朝文

物之浮靡亟思有以改革之因絕清談與經學結果以北朝之風尚抑止南朝之習開皇二十年並敕令夏侯朗作

三禮圖十卷其題材全係禮教化之歷史故實此雖抄襲禮教時期專制君主傀儡繪畫之陳法然卻大束縛南北朝

以來如萬花怒放之繪畫思想蓋吾國漢以前之繪畫全掌於貴族階級之手繪畫之發展每藉帝王貴族之傀儡魏

晉以後以道釋教盛起繪畫漸由貴族手中移向於民間繪畫之發展每憑人民自然愛好之努力由帝王之傀儡者，

其力量每較微弱由人民自然愛好之努力者其勢力常特盛強故終隋之世凡應用於政教上之繪畫上趨下好每

不易越出禮教之範圍故一般平凡作家因此宥於思想之見地對於取材命意等大足妨礙藝術各方之進展因之

文士大夫之習繪畫者固較南北朝為少如雨後春筍之南北朝畫論亦頓然終止自非無因也。然少數特出之作家，

則仍不然如以人物論則有展子虔之細描色暈意度俱足世稱唐畫之祖。鄭法士之流水行雲率無定態獨步江左。

孫尚子之魍魅魍魎參靈酌妙作為戰筆之體甚有氣力。而當時之域外僧人，如于闐之尉遲跋質那。印度之曇摩拙

叉及拔摩等除長梵像外均善西域風俗畫著名於時又拔摩作羅漢像為後代畫羅漢之祖皆與吾國繪畫題材上

以新材料以山水而論則有展子虔之江山遠近咫尺千里江志之模山擬水刻意求工皆足以開繼前人其爲隋代

之繪畫之創格而有特殊色彩者則有界畫之與起界畫者即爲界於人物山水間之樓臺亭閣畫而以界尺成之者

又稱臺閣畫精細曲折極遠近透視之能事當時畫家如展子虔董伯仁鄭法士等無不擅長或以山水而精意於樓

臺亭閣或以人物而精意於亭閣樓臺董鄭所作尤爲精巧董氏無所祖述界畫之工曠絕古今鄭氏每於飛觀層樓

間以喬林嘉樹碧潭素瀨糅以雜英芳草使觀者曖然有春臺之思此種繪畫原爲受當時宮殿寺院土木盛起之

影響有以致之實則吾國之山水畫自兩晉以來亟欲脫離人物畫之背景而獨立然終未得簡易之方法而脫離之

故有此界於人物山水兩者間之界畫以爲過渡故其技工尚精巧務寫實即一樹一石之微亦窮極雕鏤可謂刻意

求山水繪畫之完成促成唐代山水畫大有代人物畫而與起之勢力終屬有限遠不若道釋繪

畫之煇煌。

楊隋統一中國爲時頗短畫家因亦不多據史籍所載僅有二十餘人其中以展董鄭三家爲最有名孫尙子楊

契丹、尉遲跋質那次之。

展子虔　渤海人歷北齊北周入隋爲朝散大夫帳內都督善畫尤長人物臺閣山水人物描法甚細神采如生

意度俱足臺閣山水工遠近之勢咫尺千里又工畫馬作立馬有走勢臥馬有騰驤起躍勢時與董伯仁齊名、

生平畫壁殊多如永安寺崇聖寺龍興寺甘露寺等皆有其畫蹟屬於卷軸者則有長安車馬人物畫弋獵圖、

北齊後主幸晉陽圖朱買臣覆水圖等傳於代。

董伯仁　蓋爲展子虔，作董展，董伯仁，字伯仁，汝南人也，多才藝鄉里號爲智海官至光祿大夫殿中將軍善畫，與

之誤也。

展同召入隋樓臺人物曠絕古今雜畫巧瞻高視一代論者謂董與展皆天生縱任亡所祖述動筆形似畫外

有情足使先輩名流動容變色但地處平原闕江山之助跡參戎馬小簪裾之儀此其所未習非其所不至若

較其優劣則董有展之車馬，展亡董之臺閣汝南今多畫蹟是其絕思有周明帝畋游圖雜畫臺閣樣彌勒變、

弘農田家圖隋文帝上廐名馬圖等傳於代。

鄭法士　在周爲大都督左員外侍郎建中將軍入隋授中散大夫畫師張僧繇當時已稱高弟其後得名益著。

尤長樓臺人物至冠纓佩帶無不有法而儀矩風度取象其人雖流水浮雲率無定態筆端之妙無能形容論

者謂江左自僧繇以降法士稱獨步云其弟法輪子德文皆能畫克承家學有阿育王像貴戚屏風洛中人物

車馬圖、隋文帝入佛堂像遊春苑圖等。

孫尙子　官睦州建德縣尉與鄭法士同師張氏鄭以人物樓臺稱霸，孫則善魑魅魍魎參靈酌之妙善爲戰筆之

體，甚有氣力；衣服手足木葉川流莫不戰動唯鬚髮獨爾調利他人效之終莫能得鞍馬樹石與顧陸異迹而

勝法士云定水寺總持寺、西禪寺等皆有其畫蹟。

楊契丹　官至上儀同長人物六法備該甚骨氣山東體制尤屬伊人與董展齊名嘗與田僧亮鄭法士同畫長

安光明寺塔鄭圖東壁北壁田圖西壁南壁楊畫外邊四壁是稱三絕方其畫時楊以簟蔽畫處鄭竊窺之曰：

「卿畫終不可學何勞障蔽」鄭又嘗求楊畫本楊引鄭至廟堂指宮闕衣冠車馬曰「此吾畫本也」鄭深

歟服。有隋朝正會圖、幸洛陽圖、游宴圖、雜佛變等傳於代。

尉遲跋質那 于闐國人，歷代名畫作 善畫梵像及外國風俗畫擅名當時人稱之為大尉遲。其畫蹟以寺壁為

多，如慈恩寺之千鉢文殊光寶寺降魔諸變、大雲寺之淨土經變等均甚精妙。屬於卷軸者則有六番圖、國外

圖、寶樹圖、波羅門圖等傳於代。

其餘李雅、蔡生之長佛像鬼神標冠天下。陳善見之遒媚溫潤，觸途成擅。江志之筆力勁健，風韻頓挫。夏候朗之

善人物故實。跋摩之善羅漢毗之工畫畫稱妙一時。釋迦佛陀曇摩拙叉之長佛像，皆為名輩所推重。劉烏、王仲

舒、閻思光、解悰、程瓚、釋玄暢等，並為隋代能手。

第三編 中世史

第一章 唐代之繪畫

唐高祖受隋禪統一天下，不久即繼以太宗貞觀之世，四海昌平文物燦然，乃復北征突厥薛延陀，東伐高麗，南討南越、西平吐谷渾、高昌兼臣西域諸地，領土被於四垂矣。而又遠覽成周，近觀叔世度立國之宏規成一王之典制。

不特大漢天聲震古鑠今即中原文物亦臻極軌，雖貞觀以後習於奢侈逸樂招武韋之亂，至玄宗即位勵精圖治重現開元天寶之大治世成空前之隆盛。

考吾國文運衰於西晉極於梁陳，至隋雖稍有振作，然不久即遭滅亡。至唐中原文物亦隨氣運而振展以言經學，則有孔顏諸人之權衡一代以言詩文則有李杜韓柳諸家之馳譽千秋。以言書法則有虞褚顏柳諸家之耀光百世以言宗教除景教回教拜火教之先後流入外實為儒釋道三教匯流時代蓋吾國自魏晉以來崇尚黃老道教漸盛。而宋齊以下浮屠之教義又泛濫於天下。齊梁間三教調和恆為張融等諸當世學者之理想唐與太宗高宗均崇尚儒學砥礪經術屢幸國子監獎進天下名儒，一面又皈依佛教尊崇道教。如玄奘三藏齎譯印度經論一千三百三十餘卷太宗高宗皆信仰之高宗咸亨二年有義淨三藏者航南海入印度住印度二十五年始偕印僧日照及菩提

流志等同歸中土，最為武后所信仰，造寺度僧，歲無虛日。至玄宗時，有印僧善無畏三藏、金剛智三藏、不空三藏，相繼東來，稱開元三大士。又慧日三藏遊印度還，深為當時諸名士所重。如顏真卿、王摩詰諸人均信奉之。當時中印僧人，並以師承派別之差異各據門戶，以為唱導。如智者之天台，賢首之華嚴，善導之淨土，道宣之南山，吉藏之三論，不空之真言，以及慧能、神秀之南北禪波翻浪湧，成空古之盛狀。佛寺畫壁見歷代名畫記兩京外州寺觀者，已近三百壁之多。可知唐代壁畫之盛行。雖武宗以好神仙毀佛寺伽藍至四萬餘，佛畫頓受一大劫然宣宗即位又銳意修復之，佛畫遂復風行。但比諸會昌以前，則稍差遠耳，故以唐代之佛畫言，實比六朝有過之無不及，道教相於佛寺，乃非不許畫而與唐為同姓太宗即位極加尊崇位於釋氏之上，高宗更尊為太上玄黃帝。至中宗竟禁畫道相於佛寺，非不許畫道也。蓋欲專畫道以打破自漢以來浮屠老子並祀一宮之風，以示尊敬，至此道教畫與佛畫，乃為時人所並重。唯於三教之應用，則以儒家為政治之基礎，道釋為宗教之根本，兩不相同耳。故以唐代之全繪畫言，則仍以道釋人物畫為主題，雖當時山水繪畫之風雲湧起，花鳥繪畫之由萌芽而蓬勃滋長，以及貴族士女遊宴戲樂之圖寫，均為有唐繪畫上不可一世之新趨向，開始蹈入文學化之新境地，然其勢力終不及道釋繪畫之盛強。

　　文學繪畫均為國民思想之反映。有唐二百八十餘年間，因政治風尚之遞嬗，文學繪畫二者亦自受其推移之影響。文學史家每依其推移變化之痕跡，分唐代之詩為初盛中晚四時期（陸放翁分唐時為初唐、盛唐、中唐、晚唐四時期。自高祖武德元年，至玄宗開元初，為初唐。至文宗太和九年，為中唐。自文宗開成元年，至昭宗天祐三年，為晚唐。）以言繪畫實與之有同樣情形，可沿用以敘述之，殊為簡便。蓋唐初繪畫原由陳隋平平發展而來，其作風尚未脫去陳隋之舊式，故唐初之二閻，

實與隋之楊展，可歸入同一領域之內。至開元天寶之際，繪畫始大發揮其燦爛之光彩，以成盛唐沉雄博厚之新風

格爲唐代藝術史上最有意義之時期，亦即爲吾國繪畫史中樞之心核。中唐之繪畫則僅繼續盛唐之新發展而充

實之。中唐以後政綱漸替繪畫之思潮亦失其主題雜作並起各有專詣則又開一風氣矣因即順次敍述於左：

（甲）初唐之繪畫　　自高宗武德至玄宗開元凡百年是爲初唐。其間繪畫因陶養於初唐政教之力量尚淺，

不能轉移六朝傳統之風格幾全承其餘緒雖技術略見一段之進步然其作風則仍盛行鈎斫之手法以細緻闊艷

爲工。山水樹石等亦拘守前人之成法不能如盛唐之各關蹊徑盡揮灑自如之能事純如初唐文學之王、楊、沈、宋尙

蹈襲四六駢體綺麗艷冶之餘韻當者相似。然貞觀之世文學繪畫各面均漸見涵蘊盛隆之跡象且高宗太宗均以文

教爲治國之本兼重繪畫喜收藏當楊隋之末，維揚屆從之珍爲寶建德所取，兩京祕藏之蹟爲王世充所得武德五

年皆尅平之諸珍寶蹟專歸唐有雖宋遵貴奉命船載西上經砥柱忽遭漂沒所存者僅十之一二，張彥遠謂國初內庫

概爲砥柱漂沒所存餘者。然太宗特所耽玩因購求於人間，於是名畫之錄入貞觀公私畫史者達二百九十

三卷天后朝張易之奏召天下畫工修內府圖畫因使工人各推所長銳意模寫致摹搨之風盛行於當時內府之間。

張彥遠云：「國朝內庫翰林集賢祕閣搨寫不輟艱難之後斯事漸廢」大開崇古之風此雖沿陳隋之舊習實爲盛

唐繪畫新發展之基礎。且高宗太宗均擅繪畫王族親貴，如漢王元昌，高祖第七子，太宗之弟，博綜伎藝，風韻超絕，尤善繪

舉王元嘉善畫龍馬虎豹。滕王元嬰，高祖二十二子，善丹青，昆蟲蟻。江都王緒，霍王元軌之子，太宗猶子也，多才善藝，擅畫，長鞍馬蟬雀，極造神妙。

等，亦以能畫擅名於時，兼以國基初奠每以繪畫點飾盛治當戰勝奏凱蠻夷職貢之事輒命臣工圖寫以示威德當

時熟典制，善人物故實道釋爲一代宗匠者，則有閻氏兄弟，相繼而起。

閻讓　字立德，以字行，雍州萬年人，隋殿內少監閻毗之子有巧思，能傳父藝武德中，累除尚衣奉御，歷將作大匠。貞觀初封大安縣男以作翠微玉華宮稱旨遷工部尚書進封爲公凡宮殿城池陵寢皆爲營建貞觀三年，鑾輅會謝元深入朝顏思古援舊例請作王會圖立德應命作之又曾作職貢圖異方人物詭怪之質盡入毫芒雖梁魏以來名手不是過也李嗣眞有「大安博陵難兄難弟自江左陸謝云亡北朝子華長逝象人之妙號爲中興至若萬國來庭奉塗山之玉帛百蠻朝貢接應門之位序折旋矩度端簪笏之儀魁詭譎怪鼻飲頭飛之俗盡該毫末備得人情」之語有職貢圖文成公主降番圖採芝太上像游行天王圖玉華宮詩意圖鬭雞圖等傳於代。

閻立本　立德弟，顯慶中以將作大匠代立德爲工部尚書總章元年，拜右相封博陵縣男長文學有應務才尤擅繪畫道釋人物故實寫眞以及鞍馬無一不能當時號爲丹青神手太宗時天下初定異國來朝嘗奉詔畫諸夷及職貢簿諸圖又奉詔畫秦府十八學士凌煙閣功臣等圖初太宗泛舟春苑池見異鳥容與波上悅之詔坐者賦詩名立本俛狀閣外傳呼畫師是時立本已爲主爵中郎俯伏池左研吮丹粉望坐者羞恨流汗歸戒其子曰：「吾少讀書文辭不減儕輩今獨以畫見知與廝役等；若曹愼無習然性所好雖被譴屈亦未能罷也。」又嘗至荊州得見張僧繇畫初猶未解曰：「定虛得名耳。」明日又往曰：「猶是近代佳手」明日又往曰：「名下定無虛士。」十日不能去寢臥其下對之其性所好如此時姜恪以戰功擢左相故時人有左

相宣威沙漠，右相馳譽丹青之語有三清像行化太上像延壽天尊像宣聖像維摩像凌煙閣功臣圖醉道圖等傳於代。

道釋繪畫原爲有唐一代繪畫之主題。初唐承六朝道釋畫盛勢而下，尤爲與盛當時朝散大夫王玄策，於貞觀十七年及顯慶二年，兩使天竺於安撫西垂外探討佛蹟。隨行者有巧匠宋法智摹寫摩揭陀之諸佛跡及菩提樹伽藍之彌勒像等，齎之而返。法苑珠林載王氏著書中有天竺行記十卷中附天竺國圖三卷又玄奘三藏之五遊印度，亦齎歸佛像殊多又麟德間百官奉勅撰西域記六十卷中有圖畫四十卷即爲當時風俗畫家范長壽所作尤爲于闐國人尉遲乙僧之善印度暈染法即梁時所謂凹凸花者東來中土大有推助盛唐繪畫新思想之勃起道畫亦由唐初諸帝王之尊崇維護大與盛於當時足與顯赫之佛畫相抗衡其畫題則爲天尊、天師、天君、眞人、星君、星官太上、道君諸像此等畫蹟出於二閻之手者實多。圖畫見聞志云：「張僧繇曾作醉僧圖道士每以此嘲僧摹僧於是聚錢數十萬求立本作「醉道圖」於此可見僧道勢力之不相上下，與道釋繪畫之互相分庭亢禮之大略當時有名於道釋畫者除二閻尉遲乙僧外有張孝師范長壽王韶應何長壽勒智翼尹琳劉行臣等。

尉遲乙僧　于闐國人父跋質那士於隋于闐王以乙僧丹青奇妙貞觀初薦之中都，授宿衛官後封郡公承父藝故時人稱爲小尉遲工佛畫外國人物花鳥尤長凹凸花所作菩薩，小則用筆緊勁，如曲鐵盤絲大則灑落有氣概曾在慈恩寺塔前畫功德於凹凸之花面中現有千手眼大悲精妙之狀不可名焉光澤寺七寶臺後，畫降魔像，千怪萬狀實奇奇踪也其用色沈着堆起絹素而不隱指凡畫功德人物花鳥皆是外國之物像非中

華之威儀非特其技術足與閻氏兄弟抗衡，實與初唐繪畫上以新趨向之波動。有外國人物圖、降魔像，從佛圖釋迦像等傳於代。

張孝師 長安人爲驃騎尉善道釋鬼神尤工地獄氣候幽默嘗死而復蘇自謂入冥得所見爲畫陰刑陽囚衆，苦具在酸慘悲惻，使人畏慄吳道玄見之，因效爲地獄變相廬山歸宗寺有其地獄圖。

范長壽 國初爲武騎尉善道釋師張僧繇尤工風俗故實田家景候所繪山水樹石牛馬畜產屈曲遠近放收閒野皆得其妙各盡其微當時有所謂今屏風者是其製也。有風俗圖醉道圖、西方變等傳於代。

次爲王韶應之深有氣韻尹琳之筆跡快利劉行臣之精采灑落勒智翼之祖述曹仲達而改張琴瑟何長壽之師張僧繇與范長壽齊名均爲初唐道釋畫之能手。

當時花鳥作家則有劉孝師之點畫不多皆爲樞要鳥雀奇變甚爲酷似康薩陀之初花晚葉變態多端異獸奇禽千形萬狀殷仲容之妙得其真墨兼五采稱邊鸞之次尤以薛稷爲最負盛名。

薛稷 字嗣通蒲州汾陰人歷官太子少保禮部尙書封晉國公以外祖魏徵家藏極富既飫其觀遂銳意書畫會得褚虞體名於天下畫入神品道釋人物如閻立本嘗遊新安郡遇李白因相留請書西安寺額兼畫西方佛一壁筆力瀟灑風姿逸秀曹張之匹也尤以畫鶴知名唐秘書省及通泉縣署屋壁均有其畫鶴其他雜畫樹石均稱精絕郭圖胡氏亭畫記云：「唐故宰相薛公稷，畫入神品，成都靜德精舍有壁二塔，雜繪鳥獸人物，態狀生動乃一時之尤者也。

其餘如曹元廓、王弘之善騎獵人馬，陳廷郎餘令之善山水，檀智敏、鄭儔之善木屋樓臺，閻玄靜之善蠅蝶蜂蟬，

周古言之善宮禁婦女均為一時作者。

（乙）盛唐之繪畫　玄宗卽位唐室中與勵精圖治內修政教外宣威德成開元天寶之治世延至肅宗末代宗

初，凡五十年是為盛唐繪畫亦一變陳隋初唐細潤之習尚以成渾雄正大之盛唐風格成空前之偉觀蘇子瞻云：

「智者創物能者述焉非一人之所能也君子之於學百工之於藝自三代歷漢至唐而備矣故詩至於杜子美文至

於韓退之書至於顏魯公畫至於吳道子古今之變天下之能事畢矣」張彥遠亦云「聖唐至今二百三十年奇藝

駢羅耳目相接」開元天寶其人最多。其總因固為唐代氣運之隆盛有以使然其副因一緣初唐國土廣闊四遠之

交通頻繁域外繪畫之流入中土為吾國繪畫作新奇之引導而得別開生面之動機二為吾國繪畫自陳隋以來習

於精工細潤達於極點不得不另闢新程途以為發展於是始得大放嶄新之光彩兼以開元天寶繼貞觀治世之後，

天下承平日久文士大夫皆得有閒情逸致從事繪畫之研習而玄宗皇帝又備能書畫並以墨色畫竹為吾人所

畫之創祖當時名家如吳道玄李思訓王維等同時並起均為吾國畫壇上之特殊人材然盛唐繪畫最可為吾國

贊頌者一為佛教繪畫脫去外來影響而自成中國風格二為山水畫格法之大完成而得特殊之地位為吾國繪畫

史上中世史前後之一大分野。

佛畫自後漢輸入中土經魏晉南北朝迄於初唐其作風大抵被外來風格所支配蓋佛畫初來時其作用全為

信仰之崇奉與傳教之方便並以經典教義等之束縛於形式色彩諸端每承西域印度諸佛畫之舊雖西晉衞協東

晉顧愷之，略加中土技法，一變細密，尚未摒除外來風格之拘束，而見東方藝術之精神。至盛唐，始以中土風趣，與佛畫陶鎔而調和之，特出新意窮極變態，非復如六朝人之專依原樣摹寫所可比擬。故唐代佛畫以製作之數量而言，固不如六朝之多。以製作之精神與意義而言，則遠比六朝為有價值。吳道玄實為當時佛畫之代表作家。山水畫，自晉代一見端倪後，經南北朝宗、王、楊、展諸作家之努力，漸見脫離人物畫之背景而獨立。然技術格法尚極幼稚。張彥遠云：「魏晉以降名迹之在人間者皆見之矣。其畫山水，則羣峰之勢若鈿飾犀櫛；或水不容泛，或人大於山，率皆附以樹石映帶其地列植之狀，則伸臂布指，詳古人之意，專在顯其所長，而不守於俗變也。國初二閻，擅美匠學，楊、展精意宮觀漸變，所附尚猶狀石則務於雕透如冰澌斧刃，繪樹則刷脈鏤葉，多栖桔菀柳。功倍愈拙，不勝其色。吳道玄者，天付勁毫，幼抱神奧，往往於佛寺畫壁，縱以怪石崩灘若可捫酌。又於蜀道寫貌山水，由是山水之變始於吳，成於二李」可知山水畫亦至盛唐始一變。六朝以來鈿飾犀櫛冰澌斧刃之舊習而完成於二李，自此以後山水畫不但與人物畫分庭抗禮且分南北二大宗派，互相輝映。其原因固為受黃老與禪宗學說之影響，其應用亦往往與道釋畫，同施於寺壁以為裝飾。然道玄實為盛唐繪畫上不可分離之作家，百代之畫聖也。

吳道玄　東京陽翟人初名道子玄宗為之更今名，遂以道子為字，時人尊稱之曰吳生。少孤貧，畫有天賦之才，年未弱冠即窮丹青之妙曾事逍遙公韋嗣立為小吏居於蜀因寫蜀道山水始創山水之體，自為一家，人物鳥獸草木臺閣尤冠絕於世早年行筆差細中年行筆磊落似蓴菜條其衣紋圓轉而飄舉世稱吳帶當風。山水樹石古險不可一世。人物則八面生動畫圓光不用尺度規矩一筆而成其傳采於焦墨痕中略施微染自

然超出縑素，世謂之吳裝。開元中，浪跡東洛，玄宗聞其名，召入供奉，爲內教博士，非有詔不能作畫。天寶中，玄

宗忽思蜀道嘉陵江山水，遂假吳生驛駟令往寫貌，及返問其狀，奏曰：「臣無粉本並記在心」乃圖嘉陵江

三百里山水於大同殿，一日而畢。性好酒使氣，每欲揮毫必須酣飲。開元中隨駕幸東洛，與裴旻將軍張旭長

史相遇各陳其能。裴將軍厚以金帛召致道玄於東都天宮寺爲其所親將施繪事，道玄封還金帛一無所受，

謂將軍曰：「聞裴將軍舊矣爲舞劍一曲足以當惠觀其壯氣可助揮毫」旻因墨縗爲道玄舞劍畢道玄

奮筆俄頃而成若有神助其寫佛像皆稽於經典不肯妄下無據之筆最長地獄變相全與後世寺刹所圖者

不同了無刀林油釜與牛頭馬面諸像而陰慘襲人使觀者不寒而慄。兩京耆舊傳云「寺觀之中吳生圖畫

殿壁凡三百餘變相人物奇縱異狀無有同者。景云寺老僧傳云：「吳生畫此寺地獄變相時京都屠沽漁

罟之輩見之而懼罪改業者往往有之。其藝術之動人如此。蘇東坡謂「道玄畫人物，如燈取影逆來順往傍

見側出橫斜平直各相乘除得自然之數不差毫末出新意於法度之中寄妙理於豪放之外所謂遊刄有餘。

運斤成風古今一人而已。」生平畫蹟極夥除壁畫外載於宣和畫譜者已近百軸之多。

道玄於佛畫確爲集大成特出新意而成格式者。尤於筆線上發揮莊重變化之特趣縱橫健拔不可一世稱蘭

葉描，永爲後代所式法。當時佛畫家，除道玄外尙有道玄之弟子盧楞伽楊庭光張藏翟琰王耐兒以及車道政楊惠

之、解倩等。盧楞伽一作稜。長安人一作京兆人。長經變佛事而能工細。車道政，明皇時人善佛事迹簡而筆健楊惠之與吳

道玄同師僧繇，巧藝並著其中以楊庭光爲最有名。

楊庭光　開元中人，唐朝名畫錄與道玄齊名，善釋氏像與諸經變相，旁工雜畫水山皆極其妙。說者謂其善師作光庭。

吳，生顏得其體其筆力不減於吳也。天寶中庭光潛寫吳生眞於講席衆人之中引吳生觀之，一見便驚謂庭

光曰：「老夫衰醜何用圖之。」因斯歇服所作佛像多在山林中。

吳道玄之山水畫行筆縱放如雷電交作風雨驟至一變前人細巧之積習然其畫蹟除佛寺畫壁之怪石崩灘，

與大同殿蜀道山水外餘無所聞故吳之於山水僅開盛唐之風氣而已至完成山水畫之格法代道釋人物而爲繪

畫之中心材題者則賴有李思訓父子王維等同時並起於是山水畫遂分南北二大宗以李思訓爲北宗之始祖王

維爲南宗之始祖。是說爲明代莫雲卿是龍所唱導董其昌繼而和之。雲卿云：「禪家有南北二宗唐時始分畫之南

北二宗亦唐時分也但其人非南北耳北宗則李思訓父子着色山水流傳而爲宋之趙幹趙伯駒伯驌以至馬夏輩。

南宗王摩詰始用渲淡一變鈎斫之法其傳張璪荊關郭忠恕董巨米家父子以及元之四大家亦如六祖之後有馬

駒雲門臨濟兒孫之盛而北宗微矣。」原李思訓爲唐宗室與其子昭道皆生當盛世長享富貴因以金碧青綠諸重

色創精工繁茂綺麗端厚之青綠山水成一家法實由其環境之習染有以使然也。王維開元中舉進士曾官右丞然

晚年隱居輞川別業信佛理樂水石而友琴書襟懷高曠迴超塵俗歛吳生之筆洗李氏之習以水墨皴染之法而作

破墨山水以清雅閑逸爲歸同時有盧鴻鄭虔亦高人逸士與王維同與水墨淡彩之新格而見特倚蓋吾國佛教自

初唐以來禪宗頓盛主直指頓悟見性成佛一時文人逸士影響於禪家簡靜清妙超遠瀟落之情趣與寫情之

畫風恰相適合於是王維之破墨遂爲當時之文士大夫所重以成吾國文人畫之祖董玄宰畫禪室隨筆云：「文人

畫，自王右丞始。其後董源僧巨然、李成、范寬爲嫡子，李龍眠、王晉卿、米南宮及虎兒，皆從董巨得來；直至元四大家黃子久、王叔明、倪元鎮、吳仲圭皆其正傳，吾朝文沈則又遙接衣鉢，若馬、夏、李唐、劉松年又是李大將之派，非吾曹易學也。」至此吾國繪畫漸趨向於文學化矣。

李思訓　唐宗室孝斌子，開元初官左武衛大將軍，封彭國公善丹青，山水樹石風骨奇峭，草木鳥獸皆窮其態。所作山水以金碧輝映成一家法，當時推爲第一後人所畫着色山水往往宗之稱爲大李將軍山水開元中，明皇召思訓寫蜀道嘉陵江山水於大同殿，累月方畢，與吳道玄寫嘉陵江山水，一日而畢者，其風趣迥然不同。明皇見之歎曰：「李思訓數月之功吳道玄一日之迹皆極其妙」其子昭道寫太原府倉曹直集賢院山水鳥獸繁巧智慧，稍變父勢而妙過之言山水者稱爲小李將軍思訓之弟思誨揚州參軍亦善丹青思誨之子林甫封晉國公山水之佳類小李將軍林甫之姪名淺工綺羅人物筆跡疏散而兼嫵媚均爲當時所推重

王維　字摩詰，太原祁人。開元辛酉進士官至尚書右丞有高致信佛理工詩長書畫人物佛像山水花卉無一不精所作羅漢端嚴靜雅文采秀麗山水松石頗似吳生其用筆着墨一若蠶之吐絲蟲之蝕木而風致標格特出尤工平遠之景雲峰石色絕跡天機蘇東坡云：「味摩詰之詩詩中有畫觀摩詰之畫畫中有詩」並嘗自制詩曰：「宿世謬詞客前身應畫師；不能捨餘智偶被時人知。」作畫至與到時往往不問四時景物如以桃杏芙蓉蓮花同作一景畫袁安臥雪圖中有雪裏芭蕉此乃得心應手意到便成造理入神迥得眞趣此文

人畫與作家畫之不同也世稱山水南宗之祖安史亂後隱居輞川之藍田別墅，竹洲花塢，極林泉之勝逐自繪輞川圖山谷鬱盤水雲飛動意出塵外尤爲世所稱賞其畫流派至遠宋元名家多宗法之著有山水訣一卷行世。

當時山水畫近於王氏者，除盧鴻鄭虔外尙有王陀子李平鈞鄭逾張通張志和畢宏韋鑾等。盧鴻，一作盧浩然洛陽人善山水樹石與王右丞垺鄭虔字弱齊鄭州滎陽人天寶中官廣文館博士工詩能書畫善山水時稱奇妙。嘗自寫其詩并畫以獻明皇明皇大署其尾曰：「鄭虔三絕。」張志和字子同，金華人官左金吾衞錄事參軍後以親喪不復仕居江湖自稱煙波釣叟性閑逸喜酒常在酣醉後或擊鼓吹笛舐筆成畫董玄宰謂：「昔人以逸品置神品之上歷代維張志和可無媿色」畢宏天寶中御史善山水筆勢奇險尤工樹石杜工部爲畢宏作雙松圖歌云「天下幾人畫古松畢宏以老韋偃少」說者謂其樹木改步變古自宏始也近於李者僅有暢瑨及其子明瑾工青綠有名於時。

盛唐以國威遠播兼以玄宗之好馬逐有沛艾大馬。西域大宛歲有來獻致內廐之馬多至四十萬於是繪畫鞍馬之專家如曹霸韓幹陳閎等同時並起爲盛唐繪畫上之又一異彩蓋吾國自漢魏以來畫馬者多作螭頭龍體矢激電馳雖至晉宋之顧陸一變風調周隋之董展一變格態然屈產蜀駒尙存翹舉之勢至韓幹等出始全傾向於寫生得形神之備於是畫馬之盛逐爲前世所未有後世所典則。

曹霸　譙國沛人三國畫人曹髦之後官至左武衞大將軍工書畫書學衞夫人，畫馬爲唐代之最兼善寫貌，開

元中畫已得名。天寶末每詔寫御馬及功臣筆墨沈着神采生動。杜工部曾作丹青引贈霸，推許備至，韓幹陳閎皆為其弟子。

韓幹　藍田人唐書藝文志，作大梁人。宣和畫譜，繪圖寶鑒，作長安人。少時常為賣酒家送酒；王右丞兄弟，未遇時，每貰酒漫遊，幹嘗徵債於王家，戲畫地為人馬，右丞奇其意趣乃歲與錢二萬令幹畫遂以著名。天寶初入為供奉善寫人物，尤工鞍馬初師曹霸後獨擅其能時陳閎以畫馬稱詔令幹師之，而怪其不同因詰之奏曰「臣自有師陛下內廄之馬皆臣之師也」原玄宗好名馬當時西域大宛歲有來獻詔於北地置羣牧筋骨步行久而方全調習之能逸異並至骨力追風毛彩照地不可名狀悉命幹圖其駿者有玉花驄照夜白等時岐薛寧申王廐中，皆有善馬並圖之畫馬遂為古今獨步其畫蹟有龍朔功臣圖明妃上馬圖五陵遊俠圖貴戚閱馬圖于闐黃馬圖等傳於世

陳閎　會稽人唐書藝文志，工寫貌人物士女及禽獸，尤工鞍馬，師曹霸，與韓幹同時。開元中召入供奉，每詔寫御容冠絕當代又寫太清宮肅宗御容龍顏鳳態日角月輪之狀筆力滋潤風采英奇閣令公之後一人而已。

其餘如姜皎馮紹政之善鷹鳥張萱談皎之工人物士女張邊禮之善鬭將韋無忝之長獅子異獸均為盛唐有名之專門作者，姜皎開元中官至秘書監封楚國公畫鷹兒猛有殺氣。馮紹政開元中任少府監遷戶部侍郎，鷹鶻雞雉特妙形態談皎工人物大髻寬裳設色潤媚韋無忝長安人官至左武衞大將軍長鞍馬異獸共嗟神妙其中尤以張萱為有名。

張萱　京兆人好畫貴公子鞍馬屏障宮苑士女善起草點簇景物位置亭臺樹木花鳥皆窮其妙畫長門怨詞，七夕圖望月圖皆多幽思畫士女乃周昉之倫其貴公子宮苑鞍馬皆稱第一。

（丙）中唐之繪畫　盛唐之繪畫名匠作家燦若列星可謂極人文之盛雖安史亂後內府所藏名蹟多半散佚；蕭宗又往往以內府藏畫頒賜諸貴戚輾轉為好事者所有德宗以後國家多故對於繪畫漸致衰廢名蹟多流落；然民間因此得有鑒藏繪畫之機會而名畫之價值亦因之大增。張彥遠云「手撝卷軸口定貴賤不惜泉代要簇笥則董伯仁展子虔鄭法士楊子華孫尚子閻立本吳道玄屏風一扇值金二萬次者值一萬五千。其楊契丹田僧亮、鄭法輪、乙僧閻立德、閻立德一扇值一萬金」其原因固為各帝王對於文藝之崇尚與當時鑒賞目光之進步有以致之。亦緣唐代文學之隆盛一般文學家對於繪畫往往樂為極量之贊揚稱頌或為詩歌以歌咏之或為評語以題跋之或依流傳之神話而筆記之使人人之心目中皆以繪畫為翰墨中之至寶深以一經鑒藏為欣幸故中唐自代宗大曆初至文宗太和九年凡七十餘年間其繪畫情形雖不能如盛唐之有特殊光彩而其勢力大足繼續盛唐新發展之餘勢而充實之不能謂為無成績也然吾國繪畫自盛唐以後諸畫家每喜專習一科而成獨到之特長。如松石牛馬、鷹鶴、士女梅竹以及水火等各有專擅蓋繪畫至盛唐於技巧形式各方面均達於極點中唐以後之畫人非專習一科自難精工華妙出人頭地實為吾國繪畫技巧進步之證尤為可注意者即為當時花鳥畫之發展以完成吾國花鳥畫之新基礎至五代以後與山水畫並駕齊驅而下成為吾國繪畫上最有力之中心題材亦即於世界繪畫之畫材上占一特殊地位至為可喜。

中唐繪畫以主筆墨神趣之南宗山水，最有進展作家亦最多著名者，有韋偃王宰張璪王洽諸人，以書法詩趣，

各發展筆勢墨韻之特長花鳥以邊鸞爲傑出創折枝草木之新格佛畫人物則有周昉繼盛唐而精妙之均爲一時

之特殊人材茲依次簡述於左：

韋偃　長安人一作鶠。寓居於蜀善山水竹樹人物鞍馬思高格逸妙列上品嘗閑居以越筆點簇鞍馬，或騰或倚、

或蹴或飲或驚或止或走或起或翹或跂其小者或頭一點或尾一抹曲盡其妙宛然如眞巧妙精奇韓幹之

匹也所畫松石咫尺千尋駢柯攢影煙霞翳薄風雨颼颻輪囷盡偃蓋之形宛轉極盤龍之狀杜甫戲爲雙松

圖歌即爲偃而作可謂極盡贊揚之語所畫山水山以墨幹水以筆擦雲煙幻滅筆力勁健風格高舉遠岸長

陵叢林灌木筆力有餘而景象不窮人物則高僧奇士禽獸則牛驢山羊無一不盡其能云

王宰　蜀中人貞元中韋令公以客禮待之畫山水樹石出於象外歷代名畫記謂其畫蹤多寫蜀中山水。

嵌空巉嵯巧峭朱景玄曾見其臨江雙樹一松一柏古藤縈繞上盤於空下着於水千枝萬葉交相曲屈分布

不雜或枯或榮或蔓或亞或直或倚葉疊千重枝分四面達士所珍凡目難辨又於興善寺有四時屏風若移

造化風候雲物八節四季於一座之內杜工部戲題山水圖歌謂「十日一水，五日一石即爲王宰而作可見

其藝術之精能矣。

張璪　字文通吳郡人一作藻。官檢校祠部員外郎鹽鐵判官坐事貶衡忠二州司馬長文學善山水樹石董其昌

畫旨謂南宗王摩詰傳爲張璪者是也畫松尤特出古今能以手握雙管一時齊下一作生枝一爲枯幹氣傲

煙霞勢凌風雨槎枒之形鱗皴之尚隨意縱橫應手間出其畫山水則高低秀絕咫尺深重石尖欲落泉噴如

吼。其近也若逼人而寒其遠也若極天之盡蓋神品也時畢宏特擅畫名一見驚歎異其唯用禿毫或以手摸

絹素因問所授璪曰「外師造化中得心源」宏於是擱筆後人因以璪爲指頭畫之遠祖嘗自撰繪境一篇，

言畫之要訣。

王洽　不知何許人，歷代名畫記作王默。唐朝名畫錄作王墨。善山水樹石創潑墨時人故謂之王墨。性多疏野常遊江湖間，好酒，

凡欲畫圖障先飲醺酣之後即以墨潑之或笑或吟腳蹙手抹或揮或掃或淡或濃隨其形狀爲山爲石爲雲

爲水應手隨意倏若造化圖出煙霞染成風雨宛若神巧俯觀不見其墨污之迹。張彥遠云：「顧著作知新亭

監時默請爲海中都巡問其意云：「要見海中山耳」爲職半年解去爾後落筆有奇趣。董玄宰謂米氏雲山

實淵源於此。洽早年曾授筆法於台州鄭廣文虔。顧況乃其弟子。

邊鸞　京兆人爲右衛長史少攻丹青長貞元中新羅國獻解舞之孔雀德宗詔寫之得婆娑之態若應節

奏。尤長折枝花木爲其創格以及蜂蝶蟬雀山花園蔬無不偏寫並居妙品唐朝名畫錄謂其下筆輕利用色

鮮明窮羽毛之變態奪花卉之芳妍居唐以前花卉作家第一。

周昉　字仲朗　一字景玄。京兆人爲宣州長史好屬文能書善畫道釋人物士女皆稱神品初效張萱後則小異，

頗極風姿所畫衣冠不近閭里衣裳勁簡彩色柔麗菩薩端嚴妙創水月之體德宗召畫章敬寺神落筆之際，

都人競觀寺抵園門賢愚畢至或有言其妙者或有指其瑕者隨意改定凡月有餘是非議絕無不歎其精妙，

爲當時第一。一時人學者甚多，如王胐趙博文程修己高雲衢憲等皆師法之。

除以上諸人外爲當時之專門作家者則有韓滉之工牛羊戴嵩戴嶧兄弟之擅水牛窮野性筋骨之妙。蕭悅之

工竹李約之善梅深有雅趣無與倫比其餘山水作家則有門下侍郎楊炎高奇雅瞻出於人表著作郎顧況師王洽之

落筆有奇趣天台居士項容筆法枯硬挺特巉絕自成一家吳與朱審之深沈瓌壯險黑磊落實爲後代模楷以及劉

商沈寧之師張璪氣質高邁而有格律均屬王維水墨淡彩之畫風花鳥作家則有毋丘元志之善花果嘗爲白居易

寫木蓮荔枝圖爲其特擅衞憲之花木蟬雀爲世所珍陳庶之師邊鸞尤善布色梁廣之長賦彩點筆精工梁洽白旻

之工寫生甚厚其趣其作風約與邊鸞差似道釋人物則有李漸父子之長番族騎射世無比擬李洪度之梵像筆蹤

妙麗姿態無儔左全之佛事經變聲馳闕下均爲中唐畫家中之錚錚者其中以趙公佑爲最有名。

趙公佑　長安人寶歷中寓居蜀之成都工畫人物尤善佛像天王鬼神李德裕鎮蜀之日賓禮待之。自寶歷太

和至開成年公佑於諸寺畫佛像甚多會昌間一例毀除唯存大聖慈寺文殊閣下天王三堵閣內東方天王

一堵，藥師院師堂內，四天王幷十二神前寺名經院，天王部屬並公佑筆公佑天資神用筆奪化權名高當代，

時無等倫之牆用筆最尚風神骨氣惟公佑得之六法全矣。

（丁）晚唐之繪畫　唐室自憲宗以來內而宦官朋黨之互相傾軋外而強蕃悍將之各相跋扈國事愈危當局

者之於繪畫亦無暇顧及兼以會昌毀佛趙公祐以前諸名家畫壁一例毀除僅當時李德裕鎮浙西於潤州建功德

佛宇曰甘露寺奏請獨存因盡取管內廢寺中名賢畫壁置之寺中有晉顧愷之戴安道宋謝靈運陸探微梁張僧繇、

隋展子虔唐韓幹吳道子薛稷等諸名手畫蹟得以留存一二於後代雖宣宗復興佛寺有范瓊陳皓彭堅等諸佛畫家，自大中至乾符年間筆無暫釋圖寫佛畫及諸經變相至二百餘堵始稍恢復然比諸會昌以前尚相差遠甚可謂吾國繪畫上之浩劫惟民間承盛唐中唐繪畫之盛隆其餘勢尚未衰竭作家亦復不少而僖宗昭宗亦頗好繪畫設翰林待詔以優遇畫士僖宗幸蜀翰林待詔呂嶢等亦隨駕而行益州名畫錄云：「僖宗皇帝幸蜀回鑾之日蜀民奏請留寫御容於大聖慈寺其時隨駕寫貌待詔盡皆操筆不體天顏府主陳太師敬瑄遂表進常重胤寫御容一寫而成授翰林待詔賜緋魚袋」又昭宗光化中王蜀先主受昭宗勅置生祠命趙德齊高道與同手畫西平王儀仗旗纛旌麾車輅法物及朝真殿上皇姑帝戚后妃嬪御百堵授翰林待詔賜紫金魚袋按吾國古代宮廷中僅有畫工畫士以備帝王之驅遣如周之設色之工宋之畫史之尚方畫工者然至南齊以後畫史之供職內廷者始有官秩祿俸之優遇與諸技工分等。如南齊毛惠秀之待詔秘閣梁張僧繇之直秘閣知畫事北齊蕭放之待詔翰林館，盛唐吳道玄之供奉內教博士，楊昇張萱之開元館畫直唯此等內廷畫官至晚唐漸見增多耳。除常重胤趙德齊呂嶢外，如李士昉，高道與，竹虔等，均以畫事待詔於翰林院。然石林葉氏曰：「唐翰林院本內供奉藝能雜居之所。」見九通分類總纂職官類七。胡敬國朝畫院錄亦云：「漢及唐雖無院畫名而實與院畫趙昇朝野類要又云：「院體，唐以來翰林院諸色皆有後遂效之卽學宮樣之謂也。」原當時此等畫官與諸藝能者雜居於翰林院中尚無獨立畫院之設故當時諸畫史所作之繪畫雖有院畫之形式而無院畫之名稱耳然已爲西蜀南唐設立畫院之先緒僖宗以後戰亂蠭起歲無寧日致畫家如孫位趙德玄刁光胤等皆避亂入蜀遂使五代西蜀之藝苑發揮極燦爛之光彩。

晚唐畫家以專習作家為較多如常粲之善上古衣冠為後學師範尹繼昭之人物樓臺冠絕當世李衡齊旻之

善蕃馬戎夷盡得其妙又史瓚之長鞍馬人物常重胤之特工寫貌韓嶷蕭湊張涉張容之特善士女黃諤韋叔方韓

伯達田深之工於畫馬盧弁之善貓兒強顥之工水鳥張立之善墨竹以及孫位之水張南本之火均為專家中之有

名者尤以孫位張南本為特殊人材。

孫位　東越人後遇異人得度世之法改名為遇居會稽山因號會稽山人。隨僖宗駕入蜀光啓中為蜀之文成

殿上將軍工書畫善水尤有神技所謂孫位之水張南本之火幾於道也。性情疏野襟抱超然好飲酒未嘗沉

醉禪僧道士常與往還豪貴相請有少慢縱贈千金難留一筆唯好事者時得其畫為善畫人鬼雜相往往

炎銳得火之性故時人論孫之水幾於神水火之形本無定質惟於二子冠絕古今南本亦工

畫佛像經變人物故實有金谷園圖詩會圖白居易叩齒圖靈山佛會大悲變相孔雀王變相等皆曲盡其妙。

矛戟鼓吹縱橫馳突交相憂擊欲有聲響鷹犬之類皆三五筆而成弓弦斧柄之屬並掇筆而描如從繩墨畫

龍水龍挐水洶千狀萬態勢欲飛動寫松石墨竹情高格逸筆精墨妙莫可記述尤稱大家。

張南本　不知何許人中和間寓止成都初與孫位同學畫水後以為同能不如獨勝乃改畫火。嘗於成都金華

寺大殿畫八明王時有一僧遊禮至寺整衣升殿驟覩炎炎之勢驚怛蹶仆於門下又畫辟支佛周其身筆勢

晚唐道釋作家則有范瓊陳皓彭堅趙溫其竹虔道士張素卿等趙溫其公祐子克承家學筆法超妙世稱高絕

張素卿簡州人長道像落筆如神鬼怪之質生於筆端觀者無不恐懼其中以范瓊陳浩彭堅三人為尤有名。

范瓊陳浩彭堅　開城中同藝居蜀城善佛像鬼神三人同手於諸寺院圖畫佛像甚多，會昌間毀除後僅大聖

慈一寺佛像得存洎宣宗再與佛寺自大中至乾符筆無暫釋圖畫二百餘堵天王佛像高僧經驗及諸變相，

名目雖同形狀無一同者甚著奇功精妙之極中有焉剣瑟磨像兩堵設色未半筆蹤儼然後之妙手終莫繼

云：

晚唐山水作家，則有徐表仁、張詢、檀章、陳恪、陳積善、吳恬、侯莫、陳廈、釋道芬等。花鳥作家，則有刁光胤、周滉、于錫、

李翺等。徐表仁初為僧號宗偓筆力奮疾境與性會。張詢南海人吳山楚岫枯松怪石極擅功能吳恬青州處士山水

頑石氣象深險周滉善花竹禽鳥遠江近渚竹溪蓼岸四時風物之變出於畫史一等。其中以刁光胤為最有名。

刁光胤　長安人，一作光引，宜和畫譜　天復年入蜀攻畫湖石花竹貓兔鳥雀兼工龍水性情高潔交遊不雜，

避太祖諱，作刁光。

入蜀之後前輩有攻花雀者，聲價頓滅當時有黃筌孔嵩二人親受其訣；孔類昇堂黃得入室。光胤居蜀三十

餘年筆無暫暇非病不息年八十卒。

（戊）唐代之畫論　唐代藝苑隨文運之隆盛呈百花爛熳之光景以畫論言亦極為發達。如裴孝源、王維、張彥

遠、李嗣眞僧彥悰朱景玄等皆為唐代論畫家之著者今就其所論而類別之：一為畫家之品第；二為名畫之評賞三

為古畫之鑒藏四為繪畫學理之探討五為繪畫方法之闡明。

關於畫家之品第者　有李嗣眞之續畫品錄，僧彥悰之後畫錄，朱景玄之唐朝名錄三種。李氏之續畫品錄，所

錄畫人不僅唐人自謂：「今之所載並謝赫之所遺有可採者更稱一家之集。」蓋繼南齊謝赫古畫品錄而作。其所

品第者，凡上，中，下三品每品分上，中，下三等計一百十三人惟空錄人名不附評語無所根據難稱完作。後畫錄彥悰

為帝京寺錄因觀在京名蹟評其優劣而成之者；故其所錄僅二十六人其屬於唐代者僅二十一人雖附評語然缺

而不全難窺全豹。惟朱氏之唐朝名畫錄以神妙能逸分四品每品分上，中，下三等計九十七人並附敍事及評語或

言其師承之所自或論其筆墨之精否或評其格趣風韻之高下極為詳備可謂名著。

關於名畫之評賞者　除見於唐朝名畫錄等所附之敍事及評語者外則為當時之詩文家往往以繪畫為記

述題咏之題材以寫欣賞贊美之盛意如韓昌黎之畫記柳宗元龍馬畫贊白樂天之題八駿圖畫竹歌杜少陵之王

宰畫山水圖歌題韋偃雙松圖歌奉先劉少府新畫山水障歌丹青引裵諧之修處士桃花圖歌等雖謂非繪畫批評

家有根據之論畫然其闡奇發幽一唱三歎對於當時繪畫之思想實有極大影響茲錄杜少陵丹青引戲題王宰山

水圖歌，白樂天畫竹歌於左亦見大略。

　　杜少陵丹青引贈曹將軍霸　　將軍魏武之子孫，於今為庶為清門。英雄割據今已矣文采風流今尚存學書初

學衞夫人但恨無過王右軍。丹青不知老將至，富貴於我如浮雲開元之中常引見承恩數上南薰殿凌煙功

臣少顏色，將軍下筆開生面。良相頭上進賢冠猛將腰間大羽箭褒公鄂公毛髮動英姿颯爽來酣戰先帝御

馬玉花驄，畫工如山貌不同是日牽來赤墀下迥立閶闔生長風詔謂將軍拂絹素意匠慘澹經營中斯須九

重真龍出，一洗萬古凡馬空玉花卻在御榻上榻上庭前屹相向至尊含笑催賜金圉人太僕皆惆悵弟子韓

幹早入室亦能畫馬窮殊相幹惟畫肉不畫骨忍使驊騮氣凋喪將軍善畫蓋有神偶逢佳士亦寫真即今飄

泊干戈際屢貌尋常行路人途窮反遭俗白眼世上未有如公貧但看古來盛名下終日坎壈纏其身。

杜少陵戲題王宰畫山水圖歌　十日畫一水五日畫一石能事不受相促迫王宰始肯留眞跡壯哉崑崙方壺

圖，掛君高堂之素壁。巴陵洞庭日本東赤岸水與銀河通中有雲氣隨飛龍舟人漁子入浦溆山木盡亞洪濤

風尤工遠勢古莫比咫尺應須論萬里焉得幷州快剪刀?剪取吳淞半江水。

白樂天畫竹歌　植物之中竹難寫古今雖畫無似者蕭郎下筆獨逼眞丹青以來唯一人人畫竹身肥擁腫，蕭

叢莖瘦節節竦人畫竹梢死垂蕭畫枝活葉葉動不根而生從意生不箇而成由筆成野塘水邊碕岸側，森

森兩叢十五莖婵娟不失篤粉態蕭颯盡得風煙情舉頭忽看不是畫低耳靜聽疑有聲西叢七莖勁而健曾

向天竺寺前石上見東叢八莖疏且寒憶曾湘妃廟裏雨中看幽姿遠思少人別與君相顧空長歎蕭郎蕭郎

老可惜!手顫眼昏頭雪色自言便是絕筆時從今此竹尤難得。

關於古畫之鑒藏者　則有裴孝源之貞觀公私畫史專記載貞觀時內府所藏以及當時佛寺私家所蓄魏晉

以來前賢名蹟之作其自敍云:「大唐漢王元昌天植其材心專物表含運覃思六法具全隨物成形萬類無失每燕

時暇日多與其流商確精奧以余耿尚常賜討論途命魏晉以來前賢遺跡所存及品格高下列爲先後起於高貴鄉

公終於大唐貞觀十三年祕府及佛寺幷私家所蓄共二百九十八卷屋壁四十七所目爲貞觀公私畫錄又云:「其

間有二十三卷恐非晉宋人眞蹟多當時工人所作後人彊題名氏」爲古代繪畫鑒藏上第一部有統系之著錄。

關於學理之探討者　則有張彥遠氏之論畫六法符載觀張員外畫松石序等,張氏謂:「古之畫能移其形似,

而尚其骨氣以形似外求其畫」符載謂「作畫須去機巧，物在靈府，於是得心應手，神與為徒。」與白樂天氏論畫

之「思與神會」相似又張彥遠氏謂「書畫之藝皆須意氣而成則所作自得神氣」蓋唐人對於繪畫氣勢神韻

等之完成均有深入精微之解釋茲錄三家之說如左：

符載觀張員外畫松石序云： 夫觀張公之勢非畫也真道也當其有事已知夫遺去機巧，意冥玄化，而物在靈

府不在耳目故得於心應於手孤姿絕狀觸毫而出氣交冲漠與神為徒若忖短長於隘度，算妍蚩於陋目，凝

觚吮墨依違良久乃繪物之贅疣也寧置於齒牙間哉 見唐文
 粹。

白樂天云： 畫無常工以似為工學無常師以真為師故其措一意狀一物往往運思中與神會髣髴焉若歐和
 見白氏長
役靈於其間者 慶集。

張彥遠云： 開元中將軍裴旻善舞劍道子觀旻舞劍見出沒神怪既畢揮毫益進時又有公孫大娘亦善舞劍
器，張旭見之因為草書杜甫歌行述其事是知書畫之藝皆須意氣而成亦非懦夫所能作也。

關於繪畫方法之闡明者 則有張彥遠之論顧陸張吳用筆王維之山水訣等以張氏論顧陸張吳之用筆為

最有精彩即與王氏之山水訣同錄於左：

王維山水訣 夫畫道之中水墨最為上肇自然之性成造化之功或咫尺之圖，寫百千里之景，東西南北，宛爾

目前，春夏秋冬寫於筆下初鋪水際忌為浮泛之山次布路岐莫作連綿之道主峰最宜高聳客山須是奔趨。

迴抱處僧舍可安水陸邊人家可置村莊著數樹以成林枝須抱體山崖合一水而瀑瀉泉不亂流渡口只宜

寂寂，人行須是疎疎泛舟檝之橋梁且宜高登；著漁人之釣艇低乃無妨懸崖險峻之間，好安怪木峭壁巉岩

之處，莫可通途。遠岫與雲容相接遙天共水色交光最出其中路接危時棧道可安於此平地

樓臺偏宜高柳映人家名山寺觀雅稱奇杉襯樓閣遠景煙籠深岩雲鎖酒旗則當路高懸客帆宜遇水低掛。

遠山須要低排近樹惟宜拔迸手親筆研之餘有時遊戲三昧歲月遙永顏探幽微妙悟者不在多言善學者

還從規矩。此篇舊題唐李成撰，系後人偽記，四庫總目提要，辨之甚詳，仍錄之，以為參攷。

張彥遠氏論顧張吳用筆云：或問「余以顧陸張吳用筆如何」對曰「顧愷之之迹堅勁聯綿循環超忽調格

逸易風趨電疾意存筆先畫盡意在所以全神氣也昔張芝學崔瑗杜度草書之法因而變之以成今草書之

體勢一筆而成氣脈通連隔行不斷唯王子敬明其深旨故行首之字往往繼其前行世上謂之一筆書其後

陸探微亦作一筆畫連綿不斷故知書畫用筆同法陸探微精利潤媚新奇妙絕名高宋代時無等倫張僧繇

點曳斫拂依衞夫人筆陣圖一點一畫別是一巧鉤戟利劍森森又知書畫用筆同矣國朝吳道玄古今獨

步前不見顧陸後無來者授筆法於張旭此又知書畫用筆同矣張既號書顛吳宜為畫聖人假天造英靈不

窮。衆皆密於盼際我則離披其點畫衆皆謹於象似我則脫落其凡俗。彎弧挺刃植柱搆梁不假界筆直尺虬

鬚雲鬢數尺飛動毛根出肉力健有餘當有口訣人莫得知數仞之畫或自背起或從足先巨壯詭怪膚脈連

結，過於僧繇矣」或問余曰「吳生何以不用界筆直尺而能彎弧挺刃植柱搆梁」對曰「守其神專其一合

造化之功，假吳生之筆，向所謂意存筆先畫盡意在也凡事之臻妙者皆如是乎豈止畫也與庖丁發硎郢匠

運斤劾鑿者，徒勞捧心代斲者，必傷其手意冒亂矣外物役焉豈能左劃圓右手劃方乎？夫用界筆直尺，是死畫也守其神專其一，是眞畫也。死畫滿壁曷如汚墁眞畫一劃見其生氣。夫運思揮毫，自以爲畫則界失於畫矣運思揮毫意不在於畫故得於畫矣。不滯於手，不凝於心不知然而然雖彎弧挺刃植柱搆梁則界筆直尺豈得入於其間乎？」又問余曰「夫運思精深者筆迹周密。其有筆不周者謂之如何？」余對曰：「顧陸之神不可見其盻際所謂筆跡周密也。張吳之妙筆纔一二像已應焉離披點畫時見缺落此雖筆不周而意周也若知畫有疎密二體方可議乎畫」或者頷之而去。

唐人論畫其篇幅最長並論及多方面者當推張彥遠之歷代名畫記其內容一卷至三卷爲敍畫之源流，敍畫之興廢論畫六法論山水樹石敍師資傳授南北時代論顧陸張吳之用筆論畫體工用搨寫論名價品第論鑒識收藏閱玩，敍自古跋尾押署敍自古公私印記論裝背裱軸記兩京外州寺觀畫壁述古之祕畫珍圖四卷至十卷爲敍歷代能畫人名，並附評語其精到詳盡實爲吾國通紀畫學最良之書；亦爲吾國古代畫史中最良之書除上錄論顧陸張吳用筆外均爲精彩之長篇不克備錄從略。

第二章　五代之繪畫及其畫論

唐祚既終于戈擾攘河山分裂，歷梁、唐、晉、漢、周，迭相遞嬗，興亡倏忽，前後凡五十餘年，史家謂之五代之世。然五代亦未能統治全國也；其時羣雄割據於各地者，則有吳、南唐、閩、前蜀、後蜀、南漢、北漢、吳越、楚、南平，前後凡十國互列於五代之間，故又稱五代十國之世。至趙宋興起，始歸統一。

唐代藝術如百花怒放極呈燦爛之觀。至五代兵戈疊起繪畫似現衰落之象。然就其內面觀之，卻頗發展其原因：一為當時承唐代繪畫隆盛之後其餘勢尙足揚其波瀾不易驟為靜止二為當時各地羣雄割據互相殺伐其疊遭兵燹歲無寧日者固有之，然如西蜀南唐吳越等，離戰亂之旋渦較遠因得自為政教頗得一時之治平了無礙於繪畫之發展三為西蜀南唐各君主多愛好繪畫創立畫院以禮遇畫士為空前所未有各地名畫家因相繼來歸致成都建業兩地為五代藝術之府使繪畫仍耀一時之光彩故以五代之繪畫言實有其特點而開兩宋藝苑隆盛之先河。

梁、唐、晉、漢、周之五代，是直承有唐而下，故史家認為當時之正統然各代享祚旣以梁為稍久且繼唐代文藝隆盛之後，故繪畫之事頗有可述其餘四代享祚旣短兵亂亦多從事繪畫者自然較少；如漢竟無一人為十國原為先後割據一方而稱帝王者其土地雖不及五代之大但諸國享祚久者八十餘年少者亦二十餘年比五代之更易匆匆

殊有上下床之別。兼以南唐、前蜀後蜀吳越諸國以處地等諸特殊關係，關於繪畫之史實實頗繁多，而足為吾人稱頌者。

五代十國，原為一割裂時期；故於繪畫之發展亦每因時地之不同，而見其盛衰之差異例如道釋畫因繼唐代崇奉道教以來道教之勢力極浸盛於民間故道畫一如唐代舊況，可與佛畫並駕齊驅然以地域言梁承有唐餘緒，頗為暢茂後唐亦尚可觀；次為前後蜀，南唐，則有陸晃曹仲玄等諸名手亦足與前後蜀相並列惟就技術而論，則多摹寫唐賢殊少新意。至如晉及吳越可謂殘山賸水無甚成績矣至周雖世宗英明武功文教皆為五代第一。然以尊崇儒術故非特於佛畫不加提倡且毀廢天下佛寺至三千三百六十六所之多於是汴京洛陽各寺院中之古名人畫壁亦多被毀損兩宋佛畫頓呈凋萎之狀此亦一緣因也山水畫則以梁為最有發展荊浩關仝即為梁之特殊作者不但足以繼武唐人且能發輝光大足以名當時而範後世花鳥畫則西蜀南唐並盛徐熙黃筌二大家並起其間。黃氏花鳥精備神態其法先行鈎勒後填色彩旨趣濃麗世稱雙勾體盛行於西蜀畫院之內。徐氏則先落墨寫其枝葉蕊萼後略傅彩色旨趣清雅故其風神超逸冠絕古今稱水墨淡彩派鳴高於南唐畫院之外。於是吾國花鳥畫遂分徐黃二大派，永為後世所式法其情形頗與山水南北宗相似；徐體可謂為花卉之南宗；黃體可謂花卉之北宗也。黃筌子居寶居寀居實徐熙之孫嗣崇嗣崇勳崇矩均能克承家學而光大之。崇嗣並變其祖父水墨淡彩之畫風全以彩色漬染世稱江南徐氏沒骨體為後世沒骨派之祖。可知當時花鳥畫早蓄百花競放之勢為宋代花卉畫特殊發展之根源實為五代繪畫上不可一世之特點亦於我國繪畫史上極占一重要之位置茲依次敍

述於左：

梁　朱溫乘亂竊國，享祚十有七年，不知提倡文藝。然當時諸貴族中，顏有愛好繪畫者。如梁相國于兢，駙馬趙嵓，及千牛衛將軍劉彥齊等均極著名。于兢善畫牡丹，酷思無倦，勤必增奇貴達之後，非尊親旨命，不復含毫有寫生全本折枝傳於世。趙嵓、劉彥齊，不惟善畫且精鑒賞。趙氏善畫人馬，挺然高格，非衆人所及。收藏尤富羅致祕藏圖軸，不下五千餘卷。嘗延致畫士胡翼王殷爲其食客品第畫蹟劣者輒令醫去其病；或用水刷，或用粉塗，有經數次方合其意者世稱趙家畫選場。劉氏精畫竹淸致有風其祕藏書畫雖不及趙氏之富然重愛鑒賞羅致名蹟亦不下千卷，能自品藻無非精當故當時有唐朝吳道子手梁朝劉彥齊眼之稱道釋畫以當時道釋教之流行頗爲當時社會所重視；作家亦最多。如胡翼王殷朱繇張圖跋異李羅漢等均爲一時名手胡翼字鵬雲安定人工畫道釋人物至於車馬樓臺均臻精妙王殷工畫道佛士女尤精外國人物，與胡翼並爲趙嵓都尉所禮他人無及也朱繇五代名畫補遺作朱瑤，字溫琦。

長安人工畫佛道酷類吳生嘗客游雍洛間。河南府金眞觀有繇畫經相及周廡中門列壁世稱神筆張圖字仲謀洛陽人梁太祖在藩鎭曰圖掌行軍資糧簿籍故時人呼爲張將軍好丹靑善潑墨山水皆不由師授亦不法古今，自成一體並精佛畫郭若虛謂嘗在寇忠愍家見有張圖釋迦像一軸鋒芒豪縱勢類岬書實奇恠非也尤長大像梁龍德中洛陽廣愛寺沙門義暄置金幣邀四方奇筆畫三門兩壁時處士跋異號爲絕筆乃來應募異方岬定畫樣圖忽立其後曰：「知跋君敏手固來贊貳。」異方自負乃笑而答曰：「顧陸吾曹之友也豈須贊貳。」圖顧繪右壁不假朽約撝管揮寫，倏忽成折腰報事師者從以三鬼異乃瞪目跋踏驚拱而言曰「子豈非張將軍乎？」圖捉管厲聲曰「然」

異雍容而謝曰：「此二壁非異所能也。」遂引退；亦不偽讓，乃於東壁畫水神一座，直視四壁報事師者，意思極為

高遠，跋異固為善佛道鬼神稱絕藝者，雖被斥於張將軍後又在福先寺大殿畫護法善神方朽約時勿有一人來，

自言姓李，滑臺人有名善畫羅漢，鄉里呼予為李羅漢，當與汝對畫角其巧拙。異恐如張圖善者流，遂固讓西壁與之。異

乃竭精竚思意與筆會屹成一神侍從嚴毅而又設色鮮麗。李氏縱觀異畫覺精妙入神，非己所及，遂手足失措由是

異有得色，遂誇詫曰：「昔見敗於張將軍今取捷於李羅漢」於此見當時畫家競爭之烈。吾國山水畫自晉顧愷之

開始以來，一變於鄭展之精工細密再變於荊、鄭之清逸淡遠三變於荊關之高古雄渾。王肯堂云：「山水自六朝來

一變王維、張璪、畢宏鄭虔再變，荊、關三變」王世貞亦云「山水至二李一變也，荊關董巨又一變也。」荊關實為吾

國山水畫王李以後之特殊作者。

荆浩　字浩然，河南沁水人博通經史善屬文，五季多亂隱居於太行山之洪谷，自號洪谷子。工畫佛像，尤妙山

水善為雲中山頂四面峻厚筆墨橫溢嘗語人曰：「吳道子畫山水有筆而無墨項容有墨而無筆吾當采二

子之所長成一家之體」知其苦意陶鎔，故能啓發唐人所未啓發完成唐人所未完成者蓋有在也。荊氏宜

和畫譜作唐人湯垕畫繼亦云：「荊浩山水為唐末之冠」原荊氏生於唐季以淵明歸晉之例自可畫入唐

代。然其蜚聲藝苑則在五代故著有山水訣一卷行世師其法者殊多以關仝、范寬為最著。

關仝　長安人，宣和畫譜作同。工山水初師荊浩刻意力學寢食都廢卒得其法有出藍之美中年以後間參摩

詰清遠之趣喜作秋山寒林與村居野渡幽人逸士漁市山驛使見者悠然如在灞橋風雪中三峽聞猿時不

復有朝市抗塵走俗之狀。蓋仝之所畫脫略豪楮筆愈簡而氣愈壯景愈少而意愈長也。米芾畫史，則謂關氏

之樹石有枝無榦出於畢宏。惟人物非其所長每有得意者必使胡翼主之云。

當時山水作家除荊關外尙有朱鷁之華陰人善山水泉石有名於時人物士女車馬樓臺除上述之趙嵓胡翼、

王殷外尙有鄭唐卿工人物兼長寫貌爲一時作者有梁祖名臣像並故事人物圖等傳於代花鳥作家則僅有道士

厲歸眞一人工鷙禽雀竹綽有奇思兼善牛虎云。

後唐　李存勗滅梁稱帝世稱後唐存勗本沙陀人入主中原因多與中原人士相交接致當時北方外族多影

響於中原文藝從事繪畫者頗多如契丹天皇之弟東丹王李贊華契丹人胡瓌及瓌之子虔等均長蕃馬人物李氏、

遼史謂姓耶律名培圖畫見聞誌謂名突欲長與二年投歸中國明宗賜姓李名贊華善寫貴人酋長胡服鞍勒率皆

珍華胡氏畫番馬尤富精神其於駝䭾部族帳幙旂旗弧矢鞍韉或水艸放牧或馳逐弋獵而又胡天慘列沙磧平遠

曲盡塞外不毛之景趣學胡氏者有其子虔及唐宗室李玄應李玄審等當時之長道釋人物者則有韓求、李祝、左禮、

張南等以韓李二氏爲有名。

韓求李祝　不知何許人皆倜儻不拘有經略才能唐祚陵夷遂退藏不仕以丹青自娛工佛畫學吳道子聲譽

並馳嘗游晉唐間李克用命往陝郊龍興寺回廊列壁畫攝摩騰竺法蘭諸大像以及九子母羅夜叉變像等

二百餘堵天下畫流雲集莫不鼠伏。梁劉道醇五代名畫補遺列入神品。

後唐山水花卉作家殊少僅有釋智暉及李夫人二人。智暉頗精吟咏得騷雅之體工小筆山水尤喜粉壁與屛，

雲山在掌。李夫人，西蜀名家未詳世冑善屬文尤工書畫，郭崇韜帥兵伐蜀得之夫人以崇韜武人悒悒不樂月夕，獨坐南軒竹影婆娑輒起濡毫摹寫牕楮上明日視之生意具足為世人所效法。

晉　享祚僅十有一年，與亡匆匆絕少文物可紀以言繪畫亦僅有王仁壽胡嚴徵二人工畫佛道鬼神；王氏兼長鞍馬。

周　雖享祚稍久然於繪畫亦無甚成績有名當時之作家亦僅有施璘釋智蘊德符等幾人施璘字仲寶藍田人善畫生竹為當時絕藝智蘊河南人工畫佛像人物有定光佛三災變相等傳於世德符善畫松柏氣韻蕭瀣知名一時。

前後蜀　前後蜀，僻處西陲，並以天然山水之屏蔽因不受五代戰亂之影響得以自為政教稱治平於一時繪畫之盛亦推為當時第一。其大原因固為西蜀得處地之便宜成為當時之世外桃源使唐末諸畫人多避亂入蜀仍度其幽閒生活從事藝術之發展二為玄宗僖宗之西幸昭宗之住蹕均有名畫人及待詔等屬從事藝事使蜀地藝苑勃然與起。三為各帝王士夫亦多愛好繪畫禮遇畫士於是一時名家多充待詔祇候於內庭其未被禮致者，如滕昌佑石恪諸人亦為檢校太傅安思謙等所實禮知遇甚厚使蜀地繪畫得盡量之發展。四為入蜀畫人每有古名人畫蹟攜入蜀中例如趙德玄隨有梁隋及唐名手畫樣百餘本或自摹墒或屬粉本或係墨跡多為祕府所散逸者得以流傳於蜀地。故其盛況非特較南唐有過之無不及，即擬諸唐宋兩朝亦實不多讓焉。

唐末王建據蜀稱帝世稱前蜀雖愛好繪畫獎重藝學然繼有唐之後尚無正式之畫院僅有內圖畫庫者為內

廷儲藏繪畫之庫所，簡設專官以掌其事耳。當時畫人，受蜀先主少主所恩遇者，亦承有唐畫官之制，授翰林待詔之職。如房從真、宋藝、杜齯龜等均以善人物道釋寫貌，爲翰林待詔。房從真，成都人，工甲馬人物鬼神，冠絕當世。王蜀先主於龍興寺通波侯廟，請從眞畫甲馬旌旗從官鬼神，授翰林待詔，賜紫金魚袋。宋藝蜀郡人，工寫貌事。王蜀爲翰林待詔。嘗寫唐朝列代御容及高力士等像於大慈寺。杜齯龜其先本秦人，以避安祿山之亂入蜀，遂居焉。少能博學，涉獵經史，師常粲寫真雜畫，而妙於佛像羅漢。王蜀少主以高祖受唐深恩，命齯龜寫二十一帝御容於上清祖殿殿堂之四壁，又命寫先主太妃太后於青城山之金華宮，授翰林待詔賜紫金魚袋在待詔外以佛畫有名於當時者則有杜子瓌、楊元眞、張玄支仲元、釋貫休傳彩。支仲元鳳翔人，極工人物，多畫道家與神仙緊細而有筆力。張道隱竹綿人，善山水松石，成都人，工畫道佛尤精傳彩。劉贊蜀人工花鳥及人物龍水蹟意兼善其中以貫體李昇滕昌佑爲最有名。尋丈之壁揮掃即成。劉贊等則有滕昌佑劉贊等。杜子瓌、

貫體　字德隱。一字德遠。婺州金溪人和安寺僧俗姓姜氏天復年入蜀頗得先主王衍知遇賜紫衣稱禪月大師。詩名高節字內咸知嘗有句云：「一瓶一鉢垂垂老萬水千山得得來」時稱得得和尚工書時稱姜體尤擅帥書人比之懷素善佛畫師閻立本畫羅漢像尤精嘗作十六尊者龐眉大目朶頤隆鼻胡貌梵相曲盡其態或問之曰「體自夢中所覩爾」有古羅漢大阿羅漢釋迦十弟子維摩詰天竺高僧等像傳於世。

李昇　成都人小字錦奴善山水人物弱冠生知不從師授初得張藻山水一軸玩之數日棄去曰「未盡妙也」遂出己意貌寫蜀境山川平遠心師造化意出先賢數年中創一家之能盡山水之妙每含毫就素必有新奇。

人謂其畫本細潤中有氣韻極為米襄陽所賞識有高賢圖一卷蒼茫大類董源而秀雅絕似王維世但知李思訓之子昭道稱小李將軍而不知蜀中亦稱李昇為小李將軍蓋其藝相匹耳宣和畫譜則謂昇得李思訓筆法而清麗過之然筆意幽閑人有得其畫者往往誤稱為王右丞云

滕昌佑　字勝華吳人隨僖宗入蜀從事文學性情高潔不婚不仕惟書畫是好蓋隱者也繪畫不專師資唯寫生以似工常於所居樹竹石杞菊名花異草以資其畫所作花鳥蟬蝶折枝蔬果傅彩鮮妍宛有生意邊鸞之亞也寫梅及鵝尤有名工書法人號滕書。

後唐時孟知祥據蜀稱帝史稱後蜀享祚凡三十餘年繪畫極為興盛；後主孟昶尤崇文藝愛好書畫特創翰林畫院，設待詔祇候等職，於是畫人蔚起益州名畫錄云：「黃筌既兼宗孫李學力因是博贍損益刁格遂超師藝後唐莊宗同光間，孟令公知祥到府厚禮見重建元之後授翰林待詔權院事賜紫金袋」所謂「權院事」者，知當時之翰林畫院以黃氏為領袖矣。其餘翰林待詔如蒲師訓延昌父子阮智誨惟德父子黃居寀兄弟以及趙忠義張玫、杜敬安高從遇李文才翰林祇候徐德昌等皆其卓卓者蒲師訓蜀人幼師房從真長人物鬼神番馬兼工山水後唐長興間值孟令公改元與修諸廟使師訓畫江瀆廟諸葛廟龍女廟授翰林待詔賜紫金魚袋養子延昌人物鬼神同其父藝行筆勁利用色不繁。廣政中進畫授翰林待詔賜緋魚袋。阮知誨成都人工畫士女及寫真筆蹤妍麗孟氏明德年寫先主於三學院又寫福慶公主玉清公主於內庭授翰林待詔子惟德與父同時入內供奉士女人物襲承父藝繼美前蹤所畫貴公子夜宴賞春乞巧按舞撫樂諸圖皆當時宮苑亭臺花木之巧皇妃帝后富貴之事授翰林待

詔賜緋魚袋。張玫成都人父某授蜀翰林寫貌待詔賜緋。玫有超父之藝兼擅婦女鉛華恣態綽有餘妍議者比之張

萱焉授翰林待詔賜紫金魚袋杜敬安前蜀子瓌子作圖畫見聞志。美繼父蹤妙於佛像孟氏明德年授翰林待詔賜紫

金魚袋高從遇道與之子事孟蜀為翰林待詔善畫佛像人物蜀宮大安樓下所繪天子使隊甚奇李文才華陽人工

畫人物木屋山水尤擅寫真周昉之亞廣敬末蜀主置真堂於大聖慈寺華嚴閣後命文才寫諸親王文武臣僚等真，

授翰林待詔賜緋魚袋。徐德昌成都人事孟蜀為翰林祗候工人物士女墨彩輕媚為時所稱其中以趙忠義黃筌為

最有名。

　黃筌　成都人字要叔幼有畫性長負奇能事刁光胤學丹青工禽鳥山水松石學李昇花卉師滕昌佑鶴師薛

稷人物龍水師孫位資諸家之善而成一家之法筆意豪贍脫去格律其畫花鳥先以墨筆鈎勒後傅以彩色，

濃麗精工世所未有稱為雙鈎體尤為後世所式法其次子居寶字辭玉少聰警多能工分畫畫傳父藝精花

鳥松石風姿俊爽惜早卒季子居寀字伯鸞畫藝敏贍妙得天真均事蜀為翰林待詔特蒙恩遇及後主歸宋，

均被召而入宋之畫院為領袖極負盛名於一時。

　趙忠義　玄德子天復中自雍京襁負入蜀及長習父藝苑若生知孟氏明德年與父同手繪福慶禪院東流傳

變相十三堵位置舖舒樓臺殿閣山水竹樹番漢服飾佛像僧道車馬鬼神王公冠冕旌旗法物皆盡其妙冠

絕當時蜀主知忠義妙於鬼神屋木遂令畫關將軍起玉泉寺圖於是忠義畫自運材斲甚以至丹楹刻桷疊

栱下楊皆役鬼神為之圖成蜀主令內作都料看此圖畫枋栱有準的否？對曰：「此畫復較一座分明無欠。」

其妙如此。授翰林待詔賜紫金魚袋先是每年秒冬末旬，翰林工畫鬼神者，例進以鍾馗像；丙辰歲，忠義所進以

第二指挑鬼目，蒲師訓所進以拇指刬之，鍾馗相似，而用指不同，蜀王問此畫孰爲優劣？筌以師訓爲優，蜀主

曰：「師訓力在拇指忠義在食指也」二者筆力相敵難議昇降。」並厚賜之，蓋當時宮中每屆新年，須懸鍾馗

圖以爲僻邪之用，故黃筌等亦均有鍾馗圖之作。

後蜀畫家有名於院外者則有趙德玄、周行通、丘文曉、趙才、程承辯、道士李壽儀、釋令宗以及杜

措孔嵩丘餘慶等趙德玄雍京人天福年入蜀工畫車馬人物屋木山水佛像鬼神富收藏有隋唐名手畫樣百餘本，

故所學精博代無其比周行通蜀人工畫人物鬼神番馬戎服器械氊帳鷹犬羊雁及川源放牧盡得其妙。丘文曉

曉兄弟廣漢人工畫道釋人物山水畫牛尤工齊名一時趙才蜀人工人物鬼神甲馬與蒲師訓父子較敵其藝業多畫

辯眉州彭山人工畫人物鬼神與蒲師訓蒲延昌趙才遞相較敵皆推妙手道士李壽儀卭州依政人專精畫業多畫

道門尊像神彩甚佳釋令宗工山水佛像人物尤精孔嵩蜀人工花鳥師刁光胤兼工畫龍與黃筌父子齊名其中以

花鳥作家丘慶餘爲最有名。

丘餘慶　文播子善花鳥翎毛兼長艸蟲初師滕昌佑晚年遂過之人謂其得意處，不減徐熙善設色逼於動植，

至於艸蟲獨以墨之淺深映發亦極形似之妙風韻高雅爲世所推重初事江南李氏後入宋。

南唐　徐知誥受吳禪稱帝於金陵世稱南唐享祚近四十年之久地處江南山水都麗風尚文美兼以李中主

璟，李後主煜，均好學能詩詞愛賞繪畫並效後蜀翰林畫之制設立畫院以禮遇畫士於是畫家並起他方名手亦多

相繼來歸爲翰林待詔及畫院學士。例如顧閎中、高太冲、朱澄、周文矩、曹仲玄、王齊翰、趙幹、衛賢等均爲其中翹楚，李中主保大十五年元旦天忽大雪，上召太弟以下登樓張宴，咸命賦詩，當時李建勳、徐鉉、張義方等均進和詠並集名手圖繪，高太冲寫御容，周文矩寫太弟以下侍臣法部絲竹，朱澄寫樓臺宮殿，董源寫雪竹寒林，徐崇嗣寫池沼禽魚，圖成無非絕筆，可謂極一時之盛致。李後主煜尤才識清贍，工書兼精繪畫，所作林木飛鳥遠過常流，高出意表，並善畫竹，自根至梢一一鈎勒，謂之鐵鈎鎖，並創金錯書，作顫筆樛曲之狀，遒勁如寒松霜竹，更以之作畫，世稱金錯刀畫。周文矩、唐希雅等咸好學之堅剛清快而有神韻，開繪畫之新格。兼以當時五季兵亂方劇，而南唐遠據東南，頗得一時之治平。山川人物之秀甲於天下，於是王族中諸貴公子如李景道、李景遊等多醉心王謝風流，愛好繪事，裙屐遊宴，與景道同好畫人物，所作會友圖極其思，一時人見於燕集之際，不減山陰蘭亭之勝。景遊亦緣一時之雅尚，往往形之於圖畫。景道所作圖，頗飄然仙舉風度不凡，可知當時習尚文藝之盛。畫院中之諸翰林待詔及學士，均一時名手，各有專擅。顧閎中事元宗父子爲待詔，善人物故實，尤長貴賓遊宴。高太冲、朱澄寫事中主爲翰林待詔，高氏江南人，工傳寫，能得神思；朱氏工屋木，時稱絕手。王齊翰金陵人，事後主爲翰林待詔，工人物山水，兼工花鳥走獸，落筆如生，尤以猿獐稱於時。梅行思唐後主爲翰林待詔，工人物牛馬，尤擅鬭雞，天下爲最。趙幹江寧人，事後主李煜爲畫院學士，見劉道醇聖朝名畫評。善山水林木，長於布景，得浩渺之思。衛賢京兆人，仕南唐爲內供奉，刻苦不倦，學吳生，長於樓觀宮殿盤車水磨，見稱於時。其中以周文矩、曹仲玄兩家爲有名。

周文矩　建康句容人，美風度，學丹青，顏有精思，仕後主爲翰林待詔，善畫道釋人物冕服車器，尤工士女，不事

施朱傅粉鏤金佩玉而得閨閣之態米元章云：「周文矩士女而貌一如周昉衣紋作戰筆惟以此為別張玉

峯云：「周文矩山水人物入妙行筆瘦硬戰掣全從後主李煜書法中得來也」有南莊圖文殊像玉妃遊仙

圖等傳於代

之文矩曰：「仲玄繪上天本樣非凡工所及故遲遲如此」越明年乃成當時江左言道釋者稱仲玄為第一

於賦彩妙越等夷江左梵宇靈祠多有其蹟嘗於建業佛寺畫上下座壁凡八年不就後主責其緩命文矩較

曹仲玄　一作仲元，建康豐城人事後主為翰林待詔工佛道鬼神始學吳生不得意遂改蹟細密自成一格尤

有佛會圖釋迦像觀音像等傳於代

畫院中人，專為供奉帝王享一時之榮名，每於後世畫學影響較少。院外作家負盛名於當時並大有影響於後

世者，實頗有人在。如：徐熙、梅行思、郭乾暉、鍾隱、唐希雅等，均為傑出者。

蓋苗，亦入圖寫故能妙得造化意出古人之外尤能設色饒有生意一種超脫野逸之趣盎然紙上。夏文彥云：

徐熙　鍾陵人，世仕南唐為江南名族。善寫生凡花竹林木蟬蝶草蟲之類多遊山林園圃以求其情狀雖蔬菜

「今之畫花卉者往往以色暈淡而成獨熙落墨以寫其枝葉蕊萼然後傅色故骨氣風神為古今絕筆」蓋

以水墨而略施淡彩者，世稱徐體論者謂趙昌意在似，徐熙意在不似，黃筌之畫神而不妙，趙昌之畫妙而不

神惟熙能兼二氏之長至以太史公之文杜少陵之詩比之其孫崇嗣崇勳崇矩克承家學極有聲譽於宋代

畫苑之間。

郭乾暉　北海營丘人工畫鷙鳥雜禽疎篁槁木田野荒寒之景格律老勁巧變鋒出曠古未見其比宣和畫譜謂乾暉常郊居畜禽鳥澄思寂慮玩心其間偶得意即命筆故格力老勁曲盡物性之妙其弟乾祐亦善花鳥及貓有名於時。

鍾隱　字晦叔天台人少清悟不嬰俗事好肥遯自處嘗卜居曠室以養恬和之氣性好畫花竹禽鳥以自娛兼長山水人物工於用墨筆迹混成高澹簡遠外無稜刺木身鳥羽皆用淡色意就而成師郭乾暉深得其旨乾暉始祕其筆法乃隱變姓名趨汾陽之門服勤累月乾暉不知其隱也隱一日緣興於壁上畫鷂子一隻人有報乾暉者亟就視之且驚曰：「子得非鍾隱乎？」隱再拜具道所以乾暉喜曰：「孺子可教也。」乃善遇之於講畫道遂馳名海內其好學如此有鷹鶻雜禽圖周處斬蛟圖等傳於代。

唐希雅　嘉興人工書善畫學李後主金錯刀書有一筆三過之法雖若甚瘦而風神有餘乘興縱奇變而爲畫，因其戰掣之勢以寫竹樹其爲荊榛柘棘翎毛艸蟲之類多得郊外眞趣與徐熙同稱江南絕筆。

其餘工道釋人物者有陸晃、顧德謙等，善人物士女者有竹夢松、陶守立等，善山水者有何遇等，有特殊專藝者，有揚輝、解處中、丁謙、李頗等。陸晃嘉禾人性疎逸好交尚氣極工人物多畫道像星辰神仙描法甚細而有筆力。顧德謙，江寧人，善人物，喜作風致特異。竹夢松建康溧陽人善雪竹精界畫尤長人物女子體態綽約宛有周昉之風格。陶守立池陽人通經史能屬文以丹青自娛所畫佛像鬼神庭院殿閣子女奴隸車馬山水靡不精妙。何遇河南長水人善畫宮室池閣尤善山水樹石爲當時所稱。楊輝江南人善畫魚不務末節而多嘬唼涵泳之態。解處中江

南人畫竹盡煇娟之妙。丁謙，畫竹師蕭悅時號第一，兼工果實園蔬傅彩淺深，率有生意。李頗，南昌人善畫竹落筆放率氣韻飄舉均為一時作者。

吳越　據兩浙之地極一時之治平山川秀媚而又比隣南唐，故繪畫亦頗與盛以吳越王錢鏐，雅好繪畫以善墨竹著稱其王族中，如錢仁熙錢俶亦均精於畫藝；故當時畫家亦頗有可記述者惟吳越諸王均深崇信佛法於是道釋教極盛行於境內畫家亦以擅道釋畫者為較多如王喬士王求道宋卓富玫燕筠李仁章釋蘊能等均以善道釋有名於時次為人物故實畫作家有李羣朱簡章杜霄阮郜韋道豐等花鳥則有程凝王道古趙弘等專門作家，則有羅塞翁之羊王耕之牡丹史瓊之雛兔竹石惟無特出者流殊少影響於後世畫學耳。

五代論畫遠不及繪畫之發展其原因全為當時畫家爭角極烈對於畫學每有所得輒自深祕如鍾隱之變隱姓名服役於郭乾暉始得親其指授於此可見當時畫人對於畫學之不公開，與胸襟氣量之淺狹顧以自祕故雖有心得亦致無所表見或至於失傳故至今論畫著作之可考查者除辛顯之益州畫錄黃居寶[圖畫見聞志作居采]之繪禽圖經徐鉉之江南畫錄拾遺釋仁顯之廣畫錄[廣畫新集]等均已散佚外僅有荊浩之畫說[見六如居士畫譜]筆法記山水節要[見六如居士畫譜]豫章先生論山水賦四篇案宋劉道醇五代名畫補遺郭若虛圖畫見聞志宣和畫譜元湯垕畫鑑俱言荊浩曾著山水訣並未言著畫說筆法記山水節要山水賦諸篇且荊氏山水賦內容全與王右丞山水論相同惟於字面上略加改竄而名之曰賦實非賦也。四庫提要云「考荀卿以後賦體數更而自漢及唐未有無韻之格此篇雖用駢詞而中間或數句有韻數句無韻仍如散體強題曰賦未見其然」又以浩為豫章人題曰豫章先生益誕妄無稽矣。荊

氏筆法記，四庫提要亦謂此與山水賦文皆拙澀；中間忽作雅詞，忽參鄙語，似文藝家初知文義而不知文格者，依託

爲之。畫說、山水節要二篇，不知六如居士摘自何書？畫說中所論者，多半係人物、走獸、龍虎、蟲鳥諸畫材論及山水者

殊少，文辭詰屈疑有奪誤猶其餘事。山水節要，或係節荊氏之山水訣而成之者，頗爲近理。然其內容，略與王維之山

水訣、山水論相似亦疑亦非荊氏所作。然諸篇相傳旣久，其言論亦頗有可采者，未始不可爲後學參考因錄畫說筆法

記、山水節要三篇於左：

荊浩畫說　靈臺記，整精緻朝洗筆幕出顏勤渲硯，習描戳學梳渲謹點畫烘天青潑地綠上疊竹，賀松熟長寫

梅人蘭蒲淇稽菊勻鎚絹冬膠水夏膠漆將無項女無肩佛秀麗淡仙賢神雄偉美人長宮樣妝坐看五立量

七若要笑眉灣嘴撓若要哭眉鎖額蹙氣努很眼張拱愁的龍現升降嘯的鳳意騰翔哭的獅跳舞戲龍的甲，

卻無數虎尾點十三班人徘徊山賓主樹參差水曲折虎威勢禽噪宿花馥郁蟲捕捉馬嘶蹶牛行臥藤點做

草畫率紅間黃秋葉墮紅間綠花簇簇青間紫不如死粉籠黃勝增光千思忖不如見色施明，物件便。

荊浩筆法記　太行山有洪谷其間數畝之田吾常耕而食之。有日登神鉦山四望迴跡入大岩扉苔徑露水，怪

石祥烟疾進其處皆古松也。中獨圍大者皮老蒼蘚翔鱗乘空蟠虬之勢欲附雲漢成林者爽氣重榮不能者，

抱節自屈或迴根出土或偃截巨流掛岸盤溪披苦裂石因驚其異遍而賞之。明日攜筆復就寫之。凡數萬本

方如其眞。明年春來於石鼓岩間遇一叟因問具以其來所由而答之叟曰：「子知筆法乎？」曰：「叟、儀形野

人也豈知筆法耶？」叟曰：「子豈知吾所懷耶？」聞而慚駭叟曰：「少年好學終可成也。夫畫有六要：一曰氣，

二曰韻三曰思，四曰景，五曰筆六曰墨。」曰「畫者華也。但貴似得眞豈此撓矣。」曰「不然畫者畫也度物象而取其眞物之華取其實不可執華爲實若不知術苟似可也圖眞不可及也」曰「何以爲似？何以爲眞」叟曰「似者得其形遺其氣眞者氣質俱盛凡氣傳於華遺於象象之死也。」叟曰「嗜慾者生之賊也名賢縱樂名賢之所學也。耕生知其非本翫筆取與眞棄惠受要定畫不能」叟曰「故知書畫者琴書圖畫代去雜慾子旣親善但期終始所學勿爲進退圖畫之要與子備言氣者心隨筆運取象不惑韻者隱跡立形備儀不俗思者刪撥大要凝想形物景者制度時因搜妙創眞筆者雖依法則運轉變通不質不形如飛如動墨者高低暈淡品物淺深文彩自然似非因筆」復曰「神妙奇巧神者亡有所爲任運成象妙者思經天地萬類性情文理合儀品物流筆奇者蕩跡不測與眞景或乖異致其理偏得此者亦爲有筆無思巧者雕綴小媚假合大經強寫文章增邈氣象此謂實不足而華有餘凡筆有四勢謂筋肉骨氣筆絕而斷謂之筋起伏成實謂之肉生死剛正謂之骨跡畫不敗謂之氣故知墨大質者失其體色微者敗正氣筋死者無肉跡斷者無筋苟媚者無骨夫病有二：一曰無形二曰有形有形病者：花木不時屋小人大或樹高於山橋不登於岸可度形之類也。是如此之病不可改圖無形之病氣韻俱泯物象全乖筆墨雖行類同死物以斯格拙不可刪修子旣好寫雲林山水須明物象之源夫木之生爲受其性松之生也枉而不曲遇如密如疎匪靑匪翠從微自直萌心不低勢旣獨高枝低偃倒掛未墜於地下分層似疊於林間如君子之德風也。有畫如飛龍蟠虬，狂生枝葉者非松之氣韻也柏之生也動而多屈繁而不華捧節有章文轉隨日葉如結線枝似衣麻有畫

如蛇如素心虛逆轉亦非也其有楸桐、椿、櫟、榆、柳、桑、槐，形質皆異其如遠思即合一一分明也山水之象氣勢相生。故尖曰峯平曰頂圓曰巒相連曰嶺有穴曰岫峻壁曰崖崖間崖下曰岩路通山中曰谷不通曰峪峪中有水曰溪山夾水曰澗其上峯巒雖異其下岡嶺相連掩映林泉；依稀遠近夫盡山水，無此象亦非也有盡流水，下筆多狂文如斷線，無片浪高低者亦非也夫霧雲烟靄輕重有時勢或因風象皆不定須去其繁章採其大要，先能知此是非然後受其筆法。」曰「自古學人孰爲備矣？」曳曰「得之者少，謝赫品陸之爲勝今已難遇親蹤張僧繇所遺之圖甚虧其理。夫隨類賦彩自古有能如水暈墨章與我唐代故張璪員外樹石氣韻俱盛筆墨積微眞思卓然。不貴五彩曠古絕今未之有也麴庭與白雲尊師氣象幽妙俱得其元動用逸常深不可測王右丞筆墨宛麗氣韻高清巧寫象成亦動眞思李將軍理深思遠筆跡甚精雖巧而華大虧墨彩項容山人樹石頑澀稜角無魃用墨獨得玄門用筆全無其骨然於放逸不失眞元氣象元大瓶巧媚吳道子筆勝於象骨氣自高樹不言圖亦恨無墨陳員外及僧道氛以下，粗昇凡格作用無奇筆墨之行甚有形跡今示子之徑不能備詞」遂取前寫者異松圖呈之曳曰「肉筆無法筋骨皆不相轉異松何之能用我既教子筆法？乃齎素數幅命對而寫之曳曰「爾之手我之心吾聞察其言而知其行子能與我言詠之乎」謝曰「乃知教化聖賢之職也祿與不祿，而不能去善惡之跡感而應之誘進若此敢不恭命因成古松讚曰：不凋不容惟彼貞松勢高而險屈節以恭葉張翠蓋枝盤赤龍下有蔓草幽陰蒙茸如何得生勢近雲峯仰其擢幹偃舉千重。巍巍溪中翠暈烟籠奇枝倒掛徘徊變通下接凡木和而不同以貴詩賦君子之風風清匪歇幽音凝空。」

叟嗟異久之曰「願子勤之可忘筆墨而有眞景吾之所居，卽石鼓岩間所字，卽石鼓岩子也」。曰：「願從侍之」。

叟曰「不必然也」遂亟辭而去別日訪之而無蹤後習其筆術嘗重所傳今遂修集以爲圖畫之軌轍耳。

荆浩山水節要　夫山水酒畫家十三科之首也有山巒樹柯木水石雲煙泉崖溪岸之類皆天地自然造化勢有

形格有骨格亦無定質所以學者初入艱難必要先知體用之理方有規矩其體者洒描寫形勢骨格之法也。

運於胸次意在筆先；遠則取其勢近則取其質山立賓主水注往來布山形取巒向分石脈置路灣模樹柯安

坡脚，山知曲折欒巍石分三面路看兩歧溪澗隱顯曲岸高低山頭不得重犯，樹頭切莫片，兩齊在乎落筆

之際務要不失形勢方可進階此畫體之訣也其用者乃明筆墨虛歘之法筆使巧拙墨用重輕使筆不可反

爲筆使用墨不可反爲墨用凡描枝柯葦草樓閣舟車之類運筆使巧山石坡崖蒼林老樹運筆宜拙雖巧不

離乎形固拙亦存乎質遠則宜輕近則宜重濃墨莫可復用淡墨必教重提悟理者不在多言善學者要從規

矩又古有云「丈山尺樹寸馬豆人遠山無皴遠水無痕遠林無葉遠樹無枝遠人無目遠閣無基」雖然定

法不可膠柱鼓瑟要在量山察樹忖馬度人可謂不盡之法學者宜熟味之。

除荆氏而外關於士大夫片段之論畫亦甚少僅有益州名畫錄載後蜀歐陽烱論氣韻形似云六法之內，惟形

似氣韻二者爲先有氣韻而無形似則質勝於文有形似而無氣韻則華而不實合荆氏諸說而觀之，略足推見五代

人對於繪畫見解之一斑。

第三章 宋代之繪畫

宋太祖，掃蕩唐末五代之亂而有天下，偃武修文革新圖治，太宗、眞宗繼之，獎勵文藝，人士蔚然起，成有宋三百年文運之隆盛，雖太宗以還，西夏、金、遼、蒙古諸外患相繼而起；神宗以後，益以朋黨之擠陷，致徽、欽二帝之蒙塵，高宗南渡定新都於臨安，是爲南宋，再數傳至帝昺被滅於蒙古然一代文運依然不衰。

有宋一代爲一朋黨軋轢外族侵擾之時代也然學術思想則甚爲發達。雖於詩文經史諸學，不能超過漢、唐；然文運之隆盛雖太宗以還，大有其一代之特色與成績以視元、明，則遠有過之無不及。尤爲性理學之研究與發展重見周、秦諸子時代之風習與盛況。故當時學者各發揮研究之精神專耽思索以儒家致知格物爲方法純屬以理推測萬事形成非儒學而重哲學內容之特相即爲南方思想壓倒北方思想而達於高潮；爲吾國思想發達史上成一古今之大關鍵。此種思潮之激成實由佛老哲學之影響與當時之文化爲因緣有以致之。故繪畫上除畫院外亦漸見輕形似重精神脫離實際之應用法式深入純粹藝術之途程其畫材亦以山水花鳥稱盛而有特殊之進展遠非前代所可及。郭若虛云：「近代方古多不及，而過亦有之。若論佛道人物、士女牛馬則近不及古若論山水林石花竹、禽魚則古不及近。」何以明之且顧、陸、張、吳中及二閻皆純重雅正性出天然吳生之作爲萬世法號曰畫聖不亦宜哉？張、周、韓、戴氣韻骨法皆出意表後之學者終莫能到故曰：『近不及古』至如李與關范之蹟徐暨二黃之蹟前不藉師資後無復繼踵假始

題。

縮大自然無限之意趣卽以最重形式之人物畫論亦有梁楷開減筆之新格成一時之特尙爲元明文人畫之主

全蹈入文學化之時期矣至南宋特與一種簡略之水墨畫脫略形似傅彩諸問題全努力於氣韻生動之活躍涵

二李三王之輩復起邊鸞陳庶之倫再生將何以措手於其間哉」而花鳥山水之製作又往往與詩文爲緣已

有宋一代之特色原爲文藝而非武功繪畫亦爲當時各君主所愛好與尊崇備極獎勵國初卽承西蜀南唐翰

林畫院之制設立畫院大擴充其規模羅致天下藝士視其才能之高下分授待詔祇候藝學學生等職以優遇畫人。

且太祖太宗間藩鎮次第平服天下統一凡號稱五代圖畫之府所珍藏之名蹟多入宋之內廷又各地諸名手及西

蜀南唐諸待詔祇候亦多被召入畫院如郭忠恕自周往爲國子監主簿王靄自契丹往黃居寀高文進自蜀往董羽

自南唐往並爲翰林待詔此外爲學藝祇候者尤多。在院外者則有長安李成鍾陵董源華原范寬尤爲一代大家。太

平興國間並詔令天下郡縣搜訪名賢畫與特命畫院待詔黃居寀高文進搜求民間名蹟又以金陵爲六朝舊都，

與南唐李氏之精博好古藝士雲集特喻蘇大參搜訪進呈得千餘卷均命黃居寀高文進銓定品目以爲御賞端拱

元年特置祕閣於崇文院之中堂專藏古今名藝。而眞宗仁宗亦均好鑒藏累有所積眞宗並謂書畫爲高士怡情之

物，見圖畫志。見其對於繪畫之見解，純爲純粹藝術之賞鑒與成教化，助人倫見善戒惡見惡思善之意義絕然不同足

見其愛好之眞也當時諸王子亦多師心風雅而能繪畫。如周王元儼景王宗漢益王頵鄆王楷漢王士遵均長繪事，

兼喜鑒藏。至徽宗宣和間御府所藏益多因敕撰宣和畫譜其敍文云：「凡集中祕所藏魏晉以來名畫凡二百三十

一人，計六千三百九十六軸析爲十門，隨其世次而品第之其所謂十門者：一爲道釋，二爲人物，三爲宮室，四爲番族，五爲魚龍，六爲山水七爲鳥獸八爲花木九爲墨竹十爲果蔬。」實爲吾國內府收藏有數之著錄極有關於吾國繪畫之史實者也。原徽宗天縱聖資藝極於神萬幾之暇惟好書畫行草正書筆勢勁逸號瘦金書畫則妙體衆形六法兼備力尤工墨竹花鳥爲衆史所不及宣和中嘗築五嶽觀寶眞宮，徵天下名士使畫障壁蓋自性之所好尚故獎勵不遺餘力但亦因蔡京等希圖久竊政柄托豐亨預大之說大崇揚繪畫與花石綱等事以投徽宗之所好以助成之其結果形成專耽文藝武備廢弛不久金兵南下徽欽北狩致內府所藏名蹟亦多散佚無餘矣至於貴族私家之收藏，亦比五代爲盛如鄆王楷其儲積多至數千圖。〈繪寶鑒〉云：「鄆王棣資秀括爲學精到性極嗜畫凡所得珍圖即日上進而御府所賜亦不爲少復皆絕品故王府畫目至數千計」私人則如米元章王文慶丁晉公諸家均收儲富雖

吾國繪畫自南北朝後鑒賞之目光日見進步至宋盛成風氣然亦緣宋初太祖眞宗諸帝每以所得名畫分賜功臣及處士种放等有以致之郭若虛〈圖畫見聞志〉謂「南遷之日籍丁晉公家產有李成山水寒林九十餘軸佗家稱是。」可以知之矣南渡以後文藝中心亦南移臨安高宗書畫皆妙人物山水竹石皆有天趣畫院亦承宣和舊制極爲提倡並循太宗搜訪天下法書名畫之例，訪求於民間周密〈思陵書畫記〉云：「思陵妙悟八法，留神古雅嘗於干戈俶擾之際訪求法書名畫不遺餘力清閑之燕展玩摹搨不少怠蓋嗜好之篤不憚勞費故四方爭以奉上無虛日又於榷場購北方遺失之物故紹與內府所藏不減宣政所惜鑒定諸人如曹勛宋賾等人品不高目力苦短，而又私心自用，凡經前輩品題者，盡皆折去故所藏多無題識其原委授受歲月考訂邈不可得時人以爲

恨。」寧宗慶元嘉定間，中興館閣爲內府藏畫之所。周密雲煙過眼錄記登祕閣云：「閣內兩傍皆列龕藏，先朝會要及御書畫別有朱漆巨匣五十餘皆古今法書名畫是日僅閱畢秋收冬藏內畫，皆以鸞鵲綾象軸爲飾；有御題者則加以金花綾每卷表裏皆有尚書省印」其所藏雖不及宣和紹興之富然亦少度宗以後邊患日亟政府自無暇顧及繪畫畫院因而漸廢然民間繪畫之勢力，仍頗與盛爲元代繪畫偏向南宗發展之根源。

當時北方之遼及金與宋接壤和戰無常；遼金原爲武弁民族，無甚文化，及漸強大侵入中原北部後，大受華族文化之影響繪畫亦然。如遼義宗聖宗均好繪事與宗尤工走獸，郭若虛云：「皇朝與大遼馳禮繼好息民曠古未有。慶歷中其主號與宗。以五幅縑畫千角鹿爲獻旁題年月御畫頗爲奇妙金之海陵王亮好寫方竹有奇致。金顯宗善畫獐鹿人馬學李伯時竹自成一家上既有所好官民亦多趨之故遼金畫人亦殊有可記載者如遼之耶律題子耶律裹履蕭瀜陳升金之虞文仲張珪趙秉文王庭筠王曼慶楊邦基龐鑄李遹武元直馬天來等均頗著名。蕭瀜遼之貴族官至南院樞密使政好讀書，尤善丹青慕庸裴寬邊鸞之蹟凡奉使入宋，必命購求名蹟，不惜重價裝潢既就，而後攜歸本國臨摹歲有法則。陳升爲與宗翰林待詔長人馬山水嘗奉詔寫南征得勝圖。張珪工人物形貌端正衣褶清勁筆法從戰騎中來而生動勾勒直欲駕軼前輩趙秉文工梅花竹石筆力雄健命意高古王庭筠字子端號黃華老人河東人善山水古木竹石上逼古人畫史會要謂其胸次不在米元章下王曼慶庭筠子字禧伯號澹游詩書畫俱有父風木竹樹石尤佳楊邦基字德懋華陰人善人物兼馬比李伯時；尤精山水師李成李遹字平甫欒城人工詩能畫，尤長山水龍虎亦入妙品武元直字善夫明昌名士工山水有巢雲曙雪諸作傳世馬天來字雲章介休人博學

多技能畫入神品論者謂百年以來無出其右然能自成家數有特殊貢獻於吾國畫學者則未之見耳茲將有宋繪

畫分門敍述於左：

（甲）宋代之畫院　　吾國畫院原淵源於周代設色之工宋之畫史漢之尚方畫工而完成於五代之西蜀南唐。

宋太祖統一天下供職於南唐西蜀及梁之諸畫家紛紛先後來歸於是所謂翰林畫院者益加擴大其官秩名稱亦

遠比西蜀南唐爲多除翰林待詔圖畫院待詔圖畫院祇候外尚有翰林應奉翰林畫史翰林入閣供奉圖畫院藝學

御畫院藝學圖畫院學生畫學論畫學正等至南宋乾道間尚有祇應修內司祇應甲庫等名稱錢塘縣舊志云「宋

南渡後粉飾太平畫院有待詔祇候甲庫修內司有祇應官一時人物最盛」陳善杭州志云「嘗莊，杭人，工

水」，乾道間，杭人，祇應甲庫。　　然宋代初期除院內規模稍加擴大者外大抵沿襲五代舊制無甚變動至徽宗崇寧

三年因獎勵書畫設投試簡拔之法命建官養徒以米元章爲書畫兩學博士始以繪畫倂入科舉制度與學校制度

之內開教育上之新例鄧椿畫繼云：「徽宗始建五嶽觀大集天下名手應詔者數百人咸使圖之多不稱旨自此以

後益與畫學教育衆工如進士科下題取士復立博士考其藝能當時宋子房筆墨妙出一時以當博士之選」所試

之題多古詩句茲列舉其例於左：

（一）野水無人渡孤舟盡日橫。　　鄧椿畫繼云「所試之題，如野水無人渡孤舟盡日橫自第二人以下多繫空

舟岸側或拏鷺於舷間或棲鴉於篷背獨魁則不然畫一舟人臥於舟尾橫一孤笛其意以謂非無舟人止無

行人耳且以見舟子之甚閑也」

（二）亂山藏古寺。　鄧椿畫繼云：「又如亂山藏古寺，魁則畫荒山滿幅，上出幡竿，以見藏意。餘人乃露塔尖，或鴟吻往往有見殿堂者，則無復藏意矣。」

（三）竹鎖橋邊賣酒家。　俞成螢雪叢說云嘗試竹鎖橋邊賣酒家。人皆可以形容無不向酒家上着工夫。一善畫者但於橋頭竹外掛一酒帘書酒字而巳；便見酒家在內也。」明唐志契繪事微言，言此善畫者，卽李唐，上言其得鎖字意。

（四）嫩綠枝頭紅一點，動人春色不須多。　陳善捫蝨新語云「閒舊時嘗以試畫士衆工競於花卉上裝點春色皆不中選惟一人於危亭縹緲綠楊隱映之處畫一美人憑欄而立衆工遂服，可謂善體詩人之意矣。」

（五）踏花歸去馬蹄香。　俞成螢雪叢說云：「又試踏花歸去馬蹄香不可得而形容無以見得親切一名畫者克盡其妙但於掃數蝴蝶飛逐馬後而巳。便表馬蹄香出也。夫以畫學之取人取其意思超拔者爲上亦猶科舉之取士取其文才角出者爲優二者之試雖下筆有所不同而得失之際只較智與不智而巳」

當時四方應試畫士接踵來於汴京然不稱旨而去者甚多蓋畫院原淵於畫工其所作畫本須全承皇帝之意旨。朱壽鏞畫法大成云「宋畫院衆工必先呈藁然後上真又聖朝名畫評云「李雄北海人有文藝不喜從俗尤好丹青之學太宗時祇候於圖畫院。上一日偏詔籍在院中者出執扇令各進畫雄曰「臣之技不精於此所學不過鬼神雖三五十尺亦能爲之」上怒索劍欲誅雄亦無屈意俄得釋去後遁還鄉」可以知之矣。至徽宗專尚法度重形似，畫繼宣和殿前，植荔枝，旣結實，喜動天顏，偶孔雀欲升藤墩，先舉右腳。上曰：「未也。」衆史愕然莫測。後數日，令圖之，再呼問之，各極其思，華彩爛然。但孔雀升高，必先舉左，獨顧壹中殿前柱廊拱眼斜枝月季花，間畫者爲誰？實少年中，屏壁，皆極一時之選。上來幸，一無所稱，則降旨曰：「上來幸，一無所稱，獨顧壹

新進。上喜，賜緋，襄錫甚寵，花蕊葉皆不同。此春時日中者，

暮，皆莫測其故，近侍嘗請於上。於此可知當時畫院對於形似之，莫不求之。上曰：「月季鮮有能畫者，蓋四時朝暮，花蕊葉皆不同。此春時日中者，無毫髮差，故厚賞之。」

妙逸之作與無師承者自然落選應試稱旨入院者往往以能精意人物畫者爲多。畫繼云：「圖畫院，四方召試者源源而來多有不合而去者蓋一時所尙專以形似苟有自得不免放逸則謂不合法度或無師承故所作止衆工之事，不能高也」又云：「凡取畫院人不專以筆法往往以人物爲先」其取材既有所偏尙其作風亦有一定之形式致應試畫士多排擠於院外其結果起院內院外之軋轢互爲競爭在院內者兼習院外諸家之所長在院外者亦兼工院內諸家之所能以互相誇示而生切磋琢磨之益使宋代繪畫日見發達和盛大。

自徽宗與畫學教育衆工以來畫院之布置頗似學校設立科目分列等級畫人錄取入院後亦全如學生，除習正式之繪畫課程外兼習輔助學科宋史選舉志云：「畫學之業曰佛道曰人物曰山水曰鳥獸曰花竹曰屋木以說文爾雅釋名教授說文則令書篆字著音訓餘則皆設問答以所解義觀其能通畫意與否仍分士流雜流別其齋以居之士流兼習一大經或一小經雜流則誦小經或讀律考平日習畫每得親接御府藏畫以爲觀摩鄧椿畫繼云：「亂離以後舊史流落於蜀者二三人嘗爲臣言：『某在院時每旬日蒙恩出御府圖軸命中貴押送院，以示學人仍責軍令狀以防遺墜漬汚故一時作者咸竭盡精力以副上意。』」又畫院衆工作畫必先呈藁，本。元王繹云：「宋畫院衆工凡作一畫必先呈藁然後上眞所畫山水人物花木鳥獸種種臻妙」皇帝亦每臨幸畫院以爲指導。畫繼云：「上時時臨幸少不如意卽加漫堊別令命思」可見當時皇帝對於繪畫之重視與教育院人態度認眞之一斑。

其次院中平時亦舉行進級等考試；亦以詩句命題畫繼云：「戰德淳本畫院人因試『蝴蝶夢中家萬里』題，

畫蘇武牧羊假寐以見萬里意遂魁又陳繼儒妮古錄云：「宋畫院各有試目思陵嘗自出新意以品畫師」則所謂

思陵自出新意者當屬上舉等之詩句矣然畫人為伎術人員故宋初太祖雖優遇畫人不後南唐西蜀然尚有不得

擬外官之規定馬氏文獻通考選舉志云：「宋太祖皇帝開寶七年詔司天臺學生及諸司伎術工巧人不得擬外官」

至眞宗時畫人身份始稍提高馬氏文獻通考選舉志云「眞宗天禧元年詔伎術人雖任京朝官審刑院不在磨勘

之例。」又云：「乾興元年中書言舊制翰林醫官圖畫琴棋待詔轉官至光祿寺丞天禧四年乃遷至中允贊善洗馬、

同正請勿躐此制惟特恩至國子博士而止。」至徽宗時畫人升遷既有一定之程序其待遇亦大較他種伎術人員

為優異宋史選舉志云「始入學為外舍外舍升內舍內舍升上舍士流三舍試補升降以及推恩如上法惟雜流授

官上自三班借職以下三等。」畫繼云「本朝舊制凡以藝進者雖服緋紫不得佩魚政宣間獨許書畫院出職人佩

魚此異數也又諸待詔立班則畫院為首畫院次之，如琴院藥玉百工皆在下又畫院聽諸生習學凡係籍者每有過

犯止許罰值其罪重者亦聽奏裁又他局工匠日支錢謂之食錢惟兩局則謂之俸值勘旁支給不以兼工待也。」蓋

宮廷向例以工匠待遇畫人至此始以士大夫待遇畫人矣南渡以後雖以小朝廷偏安江左然畫院則仍北宋舊制

規模宏大名師蔚起紹興間畫院待詔除待詔徽宗時之李唐劉宗古李迪李安忠蘇漢臣朱銳等並為轉入者外尚有馬

和之馬興祖劉思義蕭照等諸名手至寧宗時畫院益盛劉松年李嵩馬遠夏珪梁楷蘇顯祖等並為特殊作者總南

宋畫院人名見於厲鶚南宋畫院錄者有近百人之多其失考者料亦不在少數當時李唐劉松年李嵩以及宮廷畫

人趙伯駒趙伯驌等多青綠巧瞻。而馬遠、夏珪、梁楷等乃肆意水墨披筆粗皴，而呈蒼勁之特殊風格至此院派山水，始分青綠巧整水墨蒼勁二派爲院內外互相影響而變化之證論者謂南渡以後戎馬倥傯兵戈不息猶復閑情逸致提倡藝事蓋欲藉此以點綴昇平掩飾江左偏安之窘局實則南宋諸君主均於繪畫有所篤嗜而成特尚與北宋相同耳茲將宋代畫院人名簡錄於左：

太祖朝

待詔王靄黃居寀王凝祇候屬昭慶藝學趙元長夏侯延祐董羽學生趙光輔不明者黃惟亮楊斐。

太宗朝

待詔高文進高懷節牟谷高益蔡潤南簡祇候李雄呂拙高懷寶王道眞不明者燕文貴（作燕文季。）

神宗朝

待詔鍾文秀侯文慶董祥王可訓祇候句龍爽葛守昌周照藝學李吉崔白（不受職而爲御前祇候應。）郭熙學生侯封。

眞宗朝

待詔陶裔卑顯高克明荀信祇候高元亨藝學劉文通不明者馮淸龍章。

仁宗朝

待詔裴文睍任從一祇候屈鼎梁忠信支選陳用志。（圖畫見聞志朝事實類苑作用之。宋）

徽宗朝

待詔和成忠馬賁黃宗道朱漸李端周儀劉宗古李唐楊士賢蘇漢臣朱銳（授迪功郎，）張浹顧亮李縱訓（紹興間，承直郎。）補閣仲焦錫郭待詔（名佚。成忠郎）李迪（紹興復職。畫院副使，授迪功郎，）李安忠將士郎兼至誠翰林入閣供奉戴琬翰林應奉張戩翰林畫史張擇端畫院學諭張希顏畫學正陳堯臣（不明者能仁甫朱宗翼何淵李希成戩德淳韓若拙孟應之宣亨盧章劉益富燮田逸民侯宗古鄒七（名佚）任安薛志費道寧趙宣王道亨郭信。

高宗朝　待詔吳炳、馬和之、馬興祖、李瑛、劉思義、馬公顯、馬世榮、林俊民、蕭照、尹大夫。佚名 祗候買師古、韓祐、不

明者朱光普。

孝宗朝　待詔蘇煥、毛益、林椿、將士郎閤次平、承務郎閤次于、祗應修內司魯莊、祗應甲庫陳椿、不明者徐確、梁

松。

光宗朝　待詔劉松年、陸青、李嵩、馬遠、不明者張茂。

寧宗朝　待詔蘇堅、白良玉、梁楷、陳居中、高嗣昌、蘇顯祖、夏珪、祗候馬麟。

理宗朝　待詔孫覺魯宗貴、陳訓、俞珙、胡彥龍、史顯祖、李德茂、孫必達、顧與喬、張仲、崔友諒、馬永忠、陳清波范

安仁、陳可久、陳玨、朱玉、白輝、宋汝志、毛允昇、曹正國、王華、豐與祖、錢光甫、徐道廣、謝昇、顧師顏、朱懷瑾、宋碧雲、

吳俊臣。

度宗朝　祗候樓觀、李永年、李權、不明者李永。

祗候方椿年、王輝、不明者李紹宗。

（乙）宋代之道釋人物畫　宋代道釋畫不甚盛行其原因：一爲唐代禪宗與盛其宗旨清淨簡直主直指頓悟，

重精神而輕形式致一切佛畫儀像及變相等不爲傳教者與信教者所重視漸見廢棄二爲道釋繪畫經魏晉南北

朝及隋唐長期間之努力與發展非有新材題之增加不易有新境地之發見以壓努力繪畫者之期求故有向其他

畫材發展之必要三爲吾國繪畫至宋代已全蹈入文學化之領域中故當時繪畫情勢全傾向於多詩趣之山水花

卉之發展成特殊之狂熱不復注意道釋畫之努力而釋畫尤比道畫爲遜色蓋有宋之於道教頗爲尊崇例如徽宗

且稱道君爲道君皇帝者。查宣和畫譜及中興館閣儲藏著錄諸道釋畫家之作品，屬於道畫之太上天尊天帝眞人、仙君諸像者十之六七屬於佛畫之釋迦羅漢維摩觀音文殊諸像者十之三四尤爲明證。然於宋代初期，尚承唐末五代餘緒猶見相當勢力。作家亦尚不少。大概乾德以後淳化以前，在院內專長或兼長道釋畫者有王靄、趙元長、趙光輔、高益、李雄屬昭慶、楊斐、高文進、王道眞等。在院外者有王瓘、孫夢卿、石恪、孫知微、李用及、李象坤、童仁益、侯翼、陸文通等。王靄京師人工畫人物兼長寫貌。晉末與王仁壽皆爲契丹所掠，太祖受禪放還，授圖畫院祗候會畫開寶寺壁尤擅地獄變相與時無比。李雄、北海人工畫道釋偏長鬼神罕與倫比屬昭慶建康豐城人工人物尤長佛像觀學藝尤長神像及羅漢。趙光輔華原人工畫佛道兼精蕃馬筆鋒勁利太祖時爲圖畫院學生開元、龍興兩寺皆有其文殊閣下天王及景德寺九曜院彌勒下生像號稱奇蹟。趙元長字廬善蜀中人通天文善丹靑太祖時入爲圖畫院音於衣紋生熟亦能分別爲前輩所不及。楊斐宜和畫譜作楊棐。京師人性不拘有氣槪多游江浙間後居畫院攻畫佛像筆法宗吳生精神鬼而得其威勢。王道眞字幹叔蜀郡新繁人善道釋人物屋木太宗時待詔高文進甚有聲望上間誰如卿者?文進曰:「新繁人王道眞出臣上」遂召入圖畫院爲祗候當時稱爲佛畫家名手石恪蜀人性滑稽有口辯工畫道釋人物始師張南本後筆墨放逸不專規矩蜀平至闕下嘗被旨畫相國寺壁授以畫院之職不就所作道釋形相多醜怪奇崛而見奇變李用及、李象坤均工畫佛道人馬尤精鬼神嘗與高文進、王道眞同畫相國寺壁並爲良手童仁益蜀中人工畫人物聲像出自天資不由師授乃孫知微之亞侯翼安定人工畫佛道人物夙振吳風窮乎奧旨所作寺壁尤多其中在院內者以高益、高文進爲有名院外者以王瓘、孫知微爲特出茲列敍於左:

高益　本契丹人，遷涿郡，太祖時，來中國。初於都市貨藥以自給。每售藥時，畫鬼神犬馬於紙上，藉藥與之，得者驚異，由是稍知名。有孫四皓者喜畫延藝術之士益往客之。爲禮甚厚畫鬼神搜山圖一本以酬其意。又寫鍾馗擊厲鬼圖。張於賓館觀者驚其勁捷握手摘汗。又於四皓樓上畫卷雲芭蕉京師之人摩肩爭玩。孫乃神宗近戚，以益所畫之搜山圖上進。太宗遂授益爲圖畫院待詔。勅畫相國寺廊壁會上臨幸見其寫阿育王戰像，詔問卿曉兵否對曰：「臣非知兵者，命意至此。」其匠心可知矣尤長大像極於神變。而稱其筆力允爲宋初院內佛畫之領袖所作寺壁畫樣爲世所傳摹。

高文進　從遇子工畫道佛曹吳兼備乾德間蜀平至闕下太宗在潛邸多訪求名藝文進往依焉後授翰林待詔。未幾重修大相國寺命文進倣高益舊本畫行廊變相及太乙宮壽寧觀啓聖院暨開寶塔下諸功德牆壁，皆稱旨故時人稱國初高益爲大高待詔文進爲小高又奉勅訪求民間圖畫繼蒙恩獎山谷亦謂其落筆高妙名不虛得爲翰林畫工之宗其子懷節懷寶均供奉畫院，而有父風。

王瓘　字國器河南洛陽人美風表有才辯少志於畫家甚窮匱無以資游學，北邙山、老子廟壁吳生所畫，世稱絕筆瓘多往觀之雖窮冬積雪亦無倦意有爲塵滓塗漬處必拂拭磨刮以尋其迹由是得其遺法又能變通不滯取長捨短聲譽藉甚勤於四遠世稱小吳生乾德開寶間諸畫人無與敵者高克明嘗謂人曰：「得國器畫何必吳生。」武宗元亦曰：「觀國器之筆不知有吳生矣」劉道醇聖朝名畫評謂其「畫事物盡工設色清潤古今無倫」又云意思縱橫往來不滯廢古人之短成後世之長不拘一守奮筆皆妙推爲本朝丹青第

孫知微　眉州彭山人，宣和畫譜作眉陽人，字太古，通論語老氏之學。本田家形貌，山野爲性，介潔隱於畫師沙門令宗。善道釋精雜畫，凡寫聖像，必先齋戒疎淪精心率意，虛神靜思，乃始援毫，故運筆放逸，不蹈前人筆墨畦畛。知微雖以畫得名，然恥爲人呼畫師。張乖崖鎮蜀，雅聞其名，欲一見之，終不可致。一日閒在僧舍飲，亟損車騎，卻鳴騶往詣之，卽投筆遁去。及乖崖還朝，道出劍閣，逢一村童持知微書負一篋迎道左曰：「公所喜者，畫也，今以二圖爲獻」問知微所在，則曰：「適一山人以此授我去已遠矣。」其高逸如此，論者謂孫位爲眞逸之祖，而以貫休爲逸筆，孫知微爲逸格，郭忠恕爲逸品，同一逸也，而知微有意外之趣云。晚居靑城山白侯塢之趙村，愛其水竹深茂以助逸興。

然諸作家多宗法吳生，其畫樣又率從摹寫而來，可謂純守舊法，無甚變化。大中祥符中，初營玉淸昭應宮，慕天下畫流逾三千數。武宗元爲左部長，王拙爲右部長，一時人物尚盛如王兼濟、孫懷說、高元亨、楊朏、高克明、張昉等均爲一時作者。武宗元字總之，河南白波人，佛道鬼神學吳生，年十七，卽能畫北邙山老子廟壁，頗稱精絕。大中祥符中，應畫玉淸昭應宮壁，宗元爲左部之長，丁朱崖爲宮使，語僚佐曰：「適見麾旗亂轍者，悉爲宗元所逐矣。」一論者謂宗元道釋備曹吳之妙，筆如流水神采活動，如寫草書王字拙河東人，大中祥符中畫玉淸昭應宮壁，拙爲右部第一人，與宗元爲對手，時人多許之。王兼濟，西京洛陽人，簡傲嗜酒，不修人事，畫學吳生，得其餘趣，嘗與武宗元對手畫一元道釋備曹吳之妙，筆如流水神采活動，如寫草書。王字拙河東人，大中祥符中畫玉淸昭應宮壁，拙爲右部第嵩嶽天封觀壁，宗元畫出隊，兼濟畫入隊，爲衆稱絕。楊朏京師人，工畫佛道人物，尤長觀音，得名天下。高元亨字彥德，

京師人真宗時為畫院祗候工道釋人物兼長屋木張昉字升卿汝南人學吳生得其法大中祥符中玉清昭應宮成

召防畫三清殿天女奏樂像昉不假朽畫奮筆立就高丈餘又於汝南開元寺畫護法善神最為精緻此後作者漸少

仁宗時僅有陳用志孟顯郝鄧武洞清等神宗時僅有李元濟勾龍爽李澤時司馬寇劉宗古等數人陳用志許州鄢

城人天聖中為圖畫院祗候工畫佛道人馬精詳瞻孟顯華池人畫佛像車馬等出於己意自成一家轉動飄逸不

能窮其來去之迹武洞清長沙人工畫道釋人物馬精妙有雜功德十一曜二十八宿十二真人等像傳於世李元濟

太原人佛道人物學吳生熙寧中召畫相國寺壁與崔白為勁敵議者以元濟落筆不妄推為第一勾龍爽蜀中人神

宗時為圖畫院祗候工佛道人物佛及古體衣冠為一代奇筆司馬寇汝州人佛像鬼神人物種能之宣和間稱第一

手然仍多宗法吳生無所特點雖元豐中修景靈宮宣和中築五嶽觀寶真宮亦廣徵天下畫士從事壁畫然無特出

者蓋禪宗自唐代以來入宋益熾五代新流行之羅漢圖至是風靡一世不用以供奉禮拜而為賞玩之珍品為吾國

宗教繪畫史上之一大變遷羅漢圖原從印度輸入中土晉之戴逵隋之盧稜伽五代之貫休等均有羅漢

圖之作大概耳筲金環豐頤隆鼻深目長眉密髻全表現印度人種之狀貌服裝及附屬品亦全呈印度色彩。至

五代末王齊翰等始取吾國故有之人物風格畫羅漢大變從來式樣而為中國化然仍不免運用彩色至李公麟出

始掃去粉黛輕毫淡墨高雅超絕譬如幽人勝士褐衣草履居然簡遠可謂古今絕藝原來禪宗主直指頓悟見性成

佛每以世間實相解脫苦海波瀾故草木花鳥雨竹風聲山雲海月以及人事之百般實相均足為參禪者對照之淨

鏡成了悟之機緣絕與顯密諸宗以繪畫為佛教之奴隸者不同且此等玩賞式之道釋人物畫大多出於僧人或兼

長山水花卉之作家例如蘇東坡僧人梵隆、瑩、法常等，均於簡略之筆墨中，助長白描人物及墨戲畫之大發展；使
吾國繪畫隨禪宗之隆盛激揚成風於一時。李公麟即為當時白描人物之魁首。

李公麟　字伯時，舒州人，熙寧中進士官朝奉郎後歸老龍眠山因號龍眠山人。博學精識用意至到，凡目所覩，
即領其要繪畫集顧、陸、張吳及先世名手之所長而自成一家尤長白描多以澄心堂紙為之。初畫鞍馬得馬
之神變後專畫佛說者謂鞍馬逾韓幹佛像過吳道玄山水似李思訓人物似韓滉非過譽也。而筆墨瀟灑則
類王維不愧為宋畫第一。晚歲優遊林壑凡三十四年黃庭堅稱之為古之人云。

南渡而後道釋畫尤見殘山剩水無可記述高宗時僅有李從訓、蘇漢臣、李祐之等。從訓、宣和待詔，善道釋人物，
位置不凡傅彩精妙高出流輩漢臣開封人宣和畫院待詔師劉宗古道釋人物臻妙繼李氏者有從訓養子嵩及
師顏等繼蘇氏者有其子焯孫堅及陳宗訓孫必達等作風大抵精工而巧於賦采繼李公麟白描一派者紹興間則
有賈師古釋梵隆喬仲常等。賈思古汴人極得李伯時閒逸自在之趣。嘉泰時畫院待詔梁楷更以公麟白描之法創
減筆之新格繼之者有紹定待詔俞洪、咸淳祇候李權以及李確、劉朴等均為白描派之能手盛行於南宋之間蓋白
描素雅簡秀其風趣極為薰陶理學禪風之南宋人士相恰合為當時諸畫家所崇奉。

宋代繪畫傾向於純粹藝術之鑒賞鑒藏之風因而極盛士大夫作家多努力於卷軸之製作；故道釋畫，亦以卷
軸為多然壁畫亦不廢北宋承唐末五代之餘較盛於南宋其取材多道釋故實間作龍水實諸君主獎勵提倡有以
致之。然多抄襲舊樣無傑出之新作當時允為壁畫能手而有聲譽者僅孫夢卿武宗元等數家。而南宋壁畫多取村

高益　本契丹人，遷涿郡，太祖時，來中國初於都市貨藥以自給每售藥時畫鬼神犬馬於紙上，藉藥與之得者驚異，由是稍稍知名有孫四皓者喜畫延藝術之士益往客之爲禮甚厚畫鬼神搜山圖一本以酬其意又寫鍾馗擊厲鬼圖張於賓館觀者驚其勁捷握手摘汗又於四皓樓上畫卷雲芭蕉京師之人摩肩爭玩孫乃神宗近戚以益所畫之搜山圖上進太宗遂授益爲圖畫院待詔勅畫相國寺廊壁會上臨幸見其寫阿育王戰像，詔問卿曉兵否對曰「臣非知兵者命意至此」其匠心可知矣尤長大像極於神變而稱其筆力允爲宋初院內佛畫之領袖所作寺壁畫樣爲世所傳摹。

高文進　從遇子工畫道佛曹吳兼備乾德間蜀平至闕下。太宗在潛邸多訪求名藝文進往依爲後授翰林待詔。未幾重修大相國寺命文進倣高益舊本畫行廊變相及太乙宮壽寧觀啓聖院暨開寶塔下諸功德牆壁，皆稱旨故時人稱國初高益文進爲大高又奉勅訪求民間圖畫繼蒙恩獎山谷亦謂其落筆高妙名不虛得爲翰林畫工之宗其子懷節懷寶均供奉畫院而有父風。

王瓘　字國器河南、洛陽人美風表有才辯少志於畫家甚窮匱無以資游學北邙山老子廟壁吳生所畫世稱絕筆瓘多往觀之雖窮冬積雪亦無倦意有爲塵滓塗漬處必拂拭磨刮以尋其迹由是得其遺法又能變通不滯取長捨短聲譽藉甚勤於四遠世稱小吳生乾德開寶間諸畫人無與敵者高克明嘗謂人曰「得國器畫何必吳生。」武宗元亦曰「觀國器之筆不知有吳生矣」劉道醇聖朝名畫評謂其「畫事物盡工設色淸潤古今無倫」又云意思縱橫往來不滯廢古人之短成後世之長不拘一守奮筆皆妙推爲本朝丹青第

孫知微　眉州彭山人宣和畫譜作眉陽人字太古通論語老氏之學本田家形貌山野爲性介潔隱於畫師沙門令宗善道釋精雜畫凡寫聖像必先齋戒疏瀹精心率意虛神靜思乃始揮毫故運筆放逸不蹈前人筆墨畦畛知微雖以畫得名然恥爲人呼畫師。張乖崖鎮蜀雅聞其名欲一見之終不可致一日聞在僧舍飲亟損車騎卻鳴騶往詣之卽投筆遁去及乖崖還朝道出劍閣逢一村童持知微書負一篋迎道左曰：「公所喜者，畫也今以二圖爲獻。」問知微所在則曰：「適一山人以此授我去已遠矣」其高逸如此。論者謂孫位爲眞逸之祖而以貫休爲逸筆孫知微爲逸格郭忠恕爲逸品同一逸也而知微有意外之趣云晚居青城山白侯壩之趙村愛其水竹深茂以助逸興。

然諸作家多宗法吳生其畫樣又率從摹寫而來可謂純守舊法無甚變化。大中祥符中初營玉清昭應宮募天下畫流逾三千數武宗元爲左部長王拙爲右部長一時人物尙盛如王兼濟孫懷說高元亨楊斌高克明張昉等均爲一時作者。武宗元字總之河南白波人佛道鬼神學吳生年十七卽能畫北邙山老子廟壁顏稱精絕大中祥符中，應畫玉清昭應宮壁宗元爲左部之長丁朱崖爲宮使語僚佐曰：「適見麾旗亂轍者悉爲宗元所逐矣一論者謂宗元道釋備曹吳之妙筆如流水神采活動如寫草書王　字守拙河東人大中祥符中畫玉清昭應宮壁拙爲右部第一人，與宗元爲對手時人多許之王兼濟西京洛陽人簡傲嗜酒不修人事畫學吳生得其餘趣嘗與武宗元對手畫嵩嶽天封觀壁宗元畫出隊兼濟畫入隊爲衆稱絕楊斌京師人工畫佛道人物尤長觀音得名天下。高元亨字彥德，

京師人眞宗時爲畫院祗候工道釋人物兼長屋木張昉字升卿，汝南人學吳生得其法，大中祥符中，王淸昭應宮成，召昉畫三淸殿天女奏樂像昉不假朽畫奮筆立就高丈餘又於汝南開元寺畫護法善神最爲精緻此後作者漸少。

仁宗時僅有陳用志孟顯郝澄武洞淸等神宗時僅有李元濟勾龍爽李澤時司馬寇劉宗古等數人。陳用志許州郾城人天聖中爲圖畫院祗候工畫佛道人馬精詳巧贍孟顯華泑人畫佛像車馬等出於己意自成一家，轉動飄逸不能窮其來去之迹武洞淸長沙人工畫佛道人物特爲精妙有雜功德十一曜二十八宿十二眞人等像傳於世。李元濟，

太原人佛道人物學吳生熙寧中召畫相國寺壁與崔白爲勁敵議者以元濟落筆不妄推爲第一勾龍爽蜀中人神宗時爲圖畫院祗候工佛道人及古體衣冠爲一代奇筆司馬寇汝州人佛像鬼神人物種能之宣和間稱第一

手然仍多宗法吳生無所特點雖元豐中修景靈宮宣和中築五嶽觀寶眞宮亦廣徵天下畫士從事壁畫然無特出者。蓋禪宗自唐代以來入宋益熾五代新流行之羅漢圖，至是風靡一世不用以供奉禮拜而爲賞玩之珍品爲吾國

宗敎繪畫史上之一大變遷羅漢圖，原從印度輸入中土晉之戴逵隋之跋摩唐之盧稜伽五代之貫休等均有羅漢

圖之作。大槪耳筘金環豐頤懸額隆鼻深目長眉密髯全表現印度人種之狀貌服裝及附屬品亦全呈印度色彩至

五代末王齊翰等始取吾國故有之人物風格畫羅漢大變從來式樣而爲中國化。然仍不免運用彩色至李公麟出，

始掃去粉黛輕毫淡墨高雅超絕譬如幽人勝士褐衣草履居然簡遠可謂古今絕藝原來禪宗主直指頓悟見性成

佛。每以世間實相解脫苦海波瀾故草木花鳥雨竹風聲山雲海月以及人事之百般實相均足爲參禪者對照之淨

鏡，成了悟之機緣絕與顯密諸宗以繪畫爲佛敎之奴隷者不同。且此等玩賞式之道釋人物畫大多出於僧人或兼

長山水花卉之作家。例如蘇東坡僧人梵隆蘿惣、法常等，均於簡略之筆墨中，助長白描人物及墨戲畫之大發展使

吾國繪畫隨禪宗之隆盛激揚成風於一時。李公麟即為當時白描人物之魁首。

李公麟　字伯時舒州人熙寧中進士官朝奉郎後歸老龍眠山因號龍眠山人博學精識用意至到，凡目所覩，

即領其要繪畫集顧陸張吳及先世名手之所長而自成一家。尤長白描多以澄心堂紙為之初畫鞍馬得馬

之神變後專畫佛說者謂鞍馬逾韓幹佛像過吳道玄，山水似李思訓人物似韓滉，非過譽也。而筆墨瀟灑則

類王維不愧為宋畫第一。晚歲優遊林壑凡三十四年，黃庭堅稱之為古之人云。

南渡而後道釋畫尤見殘山剩水無可記述。高宗時僅有李從訓蘇漢臣李祐之等。從訓宣和待詔善道釋人物，

位置不凡。傳彩精妙高出流輩漢臣開封人宣和畫院待詔師宗古道釋人物臻妙繼李氏者有從訓養子嵩及顧

師顏等繼蘇氏有其子燆孫堅及陳宗訓孫必達等作風大抵精工而巧於賦采繼李公麟白描一派者紹興間則

有賈師古釋梵隆喬仲常等。賈思古汴人極得李伯時閒逸自在之趣。嘉泰時畫院待詔梁楷更以公麟白描之法創

減筆之新格繼之者有紹定待詔俞洪咸淳祗候李權以及李確劉朴等均為白描派之能手盛行於南宋之間蓋白

描素雅簡秀其風趣極為薰陶理學禪風之南宋人士相恰合為當時諸畫家所崇奉。

宋代繪畫傾向於純粹藝術之鑒賞鑒藏之風因而極盛。士大夫作家多努力於卷軸之製作；故道釋畫亦以卷

軸為多。然壁畫亦不廢北宋承唐末五代之餘較盛於南宋其取材多道釋故實間作龍水實諸君主獎勵提倡有以

致之。然多抄襲舊樣無傑出之新作當時允為壁畫能手而有聲譽者僅孫夢卿武宗元等數家。而南宋壁畫多取村

於山水蒹及花鳥與牛爲壁畫取材上之大變其總因固爲受禪理學之影響；亦緣宋代花鳥畫之盛與足以取道釋

故實而代之耳。南宋寶慶而後壁畫作者絕爲少見自是以還壁畫幾全不爲畫人所習而沒落於漆工之手中矣。

宋代專門龍水作家殊多有董羽吳進吳懷孫白侯宗古徐友陳容陳珩等並有宋道教與盛並因緣於老子猶

龍之思想有以致之其中以董羽吳懷孫白三家爲特出羽毗陵人字仲翔初仕南唐李煜爲待詔後隨煜歸宋太宗

即命爲圖畫院學藝善畫龍水及魚喜作禹門砥柱驚雷怒濤使觀者若臨煙波絕島間呎尺汗漫莫知其涯涘嘗奉

召畫端拱樓下龍水四堵極其精思凡半載功畢一日太宗與嬪御登樓時皇太子尙幼見畫壁驚畏啼呼不敢視亟

令汚墁因此羽亦鬱鬱不遇尋病卒吳懷江南人善龍水其最佳處據孤島憑老木伏平陵拏怒浪呼雲自蔽有天矯

欲飛之勢孫白專長畫水粗意作潭泊渀源平波細流停爲激灔引爲決泄蓋出前人意外別爲新規勝槩不假山石

爲激躍而自成迅流不借灘瀨爲湍激而自成衝波使夫縈紆曲直隨流蕩漾自然長紋細絡有序不亂爲唐人所不

及。

宋代專門之人物作家殊少；大概善道釋畫者例能兼之。北宋道釋畫較南宋爲盛故北宋能畫人物者亦較多。

如石恪王道眞高元亨郝澄武洞淸李公麟顏博文等均兼擅人物。石氏有四皓圍棋竹林七賢靑城遊俠諸圖意甚

縱逸王氏有惠子五車書及挽糧濟水諸圖皆爲精備。高氏有從駕兩軍角抵戲場圖寫其觀者四合如堵坐立翹企

攀扶俯仰及富貴貧賤老幼長少緇黃技術外夷之人莫不備具至有爭怒解挽千變萬狀求眞盡得古所未有郝氏

長蕃馬人物有出獵圖人馬圖渲馬圖牧放散馬圖等得精神骨氣之妙武氏尤工八人物獲譽一時顏氏長人物筆法

一二一

位置，大似伯時其中尤以李氏公麟可謂無所不長有孝經圖、列女圖、離騷圖、王維看雲圖、羲之書扇圖、歸去來兮圖、

蔡琰邊漢昭君出塞圖、織錦迴文圖、遊騎圖、習馬圖以及西園雅集、白蓮社圖等，所謂衣冠巾幗仕女遊宴，以及經

傳圖繪等無不盡成妙筆然當時亦有山水花卉作家，而兼善人物者；如董源、王士元、湯子昇、高克明、徐競、顧大中等。

錦袍當門而立未敢竟進」使隨共諦視之乃八尺琉璃屏畫夷光於上蓋源筆也王士元汝南宛丘人好讀書爲儒

十國春秋云董源又工人物後主坐碧落宮召馮延己論事至宮門逡巡不敢進後主使趣之延己云有宮娥着青紅

者言長山水人物木屋圖畫見聞志云：「士元靈襟蕭爽畫法特高人物師周昉山水學關仝屋木類郭忠恕皆造其

微」湯子昇蜀人擅山水人物志慕高逸有文簫彩鸞圖、鑄鑑圖等傳於世宣和畫譜謂其「至理所寓妙與造化相

參非徒丹青而已」顧大中江南人工花竹及人物牛馬有韓熙載縱樂圖、杜牧詩思圖殊有思致當時可稱爲人物

畫專家者僅有葉進成葉仁遇兄弟及趙宣黃宗道劉浩等數人進成江南人工畫人物得閣令之體格仁遇進成族

弟多狀江表市肆風俗田家人物有維揚春市圖狀其土俗繁浩貨殖相委往來疾緩之態至其春色駘蕩花光互照，

深得淮楚之勝。趙宣宣和元年試中畫人好用飛白作人物得人物之創格黃宗道宣和畫院待詔工番馬人物胡

●李贊華胡畫馬得肉李畫馬得骨宗道二法俱備劉浩無錫人居華陰愛作雪驢水磨故事人物意象幽遠筆法清

新均各有所特長。然少特殊發展於畫學無大貢獻耳南渡以後人物專門作者尤爲少多半係山水專家而能兼作人

物以爲點綴例如李唐、劉松年朱銳閣仲及其子次平次于馬遠、夏珪、蘇顯祖樓觀等均爲山水專家而精於人物者。

次爲道釋畫家兼作人物者則有喬仲常、蘇漢臣、梁楷、陳宗訓、龔開等。李氏有伯夷叔齊採薇圖、晉文公復國圖、劉氏

有便橋圖成王問道圖。朱銳，河北人，工畫山水人物，尤好寫驛網雪獵盤車等圖，形容布置盡其妙。閻仲宣和待詔，

工畫人物及絳色山水，其子次平、次于，能世其家學而過之。襲開、淮陰人，山水師二米，人物師曹霸，描法甚麤，尤善作

墨鬼鍾馗等。馬遠、夏珪，均與梁楷為寧宗時畫院待詔，與梁楷與水墨減筆之新格，世多宗法之。梁楷實為南宋人物

畫家錚錚者。

梁楷　東平人，善畫人物山水道釋鬼神，師賈師古，描寫飄逸，過於藍嘉泰時畫院待詔，賜金帶，不受，掛於院

內嗜酒自樂，號梁風子，院人見其精妙之筆，無不驚伏，但傳於世者皆草草世謂之減筆。趙由儁云：「畫法始

從梁楷變觀圖，猶喜墨如新」為於馬夏外獨樹一幟者。

南宋專門人物作家，僅有紹興、乾道間之馬和之、端平間之史顯祖、紹定間之胡彦龍、景定間之謝昇等幾人。馬

和之、錢塘人，紹興中登第，善山水尤工人物，仿吳裝筆法，飄逸務去華藻，自成一家，高孝兩朝皆深重之。曾畫毛詩三

百篇圖，官至工部侍郎。胡彦龍儀真人，善畫人物天神寒林水石，描法用大落墨，自成一家，史顯祖、謝昇均杭人，史善

人物士女青綠山水謝善仕女兼工花鳥均待詔畫院，頗有聲譽，原吾國道釋畫與人佛畫，向有不能分離之關係，北

宋以後道釋畫既大見衰退之象，人物畫亦隨而衰落，固屬當然之事矣。

（丙）宋代之山水畫　吾國山水畫至宋實為一多方發展之時期，派別之分演既多，作家亦彬彬輩出。宋初承

五代荊關之後，即有董源、李成、范寬三大家之嶵起，與吾國山水畫上以大進展。元湯屋畫鑑云：山水之為物，裏造化

之秀陰陽晦冥晴雨寒暑朝昏晝夜，隨形改步，有無窮之趣。自非胸中丘壑汪洋如萬頃波者，未易摹寫，如六朝至唐

初,畫者雖多筆法位置深得古意。自王維、張璪、畢宏、鄭虔之徒出深造其理。五代荊關又別出新意,一洗前習迨於宋朝,董元、李成、范寬三家鼎立前無古人後無來者,山水之格法始備三家之下各有入室弟子二三人終不迨也。」畫鑒又云:「宋山水家,超絕唐世者,李成、董源范寬而已。嘗評之,董源得山水之神氣,李成得體貌,范寬得骨法,故三家照耀古今而爲百代師法。」郭若虛圖畫見聞志亦云:「畫山水惟營丘李成長安關仝華原范寬,知妙入神才高出類三家鼎峙百代標程前古雖有傳世可見者,如王維李思訓荊浩之論豈能方駕近代雖有專意力學者如翟院深、劉永、紀真之輩繼後塵,復有王士元、王端、燕貴、許道寧、高克明、郭熙、李宗成、丘訥之流,或有一體,或具體而微,或預造堂室或各開戶牖,皆可稱尚藏畫者方之三家,繇諸子之於正經矣。」郭氏所論三家,雖關仝係五代梁人,與湯氏易以董源者稍不相同,然其備極讚揚宋初李范則全爲一致耳。三家而下繼之者雖大有人在,然多私淑三家成法,得一體一格之所長,即有所稱尚,董其昌畫禪室隨筆云:「唐人畫法至宋乃暢,至米又一變耳。」則宋代山水畫在米氏以前畫一段落稱爲宋代前期,實無不可。

李成　字咸熙長安人唐之宗室,五代戰亂避地北海居營丘,遂爲營丘人。世業儒,善屬文,磊落有大志;因才命不遇放意詩酒琴弈,尤墠山水初師關仝,卒自成家,山林澤藪,平遠險易縈帶曲折飛流危棧斷橋絕澗水石風雨晦明煙雲雪霧之狀,一皆吐其胸中而寫之筆下。其寫平遠寒林惜墨如金稱爲前所未有。蓋其畫精通造化筆盡意在,掃千里於咫尺之間,寫萬趣於峰巒之外。故論者謂其高妙入神古今一人,雖王維李思訓之徒亦不可同日而語,尊之者至不名而曰李營丘焉。人欲求其畫者,先爲置酒酒酣落筆煙雲萬狀,其品性高

潔放達如此景祐中成孫宥爲開封尹命相國寺僧惠明購成之畫倍出金幣歸者如市故成之蹟，於今少有。

米元章刻意搜訪生平僅見二本云宣和畫譜並謂成兼善龍水。

范寬　名中正字仲立華原人性溫厚有大度關中人謂性緩故世人謂之爲范寬，不以名著焉。寬，風儀峭古進止疎野嗜酒落魄，不拘世故喜畫山水，師李成又師荊浩山頂好作密林，水際作突兀大石，既乃歎曰：「與其師人未若師諸物也，與其師於物者未若師諸心也。」乃舍舊習卜居終南太華偏觀奇勝；如是落筆雄偉老硬眞得山骨然其剛古之勢又不犯前人自成一家論者謂宋有天下爲山水者惟范寬與李成稱絕。「李成之筆近視如千里之遠范寬之筆遠望不離坐外皆所謂造乎神者也雖晚年用墨太多然溪出深虗水若有聲自無人可出其右其所作雪山全出摩詰好爲冒雪出雲之勢尤有骨氣至今無及之者。

董源　一作元。字叔達鐘陵人事南唐爲後苑副使因號稱之爲董北苑善山水水墨類王維着色如李思訓；尤工秋嵐遠景多寫江南眞山不爲奇峭之筆米芾畫史云：「董源平淡天眞唐無此品在畢宏上近世神品格高無與比也。」峯巒出沒雲霧顯晦不裝巧趣皆得天眞嵐色鬱蒼枝幹勁挺咸有生意溪橋漁浦洲渚掩映一片江南也畫鑒亦云：「董源得山水之神氣李成得體貌范寬得骨法，故三家照耀古今而爲百代師法」源兼工牛虎肉肌豐混毛毳輕浮其足精神脫略凡格作人物亦生意勃然尤見思致云。

師李氏一派者則有許道寧、李宗成、翟院深、郭熙、燕肅、宋廸、范坦、李遠、劉明復等。師范氏一派者則有紀眞、黃懷玉、商訓等。師董氏一派者則有釋巨然、劉道士、江參等。許道寧河間人安一作長人。工詩善畫山水學李成而得其氣，林木

平遠野水皆造其妙傳其法者有侯封丘納等李宗成鄜時人山水寒林破墨潤媚取象幽奇林籠江皐尤爲善翟

院深營丘八善山水喜爲峯巒之景得營丘之風宋迪字復古山川草木妙絕一時尤工平遠運思高妙筆墨清潤兼

工畫松或高或偃或孤或雙以至於千萬株森森然可骇也紀眞工山水學范寛而能畢眞黃懷玉華原人樹木敳

剥人物清麗意思孤特得其岩嶠之骨劉道士亡其名建康人工佛道鬼神落筆遒怪尤善山水與釋巨然同時作風

亦與巨然相同唯劉畫道士在左巨然則以僧在左以此爲別耳其中以許道寧郭熙燕蕭釋巨然江參幾人爲有名。

郭熙 河南溫縣人爲御書院藝學山水寒林施爲巧贍位置淵深雖復學慕營丘亦能自放胸臆巨嶂高壁多

多益壯高堂素壁每放手作長松巨木回溪斷崖嚴岫巉絕峯巒秀起雲煙變滅晻靄之間千態萬狀獨步一

時晚年筆益壯老著有山水畫論行世師其法者至南宋紹興時有楊士賢張浹顧亮胡舜臣張著等亮喜畫

大幅巨軸淡喜畫重山叠巘布置繁冗舜臣謹密士賢勁挺雖俱得熙之一偏然後人亦無及之者。

釋巨然 江寧人受業於本郡開元寺工山水祖述董源臻於妙境少年喜作礬頭古峯峭拔風骨不羣晚年漸

向平淡粹氣清潤積墨幽深每於林籠間多爲卵石如松柏草竹交相掩映得雅逸之趣說者謂前之荊關後

之董巨關六法之門庭啟後學之矇瞶皆此四人云承其衣鉢者有釋惠崇玉礀等惠崇喜作小幅極瀟灑虛

曠之趣時人稱爲惠崇小景云。

宋初山水自以李成范寛董源三家爲代表作者然亦有加巨然爲李范董巨四家者蓋巨然山水雖師董源然

其所成就實不在李范董三家之下耳此外以山水有名於當時者尚有吳興燕文貴絳州高克明洛陽王端延安賈

真，以及特擅屋木之郭忠恕王士元等。屋木原以折算無差，乃爲合作畫者往往束於繩墨稍涉庸匠獨郭氏以沉宏精審之才博聞強識之資游心於規矩繩墨之中而不爲窘可謂古今絕藝神宗以後山水作風一時頗偏向於工整如李公麟王詵趙令穰馮觀周純等著色山水多近李氏一派惟晁補之則集諸之長自成一格至徽宗時，始有襄陽米芾遠仿王洽近學董源好以積墨寫滿紙淋漓天真煥發自成一家稱大米其子友仁繼之稱小米；稱米氏雲山爲吾國山水畫之又一變耳燕文貴〔圖畫見閩志作燕貴。圖畫繼作燕文季。〕如真臨爲世稱之曰燕家景致王端璀子字子正工繪事山水專師關仝好爲轖石澗水怪樹老根出人意思賀眞擅山水宣和初建寶眞宮一時名手畢呈其技有忌眞畫不易下手之講堂高壁作雪林圖觀者嗟賞衆工欽祗。王士元仁壽子喜丹青精父藝人物師周昉山水師關同屋木師郭忠恕善作樹石雲水其景趣在關仝之上王詵字晉卿太原人能詩畫山水學李成清潤可愛着色師李思訓不今不古自成一家趙令穰字宋室字大年雅有美才高行讀書能文長山水松石雪景類王維小山叢竹學東坡清麗而有思致。此外宋子房字漢傑融洽古今能出新意著有六法六論韓不倦詩文奇卓畫不凡人物鞍馬山水花鳥無所不作。拙字純全善山水窠石著有山水純全集著論極爲精到均能自成體格爲北宋山水畫家之有名者其中尤以高克明郭忠恕米芾三家爲特出。

　　高克明　絳州人喜幽默多行郊野間覽山林之趣箕坐終日歸則求靜室以居沈屏思廬神遊物外景造筆端。景德中遊京師大中祥符中入圖畫院；與太原王端上谷燕文貴潁川陳用志爲畫友上嘗詔入便殿命畫圖

壁，遷至待詔守少府監主簿畫衆長凡佛道、人馬、花竹、翎毛、禽蟲、畜獸、鬼神、屋木皆造其妙。尤工山水採摘

諸家之美參成一藝之精足爲後世楷法。

郭忠恕　洛陽人字恕先能文章精小學工篆隸擅繪畫爲人不羈，玩世嫉俗縱酒肆言少事周爲博士入宋召

爲國子主簿山水師關仝善圖壁重複之狀頗極精妙。孫毅祥云「忠恕畫天外數峰略有筆墨使人見而心

服者在筆墨之外」尤工屋木雖本尹繼昭然自爲一家棟梁楯桷望之中虛若可蹈足欄楯牖戶則若可

捫歷而開闔之也以毫計分以寸計尺以尺計丈增而倍之以作大字皆中規度略無小差其妙可知時人王

士元元之王振鵬明之仇英等皆傳其法。

米芾　字元章號鹿門居士襄陽人嘗寓居蘇，故宋史訛爲吳人。自署姓名，米或爲羋，芾或爲黻，又稱海嶽外史、

襄陽漫士宣和時擢爲書畫博士天資高邁人物蕭散好潔被服效唐人所與遊皆一時名士工書畫自成一

家其作墨戲不專用筆或以紙筋或以蔗滓或以蓮房皆可爲畫枯木松石時出新意又以山水古今相師少

出塵格因信筆爲之多以煙雲掩映樹木不取工細畫紙不用膠礬不肯畫絹蓋妙於點染以古爲今故其畫

多氣韻生動所作人物喜畫古聖像嘗於無爲州治見巨石狀奇醜大喜具衣冠拜之呼之爲兄其放誕如此。

米氏深於畫理精於鑒別著有畫史等書行世其子友仁字元暉，小字虎兒力學好古官至兵部侍郎敷文閣

直學士晚自號懶拙老人天機超逸不事繩墨所作山水點染煙雲草草而成不失真趣克肖乃翁故世稱元

章曰大米元暉曰小米南宋之襲開元之高克恭方從義等皆胎息之。

宋代南渡以後山水畫風大變，蓋北宋山水，除少數兼習李將軍青綠山水者外全崇尚水墨。約言之，卽爲多趨向於王維破墨之一派。至北宋末南宋之初始有趙伯駒伯驌兄弟以及李唐劉松年等蔚起於畫院筆法細潤色彩富麗大與精麗巧整之作風。樹南宋畫苑之新幟世稱院體卽李思訓青綠之一派也師趙氏一派者則有單邦顯張敦禮史顯祖等。傳李氏一派者則有徐改之父子蕭照、高嗣昌、陸靑等。閻次平次于兄弟仿彿李唐亦屬此派均爲北宗山水之正系。至光寧時有馬遠夏珪出師李唐而參以南宗水墨之法行筆粗率不主細潤；雖同爲院體屬於北統系之下。然焦墨枯筆蒼老淋漓別開簡率蒼勁之風世稱水墨蒼勁之派。蓋已受南宗董巨范米諸家之陶鎔而開南北混合之新格爲吾國山水畫上之又一變也。繼此派者，則有樓觀、蘇顯祖、朱懷瑾、龍升等。張敦禮改名訓禮。工人物山水恬潔滋潤時輩不及。蕭照溧澤人紹興間入畫院知書善畫山水人物異松怪石蒼琅古野。陸靑紹熙畫院待詔工山水用墨淸秀簡易不凡。樓觀錢塘人工畫花鳥人物山水得夏珪筆法。咸淳間畫院祇候與馬遠齊名。蘇顯祖錢塘人嘉定間待詔工山水人物與馬遠同時筆法相類世稱其畫爲沒與馬遠。

趙伯駒　宋宗室字千里太祖七世孫仕至浙東兵鈐轄優於山水花果翎毛尤長人物屋木。人物精工妙麗，精神淸潤能別狀貌使人望而知其詳也。其弟伯驌字希遠少從高宗於康邸仕至和州防禦使長山水人物花鳥傳染輕盈頓有生意論者謂趙氏昆弟博涉書史省妙於丹靑以蕭散高逸之氣見於豪素。

李唐　河陽三城人字晞古徽宗朝入畫院建炎間與馬遠、夏珪同爲畫院待詔善山水人物筆意不凡。山水初法李思訓其後變化愈覺淸新喜作長圖大幛其石用大斧劈皴水不用魚鱗紋有盤渦動蕩之勢使觀者神

驚目眩人物類李伯時，畫牛得戴嵩遺法。

劉松年　錢塘人紹熙畫院學生師張敦禮工山水樓臺人物，神氣精妙過於敦禮，寧宗朝進耕織圖稱旨賜金帶院人中絕品也。

馬遠　字欽山光寧時畫院待詔山水人物花鳥種種臻妙，自成一家，與夏珪齊名，時稱馬夏，說者謂遠所繪多殘山賸水不過南渡臨安風景，故人又稱爲馬一角云，其兄逵亦工畫山水人物花果禽鳥尤生動逼眞，有過於遠云。

夏珪　字禹玉錢塘人寧宗時畫院待詔善畫人物，筆法蒼老，墨汁淋漓山水尤工，雪景全學范寬，院中人畫山水自李唐以下無出其右者樓閣不用界尺信手而成突兀奇怪氣韻尤高其子森亦工山水。

南宋南宗山水作家殊少僅有李嵩京師人字民先，工潑墨曲盡自然之妙馬和之，錢塘人紹與中登第善人物山水筆法飄逸務去華藻自成一家。高孝兩朝深重其畫官至工部侍郎江參字貫道江南人形貌清癯嗜茶爲生山水師董源，而豪過之平遠曠蕩盡在方寸說者謂其嘗居茗霅得湖天浩渺之趣朱銳，河北人山水師王維襲開字聖予淮陰人工書善畫山水師二米均爲南宗山水畫之能手。

綜有宋之山水畫，北宋以李、范、董、米四家爲師表。李營丘墨色精微豪鋒頴脫范華原設色渾厚搶筆勻雖意趣相似而作法不同董叔達寫江南山米元章寫京口江山雖同一寫生而取景亦復各異顧所圖寫如叠嶂層巒喬

林倚磴，秋山疏樹江洲平遠均多積墨深厚點筆淋漓，全沿習荊、關雲中山頂，四面峻厚之畫風。至南宋趙、李，一變靑

綠巧整馬夏再變水墨粗肆其所作，如仙山樓閣長江萬里等一則用筆細潤一則取景簡碎故馬夏之作，至有廢山

臘水之誚亦運會使然歟？然山水畫自唐分派以後至宋名家蔚起闡微發奧實能開唐人所未開；盡唐人所未能盡；

變化既多派別亦繁，故山水至宋可謂羣峰競秀萬壑爭流法備而藝精宜爲後代所師法矣。

（丁）宋代之花鳥畫　　花鳥畫自五代徐、黃並起，分道揚輝駸駸乎有與人物畫並駕齊驅之勢入宋，純粹審美

之風氣大盛致花鳥畫與山水畫益見榮盛幾取人物中心地位而替代之。宋初即有黃居寀、徐崇嗣二家並起居寀、

乾德間待詔畫院尤得太宗睠遇其畫法雖全承乃翁寀之勾勒填彩風致富麗然所作山水怪石往往超過乃翁遠

甚。故其畫法成爲當時畫院中之標準校藝者每視黃氏體制以爲優劣去取蓋黃寀花鳥勾勒老硬尙少嫵媚之跡，

未染畫院習氣至居寀馴習於宮庭富貴其作風專存富麗精緻大成院體花鳥之一派。徐崇嗣則傳其輕淡野逸之

祖風叛造新意不華不墨以丹鉛疊色漬染世以其無筆墨骨氣號沒骨體張旗幟於院外與黃氏一派相對峙蓋崇

嗣之於徐熙猶居寀之於黃筌也。徐氏花鳥，至此支分爲水墨淡彩與沒骨漬染二派矣當時徐、黃二大派，一則發展

於院內一則鳴高於院外春蘭秋菊各擅芬芳當時學花鳥者不入於黃卽入於徐其情形頗與南宗與北宗山水發展於院

內南宗山水發展於院外者相似。故花鳥雖無南北宗派之分別，然實可以徐爲花鳥畫之南宗黃爲花鳥畫之北宗

也。繼黃派者則有夏侯延祐、李懷袞李吉等皆其嫡系傅文用李符陶裔等均以髣髴黃氏實受黃氏之影響者也。至神

宗時有崔白崔慤、吳元瑜等出始大變黃氏格法。蓋崔氏兄弟體製淸贍元瑜師之筆益縱逸遂革從來院體之風習；

亦與道釋人物畫等之受禪理學之影響有以致之也至紹興間有李安忠父子最長勾勒乾道間有王會花竹翎毛，

頗拘院體爲黃派之遺。王定國、王持傳色輕淡清雅不凡爲屬黃氏而近崔吳一派者繼徐氏水墨淡彩一派則有崇

嗣之弟崇勳崇矩唐希雅之孫宿祚以及易元吉等易靈機深敏所作花鳥間以亂石叢花疏篁折葦論者謂爲徐

熙後一人又艾宣之孤標高致每多野逸趙士雷之落筆荒寒思致絕勝李甲之逸筆花鳥有意外之趣；均近於徐氏

水墨淡彩者繼徐氏沒骨漬染一派者其宗時有趙昌仁宗時有劉常徽宗時有費道寧南宋孝宗時有林椿等趙氏

特擅寫生妙於傅色王友其高弟也又陳從訓之傅采精妙高出流輩李迪父子花鳥竹石頗有生意吳炳之精緻富

麗巧奪造化亦屬此派。

黃居寀　筌季子字伯鸞，工花卉翎毛，歝契天真冥周物理。始事孟蜀爲翰林待詔，乾德乙丑，隨蜀主至闕下，太

宗尤加睠遇恩寵優異委之搜訪名畫銓定品目一時儕輩莫不歆袛故其畫爲當時畫院標準至神宗時崔

白崔慤吳元瑜出格始大變云

徐崇嗣　熙孫工寫生擅花木禽時果草蟲鼈蛋之類尤喜爲連樹及墜地棄備得形似無及之者又能叛造

新意不華不墨疊色漬染號沒骨花其弟崇矩崇勳均能世其家學崇矩尤於花竹禽魚蟬蝶蔬果能妙奪造

化，一時從其學者莫能窺其藩也論者謂二徐有祖風。

趙昌　劍南人字昌之性傲易雖遇強勢亦不肯下之游巴蜀梓途間善畫花果初師滕昌祐後過其藝時州伯

郡牧，爭求筆跡，昌不肯輕與故得者以爲珍玩其畫花卉每於清晨朝露下時遶欄諦玩手中調彩寫之自號

寫生趙昌，故能逼眞與時無比論者謂趙昌畫，染成不布彩色驗之者以手捫摸不爲采色所隱，乃眞趙昌畫

也其畫生菜折枝果尤妙傳其衣鉢者有王友不由筆墨專尙設色得其芳艷。

易元吉　字慶之長沙人天資頴異畫壁臻妙花鳥蜂蝶動輒精奧時稱徐熙後一人畫初以花鳥專門，及見趙

昌畫乃曰：「世未乏人須要擺脫舊習超軼古人之所未到方可以成名家。」於是遂游荆湖搜奇訪古嘗入

萬守山百餘里以覘猿狖獐鹿之屬逮諸林石景物一一心傳足記得天性野逸之姿寓宿山家動經累月，其

欣愛勤篤如此又嘗於長沙所居後疏鑿池沼間以亂石叢花疏篁折葦其間多蓄諸水禽每穴牕伺其動

靜遊息之態以資筆墨之妙故翎毛猿獐無出其右。治平中，景靈宮迎釐御展，詔元吉畫花石珍禽極爲精妙

未幾復詔畫百猿圖於開先殿西廡纔十餘枚感時而卒爲世歎息或謂爲畫院人妒其能而鴆之不使伸其

所學云。

崔白　字子西濠梁人工畫花竹翎毛尤長寫生體製清贍雖以敗荷鳧雁得名，然於道釋人物鬼神無不精絶。

神宗熙寧初詔畫稱旨補畫院藝學以性情疏闊度不能執事固辭之凡臨素多不用朽復不假直尺界筆爲

長絃挺刄眞絶藝也有宋以來圖畫院之較藝者必以黃筌父子筆法爲程式自白及吳元瑜出始變其格云。

吳元瑜　字公器京師人畫學崔白能變世俗之所謂院體者故其筆特出衆工之上自白自成一家累官武功大夫，

合州團練使。

宋代花鳥畫不在徐、黃二統系之下者作家殊少。宋初僅有王曉之似郭乾輝而得精神筋骨之妙。劉夢松水墨

花鳥、淺深輕重自成氣格。哲宗時有陳常以飛白法作花卉清逸欲奪造化、時稱妙手。馬賁長鳥獸以寫生有名於元祐、紹聖間。政宣時、有韓若拙毛自嘴至足皆有名稱、而毛羽有數、兩京推爲絕筆。戴琬供奉翰院、恩寵特異、因求者甚衆、徽宗聞之、至封其臂不令私畫足見其作品之名貴矣。其他紹興間之韓祐、馬興祖父子、乾道間之毛益光寧朝之馬遠紹定間之魯宗貴咸淳間之樓觀寶祐間之陳可久等均爲南宗花鳥畫家之錚錚者有宋花鳥畫。至南宋黃派已漸與徐派溶洽其情形頗與當時之山水畫相似。

　　（戊）宋代墨戲畫之發展　吾國繪畫雖自晉顧愷之之白描人物、宋陸探微之一筆畫、唐王維之破墨王洽之潑墨從事水墨與簡筆以來、已開文人墨戲之先緒然尚未獨立墨戲畫之一科。至宋初吾國繪畫文學化達於高潮、向爲畫史畫工之繪畫已轉入文人手中而爲文人之餘事兼以當時禪理學之因緣、士夫禪僧等多傾向於幽微簡遠之情趣大適合於水墨簡筆之繪畫以爲消遣。故神宗哲宗間、文同、蘇軾、米芾等出以遊戲之態度、草草之筆墨純任天眞不假修飾以發其所向取意氣神韻之所到、而成所謂墨戲畫者其畫材多爲簡筆水墨之林木窠石、梅蘭竹菊、以及簡筆水墨之山水，洞天清錄云：「米南宮作墨戲，不專用筆，或以紙筋，或以蔗滓，人物編云。「石恪畫戲筆人物，惟面部手等，用畫法。衣紋廳筆成之。」皆可爲畫，紙不用膠礬，不肯於絹上作一筆」。此意寓意足，已開明清寫意派之先聲梅竹二者尤爲當時所盛行作梅竹時不曰畫梅畫竹、而曰寫梅寫竹。蓋梅蘭竹菊等爲植物中清品不可假丹鉛以求形似而須以文人之靈趣學養品格注之筆端隨意寫出以表作者高尚純潔之感情思想、一如三百篇之草木鳥獸、離騷之美人芳草者然故世稱爲四君、宣和畫譜因亦特立墨竹一科並謂：「以淡墨揮掃整整斜斜不專於形似而獨得於象外者往往不出於畫史而多出於詞人墨卿

之所作；蓋胸中得固已吞雲夢之八九。而又文章翰墨形容所不逮，故一寄於豪楮則拂雲而高寒傲雪而獨立，與夫搖月吟風之狀雖執熱使人亦挾纊也」墨竹世傳起於唐代，元李衎竹譜云：「墨竹亦起於唐，而源流未審」山谷集云：「墨竹起於近代，不知所師承」初吳道子作畫連筆作卷不加丹青予意墨竹之師起於此錢塘諸曦庵序芥子園蘭竹譜云：「傳墨竹始於王摩詰。」然無查考。

（青在堂畫竹淺說云：「李息齋竹譜云：黃華老人法云：「李頗乃私淑文湖州，自謂寫墨竹，初學黃澹州，因覽湖州真蹟，窺得黃華老人法也。」李頗，張退公墨竹記云：「夫墨竹者肇自明）

皇後傳蕭悅因觀竹影而得意故寫墨君據此則墨竹既起於唐並以玄宗為始祖矣是後作者漸多冬心畫竹題記云：「唐蕭協律善墨竹畫十五竿贈醉吟先生」醉吟先生作長歌報之傾倒其絕藝通真舉世無倫也」益州名畫錄云：「孫位松石墨竹筆精墨妙昭覺寺夢休長老請畫浮漚先生松石墨竹一堵」圖繪寶鑑云：「張立蜀中畫蹟甚多，亦能墨竹。」李衎竹譜謂成都大慈寺灌頂院有張立墨竹一堵」宣和畫譜載五代黃筌亦有水墨湖灘風竹圖墨竹圖。」

（世傳墨竹，起於五代郭崇韜夫人李氏，於月下入就臨紙摹影，殊有真態，途相祖述，非是。宋作者浸盛至哲宗時有文與可同出始集墨竹格法之）

大成李衎謂「如杲日升空爝火俱息黃鐘一振瓦釜失聲豪雄俊偉如蘇公猶終身北面。」為後世所推崇，蘇東坡軾並創朱竹之新格為後代所沿習。莫廷韓集云：「朱竹起自東坡試院時與到無墨途用朱筆意所獨造便成物理蓋五采同施竹本非墨令墨可代青則朱亦可代墨矣」繼文蘇衣鉢者則有黃斌老李時雍楊吉老程堂周堯敏張昌嗣蘇過高述等。李漢舉田逸民趙士安吳瑎丁權單煒韓侂冑艾淑李昭等均為擅長墨竹有名一時者及至金之蔡珪虞文仲完顏璹等，亦深得文氏墨竹畫法，可知當時風行之盛矣梅雖亦起唐代然均以色彩為之如于錫之能

钩勒着色梅花者是宋初徐崇嗣亦能叠色點染梅花。至陳常又創以飛白寫梗用色點花一派為着色梅花之又一變然所謂以飛白法寫梗者已為吾國墨梅之張本至僧人惠崇每以皂子膠畫梅於生絹扇上燈月下映之宛然影（青在堂畫說，謂崔白專用水墨畫梅，未知何據。又專用華光梅譜云墨梅始）也。見畫實為墨梅之先緒其專用水墨者則創自釋華光長老仲仁。於華光仁老之所酷愛其方丈植梅數本每花放時輒移床其下吟咏終日莫知其意偶月夜未寢見牎間疏影横斜，蕭然可愛遂以筆窺其狀凌晨視之殊有月下之思因此好寫得其三昧標名於世山谷見而美之曰「嫩寒清曉行孤山籬落間，但欠香耳」又湯厚古今畫鑑云「花光長老以墨暈作梅如花影然別成一家正所謂寫意者也」繼之者有汴人尹白得華光扶疏標緲之致至南宋揚無咎更創圈花點蕚之新格鐵梢丁檛遠勝傳粉得墨梅之極致。畫派爲又茅汝元善墨梅，與善墨竹之艾淑並稱爲茅梅艾竹道士丁野堂善梅竹理宗因召見問曰「卿所畫者恐非宮梅？」對曰「臣所見者江路野梅耳」遂號野堂蕭太虛畫墨梅墨竹松柏雜樹每畫須用濃墨作枝梢，其上幹暈梅花有山林清幽氣象自成一格清奇可愛均以墨梅有名一時者墨蘭亦起於宋而源流未審或謂與墨菊同起於殷仲容。（王槩芥子園二集序文云，蘭菊盛於趙吳興，而始於殷仲容，不知根據何書。或云東坡居士能墨竹兼能墨蘭均）宋末湯正仲叔雅趙孟堅彝齋等文人寄興多好寫之。元湯屋古今畫鑑云：「湯叔雅江右人墨梅甚佳大抵宗補之別出新意。」又云趙孟堅子固墨蘭最得其妙其葉如鐵花莖亦佳用筆輕拂如飛白書狀前人無此作也。」至鄭思肖更得墨蘭之極則為後代所宗師繼之者有趙孟奎等墨菊亦未識起於何時雖五代黃筌黃

、丘餘慶、宋代趙昌等皆有寒菊圖然；均以色彩爲之，似尙無以水墨畫者。惟按北宋劉蒙有劉氏菊譜南宋史正

志有史氏菊譜范成大有范村梅菊譜史鑄有百菊集譜，知當時藝菊之風特盛安知墨菊不隨當時墨竹墨梅等之

風行，而與起耶？惟查歷代鑑藏卷軸墨菊至元初始盛耳。

文同　梓州梓潼人字與可，號錦江道人又號笑笑先生世稱石室先生。皇祐進士累遷太常博士集賢校理元

豐間出守湖州故亦稱文湖州方口秀目操韻高潔善詩書畫及楚詞有四絕之目尤擅畫竹富瀟灑之姿逼

檀欒之秀學者宗之稱爲湖州竹派云亦善山水所作晚靄橫卷黃山谷謂爲瀟灑大似王摩詰而工夫不減

關全與可旣以竹名四方持縑素請者足相躡於門同厭之投縑於地罵曰「吾將以爲韤」或求索至終歲

不可得人問其故曰「吾乃學道未至意有所不適而無所遣之故一發於墨竹是病也。今吾病良已可若何」

其自珍惜如此。

蘇軾　字子瞻眉州眉山人，自號東坡居士嘉祐進士官至端明殿翰林侍讀學士禮部尙書，諡文忠博通經史，

工詩文善畫墨竹師文湖州所作喜從地一直至頂米元章問以何不逐節分曰：「生竹時何嘗逐節生」其

運筆清拔英風勁氣往來人使人應接不暇恐非與可所能拘制也其枯槎壽木叢篠斷山筆力跌宕而入

風煙無人之境兼長畫佛曾作應身彌勒圖筆法簡古逐妙天下兼善畫蟹瑣屑毛介曲隈芒縷無不具備蓋

蘇氏高名大節照映古今據德依仁之餘遊心兹藝故所作無不曲盡其妙是得「從心不踰矩」之道也夫！

其子過克承家學怪石叢篠直逼坡翁，而又能時出新意兼長山水，每以焦墨爲之，畫繼評爲出於奇者也。

揚无咎

字補之號逃禪老人南昌人。圖繪寶鑑謂補之爲漢子雲之裔，其祖曹姓從才不從木，高宗朝以不直秦檜累徵不起。又自號清夷長者，工詩善書畫水墨人物，學李伯時梅竹松石水仙清淡閑雅爲世一絕。其作紙梅下筆便勝花光仲仁；尤宜巨幅，其枝幹蒼老如鐵石，其葩蕚芳勇如玉雪。洞天清錄謂江西人得補之一幅梅價不下千金云。

趙孟堅

宋宗室字子固號彝齋居士居海鹽廣陳鎮。寶慶二年進士官至翰林學士。宋亡不仕隱居秀州廣練鎮修雅博識有米氏遺風工詩及書善水墨白描梅蘭竹石及水仙山礬。說者謂其以諸王孫負晉宋間標韻，酒邊花下率以筆研自隨常東西游適一舟橫陳盡挾雅玩之物到吟弄至忘寢食遇者望而知爲趙子固書畫船嘗與周公瑾諸好事各攜書畫放舟湖上相與評賞子固脫帽以酒晞髮箕踞歌離騷旁若無人薄暮入西冷掠孤山巘舟茂樹間指林麓最幽處叫絕曰「此是洪谷子董北苑得意筆也」鄰舟皆駭絕以爲眞謫仙人也。晚年逃禪片紙可值百千有梅譜傳世

鄭思肖

福州連江人字憶翁號所南自稱三外野人曾應博學宏詞科會元兵南侵隱吳下有田三十畝邑宰來聞其精墨蘭不妄與人紹以賦役取之怒曰「頭可得蘭不可得」宰奇而釋之。鄭氏寫蘭多露根不寫地坡蓋有首陽之意嘗自畫一卷長丈餘高可五寸天眞爛漫超出物表題云「純是君子絕無小人」亦有托而作也。畫竹亦妙有推篷竹卷傳於世

其餘善戲墨雜畫者殊多：如釋靜賓之工長松怪石虎踞龍騰。法常之工山水人物隨筆點染溫日觀之善水墨

葡萄出自草法，自成一家。以及倪濤之善水墨草蟲，牛戩之善寒雉野鴨，裴叔泳之松石篆木，釋擇仁之善墨松，惠崇之工池塘小景，寶覺之蘆雁，希白之白描荷花均爲當時墨戲畫家中之有名者。

（已）宋代之畫論　宋代論畫遠比唐代爲盛其原因一爲有宋學術思想之發達致成繪畫理論之勃起。二爲宋代繪畫幾全轉入文人之手文人之能繪畫者每以其經驗理想之所及發爲文章鉤玄摘要無不言之有物故有宋論畫之著作，傳世者不下二三十種之多。關於史傳及品第者，則有黃休復之益州名畫錄劉道醇之聖朝名畫評五代名畫補遺郭若虛之圖畫見聞志鄧椿之畫繼等。關於作法等之論述者，則有饒自然之繪宗十二忌沈括之圖畫歌，韓拙之山水純全集郭思之林泉致高集等關於題跋者則有董逌之廣川畫跋等關於專門論著及圖譜者則有蘆撰之宣和畫譜周密之雲煙過眼錄等關於鑒賞及收藏者，則有米芾之海嶽畫史李薦之德隅齋畫品宣和敕羽之畫龍輯議宋伯仁之梅花喜神譜趙孟堅之梅竹譜等，均係後人僞託，不贅。茲將其重要者提要於左：

海嶽畫史　米芾撰凡二卷四庫提要略曰：「此書皆舉其平生所見名畫品眞僞或間及裝禙收藏及考訂諝謬歷代賞鑒之家奉爲圭臬」中亦有未見其畫而載者，如王球所藏兩漢至隋帝王像及李公麟所說王獻之畫之類蓋芾作書史皆所親見作寶章待訪錄別以目覩的聞分類編次此則已見未見相雜而言其體例各異也其間敍鑒賞收藏雜事數則足以窺當時風氣亦爲絕好史料然又有論及他事者如辨古服制一條頗精采爲作故事畫不可不知者論天文音韻兩條四庫斥其謬妄蓋與畫無關涉也其記鍾隱一條當是偶誤耳。

第三編　中世史　第三章　宋代之繪畫

德隅齋畫品　宋李廌譔凡一卷。是編雖名畫品，實就所見畫而加以評論，與各家分別等第，或比況形容者不同所記名畫凡二十二人皆趙德麟令時襄陽行篋中所貯者其文或卽當時題畫之作持論甚精【四庫稱其妙中理解者是也。

宣和畫譜　不著譔人名氏凡二十卷記宋徽宗朝內府所藏諸畫計二百三十一人六千三百九十六幅，分爲十門：一道釋附鬼神二人物三宮室附舟車四番族附蕃獸五龍魚六山水附窠石七鳥獸八花木九墨竹附小景十蔬果附藥品草蟲此書當與書譜同爲宣和時內臣奉敕編集者故序中有今天子云云。【四庫提要，謂前有宣和庚子御製序；然序中稱今天子云云，乃頼臣子之頌詞，疑標題誤也。筆塵曰「畫譜採眘諸家記錄或臣下撰述不出一手故有自相矛盾者」按近所見元刊本，並無宣和御製序，不知其所據何本也。】

益州名畫錄　黃休復譔凡三卷計所錄凡五十八人，起自唐乾元迄於宋乾德。分逸、神、妙、能四品，與朱景玄唐朝名畫錄略同，而神逸兩種俱不分等逸品祇取一人，神品取二人可謂審慎矣其書敍述古雅，而詩文典故，所載尤詳非他家畫品泛題高下無所據者比也。

聖朝名畫評　劉道醇譔凡三卷分六門：一人物二山水林木三畜獸，四花木翎毛五鬼神，六屋木每門分神、妙、能三品每品復分三等所錄凡九十餘人各系以傳傳後加以評語或二三人併爲一評而說明所以列入各品之故。詞簡意賅洵佳構也。

圖畫見聞誌　郭若虛譔此書爲續張彥遠歷代名畫記而作，凡六卷第一卷敍論十六篇論繪畫製作及氣韻，

頗為精到透澈。第二卷紀藝，自唐會昌二年，迄於宋熙寧七年，計得畫人二百八十四人，述事亦佳末一篇敘

述畫后方術性誕之謬以明畫道之正軌章法謹嚴得未曾有。

畫繼　鄧椿撰凡十卷蓋繼張氏郭氏之書而作。郭氏書止於熙寧七年，即以其年為始，迄於乾道三年，故名畫

繼，計九十四年間凡得畫人二百十九人。然不用張郭二家體裁別立門類一至五卷以八分曰聖藝曰侯王

貴戚曰軒冕才賢曰巖穴上士曰縉紳韋布曰道人衲子曰世冑婦女附宦者卷六卷七以藝分曰仙佛鬼神，

曰人物傳寫曰山水林石曰花卉翎毛曰畜獸蟲魚曰屋木舟車曰蔬藥草曰小景雜畫不純以時代為次，

而以事類立名如正史世家及食貨游俠之例為是書之所長八七卷曰銘心絕品記所見奇蹟愛不能忘者。

惜僅有目而不加疏說後人無由稽考耳卷九卷十曰雜說分論遠論近二子目論遠多品畫之詞論近則多

說雜事實為書中之總斷。鄧氏以當代之人記當代之藝又頗議郭若虛之遺漏故所收未免稍寬然網羅賅

備俾後人得以考核其持論以高雅為宗不滿徽宗之尚法度亦不滿石恪等之放佚亦甚平允固賞鑑家所

據為左驗者矣。

山水純全集　韓拙撰凡一卷一論山二論水三論林木四論石五論雲霞、煙靄、嵐光、風雨、雪霧六論人物橋約、

關城寺觀山居船車四時之景七論用筆墨格法、氣韻之病八論觀畫別識九論古今學者自序謂有十篇今

本祇九篇，四庫疑佚其一者是也諸篇所論具主規矩四庫提要所謂逸情遠致超然筆墨之外者殊未之及。

然分類詳說不為空泛之談極合初學者之應用不可以其院體而小之也。

林泉高致集　郭熙譔子思纂，一卷凡六篇曰山水訓曰畫意曰畫訣曰畫題曰畫格拾遺曰畫記，四庫以前四

篇為郭熙作後兩篇為子思作，極是其中山水訓畫訣兩篇所論至為精到

廣川畫跋　董逌譔，凡六卷計題跋一百三十四篇其文偏重考據引據精核議論樸實其論山水者惟王維一

條范寬二條李成三條燕肅二條時記室所收一條而已逌雖與蘇黃同為宋人而題跋風趣迥殊題故事圖

畫應以此種為正宗。

梅花喜神譜　宋伯仁譔凡二卷所譜凡百品每品各立名色各綴五言絕句為寫梅之意態而作所謂「喜神」

者，宋時俗語謂寫像也惟詩多涉纖巧阮氏四庫未收書目提要謂為江湖派人是也世傳華光梅譜係偽託

之作梅之有譜此編最古固可存寫梅者祇須取其意而遺其態不流入江湖惡道可矣。

吾國畫法至宋而始全故宋代繪畫論著亦以作法方面為較多如上所舉之繪宗十二忌山水純全集畫龍輯

議以及林泉高致集中之山水訓畫訣等均屬專論作法之著作尤以圖譜之新與，如梅竹譜梅花喜神譜等補助作

法論著之不足至於宋代繪畫思想之傾向雖北宋畫院中人全追求於形體之寫實然院外作家以及諸文人則竭

力提倡靈感機趣之表現以求神情氣韻之所到形成重理意輕形似之風氣使南宋畫院中亦產生水墨簡寫之一

派。蘇軾曰：「論畫以形似見與兒童鄰為詩必此詩定知非詩人。」歐陽修曰：「古畫畫意不畫形梅卿詠物無隱情，

忘形得意知者寡不若見詩如見畫。」董逌曰：「若謂得其神明造其縣解自當脫去轍迹豈媲紅配綠求象後模寫

卷界而為之耶？畫至於此是解衣盤礴不能偓促而趨於庭矣。」沈括曰：「書畫之妙當以神會難可以形器求也世

之觀畫者能指摘其間形象位置彩色瑕疵而已。至於奧理冥造者，罕見其人。如張彥遠所謂王維畫物，多不問四時，如畫花往往以桃杏芙蓉蓮花同畫一景，予家所藏摩詰畫袁安臥雪圖，有雪中芭蕉，此乃得心應手意到便成故造理入神迥得天意，此難可與俗人論也」以上諸家均主繪畫不在形似雖其語氣上，或有對於當時畫院中人太主形似而發然大足代表當時院外作家思想之一斑，沈括並以反對形似而提出理意二字為繪畫之準則。理意二字

蘇軾曰：「余嘗論畫以為人禽宮室器用皆有常形。至於山石竹木水波煙雲雖無常形而有常理，常形之失，人皆知之，常理之不當雖曉畫者有不知故凡可以欺世而取名者必托於無常形者也，雖然常形之失止於所失而不能病其全，若常理之不當則舉廢之矣。以其形之無常是以其理不可不謹也，世之工人或能曲盡其形而至於其理非高人逸才不能辦。」

米友仁曰：「子雲以字為心畫，非窮理者其語不能至，是是畫之為說，亦心畫也。自古莫非一世之英乃悉為此豈市井庸工所能曉。」

張懷曰：「造乎理者能畫物之妙，昧乎理者則失物之真何哉？蓋天性之機也。性者天所賦之體，機者人神之所用機之發萬變生焉惟畫造其理者能因性之自然究物之微妙心會神融默契動靜察於一豪投於萬象，則形質動蕩氣韻飄然矣。

歐陽修曰：「蕭條澹雅此難畫之意畫者得之覽者未必識也。故飛走遲速意淺之物易見；而閒和嚴靜趣遠

之心難形，若乃高下向背，遠近重複，此畫工之藝耳。

蘇軾曰：「觀士人畫，如閱天下馬，取其意氣所到乃若畫工，往往只取鞭策皮毛槽櫪芻秣，無一點俊發。」

宋迪曰：「先當求一敗牆，張絹素訖倚之敗牆上，朝夕觀之。既久，隔素見敗牆之上，高平曲折皆成山水之象。心存目想，高者爲山，下者爲水，坎者爲谷，缺者爲澗，濕者爲近，晦者爲遠，神領意造，恍然見人禽草木飛動往來之象，了然在目。則隨意命筆，默以神會，自然景皆天就，不類人爲，是謂活筆。」

蘇氏之所謂常理，米氏之所謂窮理，張氏之所謂造理，皆一理也，即物理亦即畫理也。歐陽氏之所謂難畫之意，蘇氏所謂意氣之意，宋氏之所謂意造之意皆一意也。即心意亦即畫意也。然理雖在於物，而在心意。由心生意機，即隨焉。故須澄澈寸衷，忘懷萬慮，或求品格襟懷之高遠，或求道德學養之深純，方能達氣韻神趣之全，實爲宋人對於繪畫思想之大概。

米友仁曰：「世人知余善畫，競欲得之，罕有曉余所以爲畫者，非具頂門上慧眼者，不足以識；不可以古今畫家者流目之。畫之老境，於世海中一毛髮事，泊然無着染。每靜室僧趺，忘懷萬慮，與碧虛寥廓同其流蕩。」

董逌曰：「丘壑成於胸中，既寤則發之於畫。故物無留跡，累隨見生，殆以天合天者耶。李廣射石，初則沒鏃飲羽，既則不勝石矣。彼有石見者以石爲礙；蓋神定者，一發而得其妙解，過此則人爲已。」

郭若虛曰：「竊觀自古奇蹟，多是軒冕才賢巖穴上士，依仁遊藝，探賾鈎深，高雅之情，一寄於畫。人品既已高矣，氣韻不得不高；氣韻既已高矣，生動不得不至；所謂神之又神而能精焉。凡畫必周氣韻，方號世珍，不爾雖竭巧

思，止同衆工之事，雖曰畫而非畫。故楊氏不能授其師，輪扁不能傳其子，繫得其天機出於靈府也。

鄧椿曰：「畫之爲用大矣。盈天下之間者萬物悉皆含豪運思曲盡其態。而所以能曲盡者止一法耳。一者何也？曰：『傳神而已矣。』世徒知人之有神而不知物之有神此若虚深鄙衆工謂『雖曰畫而非畫』蓋止能傳其形，不能傳其神也。故曰畫以氣韻生動爲第一而若虚獨歸於軒冕巖穴有以哉！

此外關於禮教及宗教思想者殊不多見。僅張敦禮等有「畫之爲藝雖小至於使人鑒善勸惡聳人觀聽爲補益，豈其儕於衆工哉？」然米芾卻謂：「古人圖畫無非鑒戒今人撰明皇幸與慶圖，無非奢麗吳王避暑圖重樓傑閣，徒動人侈心。」足證當時對於此種思想已屬殘山剩水無甚勢力矣。

第四章　元代之繪畫

元族起於斡難河、克魯倫河、肯特山附近其勢力漸漸擴張，並吞四鄰，牧馬南下，竟席捲亞洲及歐洲東北諸部之地；其經略之雄偉爲秦皇漢武唐太宗所不及也。然元與遼金同爲毳幕之民馬蹄所過廬舍爲墟文物典章闕然無睹故有元一代以言文藝學術實無所成就僅以其武力撫有中土以後放棄其生來部落之習稍範中國立國之規，不師先聖禮義之長徒於其表面者慕之追之以致惰氣中乘雄心軟化天賦獷悍之質既奄奄以盡，元代之宗社，亦隨之而傾覆矣以文學言則僅有戲曲小說等軟文學之大勃興成一代之特彩語云「金之詩多悲元之詩多纖」蓋有所由來歟。

總元之歷世自忽必烈滅宋至順帝末凡九十餘年。此九十餘年中，因異族入主中原，政教之旨趣旣殊人民之心理亦異其影響於當時繪畫者亦呈特殊之觀即全傾向於文學化之進展以達吾國文人畫之最高潮。原吾國宋代繪畫以禪理學之影響形成尚理想重筆墨之特殊風氣使文人寄興之作大有勢力於畫苑然南北宋均有大規模之畫院，冠冕於朝廷院中畫史幾全爲精工艷麗者流佔畫院重要之勢力；而四方畫士亦每以得一供奉爲榮故尙技巧，麗賦色之作者，仍屬不少。元崛起漠北以武力入主中原自不知文藝爲何物，故內府之收藏鑒別遠不如唐宋之淹博亦無畫錄記載以爲流傳唯大德四年藏於祕書監之畫選其佳者馳驛杭州命裝工王芝呈以古玉象牙

為軸以鸞鵠木錦天碧綾為裝裱並精製漆匣藏於祕書庫計有畫幅六百四十六件文宗天曆初置奎章閣以柯九

思為鑒書博士專事鑑定內府所藏法書名畫皇族貴戚之收藏亦僅有英宗之姊魯國大長公主頗好鑑賞其畫目

見於湯允謨雲煙過目錄者亦僅有三十六軸私家之收藏除趙孟頫鮮于樞幾家外餘不多見各君主對於畫人之

獎重雖有劉貫道寫御容稱旨補御衣局使葉可觀之寫天顏被命為提舉梵像監亦屬僅有之事將作院所附之畫

局亦掌描造諸色樣製全係建築裝飾等之應用製作無關於正式之繪畫故元代之於畫事實無所注意與提倡也。

然當時在下臣民以統治於異族人種之下每多生不逢辰之感故凡文人學士以及士夫者流每欲藉筆墨以書寫

其感想寄托以為消遣故從事繪畫者非寫康樂林泉之意即帶淵明懷晉之思故所作以寫愁懷者多鬱蒼以寫忿

恨者多狂恠以鳴高蹈者多野逸憑作者之個性與不同之胸懷或殘山賸水或為麻為蘆以達其情意而已既不以

技工法式為尊重亦不以富麗精工為崇尚任意點抹自成蹊徑故有元一代之繪畫全承宋代繪畫隆盛之餘勢以

元人治華之環境一任自然發展而成之者故無論山水人物花鳥草蟲非特不重形似不尚眞實憑意虛構用筆傳

神乃至於不講物理純於筆墨上求意趣為元代畫風之特點在宋時新興之墨戲畫至此尤特見與盛如墨蘭墨

竹一類凡文士大夫以及釋士優伶等每多能之以至於能畫者幾無不兼長墨蘭墨竹蓋亦一時風氣與當時繪畫

相率歸於簡逸有以使然也故以技工論元人不能以草草之筆得唐宋繁密工整之長以量論元人能以簡逸之

韻勝唐宋精工富麗之作俗云「元畫尚意」又不失為吾國繪畫史上之又一進步焉然元初諸家如錢選趙孟頫、

劉貫道等高古細潤多呈古風猶存宋代之遺緒雖同時高克恭等主寫意尚氣韻承二米董巨之衣鉢而發揚之已

趙解放，漸成所謂元風者；然尚未完全脫去宋人之意致至黃公望、王蒙、倪瓚諸家出全用乾筆皴擦淺絳烘染特呈高古簡淡之風，成有元一代之格趣。啓明、清南宗山水畫之先驅爲吾國山水畫上之一大變。

總元代以畫名家而可考見者凡四百二十餘人之多，其中泰半爲墨戲畫之作者山水畫次之道釋，人物花鳥最少道釋人物花鳥之畫風亦多襲宋人舊緒無甚進展。蓋吾國道釋人物至宋已大呈衰退之象，元繼有宋之後所謂強弩之末其餘勢不易復爲振起兼以當時喇嘛教之特盛與佛教除禪宗外多呈衰運以致禮拜圖像寺院畫壁之風，全行歇絕又因人物畫較山水墨蘭墨竹等大重形似尚法則與元人簡逸重韻之意趣不甚相合故其畫風除

元初之高古細潤派外全在李公麟白描與馬、夏水墨蒼勁兩派範圍之下迫至有元季世非特作家日少且如黃子久倪雲林等於山水畫中每至寸馬豆人而無之矣花鳥畫則承宋代多方發展之盛勢以後不易得新程途以爲進展殊少成績亦因當時墨戲花鳥與墨蘭墨竹之盛起已足壓倒元人作畫之意旨而有餘也故元代花鳥畫僅以黃筌趙昌之濃麗一派得藉宋代隆盛之餘勢而佔一小地位焉又元人入主中土以後習於浮靡繪畫亦頗涉及輕巧取便之嫌，與當時之文學相似。茲分述於左：

（甲）元代之道釋人物畫　元代道釋畫，繼宋代道釋畫衰運之後，專門作者幾可謂烏有，雖間有觀音像羅漢像諸作，均出於人物作者之手並多係墨幻白描全注意於筆墨之意趣實屬於墨戲範圍之內，無復如前代之金碧輝皇以示莊嚴妙相者以爲世俗所崇奉觀瞻吾國道釋畫至此可謂達衰退之極點故元代畫人以兼能道釋名者，僅有趙孟頫、管道昇、劉貫道、楊說嚴、許擇山、顏輝、金質夫、周巽卿、道士丁清溪、蕭月潭、王景昇等。管道昇字仲姬，趙文

敏室兼工佛像，纖秀無比丁清溪、錢塘人王景昇杭人道釋人物學王輝、李嵩而稱入室。蕭月潭淮人工白描道釋不

落凡俗其中以劉貫道顏輝稱爲道釋畫衰運中之能手。

劉貫道　字仲賢，中山人道釋人物鳥獸花竹一一師古集諸家之長故尤高出時輩亦善山水宗郭熙，佳處逼

真至元中寫裕宗容稱旨補御衣局使其應眞人物宗晉唐而能變化態度尤雅一展玩間恍然置身入五臺

國與阿羅漢對語眉睫鼻孔皆動眞神筆也汪珂玉珊瑚網謂雖吳道子王維亦當無忝云。

顏輝　字秋月江山人善道釋人物尤工畫鬼筆法奇絕有八面生意。

又斯時日本適爲鎌倉時代正與吾國交通往來而禪宗諸僧人以當時喇嘛教之驕橫逐多乘機東渡遠拓宗

門於蓬島如月湖、阿加加曖子、因陀羅等諸僧人均長牧溪派之水墨人物開日本近代南畫之淵源其畫名逐不著

於吾國畫史焉。

此外向爲道教畫特殊畫材之龍神逸變化頗與元人作畫之意旨相合尤爲一般道士僧人每藉此以寄托妙

解，作家因亦特多。如楊月澗、王庭鈺陳俞周耕雲陳亦所曾瑞伯顏不花天師張羽材張嗣成道士吳霞所蕭得周、李

道士僧人維翰絕照性天然等均以畫龍見稱王庭鈺字仲良畫墨龍解悟變化伯顏不花蒙古人姓畏吾兒氏字蒼

嚴，案元人，史作伯顏，不花的斤，號，偶儻好學曉音律善草書畫龍稱妙張羽材字國梁，別號廣微子封留國公居信州

蒼崖，證桓敏，高昌王孫。晚年修道嫻於畢筆。丹青志云：「人有絹素輒呼曰『畫龍來』頃之，

龍虎山善畫龍變化不測了無粉本求者鱗集

忽一龍飛上絹素即成畫矣。」蕭得周號自愚翁善畫龍世稱自愚龍均爲一代能手。

元代人物畫屬於李公麟細潤白描派者有錢選、趙孟頫、趙孟籲、陳琳、趙雍、劉貫道、朱德潤、王淵、李士傳、張渥等。

屬於水墨蒼勁派者有孫君澤、張遠、沈月溪、金碧、張觀、丁野夫等。陳琳字仲美俱師古人，特見臻妙；朱德順、王淵追踪

前賢，有古作者風。李士傳、張渥學李龍眠白描法而能入妙；張遠字梅岩華亭人；金碧字潤夫蘇州人；張觀字可觀楓

涇人，均學馬夏，得其似而能亂真，其中以錢選趙孟頫為最有名。

錢選　吳興人字舜舉號五潭又號巽峰別號清臞老人家有習懶齋因又號習懶翁又稱霅川翁宋景定間鄉

貢進士工詩善書畫人物師李公麟山水師趙令穰青綠山水師趙伯駒花鳥師趙昌尤善折枝生平多寫人

物花鳥故所圖山水當世罕傳元初吳興有八俊之號以趙孟頫稱首而舜舉與焉及孟頫被薦登朝諸公皆

相繼宦達獨舜舉齟齬不合流連詩酒以終其身性嗜酒酒不醉不能畫然絕醉亦不可畫惟將醉醺醺然心

手調和時得其畫趣畫成亦不暇計較往往為好事者持去令人有圖記精明又旁附謬詩猥札者蓋贗本非

親作亦非得意筆也其得意者至與古人無辨吳興之人得其指授類皆以能畫稱趙孟頫亦嘗從之問畫法

焉。

趙孟頫　字子昂，嘗匾其燕處曰：松雪齋因號松雪道人。又其居處有鷗波亭故世稱之曰鷗波。宋太祖十一世

孫，居湖州。仕元至翰林學士承旨封魏國公謚文敏。幼聰敏讀書過目成誦詩文清遠操筆立就作書真楷行

草篆籀分隸皆造古人堂奧宜其畫之工也。為人才氣英邁神彩煥發如神仙中人。顧為書畫所掩人知其能

書畫者，不知其能文章，知其能文章者，不知其有經濟工佛像、山水、樹石、花鳥、人物、鞍馬，悉造其微窮極天趣。

其作畫，初不經意對客取紙墨遊戲點染，樹卽樹，石卽石，故多入逸品，高者詣神容集謂其有唐八之

致。去其纖有北宋人之雄，去其獷非過言也。人馬尤精緻論者謂擬龍眠，有過之無不及，又能墨戲蘭竹，以飛

白作石以金錯刀法寫竹爲古人所鮮能者，著有松雪齋集等行世。其子雍字仲穆，官至集賢待制同知湖州

總管府事。奕字仲光，號西齋隱居不仕，皆以書畫名。而仲穆師董巨，尤善人馬竹石，著稱於時。

其餘如楊叔謙善田園風俗。趙清澗長人物仕女。陳鑑如王繹冷起巖之特工寫眞各有專擅。宋嘉禾之師石恪

而無俗態。宋汝志之學樓觀，而灑落自如。郭敏之喜武元直但師其意不師其法好自出心裁均爲元代人物畫中之

有名者。

（乙）元代之山水畫　元初山水畫，約可分爲四派：一爲錢選之靑綠巧整派。二爲趙孟頫之集古細潤派。三爲

高克恭之破墨簡逸派。四爲孫君澤之水墨蒼勁派。錢氏師趙伯駒兼師趙令穰爲承南宋院體派而得其餘緒者。然

此派繼起者旣少又無特出人材，故勢力甚爲薄弱。水墨蒼勁派，較靑綠巧整派爲興盛作家亦稍多除孫君澤外有

陳君佐張遠等以孫氏爲沈鬱遒勁得馬、夏之傳爲此派健者差有聲勢循至元代季世尚有張觀、沈月溪、丁野夫、金

質夫等延續其統系而弗替然其勢力亦甚有限蓋以上二系，原爲南宋畫院中有勢力之畫派，元人不重文藝朝廷

中又無畫院之設立，因未得好環境之栽培灌漑，頓呈衰退之狀。原亦以院體與元人作畫意趣不相脗合有以使然也。

元初山水畫最有勢力者，當爲集古細潤派。此派作家，除趙孟頫外，尚有陳仲仁、陳琳、唐棣、邵思善等。王若水淵之學

郭熙經趙文敏指授肯古而不泥古盛子昭懋之師陳仲美略變其法精緻有餘特過於老亦屬此派範圍之內趙氏

原為元初畫壇領袖主倡復古，趙氏論畫有云：「作畫貴有古意，若無古意，雖工無益，傅色濃豔，倘自為能手。殊不知，古意既虧，百病橫生，豈可觀也。今人但知用筆纖細，畫，似乎簡率，然識者知其近古，故以為佳。此可為知者道，不可為不知者說也。」又論畫人物云：「宋人畫人物，不及唐人遠甚。予刻意學唐人，殆欲盡去宋人筆墨。」又經其號名之餘頓

成一時風氣耳然當時高克恭主寫意尚氣韻師二米董巨成破墨簡逸一派造詣精絕時稱第一，繼起者有道士方從義發揚振展其勢力已足與集古細潤派相抗峙。元初以後繪畫思想大趨解放筆墨日臻簡逸至黃公望王蒙倪瓚吳鎮四大家出各立門戶始完成所謂元風者達吾國山水之最高潮當時山水畫之勢力亦幾為四家所佔據可謂盛矣！

高克恭　字彥敬，號房山其先西域人，後占籍大同，後居武林。至元十二年，由京師貢補工部令史，至大中大夫刑部尚書。工山水初學米氏父子晚乃出入董、巨造詣精絕為一代奇作。然不輕於著筆遇酒酣與發或好友在前雜取縑楮研墨揮豪乘快為之神施鬼設不可端倪又好作墨竹妙處不減文湖州嘗自題云：「子昂寫竹神而不似；仲賓寫竹似而不神；其神而似者吾之兩此君也。」說者謂其墨竹實學黃華老人云。董其昌畫旨謂趙集賢極推重之，如後生事事名家，故其畫極貴歿後購其遺墨一紙率百千緡云。

方從義　貴溪人字無隅，號方壺，上清宮道士山水師二米高房山峰巒高聳樹木槎枒雲橫嶺岫，舟泊莎汀，筆趣瀟灑，墨氣冉冉非世人所能及實品之逸者也嘗言：「太行居庸天下之巖險其雄傑奇麗皆古之名畫余所願見者今皆見之，而以慊吾志充吾操吾非若世俗者區區而至也。」其自詡如此，蓋方壺為學仙之穎然者，由無形而有形雖有形終歸於無形非仙者孰與於此。

黃公望　一名堅，平江常熟人。人，無擊詩史史，杭州府志，則作衢陽本姓陸，繼永嘉黃氏字子久或曰：「其父九圖繪寶鑑，均作富陽人。

十餘始得之曰：『黃公望子久矣』因而名字焉」號一峰又號大癡道人，晚號井西道人，幼聰敏有神童之目，經史九流之學無不通曉工詩文通音律擅山水居富春領略江山釣灘之勝山水以北苑為宗而能化身立法氣清而質實骨蒼而神腴淡而彌旨為元季之冠，常於道路行吟見老樹奇石卽貌其狀凡遇景物輒卽模記。後至虞山見其顏似富春遂僑居二十年湖橋酒餅至今尤傳勝事故得於心形於筆所畫千丘萬壑愈出愈奇重巒疊嶂越深越妙其畫格有二種：一種作淺絳色者山頭多礬石筆勢雄偉一種作水墨者，皴紋極少筆意尤為簡遠惟所作較少耳子久學問人品超絕一世蓋為負才之士不屑隱忍以就功名者，戴表元贊其像曰：「身有百世之憂家無擔石之儲蓋其俠似燕趙劍客其達似晉宋酒徒至於風雨寒門呻吟槃礴欲援筆而著書又將為齊魯之學士此豈為尋常之畫史也哉？」後歸富春年八十六而終。

王蒙　字叔明，湖州人，元末避亂隱居黃鶴山因號黃鶴山樵趙孟頫甥，強記力學善詩文不俟矩度頃刻數千言素好畫得舅子法，然不求研於時惟假筆意以寓其天機之妙後乃泛濫唐宋諸家用墨得巨然法用筆亦從郭熙捲雲皴中化出而以王維董源為歸者故縱逸多姿往往出文敏規格之外論者謂叔明專師文敏未必不為文敏所掩也生平不用絹素惟於紙上寫之其得意筆常用數家皴法山水多至數十重樹木不下數十種，徑路迂迴煙靄微茫山林幽致亦善人物嘗為陶宗儀寫南村圖彙鴨貓犬紡車舂碓人家器具一一畢備若子久渾厚雲林疏簡雖各極所擅而施之此圖似終遜一籌也。元鎮嘗題其畫云：「筆精墨妙王右

丞，澄懷高臥宗少文，叔明絕力能扛鼎，五百年來無此君。」其持論如此，可知其畫品之超詣矣。入明曾一出

泰安知州廳事，後嘗與會稽郭傳僧知聰，觀畫胡惟庸第，洪武乙丑以惟庸案被逮死獄中。

倪瓚

無錫人字元鎮，號雲林，又署雲林散人案董其昌集唐、宋、元寶繪冊中倪瓚設色圖款署倪珽玄宰跋云：

「觀此圖知其初名珽也。又雅宜山齋圖鶴林圖題款，署倪作郎。嘗自署名曰嬾瓚，或東海瓚，或句吳倪瓚其變姓名曰奚元

朗日元映日幻霞生別號五曰荊蠻民淨民居士朱陽館主蕭閑仙卿雲林子性甚狷介善自晦匿好潔與世

不合故有迂癖之稱嘗築清祕閣蓄古書畫於中人罕迹其所好喜遊僧寺一住必旬日籌燈禪榻蕭然宴坐

明初被召不起人稱無錫高士家固富饒至元初海內無事忽散其貲與親故人咸惟之未幾兵興富室悉被

禍，而瓚扁舟獨坐與漁夫野叟混迹五湖三泖間有類天隨子生平好學攻詞翰皆極古意書從漢隸入手翰

札奕奕有晉人風氣山水早歲師董源晚年益精詣一變古法以天真幽淡為宗世稱高品第一論者謂仲圭

大有神氣子久特妙風格叔明奄有前規所謂漸老漸熟者若不從北苑築基不易到也三家未洗縱橫習氣

獨雲林古淡天然米顛後一人而已宋人易摹元人難摹元人猶可學獨雲林不可學其畫正在平淡中出奇

無窮直使智者息心力索可造也平生多小品壯年有雅宜山圖晚年有雨後空林生白煙

大幅爲世所珍所寫山水不位置人物間之則曰「今世那復有人？」陳眉公謂其平生罕繪人物惟龍門僧

一幅有之圖章亦罕用惟荊蠻民一鈕其畫遂名荊蠻民云。

吳鎮

嘉興魏塘人字仲圭號梅花道人嘗自署梅沙彌自題其墓曰「梅花和尚之塔博學多聞貌薄榮利村居

教學以自娛，參易卜卦以玩世，遇與揮毫非酬應世法也，故其筆端豪邁，墨汁淋漓，無一點朝市氣，師巨然而

能軼出畦逕爛漫慘淡自成名家。蓋心得之妙，非易可學。北宋高人三昧，惟梅道人得之，兼工墨花寫像亦極

精妙，為人抗簡孤潔，雖勢力不能奪。唯以佳紙筆投之，欣然就几，隨所欲為，乃可得也。故仲圭於絹素畫像極少。

說者謂文湖州以竹掩其畫，仲圭以畫掩其竹。高巽志謂如老將塞旗，勁氣峥嶸，莫之能禦。本與盛子昭比門

而居，四方以金帛求子昭畫者甚衆，而仲圭之門闃然妻子笑之，仲圭曰：「二十年後，不復爾。」後果如其言。

工詞翰草書學薛光卒年七十有五。

元四家全師法北宋，而各有變異其意趣各不同也。黄子久，本師法董、巨，汰其繁皴，瘦其形體，巒頂山根，重加累

石，横其平坡自成一體。西盧畫跋所謂其布景用筆，於渾厚中仍饒逋峭，蒼莽中轉見媚妍，纖細而氣益閒填塞而境

愈廓，意味無窮學者罕窺其津涉也。王叔明，少學松雪晚法輞川、北苑諸家，將郭熙晚年之雲頭、北苑之披麻加以變

化，名為解索山頭雲石草樹掩映，氣韻蓬鬆自闢蹊徑。倪雲林、吳仲圭亦皆師法董、巨，惟雲林改繁實為疏落空靈；仲

圭易緊密為蒼茫古勁有林下風其取法亦各有所異致要皆以董、巨起家成名後世者蓋能師古人而不為古人所

拘泥也。然雲林嘗自謂「僕之所畫者不過逸筆草草不求形似聊以自娛耳」仲圭亦謂「畫事為士大夫詞翰之

餘適一時之興趣」其寄興寫情純受文學化之影響則一也。四家而外若道士張雨字伯雨號貞居，高逸振世詩文

清絕韜光山水間默契神會點染不羣樹意縱橫大得北苑遺意釋本誠字道元，號覺隱，元僧四隱之一品局高潔能

書畫山水學巨然有灑脫之韻是得於道而簸弄精光於筆墨間者。陸廣字季弘號天游生善山水仿王叔明落筆蒼

古用墨不凡其寫樹枝有鷺舞蛇驚之勢。陳植字叔方，號慎獨癡叟，純行篤孝，刻苦積學工詩畫山林泉石，幽篁怪木，各盡其態蒼莽疎宕有子久氣韻亦屬於董巨一派當時學李成，郭熙者作家亦復不少學李氏者有商琦、喬達、朱裕、陶鉉等學郭氏者有劉融朱德潤曹知白吳古松沈麟士元，從子雲閣，朱德潤字澤民睢陽人秀異絕人能詩，山水學郭熙蒼潤清逸在子久，叔明間，著有存復齋集曹知白字貞素號雲西華亭人。山水師郭熙筆墨清潤全無俗氣。然多為前人蹊徑所壓不能自立堂戶遠不及董巨一派之有異彩而見勢力此外，張衡、李沖、釋溥光等之學荊關，郭界柴浩陳公才等之學二米曾瑞之學范寬郭敏韓紹曄之學武元直宋汝志之學樓觀以及自成家數之李澄叟、史杠等均為元代之山水作者顧不甚著名耳

與山水相關之界畫以元初之王振鵬為最有名。振鵬字朋梅永嘉人官至漕運千戶界畫極工仁宗眷愛之，賜號孤雲處士論者謂其運筆和墨毫分縷析左右高下俯仰曲折方員平直盡其體細微精緻神氣飛動格力超騰不拘於法而不出於法非畫院中人所能可並駕郭恕先云承其衣鉢者有李容瑾、衛九鼎、朱玉等。

元以前之山水多用濕筆謂之水暈墨章開始於唐宋復爾爾。元初高房山始以乾筆皴擦，南田畫跋云：「石谷言見房山畫可五六幀惟昨在吳門一幀作大墨葉樹中橫大坡疊石為之，全用渴筆潦草皴擦不用橫點亦無渲染；顧不多作偶一為之耳」然已開元人乾筆作畫之風氣至元季四家全用乾筆子久皴點多而墨不費設色重而筆不沒游移變化隨管出沒而力不傷為能用乾筆故也雲林用筆輕鬆燥鋒多而潤筆少世稱惜墨如金為元季高品第一者亦以其能乾筆故也。叔明一以北苑披麻變為解索一以淡墨勾石骨純以焦墨皴擦使石中無餘地鬆密

深秀，冠絕古今者又以其能乾筆故也。惟仲圭筆端豪邁，墨汁淋漓，少用乾筆耳。淺絳烘染，則始於北宋盛於元季鹿柴氏云「李思訓皆青綠山水李公麟盡白描人物初無淺絳色也始於董源盛於黃公望謂之吳裝傳之文沈遂成專尚矣」繪畫上之款識亦至元季漸見流行尤以黃公望倪雲林吳仲圭輩詩文書法均極超逸隨意成致。明沈顥畫塵云「元以前多不用款或隱之石隙恐書不精有傷畫局耳後來書繪並工附麗成觀。」又云：「倪雲林書法遒逸或詩尾用跋或跋後系詩隨意成致。」又云：「衡山翁行款清整石田翁晚年題灑落每侵畫位翻多奇趣。」蓋倪黃二氏山水墨戲疏散簡率每多空處輒運用其文章書法之長以為款識文衡山沈石田陳白陽等繼之，因發揮布置上之落款美完成世界繪畫上之特殊形式。明、清以還更見相習成風竟至於無畫不落款矣。

（丙）元代之花鳥畫　元初花鳥畫家首推錢選其畫法師趙昌高者與古無辨嘗借人白鷹圖夜臨摹裝池翌日以臨本歸之，主人弗覺也。尤善折枝得意者賦詩其上。同時趙孟頫趙孟籲趙雍陳仲仁陳琳劉貫道郭敏等均以兼善花鳥名。孟籲文敏弟官至知州精長花鳥師法黃筌嘗為湖州安定書院山長日與趙文敏論畫法文敏多所不及見其寫生花鳥含豪命思追配古人歎曰「雖黃筌復生亦復爾爾」其見重如此當時學黃氏體而為元代花鳥巨擘者有王淵。

王淵　字若水，號澹軒，錢塘人。（安人。一作臨。）幼習丹青，親承趙文敏指授，故所畫皆師古人，無一筆院體。山水師郭熙，花鳥師黃筌，人物師唐人一，精妙尤精水墨花鳥竹石，珊瑚網謂其天機溢發，背古而不泥古，允稱當代絕藝。

與王氏同時或稍後於王氏，王氏以能花鳥名者尚有沈孟堅之師錢舜舉，往往逼真謝祐之之仿趙昌，傅色差厚。

策之工花鳥得其飛鳴翔集之狀。鮑敬之善花木禽魚，尤工牡丹，委態天然。馮君道之長花竹翎毛，每袖養鵪鶉觀其

飲啄以資筆墨之妙。孟珍字玉澗，以之為世所珍，史之咸臻精到，趙雲巖設法有法，及以臧良之師王淵，林伯英之

師樓觀，鄭霌之善作草蟲，吳梅溪之工花鳥雜畫，王仲元之專工花鳥，尤善小景，然亦須畫入墨戲畫範圍之內故僅

家尤少。雖有李仲方、班惟志、邊武等之墨戲花鳥作家，為明清寫意花鳥之先驅，然亦須畫入墨戲畫範圍之內故僅

有盛洪之顏臻巧妙、田景延之下筆逼真曾雲峰之得草蟲之性懋之師陳仲美宋汝志師樓觀以及陸厚錢君用、

方君瑞、張定卞仲子、卞珏等幾人亦不甚著名蓋有元因墨戲畫之與盛工麗之花鳥畫雖承宋代盛勢之後尚存餘

勢於元初。然是後日見衰落其情形頗與道釋人物畫之衰退者相似。

（丁）元代之墨戲畫　　元代墨戲畫作者，濟濟多士可謂空前絕後其專長一科之專門作者，固甚多；實則元人

以能畫名者，幾無不兼工墨戲畫以其畫材言則以四君子為最盛墨戲花鳥次之之枯木窠石又次之四君子以墨竹

為最盛墨梅次之。墨蘭墨菊為下專長墨戲花鳥及枯木窠石者有班惟志、邊武魯南宮文信等兼長者有郭畀張

中等當時兼擅墨竹者趙孟頫不以墨竹名其以金錯刀法寫竹為古人所鮮能高克恭墨竹學黃華不減文湖州顏

自負嘗自題曰：「子昂寫竹神而不似；仲賓寫竹似而不神其神而似者吾之兩此君也。」信世昌之別成一家蓋學

黃華後又一變者也。張衡、商琦之工山水墨竹，不師古人獨開蹊徑尚雨郭敏之善山水雜畫墨竹瀟灑可愛。倪雲林、

吳仲圭雖以山水負盛名，而竹石均極臻妙品喬達釋溥圓之學王庭筠，韓紹曄之師樂善老人，鄭庸之法趙文敏，朱

中國繪畫史

一四八

淳甫、蕭鵬搏之兼善梅竹而有佳致均係兼長梅竹有名一時者，專長四君子者，元初則有管道昇、李衎、李士行、柯九思、楊維翰、王英孫、張遜、趙鳳、趙淇、宋敏、韓公麟、顧安等。張遜字仲敏，與李衎同時畫墨竹，一旦自以爲不及李衎，即棄墨竹而用鈎勒得摩詰遺意，有名者。吳中王英孫紹與人，字才翁，宋將入元不仕，墨竹蘭蕙雅潔無倫。趙鳳仲穆子，畫蘭竹與乃父亂真。宋敏字好古，工竹石，嘗以墨竹進明宗，明宗語左右曰：「此真士大夫筆」人遂名其竹爲「敕賜士大夫竹」。趙淇長竿勁節，風致甚佳。韓公麟筆意簡當，殊有生意。顧安長書法，墨竹筆法遒勁，風梢雲幹，得蕭協律之法。其中以管道昇、李衎、柯九思、楊維翰四家爲最有名。

管道昇　吳興人，字仲姬，趙孟頫室，封魏國夫人，世稱爲管夫人，工書善畫梅蘭竹石，筆意清絕。《圖繪寶鑑》謂：「晴竹新篁是其始，瓶寸縑片紙人爭購之，後學者爲之模範。」《容臺集》謂其亦工山水佛像。

李衎　字仲賓，號息齋道人，薊邱人，皇慶元年爲吏部尚書，拜集賢殿大學士，追封薊國公，諡文簡，善圖古木竹石，庶幾王維文同之高致。達官顯人爭欲得之，求者踵門，公弗厭也。公少時即好寫墨竹，見人畫竹，每從旁窺其筆法，始若可喜，旋覺不類，輒歎息捨去，後從黃華老人之子澹游學，已觀黃華所畫墨蹟，又迥然不同，乃復棄去。至元初來錢塘，得文同一幅，欣然願慰，自後一意師之。「吳道子以來名家纔數人，王右丞妙蹟世罕其傳，蕭協律雖傳昏腐莫辨，黃氏神而不似，崔吳似而不神，惟李頗形神兼足法度該備，然文湖州最後出，不異杲日升空，爝火俱息，黃鐘一振，瓦釜失聲矣」後使交趾深入竹鄉，於竹之形色情狀辨析精到，作墨竹竹兩譜，凡黏幀礬絹之法悉備，其有功於後學不少。《松雪齋集》云

「吾友仲賓爲此君寫眞冥搜極討蓋欲盡得竹之情狀，二百年來以畫竹稱者皆未必能用意精深如仲賓也」其子士行字遵道詩歌字畫悉有前輩風規竹石得家學而妙過之尤善山水。

柯九思 字敬仲號丹丘生仙居人文宗置奎章閣特授學士院鑒書博士凡內府所藏法書名畫咸命鑒定。又善鑑識金石博學能詩文善書墨竹師文湖州其寫竹必儗以古木煙梢霜樾與叢篠相映頗具奇趣又有謂其畫槎牙竹石全師東坡大樹枝幹皆以一筆塗抹不見痕迹間作山水筆墨蒼秀丘壑不凡筆法在范寬夏珪間。亦善墨花卒年五十有四

楊維翰 字子固號方塘越之暨陽人工書畫墨蘭竹石極精妙與至卽揮灑求者無貴賤悉爲執筆。時監辨博士柯九思自以爲弗及推曰：方塘竹云。

此外顧正之工墨竹學樂善老人酷似處人莫能辨田衍墨竹學王澹游頗得雅趣周堯敏畫竹宗文湖州，而有所得王鼎好寫竹學丁權深悟筆意。張德琪工墨竹梅花得澹游佳趣吳瓘能窠石墨梅學楊補之而有逸趣劉自然之自開蹊徑李卓牛麟之瀟灑有致劉敏張敏夫之學顧正之李倜盛昭姚雪心之宗文湖州范庭玉之師樂善老人，皆有所師承有名一時者至黃、王、倪、吳四家，以山水崛起後寫竹寫梅之風稍戢然作家劉德淵、高吉甫之宗劉自然，亦復不少墨梅有陳立善陳處亨父子立善黃巖人至正中爲慶元路照磨工墨梅與會稽王冕齊名子處亨號方山亦復不少墨梅有陶復初赤盞君實張明卿陳大倫伯顏守仁王翠巖等復初字明本天台人竹石近文湖州韻慶清瀟陳墨梅克承家學墨竹有陶復初赤盞君實張明卿陳大倫伯顏守仁王翠巖等，正中爲慶元路照磨工墨梅與會稽王冕齊名子處亨號方山，亦復不少。師李息齋瀟放絕俗赤盞君實女眞人畫竹學劉自然頗有意趣張明卿字子晦天台人竹石近文湖州韻慶清瀟陳

大倫，字彥理，善文詞，長竹樹蕭蕭有蒼勁之意，伯顏守仁，蒙古人，為平江教授後放逐遊九峰三泖間，托寫竹石以見志節，世咸高之。墨蘭有鄧覺非、瞿智等，智字容夫，婺江人，博學善詩，以書法鈎勒蘭花尤稱妙絕。有元墨菊作家可考查者僅有元季之赤盞希曾一人。希曾蕭愼貴族，讀書工詩善鼓琴，有新意。至道人柎子之長四君子者有道士趙元靖，浪遊閩、浙間以墨竹有名，淋漓牆壁頗有可觀，鄧復雷齋居蓬華琴餘與以寫梅自樂得華光老人不傳之妙。鄒復元，復雷兄，擅詩畫工墨竹，鐵網珊瑚謂爲既見元竹復見雷梅云。僧人則有溥光之工山水墨竹學文湖州俱成佳趣。枯林天台葉西澗丞相之後有才氣能詩以畫蘭名世頗勇俠不舟渡水蓋隱於浮屠者智浩號梅軒工墨竹脫灑簡略得自然之趣。方厓墨竹淋漓淅瀝默坐對之如有聲然此外圓妙墨竹之有法度虛白墨竹枯梅之學文湖州允才之似丁權道隱之蘭石學趙子固墨竹宗王翠巖均屬有名一時者。

（戊）元代之畫論　吾國繪畫至元代文學化已呈高潮故有元亨祚雖僅九十餘年，然論畫之著述，亦頗不少。關於畫竹者有李衎竹譜柯九思墨竹譜張退公墨竹記，以及散佚未見之吳仲圭墨竹譜等關於山水作法者有黃公望之寫山水訣。關於寫像者有王繹之寫像秘訣並彩繪法以及無名氏之元代畫塑記關於歷代史傳者有夏文彥之圖繪寶鑑關於鑒賞者有湯垕之畫論畫鑑關於題贊者有吳仲圭之梅道人遺墨等茲擇其重要者提要於左：

竹譜　李衎譔凡七卷據知不足齋本凡分四譜：一畫竹譜二墨竹譜三竹態及墨竹態譜四竹品譜復分全德異形異色神異及似是而非有名而非竹六種各爲之圖言畫竹之書莫備於是考竹之有譜始於晉之戴凱之，僅有名色無關畫法。宋文、蘇輩擅寫竹均未有畫竹之專書。元柯九思雖有竹譜僅存墨蹟語焉不詳獨此

譜以畫法言之至爲詳盡並附黏帕礬絹調色和墨諸法，亦靡不備載洵足爲學寫竹者之津梁其竹品一譜，俱自實踐得來多有未經人道者四庫提要謂其廣引繁徵頗稱淹雅可爲博物之助誠非虛語。

寫山水訣　黃公望譔，一卷凡二十二則。每則多或十餘語少或一二語文雖不多凡山水樹石用筆用墨以及皴法着色布景山水畫法之祕要殆盡於是。蓋舉其一生學問經驗之所得而歸納之其持論頗與郭熙、韓拙二家稍殊因郭爲北宗韓屬院體皆主法度立言此篇則不純主法度爲南宗衣鉢明清諸大家多得力於此。

圖繪寶鑑　夏文彥譔凡五卷卷一俱論畫事卷二記吳至五代畫人卷三爲宋卷四南宋及金卷五元及外國，又附補遺續補自軒轅至元正間計得能畫者一千五百餘人其考核精詳用心勤苦向爲藝林所珍重惟細聚之顏嫌蕪雜中間如封膜之類尙沿舊譌未能糾正又每代所列不以先後爲次往往倒置體例亦未爲善然蒐羅廣博在前人畫史中最爲詳贍者矣。

畫論　湯垕譔凡一卷專論鑑藏名畫之方法與其得失凡二十三條深切著明又多從畫法立論尤得要領。

畫鑑　湯垕譔凡一卷所論歷代之畫始於吳曹弗興與次晉衛協顧愷之次六朝陸探微諸家次唐及五代諸家，次金元諸家。惟元惟襲開陳琳二人蓋趙孟頫諸人並出同時故不錄也次爲外國畫次爲雜畫大致似米芾畫史以鑑別眞僞爲主皆在筆墨氣韻間不似董逌諸家以考證見長也。

梅花道人遺墨　吳鎮撰，明錢棻輯凡一卷爲錢棻仲芳自梅道人墨蹟中錄出成編，故具爲題畫之作凡五古三首七古七首五律一首七律三首四絕一首五絕三十二首七絕二十一首詞十二首偈三首題跋二十首。

詩格清拔如其人，亦如其畫，梅道人畫多有題記，惜仲芳所輯未廣且多膺作耳。

元人對於繪畫全以寄與寫情之意旨以求神逸氣趣之所在與宋人之以理意爲立腳以求神情氣韻之所到者，殊有不同。故元人作畫之態度對於有合物理與否，既每不屑顧及對於形似之追求尤爲反對此種斷片之論畫，殊多，如倪雲林云：「余畫竹聊寫胸中逸氣耳豈復較其似與非葉之繁與疏枝之斜與直哉或塗抹久之他人視以爲麻爲蘆僕亦不能強辨爲竹眞沒奈覽者何！」又云：「僕之所謂畫者不過逸筆草草不求形似聊以寫胸中逸氣耳。」故元人作畫每不曰畫而曰寫直以寫字之工夫寫出其胸中所欲寫者寫於畫幅上以得神逸氣趣爲繪畫之極則。湯君載云「畫梅謂之寫梅畫竹謂之寫竹畫蘭謂之寫蘭何哉蓋花之至清畫者當以意寫之不在形似耳」至其極全以文人之書法爲繪畫。楊鐵崖云：「書盛於晉畫盛於唐、宋書與畫一耳士大夫工畫者必工書其畫法卽書法所在；然則畫豈可以庸妄人得之乎？」柯敬仲云：「寫竹幹用篆法枝用草書法葉用八分法或用魯公撇筆法木石用折釵股屋漏痕之遺意。」又趙文敏嘗問畫道於錢舜舉何以稱士氣錢曰：「隸體耳！畫史能辨之卽可無翼而飛乎爾更落邪道愈工愈遠」趙文敏云：「石如飛白木如籀寫竹還應八法通若也有人能會此須知書畫本來同」蓋吾國繪畫至元全入於文人餘事之範圍純爲士大夫詞翰之餘消遣自娛之具故墨戲畫中之梅蘭竹菊孤姿清致殊有契於士夫之懷抱尤見與盛而作畫之重點，亦全傾向於以書法爲畫法發揮繪畫上之特殊情趣爲有

元繪畫思想之主幹。

第四編　近世史

第一章　明代之繪畫

朱元璋乘元末衰亂之秋，崛起草莽，覆滅胡夷，返舊章於司隸，復威儀於漢官。修明政治，獎勵文學，徵遺逸，舉賢才，文物典章燦然具焉。故以文物論遠比元為振起。明初卽承宋制復設畫院。兼以宣宗、憲宗、孝宗均愛好文藝兼工繪事。諸王子如周憲王有燉、鎮平王有爌、唐成王彌鈺、岷靖王彥汰、三城王芝垝、富順王厚焜等，均以詩文繪事見稱於世足證當時文藝風氣之盛。然太祖沉猜刻薄，屢興大獄駢誅功臣，並以制義取士，一守程宋之說；其意蓋欲網羅天下之驥足範我馳驅以戢其風雲之志耳然其弊適足羈束朱明三百年文藝思潮之精神致全傾向於擬古形成模型式之風狀不能與唐、宋之文學儒學等，相爭雄者以此故也。惟戲曲小說等軟文學仍繼元代而進展於吾國文學史上呈一線之光彩然亦足為當時社會傾向浮靡之證故以繪畫言，亦有歷史風俗畫之新流行故朱明以能畫名者不下一千三百人左右除沈周、董其昌等之渾雄壯拔之作者外如戴進之水墨蒼勁仇英之精緻濃麗諸派均為繼承南宋畫院之體格而稍變作風者其餘多係運筆細潤裁構淳秀取唐、宋、元諸家格法集為一體而又各分派別而成有明一代之風趣卽所謂明清近體者是也。唯花鳥畫如陳醇之水墨林良之寫意以及周之冕之鉤花點葉

體，殊有新發展爲清代花鳥畫之先河。然有明一代之繪畫頗與當時之文學相似，顧到於門戶搶攘之中，攻何、李伐

歐，曾入者主之出者奴之，延及末流其爭益烈而國勢亦益不振唯薪盡火傳致有清繪畫之盛隆要亦於此發其端

焉。雖然明代直承宋、元而下同與宋元爲文學化時期則一也。

明代以華人治華，對於文藝之愛好，自與胡元之漠不關心者不同。故當時各君主及私家鑒藏之風極爲興盛；

尤以宣宗之雅好書畫，內府蒐集之富，幾不亞於宋之宣和、紹興。古人名蹟遺留於現代而有宣德祕玩，武英殿寶等

圖記者均爲宣宗時內府所藏之祕蹟。原宣宗本擅繪事，山水人物花果翎毛草蟲等，無所不工。蓋萬幾之暇游戲翰

墨點染寫生堪與宣和爭勝。其次憲宗、孝宗等，亦均好法書名畫以爲珍玩。當時私家之鑒藏，尤盛成風習。專門著述，

亦名目繁多。或志一家之珍祕，或記平生之賞閱，如都穆之寓意編，朱存理之珊瑚木難文嘉之鈐山堂書畫記嚴氏

書畫記，王世貞之爾雅樓所藏名畫，王世懋之澹圓畫品何俊良之書畫銘心錄，詹景鳳之東圖玄覽，張丑之清和書

畫舫董其昌之容臺集，畫禪室隨筆陳繼儒之祕笈鬱逢慶之書畫題跋記續書畫題跋記，以及汪砢玉之珊瑚網等，

可見大概諸私家收藏中，以分宜嚴嵩之鈐山堂太倉王世貞之爾雅樓嘉與項元汴之天籟閣爲最富。嚴氏當世宗

時，特寵攬權貪賄，親劍邪氣焰之盛不可一日承其意旨者爭以書畫等相饋獻其幕友趙文華、鄢懋卿等並長於

鑒識，故所收劇蹟殊多見，知不足齋書天水冰山錄中僅古今名畫冊頁一項凡三千二百餘件可想見其宏富矣。

爾雅樓天籟閣之藏品可在爾雅樓所藏叢書名畫及天籟閣題記等著述中見其大略。大抵三家中以分宜嚴氏爲最富

以嘉與項氏爲最精蓋項氏鑑別精深爲有明第一，故真蹟神品尤爲特多焉茲將明代之畫院及道釋人物山水花

鳥墨戲等流派，分述如左：

（甲）明代之畫院　　吾國自五代之西蜀、南唐、南北宋，相繼設立畫院以來，其勢力日見擴展，至元以不重文藝，頓然終止。明初太祖雅好繪事頗知獎重，因承宋制復設畫院，徵集畫士，授以待詔副使錦衣指揮錦衣鎮撫錦衣千戶錦衣衞百戶等官職。雖其規模組織等略與兩宋不同，然奕世諸君主均知尊崇而加提倡，故作家名手彬彬輩出堪與兩宋畫院相媲美。洪武初卽徵趙原周位爲畫史，陳遠以應召寫御容爲文淵閣待詔；沈希遠亦以寫御容稱旨，授中書舍人；盛著以全補圖畫運筆着色，與古無殊供事內府。其餘孫文宗、王仲玉相禮等均以精長繪事被召入京影響於明初繪畫者極大。趙原一作 趙元 字善長工山水師董北苑雄麗可雁行王叔明。兼工龍角鳳毛所作金錯刀竹尤爲簡貴周位鎮洋人字元素工山水凡宮掖山水畫壁多出其手。陳遠字中復少力學通易經善摹寫人物可比李伯時沈希遠崑山人工山水宗遠兼善傳神然太祖資性峻酷嚴刑罸不久趙源以應對失旨坐法周位亦被譖致死盛著以畫水母乘龍背於天界寺壁不稱旨棄市於是當時朝野諸作家咸蕭然深自警惕不敢隨意下筆以免意外或揣摩上意以爲迎合於是元人放逸之畫風爲之驟歇惠帝時僅有郭純以精繪事擢營繕所丞至成祖始復加獎重嘗偏徵天下名工畫諸宮殿壁當時道釋人物作家蔣子成蟄庸山水作家張子時上官伯達花鳥作家范暹邊文進等皆應名供奉內殿又卓迪以善水墨山水召傳御容沈遇以善淺絳丹青嘗應召見。趙廉之善虎與邊文進翎毛蔣子成人物稱爲禁中三絕。郭純永嘉人初名文通太祖賜名純逐以文通爲字洪熙初陞閣門使宣廟時供奉內庭長山水學盛子昭豐腴溫潤布置茂密有言馬夏者輒斥之曰「是殘山剩水宋偏安

之物也何取焉？」龔庸字友常山水人物，學張世祿隨筆有意，永樂間應詔至京名動公卿間。張子時，明。一作子彥材子，字蘭雪工山水花鳥名播京師。上官伯達邵武人善山水人物傅色既精神采亦備。永樂中召詣京師直仁智殿范暹，字啓東號葦齋東吳人永樂中取入畫院工花竹翎毛談論館閣名公者多重之。卓迪字民逸奉化松溪人山水師朱自方得其心妙而筆法精緻實過焉。南京報恩寺有其畫壁。沈遇字公濟號臞樵吳縣人善山水淺絳丹青種種能之。兼善人物常好畫古忠節孝義之跡置坐間使人觀感。沈氏衣冠言貌古雅有前輩風非尋常畫史也。至宣德、成化、弘治三朝爲有明畫院最隆盛時期與宋之宣和、紹興相並駕。原宣廟、憲廟、孝廟皆精繪事。宣廟於人物、山水、花果、翎毛、草蟲諸科無所不工蓋萬幾之暇游戲翰墨點染寫生堪與徽宗爭勝。宣德中謝環以善山水應召爲錦衣千戶戴進、倪端、石銳李在周文靖等均以善繪事待詔直仁智殿。商喜以工山水人物花竹翎毛授錦衣衞指揮鄭時敏以善山水應召官錦衣衞鎮撫韓秀實以善人物鞍馬供奉內庭深被寵渥。邊楚芳周鼎均以善畫徽襲錦衣其餘鄭克剛、顧應文等亦以精繪事被召入京成化中，林良以善花果翎毛官錦衣指揮其子郊克承父風以應試畫工第一授錦衣衞鎮撫直武英殿吳偉林時詹沈政詹林寧張乾等均以有名繪事同待詔直仁智殿弘治中呂紀呂文英馬時暘鍾禮王諤張玘等均以繪事應召入京師。石銳字以明錢塘人畫得盤子昭金碧山水兼工界畫樓臺人物傅色鮮明溫潤著名於時。李在字以政莆田人山水細潤者宗郭熙豪放者宗馬夏多摹倣古人筆力古健醞釀墨色各臻其妙人物花卉竹石翎毛樓閣牛馬之類咸有高致。宣德間以陰陽訓術徵直仁智殿御試枯木寒鴉第一。商喜畫史會要謂：「自戴文進以下一人而已。」周文靖閩之莆田人山水學夏珪吳鎮蒼潤精密筆力古健，動。

字惟吉，工山水人物、花木翎毛全摹宋人筆意無不臻妙，超出衆類為明初士林所推重。顧應文松江人工畫山水人

物尤精道釋脫去習氣識者貴之。林時詹與化人長繪畫，尤精山水，成化初直仁智殿，除工部文思院副使。許伯明善

花鳥竹石與林時詹同時被召，亦為文思院副使。詹林寧字必泰浦城人，自幼酷好丹青，弱冠遂精其業，繪山水、樓臺、

人物遠近濃淡縈迴曲折皆出新意。天順間召入京師成化中改元，授工部文思院副使直仁智殿呂紀鄞縣人字廷

振工翎毛山水人物翎毛初學邊景昭後摹仿唐宋以來名筆兼集衆長益造精詣。弘治中被徵入御用陞至錦衣

指揮應詔承制多立意進規孝宗嘗稱之曰「工執藝事以諫呂紀有之」時稱大呂呂文英括蒼人長人物與呂紀

皆被寵渥時以指揮同知直祕殿馬時暘以字行。幼穎悟博通經史兼工丹青孝廟初徵入華蓋

殿供御授錦衣衛鎮撫鍾禮字欣禮上虞人工書畫善山水草蟲始學戴文進後自出機軸弘治中直仁智殿王諤字

廷直率化人。善山水樹石肆力於唐宋名家凡奇山怪石古木驚湍盡摹其妙。弘治時以繪事供奉仁智殿孝宗好馬

遠畫亟稱之曰「王諤今之馬遠也」官錦衣千戶其中被恩渥最厚並為院中重要人材者當推謝環吳偉二人焉。

謝環　永嘉人字庭循以字行。知學問喜賦詩吟詠自適好繪畫長山水師張叔起並宗荊浩關仝米芾馳名於

時永樂中召入禁中宣宗妙繪事供奉之臣特獎重庭循恆侍左右進官錦衣千戶。

吳偉　江夏人字士英號魯夫更字次翁號小仙齠年流落海虞收養於錢昕家侍其子於書齋中，便取筆畫地

作人物山水狀錢見而奇之曰「欲作畫工耶？」即與筆札厚給養之。弱冠至金陵畫名遂起偉性戇直有氣

岸而豪毅成國朱公延至幕下以小仙呼之因以為號。憲宗時召授錦衣衛鎮撫待詔仁智殿好劇飲狎妓人

欲得偉畫者則戴酒攜妓往。一日被詔正醉中官扶掖入殿，上命作松泉圖，偉跪翻墨汁信手塗抹，上歡曰：「畫狀元。」山水樹石俱作斧劈皴落筆健壯曲折，白描

尤佳。人物出自吳道子縱筆不甚經意，而奇逸瀟灑動人臨畫用墨如潑雲旁觀者甚駭，俄頃揮灑巨細曲折，

各有條理若宿構然藝苑巵言，則謂偉山水樹石亦大遒緊宜畫祠壁屏障至於行卷單條恐無所取云。

弘治以後畫院漸衰正德間僅有朱端曾和等以畫士直仁智殿嘉靖間僅有張廣、張一奇等供奉內庭。朱端字

克正工山水兼善人物花卉翎毛山水宗馬遠人物學盛子昭以畫士直仁智殿授指揮曾和善山水筆法高古與朱

端同時直仁智殿張廣字秋江無錫人善畫嘉靖應徵待詔內庭世宗見其萬禧圖賞之命盡進所畫於是宦者共

屬廣爲圖將獻以邀寵廣辭疾不可明日探之已南歸矣。張一奇字彥卿沙縣人善翎毛山水名聞於時至京師召畫

便殿稱旨授錦衣千戶嘉靖以後邊境多事國事日下畫院竟寂無聲聞僅有萬曆中吳彬天啓中鍾士昌二人而已。

吳彬字文中莆田人工山水人物山水布置絕不摹古最爲奇出人物形狀奇怪迴別前人自立門戶白描尤佳卽

不敢追蹤道子近亦足力敵松雪萬曆中召見授工部主事鍾士昌字汝樸通海人善畫畫北游兩都筆墨益妙天啓

間試畫爲畫品中書。

　明自洪武至正德可謂畫院極隆盛時期院內外之軋轢亦特激烈。名山藏云：「宣廟善繪事，一時待詔有謝廷

循、倪端、石銳、李在皆有名及進入京衆工妒之；一日仁智殿呈畫進首幅爲秋江獨釣圖一紅袍人垂釣水次畫家惟

傅紅色最難而進獨得古法廷循曰：『此畫良佳惟恨野鄙耳』宣廟叩之對曰：『紅品官服色也用以釣魚失大體

矣。」宣廟領之逢揮去餘幅不復閲放歸」於此可知當時院內排擠之大略矣至以院中畫派言則以馬夏之水墨

蒼勁派占大勢力名手亦特多戴文進李在吳偉等均爲此派之代表尤以戴氏技腕超偷樹浙派之新幟當時院內

外諸作家多爲戴氏一派所風靡蓋緣孝宗等均愛好馬夏蒼勁之作風有以致之換言之卽明嘉靖以前之繪畫以

畫院爲中心繪畫風氣盡反元人之所尚而追踪宋代畫院之舊緒山水人物等多法馬夏二趙劉李諸家雖當時有

者日見增多其領袖如沈石田文徵明等均係吳人因成所謂吳派者占院外畫壇張其新幟其所持論全厭棄院體,

林良諸人以簡筆水墨畫花鳥瓶寫意花鳥之新派,然其勢力亦遠非馬夏劉李諸派之敵嘉靖以後士大夫以能名

至議馬夏諸派爲狂邪板刻之學致尚南貶北之論調風蓋於有明季世元人放逸之畫風至此始見恢復而呈燦爛

之觀啓清代繪畫發展之先河。

（乙）明代之道釋人物畫　　明代道釋教尚盛蓋明太祖微時嘗爲僧及有天下選高僧使侍諸王並以張道陵

六十四世孫正常爲正一眞人又招徠番僧授以封號其時禪師僧官不可勝數至武宗尤好佛氏於佛經番語無不

通曉自稱大慶法王爲有明佛教最盛時期殆世宗崇信道教尊禮道士道教大盛佛教勢力始稍衰減雖然當時道

釋之繪畫則仍存衰退之觀徐沁明畫錄云:「古人以畫名家者率由道釋始雖顧陸張吳妙蹟永絕而瓦棺維摩柏

堂盧舍見諸載籍者恍乎若在試觀冥思落筆傾都聚觀輦金輸財動以百萬此豈後人所能及哉?近時高手旣不能

擅場而徒詭曰『不屑』僧坊寺廡盡汚俗筆無復可觀者矣。」原吾國宋元以上之人物畫全以道釋爲主體自南

宋廢禮拜圖像而與尋常之玩賞繪畫同視以來畫風已大見變遷元代佛道教中衰道釋畫已有絕跡之勢至明占

人物畫之主位者一變而爲史實風俗畫傳神次之，道釋爲下，亦繪畫盛衰之勢有以使然也。故終明之世，號稱道釋

畫之能手者，僅有蔣子成、倪端、張仙童、顧應文、沈鳴遠、張繼、吳彬、上官伯達、丁雲鵬等幾人。當時兼精道釋，其畫名不

專以道釋聞者，有戴進、吳偉、張路、孫克弘、張世祿等。倪端，杭州人，道釋超妙，不落恆蹊。張繼、仙童，善羅漢，凡寺廟牆壁經

其畫者，咸稱神妙。顧應文，道釋脫去時習，識者貴之。沈鳴遠，佛道神像，流輩罕及。張繼、瑰麗侈貴爲宣英時名手吳彬，

佛像人物，形狀奇異，迴別舊人，自立門戶。上官伯達，傅色精采，南中報恩寺有其畫廊，獨絕一時。戴文進，神像威儀，鬼

怪勇猛，南中報恩寺有其畫壁。吳偉曾於昌化寺殿壁畫羅漢五百，穿崖沒海，神通遊戲。張路之學吳偉，得其遒勁，

張世祿之善道釋人物名重當世。其中以蔣子成、丁雲鵬爲有名。

蔣子成　金陵瑣事，明畫錄，均作子誠。宜興人，幼工山水，中年悔其習途畫道釋人物，傅彩精緻爲有明第一，尤長水墨大

士像。永樂中徵入京師時，以趙廉之虎、邊文進花鳥並子成人物爲禁中三絕名重當時。

丁雲鵬　休寧人，字南羽，號聖華居士。善道釋人物，得吳道子法。白描酷似李龍眠，絲髮之間，而眉睫意態畢具。

陳眉公謂爲非筆具神通者不能也。其所作羅漢，承五代貫休，別具一種風格，山水人物雜畫兼妙，董文敏贈

印章曰：「毫生館」其得意之作嘗一用之。

其餘胡隆之受學於蔣子成爲名輩所推重。阮福之道釋神像，比擬子成，僅亞一籌。馬俊之工鬼神，得其至妙。張

靖之行筆疏爽直入吳道元之室。熊茂松之師丁南羽而得其神似。李麟之師聖華居士，筆墨疏秀俱合古法，有出藍

之譽。朱多爛之超然出塵，蘇遜之豪縱細潤，各極其妙。亦皆以能道釋畫有名於當時。

明代人物畫，略比元為振起。然多摸擬唐宋人舊派，不能如隋唐之燦爛輝皇照耀百世耳。如金陵陳遠閭縣朱

孟淵，南海張譽，無錫王鑑等均屬南宋李伯時一派。松江朱芾吳江朱應辰蘇州夏鼎均善白描又丹徒杜堇董樓閣人

物嚴雅深有古意尤屬南宋白描第一手亦與李氏一派相近錢塘戴進江夏吳偉均遠宗道玄近法馬夏參

酌靈妙氣勢特盛亦屬南宋水墨蒼勁派而稍變面目者繼吳戴二氏者有秣陵宋臣休寧汪肇等；承吳氏者有大梁

張路江寧薛仁儀眞蔣貴浦城陳子和新河宋登春等均屬此派健者又江寧李著字潛夫號墨湖童年學畫於沈啓

南學成歸家每倣吳次翁筆以售明畫錄云「李著初從學沈周之門得其法時重吳偉人物變而趨時行筆無所不

似，遂成江夏一派」可知當時吳氏一派人物之風行矣。然作風漸趨粗獷不足為畫人正則同時有陳遇之設色山

水人物傳之周臣周臣傳之仇英創精麗艷逸之史實風俗畫為有明一代人物畫之師範風靡於有明季世

仇英　太倉人移居吳縣字實父號十洲初志丹青師事周臣善山水人物士女尤工臨摹粉圖黃紙落筆亂眞；

至於髮翠豪金絲丹縷素精麗艷逸無慚古人嘗作上林圖人物鳥獸山林臺觀旗纛軍容皆憶寫古人名筆，

斟酌而成可謂極繪事之絕境藝林之勝事也董思白題其仙奕圖謂實父是趙伯駒後身即文沈亦未盡其

法詢非過譽焉。

承仇氏流派者有吳人沈完，徽州程環，均稱入室其女兒杜陵內史善山水人物士女，尤工秀麗筆意不凡論者謂為

丹青獨擅尤能克承家學嘉興周行山長洲尤求所作仕女艷冶絕世亦屬仇氏一派與仇氏同學周臣者有唐六如

寅所作人物士女極秀潤縝密而有韻度與周臣雅俗迥別實深得李伯時而稍變風趣者同里張靈與唐氏志氣雅

合，茂材相敵人物冠服玄古形色，清眞無卑庸之氣，而筆新墨勁，斬然絕塵，尤與唐氏同一統系同郡周官李輩工人

物士女雅秀不俗，標格生動亦近唐氏一派。至崇禎間，有順天崔子忠靑蚓諸曁陳洪綬章侯，皆以人物齊名，時號南

陳北崔爲十洲以後之人物大家，開淸代人物畫之法門者也。

陳洪綬　諸曁人字章侯號老蓮甲申後自稱悔遲又曰勿遲以明經不仕，賦性狂散研心書畫尤工人物，世所

罕及甫四齡過婦翁家見新堊壁登案畫關壯繆像長八九尺，蓋繪事本天縱也，少長揆得李公麟孔門七十

二賢石刻閉戶臨撫數撫而數變之又嘗撫周昉美人圖至再四猶不已人指所撫者謂之曰「此已勝原本，

猶嘺嘺何也？」曰「此所以不及也吾畫易見好則能事尤未盡周本至能而若無能此難能也」論者謂老

蓮人物軀幹偉岸衣紋輕圓細勁兼有伯時子昂之妙運筆旋轉一氣而成顴類陸探微設色古雅得吳道子

法至繪經史故事狀貌服飾必與時代脗合洵推能品間作花鳥草蟲無不精妙山水亦另出機局其作品遺

世者頗多其刻本圖卷如水滸傳西廂記離騷圖等多爲淸代人物畫家所宗風

崔子忠　萊陽人占籍順天　（案無聲詩史，作山東人。朝舊畫家筆錄，作北平人。）清初名丹字開予更名後字道母號北海又號靑蚓崇

禎時順天府學諸生形容淸古言辭簡質望之不似今人文翰之眼留心丹靑規摹顧陸閻吳遺蹟唐人以下，

不復措手居京師闤闠中蓬蒿翳然凝塵滿席蒔卉養魚杳然遺世與至則解衣盤礴白描設色皆能自出新

意與陳洪綬齊名一妻二女亦嫻點染相與摩挲指示共相娛悅間出以貽相善者若庸夫俗子用金帛相購

者，雖窮餓掉頭弗顧也甲申後走入土室不出卒餓死。

教學以自娛，參易卜卦以玩世。遇興揮毫，非酬應世法也。故其筆端豪邁墨汁淋漓，無一點朝市氣。師巨然而

能軼出畦逕爛熳慘淡自成名家。蓋心得之妙，非易可學。北宋高人三昧，惟梅道人得之。兼工墨花，寫像亦極

精妙。爲人抗簡孤潔。雖勢力不能奪。唯以佳紙筆投之，欣然就几，隨所欲爲，乃可得也。故仲圭於絹素畫像極少。

說者謂文湖州以竹掩其畫，仲圭以畫掩其竹。高巽志謂如老將擎旗，勁氣嶄嶸，莫之能禦。本與盛子昭比門

而居，四方以金帛求子昭畫者甚衆，而仲圭之門闃然，妻子笑之，仲圭曰：「二十年後不復爾」後果如其言。

工詞翰書學，卒年七十有五。

元四家，全師法北宋而各有變異，其意趣各不同也。黃子久，本師法董、巨，汰其繁皴瘦其形體，巒頂山根，重加累

石，橫其平坡，自成一體。西廬畫跋所謂其布景用筆，於渾厚中仍饒逋峭，蒼莽中轉見嫵妍，纖細而氣益閎，填塞而境

愈廓，意味無窮，學者罕窺其津涉也。王叔明少學松雪，晚法輞川，北苑諸家，將郭熙晚年之雲頭北苑之披麻加以變

化，名爲解索山頭雲石草樹掩映，氣韻蓬鬆自關蹊徑；倪雲林、吳仲圭亦皆師法董巨。惟雲林改繁實爲疏落空靈；仲

圭易緊密爲蒼茫古勁，有林下風。其取法亦各有所異致，要皆以董巨起家，成名後世者。蓋能師古人而不爲古人所

拘泥也。然雲林嘗自謂：「僕之所畫者，不過逸筆草草不求形似以聊以自娛耳」。四家而外，若道士張雨字伯雨，號貞居，高逸振世，詩文

餘，適一時之興趣」其寄與寫情純受文學化之影響則一也。釋本誠字道元，號覺隱，元僧四隱之一品局高潔能

清絕，韶光山水間默契神會，點染不羣，樹意縱橫，大得北苑遺意。釋

蕃蕃山水學巨然，有灑脫之韻，是得於道而簸弄精光於筆墨間者。陸廣字季弘，號天游生善山水，仿王叔明落筆蒼

逼真雖周昉之貌趙郎，不是故也若軒冕之英，巖壑之俊閨房之秀方外之踪，一經傳寫妍媸惟肖然對面時，

精心體會人我都忘每圖一像，烘染至數十層必匠心而後止其獨步藝林名動遐邇非偶然也。

傳曾氏之衣鉢者殊多明畫錄云「傳鯨法者爲金毅生、王宏卿、張玉珂、顧雲仍、廖君可、沈爾調、顧宗漢、張子游

輩行筆俱佳萬曆間名重一時」又嘉興張琦沈韶無錫張遠、松江顧企均善寫照亦曾氏弟子。

（丙）明代之山水畫　明代繪畫以山水爲最發達作家以遠比宋元爲多自明初至嘉靖間畫院特盛當時繪

畫趨勢全以畫院爲中心院內諸畫人自以南宋健拔整美之院體爲專尙院外諸作家亦多繼承二趙劉李馬夏成

一時之風習如張渙陶成唐寅仇英尤求諸家均爲學二趙劉李之能手冷謙陳汝秩沈昭均善李大將軍之體亦屬

此派。戴進倪端李在周文靖吳偉張乾諸人則皆承馬夏之衣鉢然當時作畫之風氣盛尙摹倣故一般作家頗嫌元

季畫風過於放逸因多從事於精細巧整故學盛懋畫法者如王繼宗陳遇郭純盛叔大顧叔潤石銳陳公輔周臣蘇

復等亦不在少數但貢獻無多於明代山水畫派上無特殊之地位耳是後畫院不振士大夫如沈周文徵明等以雄

渾溫雅之筆墨聲勢於成弘嘉靖之際延至萬曆末而稍衰至天啓崇禎間莫是龍董其昌陳繼儒輩相繼而起大

張旗鼓於後於是遠而荊關董巨近而王黃倪吳之畫派乃代二趙劉李馬夏之畫派而大盛。顧凝遠畫引云：「自元

末以至國初畫家秀氣略盡成弘嘉靖間復鍾於吾郡至萬曆末而復衰董宗伯起於雲間才名道藝光岳毓靈誠開

山祖也」故總明代之山水畫而論大體可分爲三大統系：卽嘉靖以前紹述馬夏遺矩略變其簡厚沉鬱之趣而爲

整飭健拔者爲浙派以戴氏文進爲首領繼承二趙劉李舊格於細巧濃麗中稍加秀潤者爲院派；以唐寅仇英爲代

表成弘嘉靖以後，一般士大夫雅好繪事咸以荊關董巨王黃倪吳之南宗旗幟相號召，而與盛極就衰之浙派爭優

劣者爲吳派；以文沈爲先鋒董其昌爲後起考三派盛衰之跡則又可畫爲二期：自明初至嘉靖間爲前期，浙派與院

派並行時期也浙派尤較院派爲盛成弘嘉靖以後則爲吳派所獨占嘉靖前後則爲浙院派與吳派交替時代南北

二宗因有互相影響之趨勢例如冷謙周臣之筆墨大有從南而北之姿致；唐寅之作風全存從北而南之體格沈周

松年爲院派領袖一面並爲吳門健將故世稱子畏爲折中吳、浙、院而爲一派者。明畫錄云「南宗推王摩詰爲始祖，

之圓渾挺健受浙派情趣之陶融戴進之作，亦每有類似石田翁蒼老秀逸出於同一師法故子畏直承李晞古、劉

傳而爲張藻荊關董源巨然李成范寬郭忠恕米氏父子元季四大家，明則沈周唐寅文徵明輩舉凡士氣入雅者皆

歸焉。」又云：「南北二宗各分支派亦猶禪門之臨濟曹溪耳今鑑定者不溯其源止就吳、浙二派互相搆擊究其濫

尙必本元人孰知吳與松雪唱提斯道，大癡黃鶴仲圭莫非浙人。四家中僅有梁谿迂瓚然則沈文諸公正浙派之濫

觴今人安得以浙派而少之哉」蓋文、沈、正由浙派而入也據此則當時吳、浙之爭顧未免乎文人門戶之見爲茲將

浙院、吳三派敍述於左：

（一）浙派　明初山水紹述馬夏遺規之作家在院內者有沈希遠倪端李在周文靖諸人。在院外者尤多如新

安朱侃崑山王履蜀人蘇致中華亭章瑾（明畫錄作莊蓮）。吳縣沈遇常熟范禮杭州王恭錢唐沈觀閩人周鼎廣陵林廣吳

人周臣蜀人雷濟民太倉張覊張乾江右丁玉川蘇州邵南奉化王諤等均爲此派作手然自戴進出一變其風趣當

時貴人多相偃附而成浙派蓋戴氏籍錢唐也。

戴進 案明畫錄
作璡。 字文進號靜庵又號玉泉山人善繪畫幼師葉澄及長臨摹精博得唐宋諸家之妙故道釋、人物山水花果翎毛走獸無所不工。山水大率以摹擬馬夏為多花果翎毛走獸俱極精緻而神像之威儀鬼怪之勇猛衣紋設色輕重純熟不下唐宋先賢其畫道釋多用鐵線描間亦用蘭葉描人物則多用釘頭鼠尾，行筆頓挫蓋以蘭葉而稍變其法者；其技法在南宋諸家之上為有明畫院第一。宣宗妙繪事一時畫院待詔有謝環倪端石銳李在等皆有名及進入京衆工妒之見讒被放以窮死文進生平多才固遭天忌抑弇州山人云：「文進生平作畫不能買一飽是小厄後百年吳中聲價漸不及相城翁是大厄多才固遭天忌耶？」

繼戴氏而起大暢浙派之泉源形成極有勢力之流派者當推陳景初吳偉景初號草庭海鹽人。與戴氏同時筆法亦相類蒼老可愛吳偉憲孝時與北海杜堇姑蘇沈周江西郭詡齊名此派健將一時名流如海鹽陳璣江寧吳珵上虞鍾禮浙人汪質上元謝賓舉吳縣葉澄休寧汪肇錢塘夏芷方鉞夏葵仲昂沙縣鄧文明以及文進子泉埉王世祥僧人華朴中等皆乘時崛起繼吳偉而發揚振展者則有祥符張路金陵李著儀眞蔣貴江寧蔣嵩蔣乾薛仁新河宋登春南匯邢國賢海鹽王儀等遂成江夏一派蓋吳氏籍江夏為浙派之支流也。此外如謝時臣之學沈周兼善戴吳之派何澄之學米元章未脫浙派習氣均為有影響於浙派畫風者可謂盛矣然張路鍾禮等漸陷粗豪蔣嵩朱邦、汪肇等尤私心自用一味額放並喜用焦墨枯筆以求合時人之所喜。明畫錄云：「蔣嵩喜用焦墨枯筆最入時人之眼然行筆粗莽多越矩度」時與鄭顛仙張復陽鍾欽禮張平山等徒逞狂態目為邪學致名吳派之非難漸趨衰廢。至崇禎間藍田叔瑛出重為振起造浙派之極則為一代名家。然當時吳派之勢力極盛尚南貶北之論風掩一世，

不爲時人所重視耳。

藍瑛　字田叔號蝶叟晚號石頭陀錢塘人善山水初年秀潤摹唐宋元諸家筆入古而於子久究心尤力此

如書家眞楷必由此入門各極變化晚年筆益蒼勁人物寫生並佳蘭石尤絕論者謂浙派始自戴進至藍瑛

爲極。畫史會要謂其老而彌工蒼古頗類沈啓南云壽八十終。

傳藍氏之畫法者有其子孟孫深濤以及劉度陳璇王奐馮湜顧星洪都等均爲此派繼承者明畫錄云：「傳藍

氏之法者甚多：陳璇王奐馮湜顧星洪都皆其選也。然浙派至此其勢力已早成強弩之末不克復爲振起矣。

（二）院派　明初紹述南宋二趙李一派之畫家亦殊多世稱院體宗趙千里者有太倉仇英無錫陳言等宗

趙千里而兼趙松雪者有秀水張渙吳縣陳裸等宗趙千里而兼劉松年者則有長洲沈碩宗劉松年而兼錢舜舉者宗

則有長洲尤求宗李晞古而兼劉松年者則有吳郡唐寅等皆擅金碧青綠並兼工設色人物及界畫等爲此派健者。

其中以仇英唐寅爲尤有名。

唐寅　吳人自署晉昌字伯虎，一字子畏號六如居士弘治戊午舉應天解元賦性疏朗狂逸不羈與同里狂生

張靈縱酒不事生業嘗鐫其章曰「江南第一風流才子」晚工詩文書得趙吳與法山水人物士女樓觀花

鳥無所不工其爲學務窮研山水自李成范寬馬遠夏珪及元之黃王倪吳靡不精究行筆秀潤縝密而有韻

度說者謂其遠攻李唐足任偏師近交沈周可當半席或曰：「寅師周臣而雅俗迥別」雖係其胸中多數千卷，

實所得者衆也。」圖繪寶鑑續纂則謂：「唐寅山水人物無不臻妙雖得劉松年李晞古之皴法其筆資秀雅，

青出於藍」董玄宰亦謂「伯虎雖學李晞古，亦深於李伯時，故人物舟車樓觀無所不工。」著有六如畫譜行世。

紹唐氏遺緒者，則有蘇州朱綸吳縣錢貢，將樂蕭琛以及朱生等，均有聲名。院派雖導源於南宋之二趙、劉、李，然延及有明，畫風已多潛移當時院派諸作家，每多兼習南宗近交文沈。故於細密巧整中，時存幽雅輕逸之風致，而頗近吳派；實爲院、浙、吳三派之中和。蓋吾國山水畫，至明已大見南北調和之趨勢矣。此外錢塘石銳丹徒杜董爲明代有名之界畫作者樓臺殿閣，備極玲瓏嚴整有法。石銳並善金碧山水傅色鮮明絢爛奪目亦可附入此派範圍之內。

（三）吳派　明初山水畫雖以浙院二派占全有之勢力；然不在二派範圍內，直承唐代王摩詰以降之荆、關、董、巨、李、范二米、趙松雪、高克恭、元季四大家之統系者，尚大有人在。如吳郡趙原字善長師王右丞董源雄麗可雁行叔明。溥陽張羽字來儀法二米筆意最妙蜀人徐賁字幼文師董源山水林石澀澀可愛臨江陳汝言字惟允宗趙魏公，清潤不凡常熟陳珪字伯圭師米氏父子筆意高雅臨江朱自方號夢菴出入郭熙范寬而自成一家無錫王紱字孟端用筆精到超出幼文天游之上與叔明並駕長樂高廷禮字彥恢筆力蒼古墨氣秀潤得米南宮高房山之法獨關蹊徑端安黃蒙字養正師黃公望筆致清潤能得其佳處濟南王田字舜耕學高房山不失矩度海鹽張寧筆法類趙子昂而特饒姿逸臨川聶大年字壽卿宗高房山落墨不凡爲世所珍長洲劉珏字廷美山水出王叔明，煙嵐草樹綿鄉幽深迴有董巨餘意吳縣杜瓊字用嘉宗董源層巒秀拔逸麗無比。永嘉姜立綱師黃子久蕭疎聳秀頗似黃鶴嘉

興姚公綬法仲圭兼趙松雪王叔明諸家墨氣麬法逸趣無倫金陵史忠字廷直工畫雲山似方方壺縱筆揮灑有雲

行水湧之趣。無錫俞泰字國昌類子久叔明溫雅可人。北平毛良字舜臣師米元章雲霞出沒有天然之妙華亭王

鵬天趣蕭疏氣韻生動有子久叔明仲圭之風均爲南宗統系下之有名作者。然尙無吳派之名稱至沈澄之子貞字

貞吉號南齋貞之弟恆字恆吉號同齋工唐律及古文辟山水師董源並衍黃鶴山樵遺緒每賦一詩營一障必

累月閱歲乃出；恆吉更盧和瀟灑不在宋元諸賢之下。至恆吉之子周，上紹宋元，近接仲圭尤爲有名一時名流如唐

寅、文徵明等，咸出入其門下；且均係吳人因完成所謂吳派者與浙派相對峙。石田翁文衡山唐子畏卽吳門之三宗

匠也，

沈周　字啓南，號石田，又號白石翁家長洲之相城里。山水花卉禽魚悉入神品唐、宋名流勝國諸賢，上下千載，

縱橫百輩莫不兼綜條貫覽其精微每營一障則長林巨壑小市寒墟高明委曲風趣泠然使覽者雲霧生於

屋中，山川集於几上蓋沈氏於宋元名手皆能變化出入，而於董北苑，僧巨然，李營丘尤有心得中年以子久

爲宗晚乃醉心梅道人醺肆融洽不可一世獨於倪雲林不甚似蓋老筆醖豪有以過之也沈氏少時畫率盈

尺小景乃後始拓爲大幅粗枝大葉雖草草點綴而意已足其畫以水墨寫山爲藝林絕品淺絳者次之，

其大刷色者尤妙但人間較少耳沈氏高致絕人而和易近物販夫牧豎持紙來索不見難色或作贗品求題

者，亦樂然應之酬給無間一時名士如唐寅文徵明之流咸出其門沈氏雖以畫擅名，而詩文亦卓成家每成

一軸手題數十百言風流文彩照耀一時。

文徵明　名璧以字行更字徵仲長洲人以世本衡山號衡山居士貢至京師授翰林待詔三載謝病歸吳原博、

李貞伯、沈啓南皆其執友徵仲授書法於李授畫法於沈而又與祝希哲唐六如徐昌國切磨詩

文其才亞於諸公而能兼擅其長當舉公調謝之後以清名長德主吳中風雅之盟者三十餘年文人之休有

譽處壽考令終未有能及之者生平雅慕趙松雪詩文書畫約略似之所畫山水松雪而外又兼叔明子久之

長頗得董北苑筆意合作處神采氣韻俱勝單行矮幅更佳晚年師李晞古吳仲圭翮翮入室逍遙林谷盤勤

筆硯小圖大軸皆有奇致既臻毫耋德高行成字內望風欽慕以縑楮求畫者案几若山積車馬駢闐喧溢里

門寸圖縑出承學之士千臨百摹家藏而市鬻者真贋縱橫一時研食之徒丐其芳潤沾濡餘瀝無不自爲屋

足精巧本宗松雪而出入於南北二宋翁覃溪特謂粗筆是其少作老而愈精今則於其磅礴沈厚者謂之粗

文得者尤深寶愛徵仲生九十年名播海內既沒而名彌重藏其畫者惟求簡筆爲尤難也。

嘉靖間此派已漸見與盛其時浙派名手已多凋落繼起諸畫人殊少健者不能與吳派相匹敵嘉靖以後尤見

蓬勃並演三宗匠爲三大支流石田翁中鋒禿穎大氣磅礴繼之者有崑山王理之繪下邵陳大聲鐸太倉陳定之天

定吳縣杜士良冀龍山陰朱越崝南雍嘉與宋石門旭等以宋旭爲特出又山陰祁止祥豸佳世稱承石田翁所得最

多然率筆處巳近粗悍太倉張元春復吳郡張鶴澗宏學沈而漸近文唐已變其意唐子畏撐萬卷出入宋元離合

之間特存妙寄同里張夢晉靈詩書自華茂才相敵與子畏畫派雅有虎賁中郎之似；然傳世無多不易與世人習見

耳長洲邵瓜疇彌雅逸沖淡足以遙承子畏然專工小品迹近休寧以致學沈者氣不勝摹唐者韻不及獨文氏一派

人材輩起，而成停雲一派。如長洲陳道復淳之淋漓爽，不落蹊徑；吳人居士貞節，蕭然簡遠，有宋人之風均能各樹

丰標離合文沈。又蘇州朱清溪朗，常熟陸華甫昺金陵王澍之元耀，泰州李繼泉芳，均稱入室。而衡山之子彭字壽承，

號三橋；嘉字休承，號文水；臺字允承，從子伯仁字德承，號五峰，嘉之子元善字子長，號虎丘，元善之子從簡字

彥可，號枕烟老人；以及文氏之遠孫震亨、從昌、從忠、從龍點等，均能世其家學。伯仁尤為文家之英秀。

宋旭　嘉與人，圖繪寶鑑續纂作湖州人。，字石門，明畫錄作字初暘。善山水，兼人物，萬曆間名重海內，論者謂師沈石田學有指

承，故出筆迴不猶人。所作山頭樹木蒼勁古拙，巨幅大幛均見氣勢，與雲間莫廷韓入受山社繪白雀寺壁時

稱妙絕。嘗論畫云：「山水惟李成關仝范寬，智妙入神才高出類，體起者稱尚之，猶諸子之於正經也」後為

僧法名祖玄又號天池髮僧其款識喜用八分書。

文伯仁　徵明從子字德承，號五峰又號葆生別號攝山老農，山水人物，效王叔明，不失家法。嘗夢神語其前身，

乃蔣子誠弟子薰沐繪大士像今當以畫名世其山水筆力清勁巖巒鬱茂不在衡山之下。

此派自嘉靖以後循至有明季世竟掩有中原而獨步之勢。隨潮擁水直使清代三百年之山水畫，亦全屬此派

範圍之下其情況真有不可一世之概。此外直承王摩詰之統系繼沈文而起者作家尤多雖非全屬吳人然均畫入

吳派範圍之內蓋吳浙之爭擴而言之即南北之爭也吳縣袁裦字尚之博學工詩文善書畫山水瀟灑林丘鬱映嘉

靖間與文衡山齊名無錫王問字子裕變雲林子久之體清逸不可一世長洲陸師道字子傳筆墨簡淡直逼倪迂之

室烏程關思字何思山水仿唐宋擬王叔明、倪雲林更妙山石巉疎林樹離披萬曆時與宋旭齊名。松江宋懋晉字明

之受業宋旭，參以宋人遺法，富有丘壑，經營位置，莫是過也。當塗曹履吉，字提逯，師倪元鎮，筆力高雅，稱逸格中第一

人。吳縣侯懋功，宗王叔明、黃公望，出入宋元，為世所珍。臨邑邢侗，字子愿，宗章叔明，古秀煙潤，庸史莫及。無錫鄒迪

光，字彥吉，山水在大小米、黃、倪之間，透逸出羣，浣盡時格。嘉興李日華，字君實，詩文奇古，精長書法，尤擅山水，用筆矜

貴，格韻兼勝，與董思白方駕。關中米萬鍾，字仲詔，得倪迂法，兼長潑墨，嘗仿米氏巨幅，氣勢灝瀚，煙雲滃鬱，令人歎絕。

金陵馬文璧琬，工詩善書，山水得董北苑米襄陽之法，世稱三絕。山陰王季重思任，山水仿大米，簡筆點抹，饒有雅致。

閩人高宗呂，穀用墨濃潤，運筆古雅，出入宋元而造其妙。泉州張二水瑞圖，長書法，善山水，師法大癡，蒼勁有骨。張大

風崇禛，諸生，山水得子畏雅妙之趣，人物花草亦恬靜閒適，神韻悠然。常熟張維宗，董北苑吳仲圭，煙欝出沒，得吳越

諸山之神，均為此派健者。顧自莫廷韓、是龍出，復大加崇揚，為吳門築壘之壁壘。顧仲芳正誼，董思白其昌繼起，遂

開華亭一派，以顧氏為首領矣。思白宗董巨，兼攝二趙、倪、黃之神，結嶽融川，筆與神合，自言其畫與文太史較，各有短

長，文之精工具體，自謂不如，而古雅秀潤，更進一籌，晚年神機一片，雖位置宋元，亦無媿色，尤稱集吳派之全成。

莫是龍 華亭人，僑居上海，得米海岳石刻雲卿二字，因以為字，後更字廷韓，號秋水，八歲讀書，目下數行，十歲

能文，有聖童之稱，詩宗唐人，古文辭宗西京，出入韓柳，書法鍾王及米襄陽，山水學大癡，揮染時磊磊落落，鬱

鬱葱葱，神醒氣足，而氣韻尤別。深於畫理，著有畫說一卷行世，吾國山水畫南北宗派之畫分，即始於莫氏。

顧正誼 字仲芳，號亭林，華亭人，萬曆時仕為中書舍人，善山水，初學馬文璧，後出入元季諸大家，尤得力於子

久。家多名蹟，又與嘉興宋旭同郡孫克弘友善，窮探旨趣。山多作方頂層巒疊嶂，少着林樹，自然深秀，遂成華

亭一派。無聲詩史謂董思白於仲方之畫多所師資容臺集亦云：「吾郡畫家，顧仲方中舍爲最著其遊長安

四方士大夫求者塡委幾欲作鐵門限以卻之。

董其昌　華亭人字玄宰號思白萬曆乙丑進士官至禮部尙書諡文敏以書法名重海內畫山水宗北苑巨然，

能師其意，不逐其迹秀潤蒼鬱超然出塵。自謂好畫有因其曾祖母乃高克恭之雲孫女也其由來有自又謂

少學黃子久山水中復去而爲宋人畫故能集諸家之長蓋文敏以儒雅之筆寫高逸之意宜其風流蘊藉獨

步一代其畫頗自矜愼貴人巨公鄭重請乞者多情他人應之或點染已就僮奴以贋筆相易亦欣然爲署題，

都不計也家多姬侍有具絹素索畫稍有倦色則諛詠之購其眞蹟者得之閨房者爲最多所著畫禪室隨筆、

畫旨畫眼鈎玄提要於諸奧竅闡發無遺眞藝林百世師也。

效董氏畫法者有趙文度左沈子居士充陳眉公繼儒吳竹嶼振等無慮十數家，皆與董同時復開雲間一派文

度，與宋懋晉同學於宋旭宗董源而兼倪、黃神韻逸發超然意遠與思白抗手游行藝苑而董蹟流傳顏有出文度手

者，故收藏家得趙爲董每有買王得襠之幸子居出宋懋晉之門兼師文度丘壑蓓蒘皴染淹潤或謂曾見陳眉公與

子居手札云：「子居老兄送去白紙一幅潤筆銀三星煩畫山水大堂明日卽要不必落款要董思老出名也。」

董畫贋鼎充塞天下子居文度均爲董氏左右手實爲雲間正傳眉公能以詩文學力作山水奇石以生冷勝董趙工

能亦爲此派此嫡系文度復展其餘勢稱蘇松一派爲雲間之支流繼之者有華亭蔣志和藹等吳梅村作畫中九友歌，

以董玄宰居首王時敏、王鑑、李流芳楊文驄、程嘉燧、張學曾、卜文瑜、邵彌等皆爲此派之卓卓者流芳字長蘅號檀園，

欽人僑居嘉定工詩文擅山水亦工寫生出入宋元逸氣飛動。文聰字龍友貴州人流寓金陵博學好古工山水有宋

人之骨力去其結有元人之風雅去其佻；出入巨然惠崇之間嘉燧字孟陽號松圓老人休寧人僑居嘉定。工詩畫山

水宗倪黃兼工寫生沉靜恬淡一如其人學曾字爾唯號約庵山陰人善山水宗北苑蒼秀絕倫備極蕭疏簡遠之意。

文瑜字潤甫號浮白長洲人工山水樹石勾剔甚有筆意。彌字僧彌號瓜疇長洲人山水學荊關清瘦枯逸閒情冷致

有獨自來往之概。然二王之後雲間一派又有婁東之支分唯雲間以濕取勝非胸有嶔奇即易流俗滯自董仁常孝

初以下涉跡之士日趨膚淺非復雲間面目矣此外項京子元汴號墨林居士樵李人收藏之博古今無兩山水宗黃

子久倪雲林而雅近文唐入清其孫徽謨聖謨曾孫奎等繼之直可與休承父子抗席其墨之高簡幾欲上逼元人，

而開嘉興一派亦吳門之支流也又明代季世士大夫多工翰墨兼長繪事爲清初繪畫與盛之先河其中亦多節義

之倫痛禾黍之離離悲謳歌之難作故其畫亦悲壯淋漓寄其沈鬱蒼涼之感。如黃道周字幼元號石齋漳浦人天啓

壬戌進士官至禮部尚書詩文敏捷書畫奇古尤以文章風節高天下山水人物長松怪石極爲磊落性嚴冷方剛不

諧流俗及明亡藝於金陵在獄日誦尚書數月加豐正命之前夕故人持酒肉與訣飲啖如平時酣寢達旦起盟

漱更衣謂僕曰：「曩某索書畫吾既許之不可曠也。」和墨伸紙作小楷次行書幅甚長乃以大字竟之又索紙作水

墨大畫二幅殘山賸水長松怪石逸趣橫生題識後加印章始出就刑。時明亡已三年矣諡忠端倪元璐字汝玉號鴻

寶上虞人天啓進士與石齋同科官至戶部尚書風節文章亦極與石齋相似善竹石山水落墨超逸秀絕人寰山水

鈎勒皴染水墨淋漓蒼潤古雅別饒風致詩文爲世所重工行草書自成一家李自成陷京師自縊死。祁彪佳字幼文、

山陰人官至巡撫應天都御史謝病歸嘗治別業於寫山極林壑之勝乙酉閏月六日坐園中題其案曰「圖功爲難，

潔身其易吾其爲易者聊存潔身志含笑入九泉浩然留天地」步放生碣下投水殉國工書善畫山水雄厚諡忠敏。

顧其清風亮節有足多者矣。

（丁）明代之花鳥畫　明代花鳥畫雖亦宗述徐、黃二體，然比諸有元，則遠有所振展且於祖述徐、黃之畫風中，

各能自出新意而見其特色。如沙縣邊景昭文進宗黃氏而作妍麗工緻之體，實爲有明院派花鳥之先祖。鄞人呂廷

振紀繼之穠郁燦爛尤爲臻妙此派領袖繼景昭者有錢永善、錢永。明畫錄作俞存滕、張克信、羅績、鄧文明、劉琦、盧朝

陽以及景昭之子楚芳、楚善等宗廷振者有陸錫、童佩、羅素、唐志尹等其畫風更增精緻。華亭陳粟餘穀師曹文炳

色花鳥工麗殊甚鄞人楊治卿大臨花鳥佳者絕勝呂廷振亦直承此派。無錫陳有實稱花鳥入黃筌古紙中幾不辨。

閩人沈以政故花卉翎毛精彩生動杭人沈士容奎宗王若水鮮麗可愛。休寧黃懷季珍　無聲詩史能詩書花卉有

黃筌筆意華亭童西爽塴鈎勒着色具從宋人得來均爲近似此派而稍異者。台州裴文璧日英着色花鳥臻妙入神

長洲王祿之穀祥特工寫生精研有法吳縣朱子朗朗擅名花卉鮮妍有致。江寧張子羽狮花卉秀雅傅彩鮮妍錢塘

孫漫士林筆墨遒勁設色濃艷其經意之作直與黃趙亂眞錢塘劉問之奇精於設色，歷久益新山陰曾鶴崗益花鳥

精於設色幽妍可愛致閨秀亦慕其風雅。錢塘錢四維榆花鳥渲染艷得天然調設五色必出細君之手而風調特出。

以及吳郡唐子畏等蓋近似於趙昌一派而別開生面者均屬精妍工麗之體格而與黃派相並行也。無錫王子裕問運

筆迅速點染不多已足生趣吳人魯歧雲治善以墨色寫石設色花鳥落筆脫塵最饒風韻華亭孫雪居克宏寫生花

鳥，遠則黃趙近則沈陸皆堪抗衡。華亭曹德常文炳學孫雪居而稱入室以及南昌朱謀㲋之纖秀絕倫，江陰朱承爵之秀潤可愛，則皆瀟灑秀逸，追踪徐氏一派者。臨海王一清乾能以輕墨淺彩作禽鳥花卉寒塘野水往往極妙。山陰張葆生爾葆工折枝花卉水墨淺色各臻妙境，爲追蹤徐氏而加放縱者。廣東林以其精緻巧整之功力，更放縱筆意取水墨爲煙波出沒鳧雁噛嗼容與之態樹木遒勁如草書清澹疏逸，遂開寫意之新派。傳其法者有孫龍任材胡齡邵節瞿杲韓旭等。吳縣范啓東暹遒逸處頗有足觀，亦屬林氏一派。石田翁高致絕俗山水之外花鳥蟲魚草草點綴而情意已足莫不各極其態。陳道復淳一花半葉淡墨敧豪疏斜歷亂愈見生動其子括繼之，筆益放浪徐文長渭涉筆蕭灑天趣燦發可稱僧入聖實由文人墨戲變化而來初無派別之可言歸其統系則近徐氏而與林良同爲寫意派也。陸叔平治點筆秀麗傅色精妍蟲魚花鳥頗得黃氏遺意而參以徐氏風格者亦黃派之變體與白陽水墨派同爲明代花鳥畫泰斗周服卿之冕兼白陽包山之長創鉤花點葉體點染生動爲白陽包山以後大家。弇州續藁云：「勝國以來寫花卉者無如吾吳郡，而吳郡自沈啓南後無如陳道復陸叔平然道復妙而不真叔平真而不妙周之冕似能兼撮二子之長。」白陽包山服卿，允稱嘉靖後前後鼎立之三大家也。

陳淳　字道復更字復甫號白陽山人，長洲人。天才秀發凡經學古詩文詞書法篆籀無不精研通曉嘗遊文衡山之門然衡山每笑謂曰：「吾於道復，舉業師耳。渠書畫自有門徑」實則道復專精花卉一花半葉淡墨敧豪疏斜歷亂咄咄逼真傾動羣類久之並淺色淡墨之痕亦具化矣間作山水學子久叔明中歲忽斟酌二米、高尚書寫意而已；而蕭散閒逸之趣宛然在目其子括字子正號沱江筆益放浪大有生趣名播遐邇焉。

陸治　字叔平，居包山，號包山子，吳縣人。倜儻嗜義，以友孝稱，善爲詩及古文辭，善行楷，嘗遊祝、文二先生門。其於丹青之學，務出胸中奇氣，以與古人角。一時好稱幾與文先生埒。晚年貧甚，衣處士服，隱支硎山，種菊自賞。其自有貴官子，因所知某以畫請，作數幅答之，其人厚其贄幣以謝，叔平曰「吾爲所知非爲貧也」，立卻之。其自好如此。徐沁明畫錄謂其花鳥得徐、黃遺意，不若道復之妙，而不真，山水規摹宋人，而奇偉秀拔過之。

周之冕　字服卿，號少谷，長洲人。工古隸，善寫意花鳥，最有神韻，設色亦極鮮雅，愛畜各種禽鳥，詳其飲啄飛止之態，故動筆具有生意。徐州續纂明畫錄均謂其能撮白陽包山之長云。

傳白陽畫法者有張懋賢元舉、吳延孝枝、林敬坡存義、周遠公裕度、姚啓寧裕以及閩秀李因等。傳周之冕畫法者有其壻郁喬枝、吳縣王維烈等。此外山陰陳鳴埜、閩縣鄭繼之善夫、密縣劉伯明志壽、太倉陳定之天定、侯官高宗呂濈定、王叔翹等均爲明代花鳥畫之有名者。總之，明代花鳥畫雖變化殊多，新意雜出，然主要者亦不過邊文進、呂紀之黃氏體，陳醇、徐渭之寫意派，周之冕之鉤花點葉體三大系而已。徐沁明畫錄花鳥畫敍頗可參考，即節錄於左:

寫生有兩派，大都右徐熙、易元吉，而小左黃筌、趙昌，正以人巧不敵天真耳。有明惟沈啓南、陳復甫、孫雪居輩涉筆點染，追蹤徐、易，唐伯虎、陸叔平、周少谷以及張子羽、孫漫士最得意者，差與黃、趙亂真。他若范啓東林以善極遒逸處，頗有足觀。呂廷振一派，終不脫院體，豈得與大涵牡丹、青藤花卉超然畦逕者同日語乎?

（戊）明代之墨戲畫及專門作者　墨戲畫原以水墨簡筆之花卉及梅蘭竹菊等爲主要材題，有明寫意花鳥

大盛起以後大部之墨戲花卉每可劃入寫意花鳥範圍之內其界限不易如宋元時之淸楚例如靑藤道士等之簡寫諸作着筆草草實係一有力之墨戲作家而諸史籍均以其爲寫意派之作家者是蓋寫意花鳥實淵源於墨戲也。

明代墨戲畫亦以墨竹墨梅爲最盛作家不勝屈指其最以墨竹着名者當推宋克、王紱、夏昺魯得之四家。

宋克　字仲溫家長洲南宮里因自號南宮生工詩長書法擅寫竹尤長叢篁雖寸岡尺蟄而千篁萬玉雨疊烟森蕭然絕俗書工急就章，故能得寫竹之妙嘗於試院牘尾用朱筆掃竹，張伯雨有「偶見一枝紅石竹」之句卽爲宋氏朱竹而作也。

王紱　字孟端號友石又號九龍山人無錫人。一作
毗陵人。晉博學工詩，永樂間以墨竹名天下能於遒勁中見委媚；縱橫外見瀟落蓋由方寸間具有瀟湘淇澳，故不覺流出種種臻妙耳爲人拔俗不役於藝事故雖片紙尺縑苟非其人不可得嘗於月夜聞鄰笛乘興畫幅竹訪遺之其人乃大賈甚與絨綺各二更求配幅竹孟端卻其幣，手裂畫而返其高介如此兼善山水用筆精到超出文、天游之上而與叔明並驅。

夏昺　字仲昭號自在居士又號玉峰崑山人正統中仕至太常卿善墨竹時推第一煙麥雨色，偃仰濃疏動合榘度名馳絕域爭以金購求故有「夏卿一個竹，西涼十錠金」之謠尤精楷法永樂時嘗試其書第一。

畫法者有同郡張士謙益屈處誠初吳惟貫瓛常熟張廷端緒以及魏應祥天驥等。

魯得之　錢塘人僑寓嘉興初名參字魯山後以字行途名得之更字孔孫號千巖李日華弟子工書善寫墨竹，自謂從吳仲圭得法而上窺文湖州李日華墨君題語謂爲遠宗獨紹崛起千古之下眞翰墨中精猛之將晚

年病臂以左手寫之風韻尤佳亦善畫蘭縱筆自如俱極瀟灑論者謂其寫蘭竹如文與可初不自貴重人入

可乞當其最入意者則又鐍而藏之曰：「吾將留以自驗少壯生熟進長之不同也」

除上四家外吳縣陳繼字嗣初通經學擅文章官至弘文閣翰林五經博士進檢討寫竹尤奇夏㫤、張益皆師事

之。上元陳芹〔明畫餘謂其先本南安國王裔，永樂中，來奔，遂家金陵。〕字子野號橫崖工詩畫；與盛時泰輩結青溪社乘興寫竹，醉墨欹斜沽

濕襟袖文衡山每戒門士過白門慎勿畫竹彼中有人其推重如此。上元盛時泰字仲交號雲浦天才敏捷工古辭，

下筆數千言善竹石枯木蒼然映人仁和高讓字士謙善屬文有才子之目，初爲西湖書院山長累官至翰林編修善

墨竹瀟灑入神休寧詹景鳳字白岳山人由南豐教諭入爲吏部司務，醉後頹然肆筆，自謂具眞草隸篆四法風

一竿直上瘦勁絕倫。朱多煃字啟明號履謙樂安王孫能詩嗜酒所寫墨竹，醉後頹然肆筆，自謂具眞草隸篆四法風

格迥異均爲明代墨竹作家之有名者此外如餘姚史琳之蕭灑有法崑山顧培之蕭然自放華亭朱應祥之磊落多

致長洲文彭之老筆縱橫歙縣何震之蒼莽淋漓常熟沈春若之蒼秀不凡崑山歸昌世之別具風格以及朱鷺之宗

梅花石室詹仲和之紹子固仲圭臨邑邢侗之宗文與可，商城楊所修之宗蘇子瞻，亦均以能墨竹著稱於時當時最

以墨梅著稱者當推王冕孫隆二家。

王冕　字元章號老村又號煑石山農，飯牛翁，諸蟹人，居會稽，與楊維楨同號會稽外史。幼貧牧羊潛入學校聽

諸生講誦暮返遂亡其羊，父逐因走依佛寺夜坐佛膝上映長明燈讀書，會稽韓性異之錄爲弟子後稱

通儒每大言天下將亂攜妻孥隱九里山以畫自給善寫竹石尤工墨梅歷絕古今畫上必親題詠蕭灑不羣，

求者肩背相望以繪幅短長爲得米之差人譏之則曰「吾藉是以養口體豈好人家作畫師哉」時人目爲狂生云。

孫隆　毘陵人字從吉號都痴，（案明畫錄，誤孫隆孫從吉爲二人。）工畫梅，永樂中與夏昺齊名，時稱孫梅花。遠方購者與昺竹同價。

墨梅除王孫二家外瑞安任道孫字克誠號坦然居士從吉增畫梅得婦翁法，蒼涼多致。錢塘王謙字牧之，號冰壺道人筆法蒼古幽韻動人。會稽陳錄字憲章號如隱居士與王謙齊名，風格不同，而筆力遒勁。江寧金琮字元玉，紛霏蒼勁雖逃禪老人不是過也。山陰劉世儒字繼相號雪湖畫梅筆力如拗鐵，花蕊紛披蒼老中益見幽致。江寧盛安，字行之號雪蓬豪縱爽朗清韻逼人。華亭陳繼儒字仲醇，水墨梅花氣韻空遠均爲明代墨梅作家之健者又鳳陽張天祐從王牧之而幽逸逼人。崑山周德元吳宗王元章而稱入室。吳人吳孝甫治師趙彝齋推爲能品。慈溪錢發公廷煥叢枝零幹率意落筆能極其趣均以能墨竹著稱於有明一代者。

明代蘭菊作家雖比梅竹作家爲少然比諸宋元已大見增多長洲周天球字公瑕，工書畫善畫蘭，乃出於文人餘事畫史會要謂寫蘭草法自趙文敏後失傳復於公瑕僅見云。華亭朱蔚字文豹，畫蘭得文太史風韻常熟沈春澤字雨人畫蘭得趙文敏遺意。長洲陳元素字古白擅詩文負才名工山水尤善寫蘭蘭葉偃仰墨花橫溢得文衡山之秀媚而更沉厚馬守眞字湘蘭，小字月兒秦淮名妓蘭仿趙子固竹法管仲姬極有秀逸之趣。長洲張燕翼字叔貽善畫蘭兼長竹石其餘臨川朱孟約江右倪宗器，湖州章橫塘以及楊體秀等亦係畫蘭能手。浮梁計禮字汝和，號瀨雲天

順進士工書善墨菊雅玩狂草人所不及時人語云：「林良翎毛夏昶竹，岳正葡萄計禮菊。」其用筆皆用草書法。餘

姚楊節字居儉善墨菊得草書之法，故超妙不凡。餘姚孫墭字伯子號老健楊節甥善寫菊初法舅氏晚年自出新意，

而能得其神焉其餘如朱垣佐多爛王宇清尚賢等均以兼工墨菊著稱一時者。

四君子外之墨戲作家，如溧縣岳正字秀方詩文峻拔善墨戲葡萄時稱絕品。餘姚徐蘭字秀夫善水墨葡萄，

煙晴雨曲盡其妙鄞縣王養蒙嘗作葡萄屏障乘醉著新草屨漬墨亂步絹上就以為葉布藤綴葉天趣自然以及釋

可浩等均以專擅水墨葡萄著稱一時者又南州葛埈字長熙南州名儁也善寫水墨人物花卉山水濃淡數筆不露

點畫之痕瑞金丁文進號竹坡墨戲禽鳥枯木頗為精到釋大涵工水墨牡丹老松恠石超然畦逕均為有明墨戲畫

之有名者。

明代專門作者，亦不乏人，如詹僖鄭克剛、蕭琛韓秀實等之善馬；周是修、李燧張德輝等之善龍趙廉等之善虎；

劉祥、何雪潤等之善龍兼善畫虎；楊瓊傅金山之善荼朱月鑑之善荷曾沂蕭澄等之善水翁孤峰莫勝劉進等之善

魚；張金之善貓朱重光之善鵲車輿明之善牛均以專詣有名於當時者。

（巳）明代之畫論　　明人論畫之著述極多不下七八十種關於史傳者如韓昂之圖繪寶鑑續編，朱謀垔之畫

史彙要毛大倫之增廣圖繪寶鑒等關於鑑藏者有朱存理之珊瑚木難都穆之寓意篇文嘉之鈐山堂書畫記趙琦

美之趙氏鐵網珊瑚張丑之清河書畫舫眞蹟日錄張泰階之寶繪錄郁逢慶之郁氏書畫題跋記汪珂玉之珊瑚網

項藥師之歷代名家書畫題跋，顧復之平生壯觀朱之赤之朱臥庵書畫藏目等關於論述者如何良俊之四友齋論

畫，屠隆之畫箋，顧凝遠之畫引，沈灝之畫麈莫是龍之畫說董其昌之畫眼、畫旨等，關於雜識者：如董其昌之畫禪室

隨筆陳繼儒之書畫史、書畫金湯呂留良之賣藝文等，關於品藻者有李開先之中麓畫品王穉登之國朝吳郡丹青

志等，關於題贊者有文徵明之文待詔題跋，王世貞之弇州題跋李日華之竹懶畫賸，都穆之南濠居士文跋江元祚

項聖謨之墨君題語等，關於作法及圖譜者有岳正之畫葡萄說劉世儒之雪湖梅譜，顧復之畫法册等，關於叢輯者，

有王世貞之畫苑詹景鳳之畫苑補益等均爲明人論畫著述中之較重要者，至於明人對於繪畫之思想全襲前人

舊說加以演繹殊爲紛雜；有主形者有主理者有主意者有主性者，可謂不一而足然以主理主性者爲極少主形者

次之主意者爲最多。主形者多爲寫眞派諸作家，以及未嘗習畫之古道自泥之流主意者多爲深於畫學之士大夫。

蓋明承有元之後對於元人作畫之思想自較切近也。練安云：「蘇文忠公論畫以爲「人禽宮室器用皆有常形至

於山石竹木水波煙雲雖無常形而有常理常形之失人皆知之。常理之不當雖曉畫者有不知。」余取以爲觀畫之

說爲畫之專門名家多能曲盡其形似；而至其意態情性之所聚天幾之所寓悠然不可探索者，非雅人勝

士超然有見乎塵俗之外者，莫之能至孟子曰：「大匠誨人以規矩不能使人巧。」莊周之論斲輪曰：「臣不能喻之

於臣之子臣之子亦不能受之於臣」皆是類也。方其得之心而應之手也心與手不能自知況可得而言乎且不

可聞而況得而效之乎？是拘拘於塵垢糠粃而未得其眞也。」是演繹蘇氏常理之說，輕形似而主於

理者王履云「夫憲章乎旣往之迹者謂之宗也者從也其一於從而止乎可從也可從從也可違亦從也遠果從乎

時當違理可違吾斯違矣吾雖違理其遠哉？時當從理可從吾斯從矣從其在我乎？亦理是從而已焉耳。」是主意而

彙重形者。沈顥云：「有一畫史日間作畫夢即入畫，曉復寫夢每入神遂有蠅落屏端，水鳴床上，魚塔躍水，龍能破垣，稱性之作，直摻玄化蓋緣山河大地品類羣生皆自性現其間卷舒取捨如太虛片雲寒潭雁跡而巳。」是主性而得天地物類刹那之靈感者王履云畫雖狀形主乎意意不足謂之非形可也雖然意在形舍形何所求意？故得其形者意溢乎形；失其形者形乎哉畫物欲似物豈可不識其面古之人之名世果得於暗中摸索也！」是主理全傾向於形者李日華云「古人繪事如佛說法，縱口極談所拈往劫因果奇詭出沒超然意表而總不越實際理地所以人天懍聽無非議者繪事不必求奇，不必循格要在胸中實有吐出便是矣是輕形似而重理與意者明人論畫之專主意趣者尤實繁有徒。岳正云「畫者書之餘也學者於游藝之暇，適趣寫懷不妄揮寫。大都在意不在象在韻不在巧則工實則俗矣。」屠隆云「意趣具於筆前故畫成神足莊重嚴律不求工巧，而自多妙處後人刻意工巧，有物趣而乏天趣畫花趙昌意在似；徐熙意在不似意在不似者太史公之於文杜陵老子之於詩也」顧凝遠云「當與致未來腕不能運時徑情獨往無所觸則巳或枯槎頑石勺水疏林如造物所棄置與人裝點絕殊深情冷眼求其幽意之所在而畫之生意出矣。」李式玉云「今之畫者觀其初作數樹焉意止矣及徐見其勢之有餘也復綴之以樹系作數峯焉意止矣及徐見其勢之有餘也復綴之以峯再作亭榭橋道諸物意亦止矣及徐見其勢之有餘也復綴之以他物如是畫安得佳即佳亦安得傳乎」周天球云「寫生之法大與繪畫之法異妙在用筆之遒勁用墨之濃淡得化工之巧具畫生意之全不計織拙形似也」故重意趣實爲有明繪畫思想之主幹然重意者每主放任不重描而重寫故其所畫以山水爲近尤樂以書法入畫筆薛岡云畫中惟山水義理深遠而意趣無窮故文人之筆山水常多若

人物禽蟲花草多出畫工雖至精妙，一覽易盡。」文徵明云：「高人逸士往往喜弄筆墨作山水以自娛。」陳繼儒云：「畫者六書象形之一，故古人金石鐘鼎篆隸往往如畫。而畫家寫水、寫蘭、寫竹、寫梅、寫葡萄，多兼書法。」唐寅云：「工畫如楷書，寫意如草聖，不過執筆轉腕靈妙耳。世之善書者多善畫，由其轉腕用筆之不滯也。」王世貞云：「郭熙唐棣之樹，文與可之竹，溫日觀之葡萄，皆自草法中得來，此畫與書通者也。」董其昌云：「士人作畫當以草隸奇字之法為之；樹如屈鐵山如畫沙，絕去甜俗蹊徑乃為士氣，不爾縱儼然及格，已落畫師魔界，不復可救藥矣。」當時繪畫既多以意趣為重，意之在人須有所脩養，始能超妙無儔，而足見美於畫。於是每多主學養品性胸襟諸端有深純之涵冶董其昌云：「畫家六法，一曰氣韻生動。氣韻不可學，此生而知之，自然天授。然亦有學得處，讀萬卷書行萬里畫亦然。宋元諸名家如荊關董范下逮子久叔明，巨然子昂矩法森然，畫家之宗工巨匠也，此皆胸中有書故能自具路胸中脫去塵濁，自然丘壑內營成立鄿鄂，隨手寫出皆為山水傳神」范允臨云：「學書者不學晉轍終成下品惟丘壑。」沈顥云：「趙大年平遠逸家眼目剪伐町畦天然秀潤從輞川覓得來，然昔有評者謂得胸中千卷書行更奇古則無書可以無畫。」文徵老自題其米山曰：「人品不高用墨無法」李日華云：「點墨落紙大非細事必須胸中廓然無一物然後煙雲秀色與天地生生之氣，自然湊泊筆下幻出奇詭若是營營世念澡雪未盡即日對丘壑日摹妙蹟到頭只與髹采坊垺之工爭巧拙於毫釐也。」夫士大夫既以繪畫為寄意，原以寓意以求趣，固非以畫為事至其極僅以山水竹石等為作畫之題材致花鳥翎毛鬼神佛像等之以形象見重者皆少人顧問。謝筆溮曰：「今人畫，以意趣為宗不復畫人物及故事；至於花鳥翎毛則卑視之；至於鬼神佛像及地獄變相等圖，則百無一矣。」雖明人以臨摹為

習畫之不二法門，然至有明季世幾可謂全傾向於寫意之風氣焉雖然文士大夫之畫，顧非草草無實詣者。沈顥云：

「今人見畫之簡潔高逸者曰：『士夫畫也。』以爲無實詣也實詣指行家法耳！不知王維、李成、范寬、米氏父子、蘇子瞻晁無咎、李伯時輩士夫也實無詣乎行家乎」世人每謬以草草漫無法則者爲文人畫，沈氏此言實爲其當頭棒喝然文人畫無實詣之誤會巳早見於有明季世矣。

第二章　清代之繪畫

滿人以遊牧起長白山，專尚武力獷悍無文。自世祖入關以後全以武力席捲中原，威服四鄰，繼則提倡文教，收拾民心，開科舉鴻博，編纂圖書以虛名學術牢籠漢族文士。雖出於政治之方略，而影響所及，足以驅天下於浩博之一途。故承學之士又投其結習之所好，沈潭於文史之間，以終其生活，致清代之文藝學術繼有明舊勢而昌大之。繪畫亦然。故一時畫人競起，為空前所未有。綜熙朝名畫錄，國朝畫徵錄，國朝畫識，墨香居畫識，墨林今話，清畫家詩史，八旗畫錄，清代畫史補錄，寒松閣談畫瑣錄，清畫傳輯佚三種等計之，不下六七千人，可謂盛矣。雖然其統馭華夏政策，過於專制，清初漢人排滿之思想殊見有增無減；而清室之防範亦日益嚴厲，於是文字之獄屢興無已，影響於當時之思想者甚大。對於繪畫前途，亦因而發生專制約束之障礙，如詩文辭章之尚聲調辭藻，鮮發揚蹈厲之風者相似。故順、康之際，除一二遺民逸士淋漓痛快獨闢蹊徑，以發其積鬱愁思者外，其勢力全為吳派之末流所獨占之，即為南宗所獨占，仍為文學化時期也。蓋吳派自明季以來，久為畫壇盟主延及清初，如畫中九友之王時敏，王鑑等，仍承其盛勢而為當時畫家之領袖。為明、清兩代開繼之功臣。石谷繼之，近師二王，遠追宋元，以精緻溫穩為尚。美言之，能集宋、元南北宗諸家格法之全。毀言之，僅襲有明院、吳二派工能之長，使有清一代之繪畫，陷於形式之摹擬，而少有所振展。其原因固為當時非此不足以表現天下之承平。實則全因緣於政治方略與專制之過甚，以致之。故世

祖、聖祖等均極崇愛繪畫國初卽承明代畫院遺制設如意館以延畫史雖其規模不及兩宋朱明之美備然其獎重

繪事不落兩宋朱明之後世祖尤工書善畫萬幾之餘遊藝翰墨時以奎藻殯賜部院大臣嘗用指螺紋印貴水牛

意態生動有爲筆墨烘染所不到者作山水泉壑窈窕煙雲幽頤得之者珍逾珠寶一日幸閣中適中書盛際斯趨而

過，世祖呼使前跪熟視之取筆墨畫一際斯像面如錢大鬚眉畢肖以示諸臣咸嘆宸翰之工。聖祖亦天縱多能雅好

繪畫，喜收藏當時王原祁以進士充書畫譜館總裁鑑定古今名蹟進少司農唐俗之召入內廷論畫法。賜畫狀元董

建中、沈宗正之獻畫稱旨畫則授湖北荊門知州沈則賜御題扁額劉九德、顧銘之詔寫御容稱旨劉則賜官中書顧

則賜金裘榮聖祖尤酷愛董華亭眞蹟因搜羅海內佳品玉牒金題彙登秘閣惟題玄宰二字者以玄字犯御名臣下

不敢進覽云聖祖南巡歸後並召集天下名工作南巡圖王原祁總其事王翬主繪圖圖成進呈稱旨而獲厚賞時稱

盛事並敕撰佩文齋書畫譜於吾國書畫學上作一有統系之整理尤有益於後學不少以故一時畫史名家蔚然競

起，如清初四王之王時敏王鑑王翬王原祁與四王合稱清初六大家之惲壽平吳歷等均相繼領袖當時之畫苑嚴

繩孫、笪重光、方亨咸、程正葵、顧大申、高簡、王武、蔣廷錫、羅牧、梅清以及金陵八家之襲賢樊圻高岑鄒喆吳宏葉欣胡

慥、謝蓀等各挾其所長以名世卽如毛奇齡周工亮朱彝尊宋犖姜宸英等亦均以詩文之暇以繪畫自鳴者；而明際

遺民、如傅山丁元公鄒之麟文從簡萬壽祺蕭從雲惲本初吳山濤程邃金俊民方以智姜實節查繼佐查士標釋宏

仁、髡殘以及明石城王孫釋八大山人明楚藩後人釋道濟等均抱道自尊或嚴棲谷隱或韜迹緇流每殉身藝事以

爲消遣故於繪畫各有獨特之造詣尤有影響於清初畫學者不少世宗雖在位僅十三年然愛好繪畫不減聖祖雍

正初特召謝松州入內廷命其鑒別內府所藏法書名畫真贋，因畫山水進呈，得蒙嘉獎，沈永年、袁江等，均以繪事供

奉內廷。高宗尤天亶聰明，遊心翰墨，擅山水花卉梅蘭竹石以中鋒草隸之法得古秀渾逸之趣。尤精鑒識海內名畫，

幾被徵收殆盡。如覓馬和之之國風圖，歷數十年，始全獲藏於學詩堂。又因得韓滉之五牛圖，特設春藕齋以藏之。以

致內府縑緗盈千累萬，因敕張照、梁詩正、勵宗萬、張若靄等編輯秘殿珠林內府所藏釋典經之書畫，凡二十四卷。專載

著錄之石渠寶笈時乾隆，九年敕編，凡二十四卷。記錄內府乾清宮、養心殿、三希堂、重華宮、御書房、學詩堂，長春書屋，隨安室，攸芋齋，翠雲館，漱芳齋，靜怡軒，三友齋，諸處

所藏名蹟。舉凡內府所藏書畫及箋素尺寸款識印諸收藏家題詠跋尾與奉旨御題御璽者悉誌無遺乾隆五十六

年復敕撰二編其品題甲乙悉本審裁詔輯三編。嘉慶乙亥春，可知內府收藏之富矣。其獎重畫士亦為有清一代之冠一時

院中畫人至近百人之多並以張愷為畫院總管韜養安筆記云：「張愷吳縣人號樂齋乾嘉間供奉內廷總管畫院，

食二品俸」可知待遇之寵渥。又高宗出巡，嘗命董邦達即景圖繪雪山均御筆題詩其上朱綸嚴宏滋許蔭材羅孝旦彭進朱

命侍臣張若靄圖之又辛巳西巡幸五台山迴鸞至鎮海寺積雪在林天然圖畫因

方薰等均以獻畫稱旨而得寵榮兼以當時天下清平海宇豐晏士大夫詩詞文酒之暇多嫻習畫事以為風雅以致

一時畫人輩出如畫中十哲中朱文震青，雷，作，譬效吳梅村畫之高翔、李世倬、董邦達、黃慎、李師中、王延格、陳嘉樂張士

英、高鳳翰、張鵬翀、揚州八怪之羅聘李方膺李鱓金農黃慎鄭燮汪士慎高翔小四王之王宸、王昱、王愫、王玖、或謂王

臺，稱小四王。玖，王昱，冠以麓以及華新羅錢維城張宗蒼方士庶勵宗萬張庚蔣溥張敔沈銓鄒一桂方薰翟大坤沈宗騫陸

暘上官周高其佩柳堉等均以能畫有名於世仁宗以後，內亂漸起，外患並乘在上者自無暇注意繪事，遂見衰退之

狀。故嘉道咸豐之畫家雖爲數殊多然有特殊造詣能貢獻於一時畫學者殊鮮僅有湯貽汾、王學浩、錢杜、黃鈜、張問

陶、戴熙以及浙西三妙之黃易、奚岡、吳履等允稱後起之勁。同光之際畫家之集於姑蘇、上海諸地者仍不乏人然除

一二有特殊之天資功力者以下等諸自鄶以下矣。故總有清一代之繪畫而言以清初至乾隆爲最盛然以繪畫之

形式言則以順康之際承明代門戶派別之遺較多不同之面貌焉茲將清代之繪畫分類敍述於左：

（甲）清代之畫院

胡敬國朝院畫錄云：「國朝踵前代舊制設立畫院凡象緯疆城撫綏撻伐拓邊徼勞徠

犖師慶賀之典禮將作之營造與夫田家作苦藩衛貢忱飛走潛植之倫隨事繪畫昭垂奕禩材藝之士先後奮與百

數十年祕笈琅函載在御府圖編者難以悉數。高朝時兩次命詞臣纂輯歷朝名畫均以四朝院畫附後」考清代實

無獨立之畫院有之即爲設立於啓祥宮南之如意館計館屋數十楹延諸畫史於中以爲供御故其規模設備等殊

不及兩宋朱明之美備館中諸畫人初類工匠與雕琢玉器裝潢帖軸之諸工人雜居當時諸臣之工書畫者多在南

書房行走後漸用士流與西洋教士或由大臣引薦或獻畫稱旨召入並界以供奉待詔祇候等官秩唯與詞臣供奉

體制不同耳。清史稿唐岱傳云：「清制畫史供御者無官秩設如意館於啓祥宮之南凡繪工文史及雕琢玉器裝潢

帖軸皆在焉。初類工匠後漸用士流由大臣引薦或獻畫稱旨召入與詞臣供奉體製不同。」然清初世祖聖祖世宗、

高宗等諸帝均極尊崇獎重足以繼兩宋朱明之後如順治時孟永光以工人物寫眞祇候內廷爲世祖所眷命內侍

張篤行受其筆法。黃應諶以工人物祇候畫院聖祖命瓶閱武圖稿賜官中書聖祖時以能繪畫供奉內廷及如意館

者有焦秉貞、王原祁、王敬銘、王崇節、王簡、李和、吳璋、禹之鼎、孫阜、吳桂、沈喻，國朝院畫錄作愉。內務府司庫。金昆、冷枚、孫威鳳、姚康、

顧見龍、鄒元斗、程鵠供奉南薰殿。薛周翰、馬文湘、余熙璋、劉餘慶、張然、祇候葉洮等當時院中畫人所作諸圖進呈御覽，以邀榮獎者甚多。如焦秉貞之耕織圖、冷枚之萬壽盛典圖等皆得寵眷。世宗時以能畫供奉內廷者有謝松州、袁江、袁濤、袁曜待詔、陳善、祇候陳枚等。高宗尤於繪畫有所特嗜，常臨幸如意館，看諸畫人作畫，每於成績優異者，厚與獎寵，或嘉與品題，有於筆墨等未安者，輒備承指示，時以為榮。國朝院畫錄云「列聖幾餘游藝於畫院，優其錫賚，限以資格，備承指示，嘉與品題，榮荷宸章獎勵裁成」則其情形大與徽宗宣和時督教諸院人者相似。又當時江陰有繆炳泰者，嘗為南書房翰林某學士勒一像，神氣宛然。及學士由江蘇還京，以此像懸值廬，一日高宗臨幸見之，詫為神似，問何人所作，學士以繆對。立命兵部以八百里排單往取。學士惶恐奏曰「繆某布衣，恐不堪供億」即命賚人。既至，命恭繪御容。繆跪對良久，逡巡不下筆，諭曰「毋乃矜持耶？可毋用頓首」奏曰「臣實短視」即命侍臣出眼鏡盈盤，令擇戴之，一揮遂就。時高宗壽高，耳竅毫毛叢出，他人繪御容者多不敢及此，繆特兼繪之。既進，高宗攬鏡比視，大悅，即日賞中郎，補內閣中書，入值畫院。高宗詔畫紫光閣功臣像皆出繆氏一人之手，無不畢肖。故一時院中畫人之盛，實駕宜和紹興而上之。計當時西洋教士之供奉畫院者有郎世寧奉康熙時即供畫院。等，或由大臣引薦，或由獻畫稱旨，或由朝廷徵召而入內廷者，有供奉徐璋、丁觀鵬、丁觀鶴、畢大椿、陸吉安、馮寧德義、孫祐、陳永介、陳基、嚴鈺、顧天駿、羅福玫、李敬思、孫琰、張問達、張為邦、金稈、張雨森、金竹溪、張舒、王芳岳、阿爾稗、陸吉安、張廷彥、沈映輝、沈源、沈慶瀾、姚文瀚、曹夔、顧銓、全鄒文玉、程梁、賀金昆、賀銓、賀清泰、徐名世、徐廷璽、徐揚、門應兆、方琮、楊大章、袁瑛、謝遂、李秉德、黎明、樊珍、戴正泰、戴洪、杜元枝、黃增、莊豫德、蔣懋德、福隆安、葉履豐、趙九鼎、許祐、繆炳泰、

永治、張鎬、王幼學以及祗候張宗蒼金廷標余省陸授詩陸邊書等，計近百人之多，可謂盛矣。高宗乾隆三十年，既平

準噶爾及回部，敕繪乾隆準噶爾回部等處得勝圖，即為郎、艾諸西洋畫士所作，伯希和所著之乾隆準噶爾回部等

處得勝圖考述之甚詳，計圖凡十六送法國雕版印刷。一、平定伊犂受降圖艾啓蒙作。二、格登鄂拉斫營圖，郎世寧作。

三、鄂壘札拉圖之戰，作者無考。四、和落霍澌之捷王致誠作。五、庫隴癸之戰安德義作。六、烏什酋長獻城受降圖，安德

義作。七、黑水圍解圖，郎世寧作。八、呼爾滿大捷圖安德義作。九、通古斯魯克之戰，作者無考。十、霍斯庫魯克之戰作者

無考。十一、阿爾楚爾之戰王致誠作。十二、伊西洱庫爾淖之戰安德義作。十三、拔達山汗納款圖安德義作。十四、平定

回部獻俘圖王致誠作。十五、效勞回部成功諸將圖，安德義作。十六、凱宴成功諸將圖作者無考。蓋郎、艾諸氏均精長

歐西繪畫得高宗之眷寵，供奉畫院有年。其畫本西法而能以中法參之，所繪花鳥走獸等咸具生動之姿，非若彼中

庸手詹詹於繩尺者比。當時為吾國歐西畫派自明代利馬竇後，一有勢力之發展時期。當時院內外作家，如門應

兆、羅福旼張恕均受其影響為吾國繪畫上之一小變化為高宗以後畫院漸廢。嘉、道、咸、同間，僅有尤英、沈振麟、供奉

內廷。至光緒中葉慈禧太后嘗欲怡情翰墨學繪花卉又學作擘窩大字，常書福壽等字以賜大臣等，每欲得一二代

筆婦人不可得，乃除旨各省督撫覓之。時有繆嘉蕙者雲南人字素筠適陳氏隨夫宦蜀工花鳥能彈琴小楷亦楚楚

合格適夫死子幼甚苦歸滇四川督撫乃驛送至京師慈禧召試大喜置左右朝夕不離與阮玉芬蘋香同為福昌殿

供奉蘋香文達公後裔工畫花卉翎毛入手超逸妙於點染慈禧太后極賞之一時恩寵不亞於素筠云。然諸院人中，

以禹之鼎唐俗郎世寧張宗蒼為特出即簡傳於左：

禹之鼎　江都人字上吉，一作尚吉。號慎齋康熙間供奉內廷善人物故實山水初師藍氏後出入宋、元諸家獨關蹊徑白描寫真秀媚古雅爲當代第一名重藝林其生平傑作有王會圖一卷傳於代。

唐岱　滿州人字毓東號靜巖一號墨莊工山水與華鯤金永熙王敬銘黃鼎趙曉溫儀曹培源李爲憲等同出王原祁之門聖祖召入內廷論畫法御賜畫狀元山水沉厚深穩得力於宋人居多乾隆時祇候內廷深邀高宗眷寵著有繪事發微行世。

郎世寧　意大利人耶穌教士家世善畫康熙五十四年至北京隨入值內廷工花卉翎毛尤擅寫真本西法而能以中法參之故所作具生動之姿非若彼中庸手詹詹於繩尺者比其畫蹟見於石渠著錄者五十有六畫馬尤夥其百駿圖掩仰俯側姿態各異陰陽明暗純屬西法可謂得形似之全乾隆三十一年卒於中土

張宗蒼　吳縣人字默存一字墨岑號篁邨又號太湖漁人工山水出黃尊古之門用筆沈着山石皴法多以乾筆積累林木間間用淡墨與乾擦合湊神氣蔥蔚格趣高卓一洗畫院甜熟之氣乾隆十六年南巡獻吳中十六景畫冊稱旨入都祇候內廷恩遇殊常乾隆十九年授戶部主事踰年以老允歸。

(乙)清代之道釋人物畫　清代道釋繪畫繼元、明衰勢之後無法復爲振起作家人數僅約占全畫人中百分之一二其寥落可以想見，著名者如楊芝、丁觀鵬、金農羅聘等尤不過三五人而已。

楊芝　錢塘人善人物仙佛鬼判筆力雄健愈大愈妙嘗自言曰：「安得三十丈大壁磨墨一缸以田家除場大帚蘸之乘快馬以掃數筆庶幾手臂方舒而心胸以暢也。」西湖天竺寺有其觀自在像惜已燬於火第不善

作小幅，故留傳殊少。

丁觀鵬　乾隆時內廷供奉善道釋人物，學其同宗聖華居士筆，有出藍之譽其畫蹟見於石渠著錄者八十有三，而道釋畫軸實占三分之二焉。

金農　錢塘人流寓揚州字壽門號冬心乾隆丙辰薦舉鴻博嗜奇好古精鑒賞收金石文字千卷工書，分隸尤妙喜爲詩歌銘贊雜文出語不同流俗年五十始從事於畫涉筆即古脫盡畫家之習良由所見古蹟多也初寫竹號稽留山民繼畫梅號昔邪居士又畫馬自謂得曹韓法趙王孫不足道也後寫佛號心出家盦粥飯僧，所寫佛像布置花木山石奇柯異葉不落恆蹊設色尤異間作山水花果亦點染閒冷非塵世間所覩而之則曰：「貝多龍窠之類也。」生平好遊客維揚最久妻亡無子遂不復歸著有冬心題畫及冬心畫記等行世。

羅聘　揚州人入安徽通志，僑居揚州，作歙縣人。字遯夫號兩峯夙祕禪悅嘗夢入招提曰：花之寺勞髵前身即其中主持途稱花之寺僧金冬心高弟也工詩畫筆情古逸思致淵雅墨梅蘭竹道釋人物山水花卉無不臻妙尤著名者，則有鬼趣圖或謂其生有異稟雙睛碧色白晝能覩鬼魅生平所覩不一，故所作亦不止一本錢竹汀引龔聖予之言曰：「人以畫鬼爲筆戲是大不然此乃書家之草聖也豈有不善眞書而能草書者？羅山人雖好奇其筆墨足以形之又豈凡工所及哉。」

次於四家之外者順天黃敬一應諡鬼判人物傳染一遵古法。侯官李雲谷根，佛像極靜穩見之令人增道念。石門呂廣六律粗筆道釋人物奇嶇生動嘉興丁原躬元公晚年專工佛像老而彌秀工而不纖宜與徐輔高承宗仙釋

鬼判，於刻削中見風骨蒼秀中見丰神錢塘徐人龍，與楊芝同時長仙佛鬼判，許遜於楊然一時罕匹吳縣汪宗晉喬，所畫慈悲者流水行雲寂滅枯槁，而威嚴者雄傑奇偉激昂頓挫見者莫不駭慄。如皋李佐民泰曾寫七寶纓絡金粟，如來妙像，張於京師護國寺，一時王公貴人朱輪翠幰駢填雜遝感稽首膜拜歡息欣悅得未曾有山陰金雲門禮贏，嘉與王仲瞿繼室工翰墨凡人物士女山水花卉悉能師心獨運妙奪古人尤精佛畫曾作觀音圓通二十五像為仲瞿祈祐莊嚴妙麗當並禮天竺廣寧傅紫來霙工指頭畫得高且園法尤工像佛京師仁慈寺有奉敕畫勝果妙因圖，紙本大幅幀高丈許長二丈中寫如來天王羅漢約百餘尊備極神采上海俞人儀宗禮特擅白描道釋人物曾貌十六尊者有龍眠復生之譽杭人吳羽仙元畫鬼判人物得戴進三昧均為清代道釋畫能手其餘如華亭張照之善簡筆白描大士烏程金廷標之兼工白描羅漢常熟揚翬之專工仙佛，南匯王錫疇之兼善觀音而新安姚宋之能於瓜子上畫十八阿羅漢長洲陸靖之能水墨仙佛，尤見別致又松江葉舟山陰王奐以及釋弘瑜月蓬等亦均以兼工道釋著稱一時者。

清代人物故實及士女畫，約略可分為五系：一、十洲派，精密工麗者多歸焉；二、老蓮派，高古樸偉者多宗之；三、龍眠派，清勁簡淡與專工白描者多以此派為淵源；四、水墨寫意派法吳戴之水墨蒼勁派附焉五、折中派，康乾間郎世寧等折中中西畫法而開新格者為清代人物畫之別體。十洲派，順康間，有吳縣鈕漢藩樞太倉顧雲臣見龍吳縣柳仙期遇高郵王漢藻雲等乾嘉間有無錫吳朝英楸長安馬岡千振常熟畢小痴激休寧吳彥侶求婁縣張幼華儼等。其中以顧見龍柳遇吳求三家為有名。

顧見龍　字雲臣，太倉人，畫徵錄作吳江人。居虎丘康熙初祗候內廷善人物故實兼長寫眞擅臨古蹟雖個中八目之，一時難別眞僞論者謂爲雖非虎頭復生堪與十洲分席云。

柳遇　字仙期吳人工人物精密生動布置樹石欄廊點綴雜花細草以及玩物器皿色色佳妙不亞仇英也。

吳求　休寧人初名俅字彥侶能詩畫人物學仇英思致篤異筆墨工麗每一稿成舉國倣效有豳風圖等傳於代。

其餘吳縣谷士桓之師鈕漢藩吳人徐玫之師柳仙期以及錢塘劉度之樓臺人物細麗工緻華亭吳賓順天楊芝茂之寸馬豆人設色絢麗均屬仇氏一派老蓮派淸初繼起者有老蓮之子小蓮山陰金古良史嚴水子湛王眉山崿仁和王原豐樹穀乾隆時有秀水陳及鋒世綱道光時有披縣張鞠如士保同光時有蕭山任渭長熊任阜長薰任立凡豫山陰任伯年頤以王樹穀任熊任頤爲有名。

王樹穀　仁和人字原豐號無我又號鹿公自稱方外布衣圖章有慈竹居、笨虫、一笑先生等。工人物筆法出於陳老蓮而得其淸穩，所謂善學柳下惠者也論者謂其衣紋秀勁設色古雅一時工人物者無能出其右云。

任熊　蕭山人字渭長工花鳥山水尤擅人物堪與陳老蓮並駕齊驅論者謂山陰諸任以渭長爲白眉澤古深厚脫去凡近非襲貌遺神虎虎作態者同日語也嘗居蛟川姚梅伯家爲作大梅山民詩意圖一百二十幀與酣落筆不一月而成設境之奇運筆之妙令人但有讚歎有列仙酒牌等畫譜行世。

任頤　山陰人字伯年率眞不修邊幅人物花鳥仿宋人雙鉤法白描傳神頗近老蓮間作山水沈思獨往忽然

有得疾起捉筆淋漓揮灑，氣象萬千臺筆海上聲譽與胡公壽並重云。

龍眠派順康時有仁和陸與讓謙無錫華羲逸胥等乾嘉時有山陰楊六生謙錢塘顧西梅洛相城姚伯昂元之

等。道咸間有西域人改七薌琦烏程費曉樓丹旭以及金匱顧雲鶴應泰等又常熟徐蘭無錫華冠壽州汪喬年錢塘

康濤均特擅白描人物亦屬此派其中以華胥爲有名以改琦爲後起。

華胥　無錫人字義逸逸一字希　善人物士女密緻而不傷於刻畫冶而清麗而逸古意獨多其水墨者直參龍眠

之座。

改琦　西域人家松江字伯蘊號香白又號七薌別號玉壺外史幼通敏詩畫皆天授人物佛像士女出入龍眠

松雪六如諸家愈拙愈媚跌宕入古尤稱脫盡凡蹊山水花草蘭竹小品亦皆本諸前人世以新羅山人比之。

有紅樓人物圖等：

水墨寫意派作家亦尚不少如閩人黃瘦瓢愼江西閔正齋貞嘉祥七道士曾衍東長洲吳春圃元實相城方耕

堂勳大與朱達夫沆常熟陳山民岷錢塘顧虞東升丹陽蔣鐵琴璋以及鄞縣包雲汀楷等均多擅大幅落筆風捷其

中以閔貞爲特出。

閔貞　江西人僑居漢口字正齋善山水魄力沈雄頗得巨然神趣。人物筆墨奇蹤衣紋隨意轉折豪邁絕倫士

女善作直筆鈎勒益遠益妍兼善寫眞有孝行稱閔孝子云。

又江都禹上吉之鼎之師藍瑛鄞縣黃幼直堅之法吳偉吳江沈朗山宗維之師石恪嘉定仲肇修升寫意人物，

得吳小仙、戴文進兩家筆趣雖全重用筆之健拔屬於北派範圍之下。然均以水墨作畫以寫意之態度出之則全與水墨寫意派相同故附入焉中西折中派純出於西洋教士之手其勢力全在宮廷之內影響於當時繪畫者殊少作家亦僅有郎世寧艾啓蒙王致誠安德義等諸西人而巳。

此外如無錫嚴蓀友繩孫之兼工人物功能精妙祥符劉伴阮源超之高邁古健堪與立本並駕三韓李漢章世倬宗吳道子而得其妙悟錢塘馮子揚箕別饒深韻自成一家松江姜曉泉勳傅粉施朱自然入妙長州杜友梅元枝之精工細麗德淸沈南蘋銓之得不傳之祕長汀上官文佐周之工夫老到臨汀華秋岳嵒之脫去時習保定王樸天津郭昆之有名於北方均爲淸代史實風俗畫之較有名者又徐州萬年少壽祺之善士女楷模周昉得靜女幽閑之態順天劉陽升九德之精深華妙山陰徐子揚時顯之鮮麗精絕無錫王春苑鼎標之韻致古雅太原王魯公鏐之布置佳妙山陰王湘洲元勳之得閨閣窈窕之態揚州朱滌齋文新之宗法六如以及仁和余蓉裳集之丰神靜朗有余美人之目山陰包子梁棟之於改七薌、費曉樓二家外別樹一幟均爲淸代能士女著稱一時者。

祕戲圖見於前漢書廣川惠王越傳後明仇英等所畫特工至淸大同馬相舜太倉王式等均擅祕戲人物予曾見一小册人身僅三寸許眉睫瑟瑟欲動奢戀燕昵之態如喃喃作聲其勾勒點染布置種種悉本宋人法有嫣媚古雅之趣不知爲誰人手筆蓋此種繪畫多不著作者姓名也然祕戲圖不工不可畫工則誨淫矣昔山谷好作艷詞秀師以爲口業當墮泥犂地獄況肖其形而畫之乎。

清代寫眞人物殊見與盛作家旣比明代爲多派別亦比明代爲繁。一、波臣派有淸初葉傳之者殊衆如上虞謝

字文彬之名聞南北，嘉興沈爾調韶之秀媚絕倫莆田郭無疆翬之如養氏之射，百發而不失一山陰徐象先易之衣紋法身大雅不羣婁縣徐瑤圃璋之不獨神肖至筆墨烘染之痕亦與之具化以及秀水沈紀閩人廖大受等均爲曾氏之高弟又山陰馮檀吳江周杲，寫眞得曾氏之奧名重京師汀州劉祥開海陽余頲，寫眞得曾氏之傳江陰毘上之得曾氏之祕錢塘戴蒼之得謝彬三昧金壇陳森之幾欲駕曾氏而上之以及曾氏之孫鎰等均屬曾氏一派其中以郭鞏徐璋爲有名。康雍之際寫眞人物實以此派爲盟主循至乾隆時上官周之晚笑堂畫傳出乃集波臣派之大成焉；二、秉貞派亦被感歐化，繼曾氏之後而別成一家者。

焦秉貞　濟寧人康熙初欽天監五官正善繪事祗候內廷人物樓觀山水花卉寫眞等無不精妙其所作山水、人物樓觀自遠而近自大而小不爽毫髮蓋西洋法也嘗奉詔繪耕織圖四十六幅村落風景田家作苦曲盡其致稱旨命鏤版印賜臣工。胡敬院畫錄云「秉貞職守靈臺深明測算會悟有得取西法而變通之聖祖之獎其丹青正以獎其數理也」云。

蓋明末清初，西洋教士布道中國，每以宗教畫爲宣傳之具。且清初欽天監中，復多西洋教士；焦氏日相濡染，而受其默化與明末之曾氏同其情形焉。傳焦氏之法者有膠州冷吉臣枚三韓崔象九鏏等爲最有名。然波臣一派，重墨骨而後傅彩渲染雖其作一圖烘染必至數十層然仍不過中法中參以西法而成異軍突起之新派。焦氏亦約略與曾氏相同，爲樑合中西兩法而成一新體者。當時尙有純粹之西洋派，卽供奉畫院及主事欽天監之諸歐西教士，如郎世寧，王致誠，安得義等，均嫺擅之。於其畫材，全用油布油彩，於郎世寧爲後進，世稱高宗之爲油畫寫眞者是。福開森中國畫史云：『王致誠，作油畫，初至北京，而乏神韻，以畫受知應

令其改學油彩，必可遠勝於今，若寫眞時，可令其仍用油畫法，
能列入中國繪畫範圍之內。且不寫吾國畫人所慣習，故除諸歐、西
教士外，此派、寫純粹之歐西寫眞法，
繼起者，亦無一人耳。〔三爲

以中國畫具純以西法寫眞者則有莽鵠立等畫徵錄云

莽鵠立　字卓然滿州人官長蘆監院工寫眞其法本於西洋不先墨骨純以渲染皴擦而成神情酷肖見者無

不指曰「是所識某也」

傳莽氏畫法者有弟子金玠等。又錢塘丁允泰及其女瑜均工寫眞，一遵西洋烘染之法，亦屬莽氏一派。乾隆季

世，西教被禁，歐西教士之來中土者漸少於是糅合中西以及一遵西洋烘染法之諸寫眞派，亦斬然中絕矣。四、白描

派，如江都禹之鼎無錫華慶吉冠等。上吉白描寫眞秀媚古雅稱當代第一時名人小像皆出其手。慶吉擅白描

寫眞高宗南巡恭寫御容賞賚優渥又崑山陳君祚佑寫眞下筆神肖亦屬是派。顧是派全以古法寫眞亦可謂古法

寫眞派無畫工作氣惟作者殊不多耳六江南派爲兼用描寫渲染者即以淡墨鈎出五官部位之大意全用粉彩渲

染仍不失爲古法。除以上諸派外均可畫入此派範圍之內。如華亭張漣太倉顧見龍嘉興顧銘等筆墨精細雖未能

有頹上添毫之妙不脫畫史習氣然均爲康雍間寫眞名手。嘉興沈行鮑嘉海寧俞培丹徒王禧等皆其流亞其他丹

陽丁皐及其子以誠運思落墨直臻神妙隨人之奸媸老少偏側反正並其喜怒哀樂皆能傳之著有傳眞心領二卷，

續傳眞心領四卷稱寫眞名手又泰州王汶南匯雪崑婁縣卞久雲間李岸順天劉九德上虞夏杲婁東陸燦晉江郭

士雲亭吳賓漳州陳維邦等均以專擅寫眞名一時者。嘉道以後寫眞一藝漸漸歸匠人之手時人亦以俗工目之。

至光、宣間攝影盛行以後更有攝影放大之畫法江南寫眞派等亦均見衰歇焉當時僅有山陰任伯年頤以白描水

墨寫眞草草鉤勒獨關恆蹊其筆墨格趣之高超灑落尤非江南中西折中諸派所可望塵則及爲寫眞人物後起之

健者、然已強弩之末不復有人繼任氏而與起者矣惜哉！

（丙）清代之山水畫　吾國山水畫自明代沈文崛起以來其勢力幾爲吳門所獨占明、清之季、王奉

常時敏、王廉州鑑，上承思白下開麓臺清初山水咸以王氏一門爲盟主雖當時承明季學風盛尙門戶、顧未有能奪

王氏之席而代之者亦有所因也蓋煙客運腕虛靈筆墨之間若含稚氣此種造詣惟煙客獨步謂爲冠冕諸王誰曰

不宜。圓照臨摹董巨精詣神深翠巘青嶂百歲不凋設色工能尤勝諸家實淵源之遠有所自也繼奉常而起者有孫

原祁；繼廉州而起者有虞山王翬世稱清初四大家。

王時敏　太倉人字遜之號煙客，自稱西廬老人明崇禎初以蔭仕至太常。資性穎異淹雅博物工詩文善楷隸，

而於畫有特慧少時即與董思白陳眉公揚榷畫理多所啓發家本富於收藏故凡布置設施鉤勒斫拂水暈

墨章悉有根柢於大癡墨妙早年即窮闊奧晚年益臻神化淵深靜穩推爲第一其用筆在着力不着力間尤

較諸家有異。萬曆二十年壬辰生康熙十九年庚申卒年八十九。

王鑑　字圓照，號湘碧自稱染香庵主弇州王世貞之孫由進士官至廉州太守精通畫理摹古尤爲長唐、宋、元、明

四朝名繪無不臨摹故其蒼筆破墨時無敵手風韻沉厚直追古哲於董北苑、僧巨然兩家尤爲深造皴擦爽

朗不求工細圓照視煙客爲子姪行而年實相若互相砥礪並臻其妙世之論六法者以兩人有開來繼往之

功焉。

王翬　常熟人字石谷號耕煙散人自號清暉主人又稱烏目山人劍門樵客幼即嗜畫運筆特超，王廉州命學古法，引謁王奉常揱遊大江南北盡得觀摩收藏家祕本其論畫曰：「畫有明有暗如鳥雙翼不可偏廢」又曰：「以元人筆墨運宋人邱壑而澤以唐人氣韻乃爲大成」又曰「余於青綠靜悟三十年始盡其妙」蓋石谷以絕頂工能運以天分鎔合南北二宗而自成一家者時人重其畫至稱爲畫聖云然議之者猶謂其筆法過於刻露每易傷韻蓋石谷畫每有無韻者學之者稍不留神易於生疵耳卒年八十有六。

王原祁　字茂京號麓臺王時敏孫康熙庚戌進士專心畫學山水能繼祖法氣味深醇中年秀潤晚年蒼渾，凡作一圖，沈雄駘宕筆端如金剛杵而於大痴淺絳尤爲獨絕熟不甜生不澀淡而厚實而清書卷之氣益然楮墨之外當時虞山王翬以清麗傾中外，麓臺以高曠之品突過之康熙朝以畫供奉內廷鑒定古今書畫充佩文齋書畫譜總裁官工詩文藝林稱爲三絕所著雨窻漫筆足爲後學矜式

奉常廉州後夔東胡竹君節，筆墨超逸骨格秀整超羣拔俗而能嚴守師規爲深有得於耕煙者，王異公撰親承家學，最似奉常樹石峯巒幾無不肖林屋則雅近廉州。至麓臺衣鉢衍傳弟子遍大江南北遂大開夔東一派，蘇州金明吉永熙之體而微嘉定王丹思敬銘之清腴閒遠上海曹浩修培源之神味渾厚太倉李匡吉爲憲之筆致雅秀，稱爲麓臺四大弟子無錫華子千鯤之瀟疎淡逸滿州唐靜巖俗之沈厚深穩太倉趙堯日曉之渾樸沖潤三原溫可象儀之見解獨超以及秀水吳振武歸安吳應枚釋復千等均出麓臺之門而稱入室者而王氏諸彥如王東莊昱王林屋懌王蓬心宸以及王學浩椒畦等莫不一家學体承蜚聲先後又盛逸雲大士蒼莽深秀風格不羣伊雲峯大麓筆

疎氣厚大異時流當塗黃左田鉞，晚年專學麓臺筆更蒼厚以及華亭關午亭炳，太倉毛宿亭上袞，圓津寺僧丹崖等，

均傳婁東正派又歷城朱青雷文震蕭縣劉雲巢本銘崑山郎芝田際昌等均受婁東影響而深有所得者然多囿於

師承未能擺脫而唐俗晚年則去宗墨井蓋司農畫體書卷之味太多故意爲之便成結習耳獨常熟黃尊古鼎工醇

臨古益以遍覽名山多用枯筆焦墨漸近倪黃師麓臺不爲師法所囿實婁東之一變。吳縣張墨岑宗蒼以焦墨積累

山石林木以乾筆積擦而成神氣蕭蘺其法即出自尊古其從子月川洽秀逸幽閒韻致尤勝。元和黃穀原均武進錢

稼軒維城繼之，黃則筆墨蒼楚仿北宗尤入妙境錢則氣韻沈厚迥不猶人大有欲出婁東之勢然乾嘉之際，錢塌奚

岡字鐵生號蒙泉以金石名手規橅三王殊見精湛故蒙泉一派遂代尊古而與起。奚氏與黃小松易吳竹虛履同爲

浙西三妙竹虛山水造景幽異落墨疏簡錢叔美跋其秦淮圖小帙謂得元人冷趣。使南田生見之，亦當斂手尤足與

奚氏相頡頏石門方蘭坻薰結構精微風度閒逸錢塘屠琴隝悼沈巒秀渾直追前人武進湯雨生貽汾老筆紛披脫

盡時史習氣以及石門吳伯滔滔等均先後同師於奚氏爲蒙泉派之健者。錢塘戴醇士熙雖貌似耕煙濕墨焦點兼

收松壺然淵源仍出自奚氏咸、同以後鹿床畫派，更繼奚湯而代之婁東一系已久無正傳矣。同光間雖長洲顧若波

澐爲婁東後起能手亟其全力冀挽頹波然已強弩之末未能回其尺寸亦勢然也。石谷繼廉州之後兼合南北采擷

宋、元以絕頂工能運以天資大開虞山一派三百年來衣鉢相承不絕然自石谷諸弟子以至乾嘉間著名者亦不過

二三十人。秀水金成章學堅之筆意古健布局綿密閩人蔡自遠遠之點色風華筆情幽雅華亭顧若周昉之骨氣清

雋雅致森然。常熟楊子鶴晉之秀勁工緻三韓李穀齋世倬之秀雋潤逸秀水張浦山庚之鑒辨精博常熟宋求軿駿

業之清韵可挹。吳江徐杉亭溶之淺絳尤妙，常熟沈石樵、瞿翠巖虞之學石谷，功力並深，特著聲譽以及石谷曾孫

玖字次峯號二癡，胸有邱壑特饒別趣。丹陽蔡松原嘉山水與錢塘奚蒙泉齊名均為虞山畫學之傳人。然子鶴蒼而

不潤浦山學力不周，穀齋略無氣勢若周之骨氣單弱二癡之具體甚微翠巖之圍於師承杉亭求聲之僅工小品，石

樵之轉注力於耕煙承石谷而差可人意者僅董邦達、張鵬翀、方士庶等幾人而已。董邦達字孚存，號東山，富陽人官

官編修山水長於倪黃法，雲峯高厚沙水幽深筆清墨潤，設色沖淡兼有麓臺石谷之風。方士庶字循遠號小獅道人，

禮部侍郎謚文恪山水取法元人善用枯筆勾勒皴擦而多逸致後參董、巨，更為超軼。張鵬翀字天飛號南華嘉定人，

歇人家維揚山水用筆靈妙氣韻駘宕早有出藍之目時稱妙品近人則僅吳江陸廉夫恢允稱後起可謂難矣蓋石

谷雖師法婁東實叢匯宋元瓣香子畏處天下平之際習為恬淡靜穩學之者易蹈深穩甜熟之病此點實不能為

虞山諱矣然與石谷同時馳驅藝林而能獨立一幟於四王之外者有吳歷惲壽平。

吳歷　常熟人字漁山因所居有言子墨井故又號墨井道人畫法宋元多作陰面山林木翁翳溪泉曲折不僅

以仿子久叔明見長筆力沈鬱深秀高開奇曠愜心之作深得唐子畏神髓尤能擺脫北宋窠臼宜在石谷之

上。晚年墨法一變多作雲霧迷漫之景論者謂其歐西畫法所化蓋漁山信奉天主教嘗遊澳門等處其畫亦

往往帶西洋色彩焉。

六如學李晞古一變其刻畫之習漁山學六如又去其狂放之容純任天機是為可貴傳其法者有遂昌陸日為

鶵嘉定陸上游道淮等上游工山水花卉為漁山高弟曰為山水喜用挑筆密點布置奇癖能為尋丈大幅世稱陸痴

惟古拙稍不逮漁山耳。武進惲南田壽平，有子畏天仙之姿，遙承衣鉢，別開毗陵，惟親炙婁東不能盡存子畏面目。然號國淡妝鉛華淨盡與六如可稱二絕，繼起者殊少有人耳。僅陽湖畢焦麓涵遠宗古法近師南田近人吳縣吳寵齋，

大澂筆墨秀逸書卷之氣盎然是承南田而以文氏為歸者尚稱後起能手繼項元卞嘉與一派者有其孫聖謨字孔彰號易庵樹石屋宇花卉人物皆與宋人血戰而來山水承文唐而兼元人氣韻功力至深其從子東井奎繼之擅山水蘭竹筆墨雅得元人枯淡之趣雖云不如孔彰之神亦足當逸品為吳門之支流是後其下者流為江湖劣習與雲間、金陵諸派同為人所厭棄耳。

明季之亂士大夫之高潔者恆多托迹緇流以期免害其中工畫事者尤稱四高僧曰八大山人曰弘仁曰影殘。

曰道濟　八大開江西弘仁開新安影殘開金陵道濟開黃山畫禪宗法傳播大江南北與虞山婁東鏖戰幾形奪幟。

八大山人　江西人俗姓朱氏名耷字雪個亦作雪个，故明石城府王孫國變後遁入奉新山中為僧自稱個山，

又作個山驢嘗持八大人覺經，因號八大山人襟懷浩落慷慨嘯歌書法有晉唐風格畫以簡略勝精密者尤妙絕山水花鳥竹石筆情縱恣不泥成法而蒼勁渾樸翛然無俗韻喜飲貧士及市人屠沽邀之飲輒往醉後，墨瀋淋漓不自愛惜貴顯人欲以數金易一石不可得一日忽發狂疾或大笑或痛哭裂其浮屠服焚之獨身佯狂市肆間履蹣跚拂袖蹁躚市中兒隨觀譁笑人莫識也後忽大書啞字於門，自是對人不交一言，或招之飲則縮項撫掌笑聲啞啞然蓋其胸次滂浡鬱結別有不能自解故也常題書畫款八大山人四字必連綴，類哭之笑之字意亦有在焉。

案讀畫輯略，邵青門為之傳，馮鈍吟作墓誌。弟行，謂山人名由桵，姓朱氏，故明宗室，與思宗兄又謂見許邁孫所藏山人畫册，

乃王惕甫舊物，蓋崇禎九年所作也。欵署丙子由櫻畫，是說頗新，故並識之。

弘仁　歙人字漸江，人稱梅花古衲，俗姓江氏，名韜字六奇，號鷗盟，明諸生，少孤貧，以鉛槧養母，母棄世不婚不宦，乙酉自負卷軸入閩游武夷後依古航禪師為僧，山水初學宋人後師雲林，得清閟三昧，嘗居黃山齊雲既而遊廬山歸，卽怛化。論者言其詩畫俱得清靈之氣係從靜悟中來。

髡殘　字介邱號石溪又號白禿自稱殘道人，晚號石道人，幼而失恃便思出家，一日其弟為覆一氈，巾取戴於首覽鏡數四忽舉剪碎之並剪其髮出門竟投龍山三家庵為僧，旋遊諸名山，參悟後至金陵受衣鉢於浪丈人住牛首寺性寡默善病，每以筆墨作佛事，不類拈椎竪拂惡套中，山水奧境奇關綿邈幽深引人入勝筆墨高古設色清湛誠得元人勝概。自言「嘗慚愧兩腳不曾遊歷天下名山又慚兩眼不能讀萬卷書閱編世間廣大境界，兩耳未親智人教誨縱有三寸舌開口便禿今日衰謝如老驥伏櫪奈此筋力何？」觀石溪所言固多寫興亡之感，所畫皆由讀書遊山兼得良朋友磋磨而來，故能沈穩幽雅為近世不經見之作。

道濟　俗姓朱氏名若極字石濤號清湘又號大滌子，晚號瞎尊者自稱苦瓜和尚明楚藩後。阮元所藏石濤畫册後，有江都員燉題識，謂石濤於畫後，往往鈐靖江後人印。靖江王，係明高皇伯兄，南昌王孫守謙，以洪武三年封。至末季，嗣王亨嘉，曾號於桂林，丁魁楚討平之。石濤，應是亨嘉之嗣云。山水人物蘭竹花果筆意縱恣脫盡窠臼嘗客粵中所作每多工細矩矱唐、宋晚遊江淮粗疎簡易顏近狂怪，而不悖於理法。王麓臺嘗云：「海內丹青家未能盡識，而大江以南當推石濤為第一予與石谷皆有所未逮。」其推重如此。所著畫語錄鈎玄抉奧獨抒胸臆文辭亦簡質古峭直上擬諸子。案道濟與八大同時，嘗八案書畫於八大，有致八

大書札，大滌草堂，其須和尚，濟有冠有髮
之人，向上一齊潑等語，是道濟遂於釋而非釋也俟考。

浙江蕭疎瀟逸孤標自芳同時休寧汪無瑞之瑞海陽查梅壑士標徽州孫無逸，與浙江同稱新安四家又當

塗蕭尺木從雲與孫逸齊名又稱孫蕭無瑞渴筆焦墨直逼元人無逸簡而意足滌盡俗塵梅壑法清閟參以梅花道

人董思翁意用筆不多惜墨如金風神嫻散氣韻荒寒各以郊島之姿行寒瘦之意而成新安一派尺木宗倪黃而自

成一家又開姑熟一派爲新安派之支流

蕭從雲 字尺木號無悶道人當塗人 一作蕪湖人。 崇禎丙子壬午兩科副車入清不仕精六書六律工詩文善山水，

得倪黃筆法晚年放筆自成一家清疎韻秀饒有逸致兼長人物采石磯太白樓下四壁畫五岳圖是其手筆。

又丹徒江上外史笪重光意趣艱澀高情橫逸萊陽姜鶴澗實節蕭疎簡淡備極荒寒以及休寧汪公素樸歙縣

鄭慕倩敁等均屬此派健者然元季四家雲林歙南北宗風歸入平淡品格獨絕自題獅子林圖謂「此卷非王蒙諸

人所夢見。」其自許如此石田翁亦曾謂倪迂淡墨爲難學宜乎三百年來雲林一派杳然如空谷足音浙江諸公僅

能得其疎簡一端而別開新安一派耳。

髡殘洒脫謹嚴出於九龍山人住金陵牛首寺殊久孝感程青溪正揆繼之山水得董思翁指授運北派而入南

宗，枯勁簡老設色穠已開金陵之先崑山龔半千賢流寓金陵師北苑獨出幽異以濃厚縝密之筆盡陰陽開闔之

奇但用墨濃重有沈雄深厚之氣少清疎秀逸之趣同時江寧樊會公圻杭州高蔚生岑吳縣鄒方魯喆金溪吳遠度

宏華亭葉榮木欣以及江寧胡慥謝蓀皆同寓白門筆墨投契互通師承號金陵八家然八家中有類於浙派者有類

於松江派者；有類於華亭派者；畫風頗不一致。然其結習過嫌凝滯，乾嘉以後，靈氣索盡，僅秀水王安節、漢陽彭

堂湘懷承半千遺法。王則筆墨沖淡，彭則深厚雋逸，堪稱後起。至近人上元吳石僊慶雲以西法渲染陰陽相背則葉

公之龍耳其支派傳於淮、揚間者，有丹徒潘蓮巢恭壽、張夕庵窑等。蓮巢山水規模文氏得其清勁之致。然世稱丹徒

與吳漁山、劉雲巢晚歲之作，趨於一理。王蓬心曾以宿雨初收、晚煙未泮八字評之，頗為當時人士所推重世稱丹徒

派繼之者，有其弟思牧及其子歧等。夕庵初師蓮巢後改宗石田、宋元諸家，傍搜博採彙集豪端，幾欲自成一家與石

谷諸弟子鏖戰一時學者爭法之稱鎮江派此三派皆以氣韻見長不以魄力超勝雖能矩法唐、宋摹習李、范而骨氣

弱矣至其末流形貌僅存為紗燈派不振殊甚焉。

石濤專主氣勢以充沛為能不事摹仿然其工力卓絕偶一迴腕幾於針縷皆見遂開黃山一派。繼之者有宣城

梅清歙縣程鳴釋弘智等梅清字淵公（一作遠號瞿山為人英偉豁達工詩文以博雅稱於世山水蒼渾縱秀而有奇

氣嘗作黃山圖極煙雨變幻之趣稱入妙品畫松尤氣韻蒼鬱饒有古趣。程鳴字友聲號松門乾筆枯墨運以中鋒純

以畫法成之不加渲染蒼古可愛蓋學苦瓜而又參以垢道人也。弘智桐城人字無可俗姓方氏名以智號密之山水

淡煙點染多用禿筆不求甚似嘗戲示人曰：「此何物？正無道人得無處也。」全以禪機而入畫意得生趣天然之妙，

為黃山之別開法相者又泰州朱鶴年字野雲山水老筆紛披意趣閒遠不染時習休寧江鼎梅號浣雲行筆疏曠設

色濃古甘泉高西塘翔字鳳岡樵法漸江而參以石濤亦近此派然當時盛行虞山婁東殊少恢奇卓絕者流為之繼

起同光間常熟翁松禪同龢以勁筆作畫自謂是石濤實出於冬心仁和高邕之邕以偏鋒取勝亦自謂是石濤而實

近雲个非石濤本色也，論者謂其流脈縈迴已為休寧、臨汀平分而取。蓋黃山一派，天姿人力、氣魄學養，四者並重；

之者每不易得其全。休寧、臨汀僅挹黃山局部之長，而別開面貌耳。歙縣程穆倩邃號垢道人山水純用枯筆寫僧巨

然法沈鬱蒼涼別具澀老生辣之味。論者謂如老將用兵不立隊伍，而頤指氣使無不如意已開休寧之始。休寧戴本

孝，常熟黃向堅繼之，遂大開休寧一派。本孝字務旃號鷹阿山樵，山水以枯筆寫元人法。向堅字端木，山水乾筆皴擦，

天然蒼秀有黃鶴山樵遺意黃山、休寧兩派，均以流覽名山足跡遍天下自負。然黃山主氣，休寧主韻，大小之間殊有

軒輊耳石濤晚遊江淮一時來學者殊衆於花卉則開揚州於山水則開臨汀華嵒字秋岳號新羅山人閩之臨汀人，

客維揚甚久善人物花鳥蟲魚脫去時習力追古法山水縱逸駘宕粉碎虛空機趣天然超越流輩遂割雙東之席繼

之者有錢塘吳倬雲霽等揚州羅兩峯聘雖出冬心之門而筆情古逸思致淵雅實出臨汀。近人有合休寧、臨汀為一

體者則僧人虛谷也。

八大排奡奔肆出於子久能拙規矩於方圓鄙精研於彩繪使學者每覺可望而不可卽除牛石慧能得其神趣

者外雖有羅飯牛牧等繼起號江西派皆非後勁焉。

此外直承停雲一派者則有華亭張誷舲祥河之氣韻特勝，而存書生本色。休寧汪竹坪恭之泛濫各家，而以文

氏為歸高者與五峯並肩錢塘錢松壺杜字叔美以梅花道人法作胡椒點連山蔓嶺層累不差而書卷之氣盎然間

為金碧雲山尤妍雅絕俗；耕煙所謂以元人筆墨蓮宋人丘壑者庶幾近之此真師文氏而能變者也世稱松壺派。

之者有昭文蔣寶齡父子以及松壺之妹林、女佩等寶齡字子延號露竹山水宗文氏得松壺指授鬆秀超拔雅有師

傳子莫生字仲雒，山水能承家學，停雲至此其面目又非昔時矣。直承停雲間一派者，有泰與曹秋嶽岳之疏秀淹潤，丘壑鬆靈。華亭顧見山大申之清和圓潤，綽有風情。婁縣祁盧白子瑞之筆墨蒼秀，魄力沈雄，堪稱後起。至同光間胡公壽遠之力以振興此派自任，頗得葱蒨淹雅之長；然已江流日下，不足挽其頹勢矣。浙派開自戴進，論者謂爲盡於藍瑛。繼藍氏之後者，僅有江都禹之鼎，宜與周世臣等幾人而已。

清代山水畫人不在以上諸派範圍內者，尚大有人在。如太原傅靑主山之皴擦不多，丘壑磊落，純以骨勝。武進鄒衣白之麟之圓勁古秀，鈎勒點拂，恣態縱橫。錢塘吳塞翁山濤之殘山賸水，揮灑自然，在靑溪梅嶑之間。武進惲香山本初之學董巨，懸筆中鋒，骨力圓勁，墨汁淋漓，自成一派，與化顧瑟如符，積之學小李將軍，細入毫芒。江寧柳公韓堉山水遒逸蒼茫，最得董巨遺法。嘉與翟雲屏大坤山水下筆深秀，奄有諸家之長。江都袁文濤江山水學宋人，樓閣精工，稱清代第一。順德黎二樵簡之簡淡鬆秀，得文人之逸致。崑山孫鑑堂銓山水宗黃鶴山樵，思致蕭散，氣韻淸逸，而帶荒率之趣。錢塘趙次閑之琛之師子久雲林，蕭疏幽淡，足與奚鐵生媲美，均爲淸代山水畫之能手。

（丁）清代之花卉畫　清代繪畫以花卉爲最，而有特殊光彩，專門作家亦特多，擅山水人物者，亦多能兼畫花卉。雖淸初時其勢力似不及山水之盛，雍乾以後花卉畫非特變化大多，且有直駕山水而上之勢。淸初釋八大石濤承明代林良徐渭寫意之長，運以天姿學力，獨開蹊徑。八大筆簡而勁，無獷悍之氣。石濤孤高奇逸，縱橫排纂，筆潛氣欽，不事矜張，其奇肆處有靜默之氣存焉。二家各樹特幟，卓然爲後世法，爲淸代大寫派之太斗，開江西揚州二派之先河。康熙間惲南田以寫生稱一代大家，其法斟酌古今，以北宋徐崇嗣爲歸，一洗時習，獨開生面，爲純沒骨派。蓋徐

氏沒骨畫先有墨稍勾匡子而後掩填色彩；惲氏則全以顏色渲染，如今之水彩畫然世稱常州派。

惲壽平　初名格字壽平以字行；又字正叔號南田別號雲溪外史晚居城東號東園草衣遷白雲渡號白雲外史。工詩古文辭爲毗陵六逸之首初善山水力肩復古及見石谷度不能及則謂之曰：「是道讓兄獨步，格耻爲天下第二手」於是舍而學花竹禽蟲以徐崇嗣爲歸簡潔清致設色明麗天機物趣畢集毫端，大家風度，於是乎在論者比之天仙化人不食人間煙火泂超絕古今爲寫生正派山水亦間爲之，一丘一壑超逸高妙，不染纖塵其氣味之雋雅實勝石谷康熙二十九年庚午卒年五十有八。

承惲氏畫法者有新陽章佩玖紳常熟馬扶曦元馭以及惲氏之甥張子畏女冰等均得惲氏親傳無錫俞蓉汀大鴻色艷趣逸而存書卷之趣仁和錢東皋東之雋逸妍雅無畫史習氣錢塘錢叔美杜之妍雅絕俗得南田三昧休寧朱綵章繢之喜遊覽貌深山異卉人多不識陽湖管薇院管之花卉秀逸竹柏蒼健得寫生心法以及武進閨秀習忍海寧陳邦直常熟徐蘭錢塘奚岡松江姜壎僧人上睿等均系常州正派又吳縣繆椿字丹林號東白花卉翎毛輕儁淡逸宗南田稍易其法名噪一時論者謂吳中寫生自忘庵老人後以補齋爲巨擘而東白繼之又靡然從風有繆之目爲常州派此外馬扶曦得南田親傳又與南沙討論六法故特工沒骨其女筌字香江妙得家法常熟張仲若景從學扶曦粗枝大葉別饒韵致毗陵莊義門存擅花鳥似馬扶曦丹徒潘恭壽兼工寫生取法甌香秀陶淇柔和妍雅得南田神趣亦屬惲氏一派其中以馬元馭爲最有名。

馬元馭　字扶曦號棲霞又號天虞山人爲人孝友與交誠信而有義氣工詩善書法擅寫生得毗陵惲壽平親

傳。特工沒骨花卉活潑生動。石谷嘗稱之曰‧「扶曦神韻飛動，不泥陳迹，高於陳道復陸叔平矣。」扶曦亦自

以為得包山石田遺意生平所作以水墨居多墨花橫溢逸趣飛翔尤稱功能雋逸之作。

當時蔣廷錫承黃筌鈎勒法並影響於明代周之冕之鈎花點葉體略為變更自成格調世稱蔣派。

蔣廷錫　字揚孫號西谷一號南沙常熟人康熙四十二年進士授編修官大學士諡文肅工詩善花卉未第時，

與馬棲霞顧雲坡遊並討論六法以逸筆寫生或奇或正或率或工或賦色或暈墨一幅中恆間出之而自然

和洽風神生動意度堂點綴石坡無不超妙擬其所至直奪元之席士大夫雅尚其筆墨者多奉為模楷焉。

通籍後矜重不苟作偶為一二又為宮禁所寶重流傳世間者每為馬南坪曹石苑潘西疇諸人所代作。

南沙畫法雖直承黃氏然其面目大與黃氏不同與南田之宗徐崇嗣不與徐氏同派者相似蓋學術與時代有

相承連續之關係清代繪畫固難舍元，明而追宋代則惲氏之不能直追徐氏與蔣氏之不能直追黃氏則一也然南

沙之畫與南田較則大為規矩。蓋惲渾飄逸而蔣莊重為二家風趣上之大異點傳蔣氏畫法者有婁縣鄭元斗字少徵

號春谷又號林屋山人工寫生尤長設色桃花風致嬋娟所作花卉天趣物趣兩能有之。常熟馬逸扶曦子字南坪號

陔南花鳥得蔣氏之傳。長洲張莘字文始號研山花鳥入能品均為蔣氏高弟嘉定徐頲閩郁武進湯允闓祥祖常熟

曹石苑秀均得蔣氏正傳以及其子溥字質甫號恒軒孫侗垣字實夫號虛齋等均能克承家學此外海鹽錢塈堂元

昌，好作折枝花卉得蔣南沙法而獨行己意能以拙取媚以生取致嘗自題畫云：「象形者失形守法者無法氣靜則

神凝意淡則韻到」尤為畫學名言為學蔣氏而一變者與化李復堂鱓為蔣弟子作畫不同於蔣蓋學於蔣而受石

濤等寫意派之影響一變面目世人謂李畫能化板爲活，是由蔣而轉入大寫一派者又當時長洲王武，花卉介於惲、

蔣之間，而略近於蔣亦係莊重一派。

王武　字勤中號忘庵自稱雪顚道人精鑒賞富收藏，先世所遺及平時購獲率多宋、元、明諸大家名蹟往往心

摹手追務得其遺法故所寫花鳥動植落筆皆有生趣煙客嘗亟稱之曰：「近代寫生家多畫院氣獨吾吳勤

中所作神韻生動應在妙品中論者謂前輩陳道復陸叔平不能過也。

傳王氏畫法者有山陰姜廷幹字綺季工山水尤精花鳥得忘庵之傳家藏名跡甚富故摹古功深其鈎花筆法

轉折無一直筆點葉墨汁淋漓天然濃淡筆墨入妙爲王氏高弟吳縣王亦亭仲純工山水兼長花卉無錫華海初文

匯工畫石尤長花卉均學忘庵而得其遺韻又崑山葛西樵唐善花鳥學南田忘庵兩家筆意疏老設色明艷世稱能

手亦近王氏一派。

惲、蔣、王三家外雍乾間有無錫鄒一桂，松陵吳博屓爲南田忘庵後僅見之作家，近似南田忘庵而獨闢門戶者。

吳縣石廷輝長洲謝士珍均爲吳氏之入室弟子吳縣周元贊笠工花卉畫品正如三河少年風流自賞動中規矩韻

妍法備論者謂爲小山之亞亦係鄒氏之系耳。

鄒一桂　字元褒。一作源　號小山又號讓卿，晚號二知老人雍正丁未傳臚，累官禮部左侍郎耿直廉介騫諤不

阿立朝三十餘年工花卉分枝布葉條暢自如設色明淨淸古艷雅爲南田後僅見之品卒年八十七著有《小

山詩鈔》《百花畫譜》《小山畫譜》等行世。

中　國　繪　畫　史

二一四

吳博屋　松陵人僑吳門號補齋初託業於寫眞頗有法度已而棄寫眞不爲專工花鳥尤善草蟲點綴生動有荒野之趣說者謂忘庵南田後補齋其嗣音矣

又當時婁縣曹重初名爾培字十經號南垓自號千里生才華溢發詩文絢爛丹青尤妙遠視作凹凸形近看卻平所謂張僧繇凹凸花法也與朱雪田諸子起墨林詩畫社其母吳氏名肭妻李氏玉燕女鑑冰並能詩善畫一門風雅可稱盛事特開凹凸花卉畫派惜繼起者無人耳

乾隆間以花卉享重名者有李復堂鱓金冬心農羅兩峯聘陳玉几撰李晴江方膺高南阜鳳翰邊頤公壽民等世稱揚州派或爲布衣或爲卑官不衫不履落拓江湖旣非供奉故不受院體風習所濡染各肆其新異機趣天然細爲分別諸氏亦各有不同之點冬心筆力雖不強自有陰柔之美往往以古拙取勝所作花卉果品不落時蹊設色亦淡雅多姿兩峯爲冬心高弟雖效其師法已變其面貌超妙古淡而有神趣南阜筆力雄肆設色深厚與復堂同受影響於青藤白陽苦瓜者爲當時特出人物

李鱓　字宗揚號復堂興化人康熙五十年舉人授知縣。書法模古款題隨意布置另有別趣花鳥從學南沙參以林良石濤縱機馳騁不拘繩墨獨立門庭而得天趣。

高鳳翰　字西園號南村晚號南阜老人嘗自稱老阜病痺右臂不仁感前人鄭元祐故事號尙左生：雍正丁未，舉孝友端方工書及篆刻嗜研收藏千餘大半出於手琢皆自銘著有研史善山水縱逸不拘於法純以氣勝。花卉尤奇逸得天趣論者謂其筆端以北宋雄渾之神兼元人靜逸之氣雖不規於法而實不離於法也。

又乾隆間，有張敦張賜寧，與高南阜異曲同工壇稱鼎峙，亦爲當時特殊作者。

張敦　桐城人遷江寧字莐園號雪鴻乾隆壬午孝廉天資高邁兼三絕之譽人物、山水、花草、禽蟲、寫眞無一不妙性嗜酒酒酣與發揮灑甚捷筆情縱逸韻致蕭然堅抹橫塗生氣勃勃墨色濃淡各極其妙。

張賜寧　直隸滄州人字坤一號桂巖所居有十三峯草堂人遂稱之曰：「十三峯老人」山水人物靡不工花鳥筆力勁逸設色尤稱絕技亦工墨竹。

至乾嘉間，有華喦出獨開生面影響當時花卉畫者甚大。原清初花卉畫，惲南田以徐氏精研秀逸之體樹其新幟，領袖畫壇爲清代花卉畫之正宗學者風靡同時蔣南沙、王忘庵亦以精工妍麗範於康雍間爲世所宗法其勢力雖不及南田之盛然亦不弱至乾隆間李復堂高鳳翰等崛起以白陽青藤意致參以苦瓜和尙大肆奇逸一變清初之花鳥畫風足與南田抗衡學南沙忘庵者因大爲減少然往往自放大過不免流於粗獷所謂畫史縱橫習氣乏蘊藉和雅之態及華喦出則又歙爲秀逸爲清代花鳥畫之又一變焉。

華喦　字秋岳號新羅山人閩之臨汀人僑居杭州客維揚殊久善人物山水花鳥草蟲脫去時習力追古法勤物尤佳論者謂其神趣清新機趣天然標新立異直可並駕南田超越流輩惟山水未免過於求脫反有失處。

工詩善畫不愧三絕。

傳新羅畫法者有錢塘徐九成岡仁和徐桐華嶧吳江沈竹賓焯等又錢塘趙次閑之深工山水兼善花卉傳色鮮雅，格超韻逸大有新羅神趣。西城人改七薌琦花草蘭竹比似新羅亦屬新羅一派。

清代花鳥畫除以上諸統系外，直承明代包山服卿或白陽、青藤者，亦大有人尤以白陽、青藤一派爲盛秀水南樓老人陳書海鹽錢綸光室，花鳥草蟲風神簡古吳人蔣樹存深字蘇齋蘭竹花卉學白陽而用筆稍放錢塘江石如介花卉從白陽入手上窺宋元迥絕常蹊以及吳江顧爾立卓仁和李散木榮上元侯觀白雲松等均爲專承白陽者南海吳虎泉煒石竹花卉不減青藤武進呂叔訥星垣學天池得元人高簡之趣嘉興金心山可垛雋逸超羣品近天池大興舒鐵雲位師青藤而有奇氣杞縣杜旭初曙落筆自適有天池風骨吳江計文璨簡古直逼青藤以及僧人達受韻可等均專承青藤者山陽張力臣紹新安汪陸交泰來海寧查丙堂奕照曲阜桂未谷馥新安黃秋山繼祖巢縣姜笠人漁嘉善陳原舒舒仁和孫古雲均等爲兼承白陽、青藤者又長洲宋謨素若思仁之放筆疏逸清芬在腕力健舉亦屬白陽、青藤一派錢塘孫子周枕花卉竹石筆墨遒勁設色濃艷得古人正派江都虞畹之沉花卉翎毛鈎染工整賦色妍雅得古人逸法德清沈南蘋窆之宗周之冕參宋元而加精麗以及桐城張畤嵐若鸑婁縣祁盧白子瑞之深得周服卿遺意爲得周氏之傳而稍變者金匱俞敬亭鎣寫生不在包山服卿下句容孔傳薪花卉得包山服卿筆意爲直承包山服卿者華亭莫汝濤之尌酌白陽包山石門沈振銘之得包山白陽之法又爲兼承陳陸二氏而爲一派者。

乾嘉以後習花卉者不學南田卽追蹤白陽青藤，或規範復堂師法新羅，而南沙忘庵二派，則幾成廢格矣其工力結實可遠紹宋元者亦不可復睹嘉道間司馬繡谷鍾擅寫意花卉鳥獸落筆豪放氣勢遒逸脫盡描頭畫角之習。

玉獅老人云「其花鳥具用粗筆點葉最有古致寫生家有北派者自繪谷始」則花鳥亦有所謂北派矣咸同間吳

熙載讓之清雅尙見士氣光緒初年任薰任豫父子專以勾勒見長猶見古法會稽趙撝叔之謙以金石書畫之趣作

花卉宏肆古麗開前海派之先河已屬特起一時學者宗之至是南田派亦少人過問矣山陰任伯年頤工力天才有

餘而古厚不足雖爲前海派之特出人才而奇崛古拙與李復堂高南阜較相差尙屬甚遠蓋有清季世國勢漸衰學

術精神亦多不振展在繪畫上求造就較深直如鳳毛麟角亦時勢使然歟光宜間安吉吳缶廬昌碩四十以後學畫

初師撝叔伯年參以青藤八大以金石篆籀之學出之雄肆樸茂不守繩墨爲後海派領袖使淸末花卉畫得一新趨

向焉。

此外順康間之項孔彰聖謨筆意淸雅徐彥臍邦摹黃呂而得其遺意許子韶儀傅色取宋人窮極工麗葉雪漁

舟善寫生設色不愧黃筌馬欣公欣花卉敏妙得渾穆之氣王篯侶崇節之一羽一葉渲染數四筆墨之妙與年俱進。

朱與山嶼特工淡墨與南田齊名張珣佩雍敬本宋人勾染法工細多致江堅甫玉筆意淸拔傅色濃沉於惲氏外別

樹一幟胡二韓毓奇花鳥得林良呂紀之神毛季蓮公遠善牡丹水墨者一花數葉疎斜歷亂咄咄逼眞文子敬定善

花鳥與忘庵齊名建陽遲熼細勾淡染得淸蒨婉約之致王子毛士沈厚遒媚有林以善風格雍乾間之陳怡庭率祖

水墨花鳥筆意縱恣爲一時名手唐逸夫知春花卉翎毛與冬心雲屛齊名陳石生桐花鳥草蟲點染如生名重公卿

間呂孔昭潛用筆疎放不越矩度而神氣淸朗姜香巖恭壽花卉墨竹姿致瀟灑方蘭坻薰花鳥草蟲悉增其勝陳肖

生嵩仿北宋人法以焦墨勾勒設色厚沉意趣入古王南石岡隨意寫生無不入妙以及乾嘉間之黃均朱棟佘文植

黃翰，近人僧廬谷等均爲清代花鳥畫之能手。

（戊）清代之墨戲畫指頭畫及專門作者　清代繪畫自寫意派大發展後寫意諸作家均能以遊戲態度，作簡筆之水墨花卉以及梅蘭竹菊等則墨戲一科可謂全併入寫意畫範圍之內。僅有專門水墨四君子等之諸作家，殊未能列入而仍歸於墨戲畫焉　明季寫梅諸家多法王元章略少變化及清初金俊民父子出獨斟酌於華光補之間，別成雅構疏花細蕊丰致翩翩名重當時。

金俊明　吳縣人初名衮字九章更今名字孝章號耿庵，自稱不寐道人明諸生經史子傳天文水利靡不精究，入復社才名藉甚一日筮焦氏易得蠱之艮愀然太息曰：「天將以我高尚其志乎？」遂隱居市廛傭書自給，工畫竹石皆有蕭疏之致墨梅最工論者擬以所南翁之墨蘭云其子侃字亦陶號立庵工梅竹傳其家法有聲於時。

繼金氏而起者有江寧姚伯右若翼縱橫曲折意匠經營絕無重復之病。華亭張得天照，蕊密花疏，極爲雅秀，有名於康、雍間錢塘丁鈍丁敬畫梅神氣不滯於思信手取之橫斜疏影極亂頭麤服之致。仁和金冬心農兼工梅花古秀特絕獨闢蹊徑甘泉高西塘翔筆意鬆秀墨法蒼潤時稱特出山陰童二樹鈺蘭竹木石均有功力梅花尤見蒼古休寧汪巢林士愼清妙獨絕不食人間煙火論者謂爲與高西塘異曲同工。揚州羅兩峯聘兼工墨梅蘭竹均臻超妙古趣盎然通州劉淳齋錫瑕老筆紛披殊臻古樸，烏程周稻孫農神似冬心雖筆力不及二樹而水邊籬落意致過之。兩峯子羅介人允紹畫梅承家法而變化之，海內獨絕好事者稱爲羅家梅派。均以墨梅有名於乾、嘉間。嘉、道

以後雖作者殊多然無特出者僅有衡陽彭雪琴玉麐鎮海姚梅伯燮等尚稱能手耳墨竹順康間，有滄州戴道默明

說，飛舞生動大得仲圭遺意。常熟顧湘源文淵，中年棄山水而專工墨竹獨造絕詣侯官許有介友所作枝葉不多殊

有逸致。乾嘉間有仁和諸曦庵昇善蘭石墨竹尤佳勁利勻整得魯千巖法。儀徵尤水邨蔭墨竹得文蘇法而參以金

錯刀遺意。常熟道士金霖以左手寫竹堅勁清麗得坡翁石室神趣。以及興化鄭燮等均以特擅墨竹有名於當時其

中尤以鄭氏為有名。

鄭燮　字克柔號板橋揚州興化人乾隆丙寅進士。為人慷慨嘯傲超越流輩工詩詞不屑作熟語善書畫尤長

蘭竹以草書之中豎長撇法運之多不亂少不疎隨意揮灑勁絕倫曾知山東濰縣後以病歸遂不出。

墨蘭清初時有王遄亭庭落筆不凡獨得妙理。松江錢聘侯世徵以瀟灑取韻高曠取神縱橫宕逸深得所南子

固遺意。曲阜孔蘭堂毓圻花葉飛舞筆勁而秀。金陵顧橫波眉顒之蔲室畫蘭追步馬守眞而姿容過之。青浦汪靜然

日賓瀟灑縱橫得所南子昂法外意以及乾嘉間之海鹽何元長其仁長洲顧南雅蒓睢州蔣矩亭檢予等均為清代

畫蘭能手兼擅四君子及樹石者較專擅四君者為多。清初間，商丘宋漫堂犖水墨蘭竹脫盡描頭畫角之習會稽馮

幼將肇杞三十後專寫梅蘭竹石墨竹尤佳得文湖州蘇眉山遺法臨汾賈可齋鉉蘭竹風晴雨露各有兼擅揚州佘

顥若觀國擅蘭竹喜作新篁微雨初洗嫩篠徐解令人心爽。乾嘉間，錢塘吳倬雲霽兼蘭竹師魯千巖得秀穎超拔之

致。金壇史帖岡震林樹石蘭竹以生秀為尚不落前人窠臼山陰董企泉洵蘭竹煙叢晴雨楚楚多姿。嘉善曹六圖廷

棟，畫蘭竹不拘古法墨采華鮮丰神圓朗一時罕匹。雲南涂叔明炳梅蘭竹石具有法度尤喜畫笑竹以為獨絕。南城

吳白庵照，兼工蘭竹，筆力勁利，石門方雪屏、溧梅竹雜卉，得趙子固遺意以及吳縣顧菴、祁煥、女冠淨蓮等，均以擅蘭

竹等著名於時者。墨菊作家殊少，僅有王仲、董廷桂、涂岫等幾人而已。王仲河南人字愚仲善寫蘭菊菊則如椀如盤，此外

非尋常離落間物，抒寫胸臆，縱橫自在稱翰墨中精猛之將。董廷桂上海人字西雲精水墨花卉墨菊尤為超妙

烏程朱懷仁山工水墨牡丹用墨朗秀雋英奪目烏程黃蓮溪基牡丹純用水墨勾染而生氣逸發別具姿致亦屬專

門之墨戲畫者。

指頭畫清以前，未之前聞。僅歷代名畫記張璪傳云：「初畢庶子宏，擅名於代，一見驚歎之，異其唯用秃筆，或以

手摸絹素因問璪所受。璪曰：『外師造化中得心源』畢宏於是擱筆」論者輒以張氏之手摸絹素為吾國指頭畫

之先河。實則張氏以運用秃筆見長雖間於筆線上有未稱心者每以手塗摸之以為挽救之方；顧未以指頭作畫也。

至清初高其佩出始全以指頭作畫稱指頭生活而開指頭畫一科。遼東高秉指頭畫說云：「恪勤公八齡學畫遇稿

輒橅積十餘年盈二簏弱冠即恨不能自成一家；倦而假寐夢一老人引至土室四壁皆畫理法無不具備而室中空

空不能橅仿惟水一盂愛以指蘸而習之覺而大喜奈得於心而不能應之於筆輒復悶悶偶憶土室中用水之法因

以指蘸墨仿其大略盡得其神信手拈來頭頭是道職此遂廢筆焉曾鐫一印章云『畫從夢授夢自心成』中年畫

推篷冊十二頁自題此意於首幅。」則高之指頭畫感於心形於夢觸機而成之耳。

高其佩　字韋之號且園遼陽人以廕得知州官至刑部侍郎天資超邁工詩善指畫凡花木鳥獸人物山水靡

不精妙雨煙遠樹簑笠野翁雲氣拂拂更為奇絕人既重其指頭畫加以年老便於揮灑遂不用筆故筆畫流

傳者殊少雍正十二年甲寅卒。

繼高氏畫法者有其甥朱涵齋倫瀚，一丘一壑雖奇自正，設色沖淡，而氣自厚喜作巨幅，時稱特出其弟子甘懷園、趙成穆等亦稱能手其餘休寧何禹門龍隨意點抹，情致宛然滿州西蜜楊阿奇情逸信手而得稱高且園後一人長白人瑛寶山水花鳥果品適以簡貴勝人爲且園後首屈一指以及奉新帥念祖滿州明福丹陽蔣璋長沙蔡與祖等均以工指頭畫有名於時顧指頭畫之特點，全在指頭所作之線與色，有樸厚雅拙之趣爲毛筆所未及高氏用功筆畫十餘年感未能脫古人樊籬偶以夢中指頭作畫之法取其特具之長以簡古超脫之意趣出之自能勝人一等然其全舍棄毛筆究非正宗近世作者僅出於好奇炫世之心理以熟紙熟絹取便所作並求與筆畫相似遂至流爲江湖惡習殊可憎也至其極竟有以舌頭作畫者誠不知繪畫爲何物矣？

清代專門作家殊不多僅有松江黃河常州徐方杭州俞齡昆明錢澧等之善馬鳳陽尹埜楊州施原等之善驢。華亭雷檔等之善龍滿州常鈞等之善虎。南昌蔡秉質等之善鵝歸安閔熙、南昌閔應銓等之善蟹均以專詣有名於時者。

（己）清代之畫論　清代，爲文人畫極度發達時期畫人之多亦爲前代所未有故士大夫之好畫與能畫者，對於繪畫之思想與心得等，往往著之文章或爲片段或爲卷帙著作之多，實不下二三百種關於論述者有釋道濟之苦瓜和尚畫語錄王原祈之雨牕漫筆王昱之東莊論畫唐岱之繪事發微張庚之浦山論畫沈宗騫之芥舟學畫編，迮朗之繪事瑣言繪事雕蟲方薰之山靜居論畫王學浩之山南論畫錢杜之松壺畫憶陳衡恪之中國文人畫之研

究等關於史傳者有周亮工之讀畫錄，王毓賢之繪事備考，卞永譽之式古堂朱墨書畫記，魚翼之海虞畫苑略，張庚之國朝畫徵錄屬鶚之南宋院畫錄，陶元藻之越畫見聞，黃鉞之畫友錄，馮金伯之國朝畫識墨香居畫識胡敬之國朝院畫錄，徐榮之懷古田舍梅統，湯漱玉之玉臺畫史蔣寶齡之墨林今話，張鳴珂之寒松閣談藝瑣錄竇鎮之國朝書畫家筆錄，楊逸之上海墨林李放之八旗畫錄等關於著錄者有孫承澤之庚子銷夏記，卞永譽之式古堂書畫彙考高士奇江村書畫目江村消夏錄，姚際恆之好古堂家藏書畫記，安岐之墨緣彙觀，張庚之圖畫精意識迮朗之三萬六千頃湖中畫船錄，李調元之諸家藏書畫薄，乾隆敕譔之石渠寶笈祕殿珠林，南薰殿尊藏圖象目茶庫儲藏圖象目孫星衍平津館鑒藏書畫記，阮元之石渠隨筆胡敬之西清劄記南薰殿圖象考等關於題跋者有王時敏之西盧畫跋王奉常書畫題跋王鑑之染香盧畫跋惲壽平南田畫跋釋道濟之大滌子題畫詩跋周亮工之賴古堂書畫跋姜宸英之湛園題跋朱彝尊之曝書亭書畫跋吳歷之墨井畫跋王翬之清暉畫跋王原祁之麓臺題畫稿，金農之冬心題記，凡六種。張照之天瓶齋書畫跋鄭燮之板橋題記陳譔之玉凡山房畫外錄，錢杜之松壺畫贅戴熙之習苦齋畫絮，賜研齋題畫隅錄等關於作法者有龔賢之畫訣笪重光之畫筌王槩之學畫淺說，孔衍栻之石村畫訣高秉之指頭畫說蔣驥之傳神祕要丁皋之寫真祕訣蔣和之學畫雜論，湯貽汾之畫筌析覽等。關於圖譜者有王槩、王蓍、王臬之芥子園畫傳鄒一桂之小山畫譜，蔣和之寫竹雜記，陳遑之墨蘭譜笑岡之樹木山石畫法。張子祥之課徒稿等。關於雜誌及叢輯者有王樑之讀畫錄，方士庶之天慵庵隨筆盛大士之溪山臥遊錄康熙敕撰之佩文齋書畫譜彭蘊燦之畫史彙傳，張祥河之四銅鼓齋論畫集刻馮津之歷代畫家姓氏便覽秦祖永之畫學心印鄧實之美術叢書

等。殊不煩詳舉兹擇其較重要與常見者提要於左。

苦瓜和尚畫語錄　全州道濟石濤著分十八章：一、一畫二、了法。三、變化。四、尊受。五、筆墨六、運腕。七、絪縕。八、山川。九、皴法十、境界十一、蹊徑十二、林木十三、海濤十四、四時十五、遠塵十六、脫俗十七、兼字十八、資任首尾井然，並主以天下名山水為繪畫之師範，黃山一派

著詞玄妙參有禪理其全旨則在自我作畫原道濟為方外人黃山一派並主以天下名山水為繪畫之師範，

所言自與婁東虞山諸派僅以功力理法中尋生活者不同耳。

繪事發微　滿州唐岱毓東著始於正派，終於遊覽凡二十四篇靜巖為麓臺弟子故首篇謂畫家如儒家有道統而斥戴文進吳小僊輩為非正派不無門戶之見然其措辭能盡淺深之義理殊便初學者之參考。

浦山論畫　秀水張浦山庚著首為總論次為論畫八則一論筆二論墨三論品格四論氣韻五論性情六論工夫七論入門八論取資總論敍各派源流及其得失明季清初各派名稱實始見於此餘亦不抄襲成言非得此中三昧者不能道也。

芥舟學畫編　吳興沈熙遠宗騫著卷一卷二俱論山水始於宗派終於醞釀凡十六篇每篇復分數段持論詳明而有新義卷三為傳神凡十篇首為總論次為取神終於活法於傳神諸要可謂盡發無遺卷四為人物瑣論筆墨絹素設色瑣論三篇為雅馴詳備之作。

山靜居論畫　石門方蘭士薰著雜論諸家畫派及各種畫法極為精到為蘭坫自抒心得之作。

國朝畫徵錄　秀水張浦山庚著是編紀清初至乾隆初年畫家計三卷卷上得一百十七人太半為明代遺逸；

卷中得一百四十八人卷下得四十五人；續編計二卷卷上得一百一人，卷下得四十二人，各為之傳其合傳附傳，

亦具慎重出之頗合史裁其評論得失亦尚平允傳後所作論贊亦俱不苟發揮畫理處尤見精到其自序略

云「凡畫之為余寓目者幀幛之外片紙尺縑其宗派何出造詣何至，皆可一一推識竊以鄙見論著之其或

聞諸鑒賞家所稱述者雖若可僧終未徵其蹟也槩從附錄而止署其姓氏里居與所長之人物山水鳥獸花

卉不敢妄加評隲漫誇多聞」云云可知其仔細斟酌非精於畫學各方者不能為也。

國朝畫識　南匯馮冶堂金伯讜始於王時敏終於豐質凡一千一百又六家具采輯前人所錄彙而成編，所收

殊廣並註明出處頗便徵考。

墨林今話　昭文蔣霞竹寶齡著凡十卷；續編一卷其子茞生譔約得畫人一千五六十八，記錄各家姓名里居

外又錄其韻事詩篇等其敍次諸人事實亦涉及與繪畫無關之事其名今話蓋仿詩話詞話而作故隨得隨

編無一定體例卷首霞竹自敍云：「墨香畫識評隲未定遺漏更多爰就平生所見以補其闕」則是書原為

增補馮氏之書而作。戴醇士嚴保庸小跋俱謂此書為張浦山畫徵錄之續非是然以之徵乾、嘉道咸四朝畫

家固為絕好資料也。

寒松閣談藝瑣錄　嘉興張公束鳴珂著凡六卷始於吳若準終於辛璁凡得畫家三百三十一人。其敍次兼及

書法詩詞其體例與墨林今話相同其自敍云「乙巳孟陬薄遊海上晤安吉吳倉石大令謂余曰『瓜田徵

君畫徵錄後則有馮廣文墨香居畫識蔣霞竹墨林今話迄今又五十餘年矣人材輩出而記載無聞將有姓

氏翳如之感君何不試爲之。」予諾之以未見諸書因循未果越三載在王福盦處借得墨林今話疾讀一過，

隨筆疏記其未朵者得一百五十餘家閒居多暇擬日纂數則以誌景仰精力就衰舊遊如夢名號爵里閒有

遺忘詹詹小言無當大雅」云云則是書全爲續墨林今話之作咸同光宣閒諸畫家可徵於此。

庚子消夏記　北平孫退谷承澤著乃順治十六年孫氏退居後所作起自四月終於六月故以銷夏爲名自卷

一至卷三皆所藏晉唐至明書畫眞蹟卷四至卷七皆古石刻每條先標其名而各評隲於其下卷八爲寫目

記則皆爲他人所藏者故別爲一卷附之鑒裁評論俱甚精到讀之足以廣見聞而益神智。

江村消夏錄　錢塘高澹人士奇著書畫不分類每卷各以時代爲次序言謂「三年僅得三卷」則一年僅得

一卷也高氏精於鑒賞編制亦甚周密爲收藏家所取重。

式古堂書畫彙考　卞令之永譽著分書畫兩考書考前載書評畫考前載畫論蓋循舊例其分門別類綱

舉目張並用大小字體眉注圈識又分別正文外錄使眉目清顯一覽了然可謂集著錄之大觀盡賞鑒之能

事者矣。

墨緣彙觀　天津安麓村岐著凡六卷分法書名畫及法書名畫續錄所錄至富並均爲劇迹蓋安氏富收藏稱

海內之冠閒有同志人士求其評別者亦皆罕覯之本後擇其所藏與平時寓目之精美者彙集成此其考據

流傳品評優劣均極博雅知其所見之廣鑒別之精實無人能出其右者前有自序款題松泉老人。

西廬畫跋　太倉王煙客時敏著凡十八編俱題王石谷畫其推崇石谷極爲備至謂「石谷畫囊括古人淩駕

近代，真極藝苑之能事爲畫禪之大觀。」又謂「五百年來未之見。」又謂「登峯造極無以復加。」云云。耕

煙工力之深固爲清第一，而於石谷之謙抑褒許蘊發無遺足見古人知己之雅。

搜其散見他處者附抄畫語錄後」今見畫語錄後無此編蓋另行刊印者卷一爲山水詩跋卷二爲梅蘭竹

大滌子題畫詩跋　全州釋石濤道濟著休寧汪陳也繹辰陳也謂「家藏大滌子畫甚多因錄題畫諸作，並

松詩跋卷三爲花卉人物詩跋卷四爲合作雜題石濤每畫必題其詩文率有奇古清高之氣其發揮畫理處，

尤多精卓之論是自蒲團中來倘廣事搜輯必更有可觀也。

南田畫跋　武進惲南田壽平著不分卷僅分畫跋及題畫詩兩類多半爲題自作。南田以寫生名世，而編中以

題山水爲多，題寫生者絕少。南田天資超絕其山水之精詣實不亞於寫生也其題詠諸作，亦可謂妙絕不能

贊一辭焉。

麓臺題畫稿　太倉王麓臺原祁著以題自作也凡五十三則。麓臺畫，多仿前賢名作，其中仿子久者，多二十五

幅尚有仿倪黃合作者知其畫全得力於大痴而其傾倒大痴亦尤覺情見乎辭通體論說古今具見卓識而

淡中取濃濃中之淡尤得用墨之祕爲後學南針。

冬心先生題記　錢塘金冬心農著凡六種：曰冬心自寫眞題記冬心畫佛題記冬心畫馬題記冬心畫梅題記

冬心畫竹題記冬心畫竹雜畫題記皆其題畫之作。冬心以畫佛爲最工，故其題記自許亦甚高其自序云：

「語多放誕不可以考工氏繩尺擬之。」蓋奇情俊語非有才情者不克語此並時惟板橋可稱同調。

畫筌　丹徒笪江上重光著凡四千數百餘言專論山水以駢儷之文出之詞華至爲美妙所論畫法俱極精微透澈實爲習畫者不可不讀之書又得南田石谷二公逐段評註各抒所見益覺無蘊不宣矣。

畫訣　金陵龔半千賢著凡五十七則專論山水畫法先畫樹後畫石蓋習山水以樹石爲最要，故編中所言以樹石爲最多其全旨爲初學者說法故切實指示無矜奇立異之談其論畫柳云：「畫柳，若胸中先不着畫柳想畫成老樹隨意勾下數筆便得之矣尤能發前人所未發。

惟胸中存一畫柳想便不成柳矣何也？幹未上而枝已垂一病也滿身皆小枝二病也幹不古而枝不弱三病也。

小山畫譜　無錫鄒小山一桂著專論花卉畫法分八法四知八法者一曰章法二曰筆法三曰墨法四曰設色法五曰點染法六曰烘暈法七曰樹石法八曰苔襯法酌取前人微論四知者一曰天二曰地三曰人，四曰知物則爲前人所未及者次爲各花分別凡一百十五種各詳花葉形色而終於洋菊譜極便學者參考。

前人畫譜多詳於山水而略於花卉專論花卉畫法實自茲編始。

芥子園畫傳　凡三集初集山水爲秀水王安節概輯二集爲蘭竹梅菊四譜三集爲花鳥草蟲爲王槩、王蓍、王臬合編俱有畫法歌訣起手式由淺入深有禪初學良非淺鮮近世學畫者多以此爲入門顧未可以淺近常見而淡視之。

清初畫壇以西廬老人爲宗匠繼以三王益以吳惲其功力皆從宋元鏖戰而來成有清繪畫之中心統系故清代之繪畫思想亦以此派爲主體西廬遙承董巨近紹大痴其言畫學力主倣古其言曰「畫雖一藝古人於此冥心

搜討慘淡經營必參造化思接混茫酒能垂千秋而開後學原其流派所自各有淵源如宋之李、郭皆本荆關元之四

大家悉宗董巨是也近世攻畫者如林莫不人推白眉自誇巨手然多追逐時好鮮知學古即有知而慕之者有志倣

倣無奈習氣深錮筆不從心者多矣」又曰「唐、宋以後畫家一派自元季四大家趙承旨外吾吳文、沈、唐、仇以及董

文敏雖用筆各殊皆刻意師古實同鼻孔出氣邇來畫法衰熠古法漸湮人多自出新意謬種流傳遂至袞誕不可救

藥」其痛詆時流提倡學古可謂聲色俱厲王廉州亦曰畫之有董巨如書之有鍾黃舍此則為外道惟元季四大家，

正脈相傳近代如文、沈思翁之後幾作廣陵散矣獨大痴一派吾婁煙客奉常深得三昧」石谷繼起以篤於學古名

聞當世學者趨之逐成有清繪畫之中心思想然當時如釋道濟等諸畫人極主師古人之心而下師古人之跡與煙

客一派之思想頗相反其言曰「至人無法非無法也無法而法乃為至法」又曰「古人未立法之先不知古人

法何法？古既立法之後便不容今人出古法千百年來遂使今人不能一出頭地師古人之跡而不師古人之心宜其

不能一出頭地也冤哉！」又曰「此道見地透脫只須放筆直掃千巖萬壑縱目一覽望之若驚電奔雲屯屯自起荆、

關耶？董巨耶？倪黃耶？沈趙耶？誰與安名余嘗見名家動輒傲某家法某派畫與畫天生自有一人職掌一人之事從何

處說起。」又曰「我之為我，自有我在古之鬚眉不能生在我之面目古之肺腑不能安入我之腹腸我自發我之肺

腑揭我之鬚眉縱有時觸某家是某家就我也非我故為某家也天然授之也。」一面則主法自然師造化其言曰

「古人立一法非空閒者公閒時拈一個虛靈隻字莫作真識想如鏡中取影山水真趣須是入野看山時見他或真

或幻皆是我筆頭靈氣下手時他人尋起止不可得此真大家也不必論古今矣」又曰「天有是權能變山川之精

靈；地有是衡能運山川之氣脈；我有是一畫能貫山川之形神此予五十年前，未脫胎於山川也，亦非糟粕山川，而使山川自私也，山川使予代山川而言也；山川脫胎於予也予脫胎於山川也，搜盡奇峯打草稿也；山川與予神而迹化也，所以終歸之於大滌也。」故黃山一派以遍遊天下名山水自負笪重光亦曰「善師者師化工不善師櫽櫫素」湯貽汾亦云畫象也象其物也今每畫曰仿某法某，故一撮管即以一古人入其胸，未嘗以造物所生之物入其胸以造化生物入其胸則象物以古人入其胸則僅能象其象」然道濟亦非全主廢古者其言變化曰：「古者識之具也化者識其具而弗爲也其古以化未見夫人也常懷其泥古不變化者是識拘之也識拘於似則不廣故君子惟借古以開今也。」顧當時以四王、吳惲爲繪畫之正統道濟之繪畫思想除黃山揚州二派受其影響以外其勢力殊不大耳。然提倡學古者亦多主張化古，西廬老人云「元季四大家皆宗董巨濃纖淡遠各極其致。惟子久神明變化不拘拘守其師法。每見其布景用筆，於渾厚中仍饒逋峭蒼莽中轉見娟妍纖細而氣益閎愼塞而境愈廓意味無窮故學者法所泥實足藥專主學古者之偏疾。與石濤具古以化之思想有殊途同歸之意趣。故清代畫家之有識者多以是說以昭後學笪重光曰「拘法者守家數不拘法者變門庭。叔達變爲子久海岳化爲房山黃鶴師右丞而自具蒼梅花祖巨然而獨稱渾厚方壺之逸致松雪之精研皆其澄淸味象各成一家會境通神合於天造」唐岱云「落筆要舊，景界要新何患不脫古人窠臼也」張庚曰「華亭一派首推藝苑第其心目爲文敏所壓點擬拂規惟恐失之笑眼復求乎古由是襲其皮毛遺其精髓流而爲習氣矣蓋文敏之妙妙能師古晚年墨法食古而化者也學者當求文敏之

所以師古所以變化，則不難獨開生面而與文敏抗衡，不當株守而自域。」然學古者，每不易化古其流弊致各守師

承嚴畫流派不相容納互為詆毀，於是右雲間者詆浙派，祖婁東者毀吳門。石谷曰：「嗟乎！畫道至今日而衰矣其衰

也自晚近支派之流弊起也。顧、陸、張、吳邈哉遠矣大小李以降洪谷右丞逮於李、范、董、巨元四大家皆代為師承各標

高譽未聞衍其餘緒沿其波流，如子久之蒼渾雲林之澹寂仲圭之淵勁叔明之深秀雖同趨北苑而變化懸殊此所

以為百世宗而無弊也洎乎近世風趨益下習俗愈卑而支派之說起矣。文進小僊以來而浙派不可易矣。沈以後吳

門之派與為董文敏起一代衰抉董巨之精後學風靡妄以雲間為口實琅琊太原兩先人源本宋、元媲美前哲遠邇

爭相倣效而婁東之派又開其他旁流末緒人自為家未易指數要之承訛藉舛風流都盡。」實為泥於學古之大病，

為清代繪畫思想趨向之大略其餘關於形神情意理趣氣韻以及筆墨諸技法等要語名言揮發尤夥誠有不堪詳

錄之概，祇從略耳。

域外繪畫流入中土考略

中土爲古文明之國，一切文化均獨自萌芽獨自滋長，與域外無相關係。稍後以文化、武力、商業、交通、進展等諸原因，漸漸發生域外與中土交互之結果。換言之文化、武力、商業、交通等愈進展交互之事實亦愈綜錯。而文化學術之互相影響變化亦愈甚；此爲人羣進化上之自然現象。繪畫爲人類文化之一部，其進展亦自不能離開自然現象之例。茲爲域外繪畫與中土繪畫交互上便於研究起見，將域外繪畫流入中土之時期及影響變化等作一概略。

夏禹治洪水分九州鑄九鼎，左傳云：「昔夏之方有德也遠方圖物貢金九牧鑄鼎象物，百物爲備使民知神姦。」有人頗以此爲域外繪畫最先流入中土之證然考夏代版圖僅爲九州之地，所謂遠方者顧無名稱地域之可考以意度之總不外九州不遠之邊垂，則仍屬中土範圍，未可以較擴大之域外相看待也。

又拾遺記云：「周靈王時有韓房者自渠胥國來身長一丈，垂髮至膝，以丹沙畫左右手，如日月盈缺之勢可照耀百餘步。」按拾遺記爲符秦方士王嘉所撰其言多荒誕爲齊諧志怪一例證之史傳皆不合而韓房之名既未見於中土談畫之書記載之事實亦全近神話所云日月盈缺之勢亦不過一種極簡單之形象不能謂爲較完成之繪

中國繪畫史

畫。據此以爲域外繪畫之流中入土，殆始於周季自是不妥。

域外繪畫之流入中土比較近於事實者厥爲秦始皇時黐靐國畫人烈裔來朝，故予以秦代烈裔來朝爲

域外繪畫流入中土之第一期次爲後漢佛教繪畫之流入中土爲第二期再次爲明代天主教士歐西繪畫之流入

中土爲第三期末爲近時之歐西繪畫之流入中土爲第四期在事實上較顯著者自然須從第二期起卽依次簡述

於左：

二三四

（甲）第一時期

相傳始皇元年，一說二年。黐靐國畫人烈裔來朝能口含丹墨噴壁而成鬼魅詭恠羣物之象善畫鸞鳳軒軒然，唯

恐飛去拾遺記亦載其事謂「烈裔黐靐國人善畫來獻」按秦始皇一統天下，版圖遠擴於中土之西南並因當時

商業之進展，所謂西南夷者無不與中土通商往來並由中土西南商人大開西域之交通。漢書五行志載「有巨人

十二皆夷服見於臨洮故始皇銷兵器鑄而象之。」按臨洮卽今甘肅岷縣之地，足爲當時西域人來中土之證亦卽

爲秦與西域交通之實據以此推論，西域畫士之往來中土邊境，及中土內地者在事實上，自屬十分可能。老友鄭午

昌亦以秦代烈裔爲域外繪畫流入中土之始頗有同感。但烈裔住中土久暫不可考其藝術雖足稱道與中土繪畫

上有若何影響顧無痕跡可尋耳。

（乙）第二時期

漢高祖得天下後至武帝，好大喜功，北征匈奴遠通西域，雖如波斯之文明，亦漸漸播及中土並刻意欲從滇蜀

通印度，不久卽由合浦度海而達印度。換言之卽當時中土文化已漸漸開始接受西域，印度文化之東來。在繪畫技術上雖尙未受直接之影響然以畫材論，如天馬蒲桃鏡之鏤紋等是取材於大宛所獻之天馬蒲桃已現顯著之變化。

原佛教之傳來中土，相傳始自後漢明帝。實則前漢武帝之遠通西域時，已開始東移。魏書釋老志云：

及開西域遣張騫使大夏還傳其旁有身毒國一名天竺始聞有浮屠之教。

魏書釋老志又云：

及武帝元狩中遣霍去病討匈奴至皋蘭過居延斬首大獲昆邪王殺休屠王將其衆五萬來降獲其金人帝以爲大神列於甘泉宮金人率丈餘不祭祀但燒香禮拜也此則佛道流通之漸也。

復若丘山司馬遷區別異同有陰陽儒墨名法道德六家之義劉歆著七略班固志藝文釋氏之學所未曾紀。魏書釋老志云：

哀帝元壽元年博士弟子秦景憲受大月氏王使伊存口授浮屠經中土聞之未之信了也。

此則實爲印度佛教傳入中土之始惟至後漢明帝遣蔡愔至天竺迎佛後爲域外繪畫之來中土最明瞭最有影響於中土繪畫而可考查者晉袁宏後漢記云：

初明帝夢見金人長大頂有日月光以問羣臣或曰：「西有神其名曰佛陛下所夢得無是乎？」於是遣使天竺問其道術而圖其形象焉。

後漢書西域傳云:

世傳明帝夢見金人,長大頂有光明,召問羣臣,或曰:「西方有神名曰佛,其形丈六尺而黃金色。」帝於是遣使天竺問佛道法,遂於中國圖畫形像焉。楚王英始信其術,中國因此頗有信其道者。

佛祖統紀云:

帝夢金人丈六頂佩日光飛行殿庭,且問羣臣莫能對。太史傅毅進曰:「臣聞周昭之時,西方有聖人出,其名曰佛。」帝乃遣中郎將蔡愔秦景博士王遵十八人使西域,訪求佛道。

佛祖統紀又云:

蔡愔等於中天竺大月氏國遇迦葉摩騰竺法蘭得佛倚像梵本經六十萬言載以白馬達雒陽。

案蔡氏於明帝永平初遣赴月氏,至永平十一年九年,一說僧沙門迦葉摩騰竺法蘭東還洛陽。當時以白馬馱經,及白氎釋迦立像,因在洛陽城西雍關外建立白馬寺並在寺中壁作千乘萬騎三匝遶塔圖魏書釋老志云:

自洛中構白馬寺盛飾佛圖畫迹甚妙為四方式。

魏書釋老志又云:

明帝並命畫工圖佛置清涼臺顯節陵上。

為中土有佛教畫之始,亦即為吾國畫人作佛畫之始;而僧人迦葉摩騰等,亦曾畫首楞嚴二十五觀之圖於保福院。惟漢代畫家,尚無能作佛畫稱者是殆佛畫初入中土不為中土人士所習耳。

佛教自漢流傳中土以來，歷三國兩晉，上而君主，下而士庶崇信者代有其人，並自魏朱士行，始爲沙門，西行求

法，繼起者有竺法護法顯等數十人，挾西域同歸之高僧則有佛馱拔陀羅等，皆爲中土人士所崇敬，於是造佛建

寺漸由洛陽及於大江南北，而所謂莊嚴妙相者更不能不盡量揮發佛畫以爲宣傳佛教之方便。其時西域及印度

僧人受中土歡迎陸續由海陸路來中土宣教者又各挾其佛畫以俱來，中土畫家應時勢之要求多取爲範本而傳

寫之，因此佛畫乃盛行中土三國時有天竺僧人康僧會者遠遊於吳得吳主孫權之信仰爲立建初寺於建業吳人

曹不興得康僧會所挾佛畫之影響爲中土佛畫家之祖，至晉武帝時所謂寺廟圖像，已崇京邑畫家對於佛畫自易

獲得範本進爲精妙之研求，原來中土漢代繪畫尚多簡略技術方法等似尚不及印度佛畫之精進，至晉衞協出始

就佛畫而陶鎔之漸趨細密，其藝術手段尤足左右一時之風習，至東晉時佛畫尤爲輝發，顧愷之即爲當時特出之

大作手相傳東晉興寧中始建瓦官寺僧家設會以請朝賢鳴剎注疏時士大夫無過十萬錢者，既而顧愷之打剎注

百萬愷之素貧衆以爲誇誕後寺僧請一疏愷之曰「宜備一壁」遂閉戶往來月餘畫維摩詰一軀工畢將欲點眸

子乃謂寺僧曰「不三日而觀者所施可得百萬錢」乃開戶光彩陸離施者填咽俄而果得百萬，於此可見當時之

佛畫得中土天才畫士精心運用之努力，與中土繪畫之陶鎔大得精妙之進步。中土佛教自魏晉以至南北朝如野

火燎原其隆盛誠不可以言語形容佛寺之建築亦不可以數計讀唐人杜牧之「南朝四百八十寺多少樓臺烟雨

中？」一詩即可想其一二甚至於中土之一切學術思想無不以佛教爲中心佛教繪畫亦自然因佛教之盛隆而達

其極致當時西方僧侶如天竺之康僧鎧佛圖澄龜茲之羅什三藏皆以佛畫爲宏道之第一方便且西僧中如迦佛

陀、摩羅提吉底等皆善佛畫來化中土。中印度之新壁畫即於此時傳入，張僧繇更直接得其手法略加以變化成

中土之新佛畫曾在建康一乘寺作門畫近望人物宛然遠望眼暈如有凹凸故人稱一乘寺爲凹凸寺所謂遠望眼

暈如有凹凸大概爲中土所不常用之陰影法略與日本奈良法隆寺金堂之壁畫出於同一手法者

中土繪畫至六朝時全以佛畫爲中心凡能作畫者卽能作佛畫然中印度陰影法之新佛畫除張僧繇外繼起

者，殊少有人。至唐時僅有尉遲乙僧，曾在慈恩寺塔前作觀音像，於凹凸之花面中現有千手千眼之大慈悲菩薩爲

能陰影法而技術精妙按尉遲乙僧，西域于闐國人善佛畫爲于闐王所薦而來中土然當時佛畫家，如閻立本兄弟，

及吳道玄等均直承顧愷之諸人而下，極盡中印陶鎔之變化呈佛畫上之新貢獻而於中印式陰影一法則無所影

響。蓋因中土繪畫極重線條骨法與氣韻之描寫；謝赫六法卽以氣韻生動與骨法用筆爲繪畫上最高之基件絕不

在陰陽形體上之顯現。故中印式之佛畫雖自張僧繇得其影響至唐尉遲乙僧再表現於中土均因不合中土民族

之性格而無形淘汰之。

有唐以後佛教以禪宗與盛主直指頓悟不重形式佛畫因之漸衰其影響於中土繪畫者亦由微弱而斷絕。

（丙）第三時期

中土與歐洲之交通雖開始於元代然自元人武力衰微以後並因歐、亞大陸交通之不便以致中斷至西曆十

四五世紀間，歐、亞兩洲各亟謀彼此之交通在中土則有明永樂至宣德時三保太監鄭和七下西洋在西方則有地

亞士（Bartholomew Diax）發現好望角等至西曆一五一四年，葡萄牙人阿爾發耳（Torge Alvares）至廣東之

三洲島後，荷蘭、西班牙英法諸國俱相繼而至澳門廣州等處並漸漸沿漳、泉、寧波而達北平。西方天主教徒，亦隨之而來中土亦即為西方繪畫之隨來中土。

明季天主教徒時由海道來中土之廣東，福建諸沿海地傳教，然多不為中土官民所信仰，無甚成績至一五七九年耶穌會教士羅明堅（Michael Ruggseri）至廣州一五八零年利瑪竇繼來金陵建天主教堂天主教始植其基礎於中土後並至北平於是中土人士之信天主教者亦漸增多當時中土學者如徐光啟等即為篤信天主教義而受洗禮者利氏住中土甚久通華文華語東來時挾有歐西之圖畫及雕版圖像書籍器物等甚夥西洋之曆算格致哲理等諸科學亦由利氏之傳教而傳入中土明萬曆二十八年，（西歷一六○○年）利氏上神宗表文有云：

謹以天主像一幅，天主母像二幅像，即聖母 天主經一本真珠鑲嵌十字架一座報時鐘二架萬國圖志一冊雅琴一張奉獻於御前物雖不腆然從西極貢來差足異耳。

利氏所獻之天主像天主母像，當然為其東來時挾帶圖像中之一部。張紹聞無聲詩史云「利瑪竇攜來西域天主像乃女人抱一嬰兒眉目衣紋如明鏡涵影踽踽欲動其端嚴娟秀中國畫家無由措手」張氏所謂天主像即聖母像也當時顧起元既曾見利氏其人並見利氏所攜之聖母像。顧起元客座贅語云：

利瑪竇，西洋歐羅巴國人也。面晰白虬鬚深目而睛黃如貓通中國語來南京居正陽門西營中自言其國以崇奉天主教為道天主者制匠天地萬物者也所畫天主乃一小兒一婦人抱之曰天母畫以銅板為幀而塗五采於上其貌如生身與臂手嚴然隱起幀上臉之凹凸處正視與生人不殊人間畫何以致此？答曰：「中國

畫，但畫陽不畫陰，故看之面軀正平無凹凸相，與吾國畫兼陰與陽寫之，故面有高下，而手臂皆輪圓耳。凡人之寫像，正面迎陽，則皆明而白若側立則向明一邊者白，其不向明一邊者眼耳鼻口凹處皆有暗相，吾國之寫像者，解此法用之故能使畫像與生人亡異也。

顧氏所記較無聲詩史為詳。且記述利氏談西洋畫用光學以顯明暗之理，是則西洋畫理，亦由利氏而開始萌芽於中土。繼利氏而來中土者有利氏之徒羅儒望（Toao da Rocha）德國耶穌會教士湯若望（Toannes Adam），均挾來相當之畫像器物並有由郵寄而來中土者，崇禎二十二年間湯若望曾進呈天主降凡一生事蹟像黃伯祿

正教奉褒記其事云：

崇禎十三年十一月先是有葩槐國（Bavaria）君瑪西理（Maximilianus）飭工用細緻羊韓裝成册頁一帙綵繪天主降凡一生事蹟各圖，又用蠟質裝成三王來朝天主聖像一座外施綵色俱郵寄中華託湯若望轉贈明帝，若望將圖中聖蹟釋以華文工楷膽繕，至是，若望恭齎趨朝進呈。

蓋當時西洋教士深知中土人士之愛好繪畫，故以此為宣傳之具，與漢、魏南北朝時之西域及印度僧人，攜來佛畫以為佛教宣傳之工具者全為一轍。一六一五年，利瑪竇所着拉丁文中土佈教記(De Christiana expeditione apud Sinas) 一六二九年畢方濟（P. Franciscus Samdiaso）所著之畫答皆言及西洋畫，西洋雕版圖畫為中土傳教之輔助而收大效之事蓋可想見中土人士亦因西洋教士攜來之繪畫應用陰陽明暗之法儼然若生為中土所未見而生愛好並因喜新之心中土畫家亦漸漸受其影響然明季傳入中土之西畫大率為天主像、聖母像，

及天主一生事蹟等，純係寫像人物畫。故中土最先受西畫影響，而採用西法者，厥為寫真派。此派之開始者，為明末

閩莆田人曾鯨。鯨字波臣，流寓金陵，寫照如鏡取影，妙得神情；其傳色淹潤，點睛生動，雖在楮素盼睐顰笑，咄咄逼真，陳師

若軒冕之英嚴整之俊閨房之秀方外之踪，一經傳寫妍媸肖，然每圖一像烘染至數十層必窮匠心而後止。曾

曾謂「傳神一派，至波臣乃出一新機軸。其法重墨骨而後傅彩，加以暈染，其受西畫之影響可知。」蓋波臣流寓金

陵，正在利氏傳教金陵之時，定與徐光啓、顧起元等同目睹利氏懸在金陵教堂中之天主、聖母諸像，所謂烘染至十

數層者，即為參用西洋畫法之明證，非曾氏以前之寫真家所知也。日人大村西崖云：「萬曆十年，意大利教士利瑪

竇來明工歐西繪畫能寫耶穌聖母像，曾波臣乃折衷其法，而作肖像，所謂江南派之寫照也。傳波臣之學者殊眾，有

謝彬、郭鞏、徐易、劉祥生、張琦、沈韻、沈紀諸人均有聲譽。徐瑤圃寫真，不獨神肖，至筆墨烘染之跡，亦與之俱化，為沈韻

入室高弟。

清初主事欽天監者多西洋教士，彼輩通歐西之科學藝術，每於無形中與以西畫入中土有力之幫助。中土人

士亦於潛移默化中濡染其影響。例如欽天監五官正焦秉貞，以西畫遠近諸法，而成中西折中之新派，是以中畫而

參以西法者。張浦山畫徵錄云：焦秉貞濟寧人欽天監五官正工人物其位置自遠而近由大及小不爽絲毫蓋西洋

法也。清聖祖並謂「秉貞素按七政之躔度，五形之遠近所以危峯疊巘，中分咫尺於萬里。」按焦氏在康熙二十一

年間入直內廷工山水界畫深明測算之學悟會有得取歐西繪畫之方法變通而成之耳。焦氏之後有冷枚、唐岱、陳

枚、羅福旻等均以折中新派見稱於世。

又張恕字近仁工泰西畫法自近及遠由大及小皆準法則崔鏷工人物士女學焦秉貞法傳染淨麗風情婉約，均屬焦氏一派。

明季西畫之傳入中土，為數殊夥。然東來之諸教士中，兼通繪事，供奉畫院，從事內庭繪事者，尚屬無人。至清初康熙末年始有意大利教士郎世寧艾啓蒙、王致誠等供奉畫院。按郎氏，康熙五十四年至北平工歐西繪畫後兼習中土繪畫因參酌中西畫法別立中西折中之新體人物山水花卉翎毛無不擅長住中土甚久人謂郎氏所繪之花卉等具生動之姿非若彼中庸手詹詹於繩尺者比畫馬尤工掩仰俯側姿態各異陰陽明暗盡形體之能事艾氏亦工歐西繪畫參以中法工翎毛石渠寶笈載其畫蹟者凡九其他如潘廷璋（Giusephepanyi）安德義（Tean Damascene）均長中西新體與郎艾諸氏奉清高宗之命畫平準噶爾部凱旋圖純為以西畫為本而參以中法者西畫自明末已逐漸興盛至郎氏時代實為最高潮一因當時西洋教士之來中土者日多二為因喜新而造成時新之潮流三為郎氏諸人之技藝非通常畫史所能希及實與中土繪畫之一大波動。

此外尚有純以西法寫真者莽鵠立為此派之代表畫徵錄云「莽鵠立字卓然滿洲人工寫真其法本於西洋不先墨骨純以渲染皴擦而成神形酷肖見者無不指是所識某也」傳其法者有諸賢人金介又丁尤泰及其女瑜，畫徵錄謂其一遵西洋烘染之法亦屬此派。

總之，西洋畫自明萬曆初年至高宗乾隆末凡二百年其勢力殊盛宮廷之間尤為活動漸漸由寫真而至山水花卉以及於西清研譜等器物圖譜均受其風化惟民間畫家受其影響者較少自乾隆末年開始嚴厲之禁教後，

中國繪畫史　　二四二

西洋繪畫在中土之勢力與影響均驟然中絕其原由固甚複雜，然西洋繪畫終不甚合中土皇帝人士之目光實為

一總因雖當時王致誠郎世寧等之供奉內廷頗思以西畫之風趣及明暗遠近諸端輸之中土；於是寫真花卉等一

遵西法然色彩之渲染濃淡之配合陰影之投射終不為皇帝所懽賞因強師西土畫家而習中土畫法。王致誠曾馳

函巴黎而言其事云：

是余拋棄平生所學而另為新體以曲阿皇上之意旨矣然吾等所繪之畫皆出自皇帝之命當其初，吾輩亦

嘗依吾國畫體本正確之理法而繪之矣乃呈閱時不如意輒命退還脩改至其脩改之當否非吾等所敢言，

惟有屈從其意旨而已。見戴嶽所譯之中國美術

福開森中國畫史又云：

王致誠初入北京以畫受知於高宗，於郎世寧為後進。高宗不喜其油畫，因命工部轉諭曰：「王致誠作畫雖

佳而毫無神韻應令其改學水彩必可遠勝於今若寫真時可令其仍用油畫」

由此可見西洋畫家供奉內庭而受束縛拘執之苦矣當時中土畫家亦每譏評貶斥殊少贊許之評論。吳漁山

云：「我之畫不取形似不落窠曰謂之神逸彼全以陰陽向背形似窠曰上用工夫即款識我之題上彼之識下用筆

亦不相同往往如是。」鄒一桂亦云：「西洋畫善勾股法故其繪畫於陰陽遠近不差錙黍所畫人物屋樹，

皆有日影其所用顏色與筆與中華絕異布影由闊而狹以三角量之畫宮室於牆壁令人幾欲走進學者能參一二，

亦具醒法但筆法全無雖工亦匠故不入畫品」對於西教士及焦秉貞之折中新派亦多致不滿。張浦山云：「焦氏，

得利瑪竇西洋畫法之意而變通之，然非雅賞爲好古家所不取。」此蓋爲東西民族性格之不同，與文化基礎之各異有以致之耳。唯至清代末年之康有爲氏對於郎氏之折中新派備致推崇，謂「郎世寧乃出西法他日當有合中西而成大家者，日本已力講之，當以郎世寧爲太祖矣。如仍守舊不變，則中國畫學應遂滅絕」見萬木草堂康氏藏畫目。康氏不諳中西繪畫，主以院體爲繪畫正宗，是全以個人意志而加以論斷者，恐與其政見之由維新而至於復辟者相似不足以爲準繩。

（丁）第四時期

中土自道光二十二年鴉片戰爭後，致成五口通商，隨後卽繼以八國聯軍，使中土沿海各門戶洞然開啓。因之西洋之文化學術等，亦漸由五口等地爲根據，侵入中土內地。中土人士之有識者，亦以國勢衰弱非維新中土之學術思想等不足以自強，致釀成戊戌政變，廢科舉與學校，派遣中土青年留學東西洋諸舉。西洋耶穌天主諸教士，亦以通商故重來中土佈教於中土內地。天主像及雕版圖像等之歐西繪畫亦隨西教士重來中土。然當時中土人士，對於此等繪畫，一因已屬慣見大不似明末清初新來時之驚奇駭異，二因天主像等古典派之作品離純粹之藝術基點尚遠，不足以厭足中土畫家之追求，三因明末清初中西折中之新派終不爲中土人士所欣賞，致被公認爲品格不高之匠品。故西畫雖自道光末年重來中土，直至光緒末年止，其影響於中土之繪畫者，實屬有限。在江南僅有吳石僊等幾人而已。吳氏，金陵人，光緒末年間喬寓上海，喜參用西法作烟雨秋山諸景，黃賓虹氏曾評之云：「金陵吳石僊以字行，初畫山水略仿藍田叔，喜作秋山白雲紅葉，繼參西法，用水漬紙不令其乾，以施筆墨，獨誇秘法淒

迷似雲間派而筆力遒勁之氣泯焉」自光宣後至民國初年，西畫在中土之勢力，始漸漸高張。其原因，一爲歐西繪畫近三五十年極力揮發線條與色彩之單純美等大傾向於東方唯心之趣味。二爲維新潮流之激動非外來之新學術似無研究之價值。三爲中土繪畫經三四千年歷代天才者與學者之研究其揮發已至最高點不易開闢遠大之新前程殊有迎受外來新要素之必要。其用具與表現方法等有特殊點另爲一道而有試驗之意義。四爲歐西繪畫之傾向（當時日本自明治維新以後竭力迎受歐西學術，已爲迎受歐西學術之先進國。）緣此中土青年有直接澈底追求歐西繪畫之傾向。故在光緒三十年間即有李叔同先生（叔同先生，爲予幼年業師，初名岸，長文學書法，政歐西音樂繪畫，與曼殊和尚等，爲南社諸子。民國六年間，剃度於杭州，演音，號弘一，現雲遊閩省。）東渡日本入東京美術專門學校研習西畫。至宣統初年即返中土爲中土赴域外專習西畫之第一人。亦爲赴域外研習西畫最先返中土之一人。次爲陳抱一約在宣統末赴日本，至民國四年春，回中土，亦算較早。至民國初年，始有李超士王靜遠吳法鼎等直接赴法之巴黎專習西畫。超士民國七年返中土。靜遠較遲此後直接赴歐學習西畫者日漸增多以致英美意法諸國無不有人可謂盛矣至中土研究西畫之學術機關，以三十年前之南京兩江優級師範學堂（民國成立後，改爲南京高等師範學校，繼又改爲東南大學。國民政府遷都南京後，改爲中央大學。）辦在清光緒二十八年，簡派李梅庵（名瑞清，號道人。）爲監督，即今校長。道人固篤學君子尤長於書法繪畫壹志提倡藝術教育。且以既廢科舉而與學校則直接需要之藝術師資爲數甚夥。與其輸耗鉅大經費派遣多數學生出洋留學不如添辦藝術專科延聘少數外國學者來華教授之爲經濟與簡便但當時該校學制僅規定開設文學數理史地農博理化等科，而藝術不與焉。道人乃諮詢校中之諸外國教授彙集東西各國師範教育設科之成例擬訂藝術專科

之辦法，條陳學部奏准添設乃於光緒三十二年實行創辦此科，連開兩班，約造就師資五六十人，所聘西畫及中畫教授爲日人龜見鏡、亘理寬之助及蕭屋泉（名俊賢，別號等。如凌直支文淵、呂鳳子潛以及姜敬廬先生輩皆該校天和逸人。畢業生也。查該科辦法，約略與東京高等師範之藝術科相仿，當是時公家財力尚稱寬裕，物價又低，故設備頗善關於藝術之中外圖書及石膏模型油畫材料用器畫標本儀器等，皆從東西洋直接採辦。此等藝教用品，當時國內僅有別發洋行一家，備有少數油畫顏料，供給少數四人購用。（雖惜於辛亥革命時大好文物皆燬於兵燹，然此輩藝術人材多分布服務於蘇、畫顏料，供給少數四人購用。皖、贛、浙、湘、粵、川、晉及北京等各中學師範等校此爲歐西畫法，直接由國人率先推行於新藝術教育上之嚆矢也。同時北方之保定優級師範，亦援例開辦藝術科一班，造就若干人又同時上海徐家匯土山灣教會內亦有若干人練習油畫，且自製油畫顏料。惟所畫均爲宗教性質之題材；指導者爲法國教士學習者，則爲中土信徒此點當亦有多少影響於當時之社會。然在此等人材未造成之前，各省師範學校之規模較大者，即普通科之西畫教師亦自人任之。例如光、宣間之浙江兩級師範學堂圖畫教師，初爲日人吉加江宗二；至宣統三年以中土既有相當師資自可收回教育職權，遂辭退客鄉，而改聘姜敬廬先生繼任。至民國元年秋，該校長經頤淵先生亨頣，以浙省各中學藝教師資缺乏特設藝術專科一班聘李叔同先生主其事其組織及教學亦仿行東京高師藝術科之大略設備及教室等亦極完善高年級均以半身眞人體爲西畫之基本練習，即所謂人體模特兒者已見用於中土矣民國七年間，在上海創辦藝術專科師範之吳夢非等，即在該科畢業者斯時上海方面尚無研究西畫之較好團體與學校茲錄汪亞塵四十自述中云：

高小畢業後，十四歲那年的春天，（民國前三年。）同我的父親，到上海來遊玩，遇着甬人烏始光和陳漢甫漢甫深知書畫，一見我，便很鼓吹我學習繪畫。那時，小花園文明雅集茶館內，有一個書畫研究會，由漢甫介紹做會員，每晚同漢甫到文明雅集，看許多上海畫家當場揮毫。一位矮胖的蒲作英，常到書畫會作畫。那時吳昌碩一幅四尺整張，不過買十幾塊錢。倪墨耕、黃山壽諸畫家常常合作，我自入文明雅集以後，每夜必到，差不多就是我研究中國畫的場所，同時就是自己練習。……武昌革命起義杭州也光復了，我再隨父親來上海復訪烏始光，那時候，烏始光在一個佈景畫傳習所裏學畫，主辦人是周湘畫的是相背景學的是水彩畫水彩畫專畫些中西合璧的題材，那時候，上海的洋畫，簡直沒有幼稚的可憐，一般想學洋畫者專在北京舊書攤上覓雜誌上的顏色畫；不管是圖案畫廣告畫只要看見就買回來照了模仿，因為沒有真正的洋畫也找不着學習的場所。我們幾個朋友，就杜造範本還去騙人。我由國畫而改習洋畫的動機便在於此。當時在上海有伊文思與普魯華兩家洋書店有西洋畫印刷品經售將那種印刷品買回來臨摹臨摹便充作至上的西洋畫現在想起着實可笑！

民國二年春季起我每天到烏始光家裏補習英文，晚間在四川路青年會夜館念書。這一年冬月，有一天早晨，在始光家裏遇見了劉季芳，就是現在上海美專校長劉海粟。季芳和始光，都是周湘背景傳習所的畫友，從那天起還合了丁悚、夏劍康、楊柳橋等五六人想籌備一個圖畫學校那時候季芳比我小二歲，始光比我大九歲，始光在上海住得久，普通的英語很能對付，所以比我們的經驗都富些，我會見季芳那一天中午，始光請客邀季芳

與我三個人便到乍浦路日本人開的西洋料理店——寶亭——午餐，正在進餐從窗門中望出去，看見對過牆上有一張召租字條那幢半中半西式的房子又緊閉着，知道是出租餐後打聽房價不貴就由光去，賃定那間房子試辦學校的起點，也就在那個場所。

上海圖畫美術院，是最初的定名兼辦臨摹稿本的圖畫函授學校。最初人數寥寥繼續二年間也不過二十餘人，那時候要在上海社會樹起美術學校的招牌確難號召。而且有許多連自己都還弄不清練習造型藝術從何處入手？可說茫然不知，不過那時圖畫美術院裏幾個年青小夥子確抱着知其不可爲而爲之主義，耐心幹去這一點我個人便覺得勇氣直衝。

民國四年春陳抱一由日本歸來講給日本人學洋畫的方法，須用石膏模型爲練習初步。另外又組織一個研究所，所定名叫做東方畫會，地點在西門寧康里，起初徵集會員有二十餘名，因爲每月收納研究費石膏模型既少研究的興趣便提不起，學員漸漸減少辦了半年便收旗鼓。

據上所述則中土上海方面之西畫，至民國元年末或宣統末年。始有周湘所辦之佈景畫傳習所。至民國二年冬，始有上海圖畫美術院之創立。至民國四年春，陳抱一由日本回中土後才產生東方畫會，始用石膏模型爲西畫基本之練習其幼程簡略實非意想所及，大約至民國七八年間始有上海圖畫美術院所改名之上海美術專門學校與吳夢非等所辦之藝術專科師範等較臻完善稍後，北京亦有中等程度之藝術專修學校之創設；至民國十三年改爲國立北京藝術專門學校。此後在上海又有上海藝大新華藝大等之產生在內地則有成都、武昌、蘇州、廣州等各藝

專，相繼設立；在南京中大師範院，又有藝術組之添設；真是為數不少。然為五年制之正式大學制者，倘屬無有之，自民國十七年，部派林風眠在杭州所開辦之國立杭州藝術院始又民國十四五年間上海美專北京藝專並聘俄國畫人普特爾斯基法國畫人克羅多，任西畫課程教授中土青年至此純粹之歐西繪畫在中土各地之發生滋長，真是風起雲湧不可一世矣。然自東西各國學習歐西繪畫而回中土者，或在中土學習歐西繪畫者大多數祇能周旋於歐西某派某系一部之間者已屬不弱者曰僅此即謂為有所建樹則予尚奢望凡吾同道及有志青年共同努力之耳。

至中土畫家，受歐西畫風之影響，而成折中新派者。民國初年間，在上海則有洪野等。全以西畫為本而略參中法者。在北平則有鄭錦等，略帶歐西風味，全抄自日本者，力量均不強無特別注意之必要較有力量而可注意者，則為廣東高劍父一派。高氏於中土繪畫略有根底留學日本殊久專努力日人參酌歐西畫風所成之新派稍加中土故有之筆趣其天才工力頗有獨到處其作風與清代郎氏一派又絕不相同近時陳樹人何香凝及高劍父之弟高奇峯等均屬之。惜此派每以熟紙熟絹作畫，始於唐，盛於五代及宋，至元已漸見衰減；明清之世，僅有少數院派及工整作家，俯沿用之。近時東瀛諸畫人，則仍襲吾國唐宋人舊法，以熟絹為中心畫材。蓋熟絹熟紙，光滑不沁於工描細寫，第不能盡量發揮筆情墨趣耳。並喜渲染背景使全幅無空白於筆墨格趣諸端似未能發揮中土繪畫之特長耳。

原來無論何種藝術，有其特殊價值者均可並存於人間祇須依各民族之性格，各個人之情趣仁者見仁智者見智選擇而取之可耳。英人秉雍氏 Laurence Bingon 謂：

東方繪畫最初形爲宗教美術，與古意大利之壁畫同宗其後漸形發達致入於自然主義一途；然宗教唯心主義之氣味固時瀰漫於其間也。西洋近代之畫學使無文藝復與以後之科學觀念參入其中而仍循中古時代美術之故轍以蟬嫣遞展其終極將與東方畫同其致耳。

原來東方繪畫之基礎在哲理西方繪畫之基礎在科學根本處相反之方向，而各有其極則。秉雍氏之言固爲敍述東西繪畫異點之所在實爲贊喜雙方各有終極之好果供獻於吾人之眼前而不同其致耳若徒眩中西折中以爲新奇或西方之傾向東方東方之傾向西方以爲榮幸均足以損害兩方之特點與藝術之本意未識現時研究此問題者以爲然否？

此後之世界交通日見便利，東西學術之互相混合融化誠不可以意想推測；祇可待諸異日之自然變化耳。

中華民國十五年九月初版
中華民國二十五年七月大叢本第一版

大學叢書
（參考書）中國繪畫史一冊

（75624號）

每冊實價國幣貳元貳角
外埠酌加運費匯費

著作者　　潘　天　壽

發行人　　王　雲　五
　　　　　上海河南路

印刷所　　商務印書館
　　　　　上海河南路

發行所　　商務印書館
　　　　　上海及各埠

（本書校對者王養吾）

中國繪畫史（復刻版）

作　者	潘天壽
責任編輯	徐昕宇　　胡瑞倩
裝幀設計	麥梓淇
校　對	趙會明
印　務	龍寶祺
製　作	商務印書館製作部
出　版	商務印書館（香港）有限公司 香港筲箕灣耀興道三號東滙廣場八樓 http://www.commercialpress.com.hk
發　行	香港聯合書刊物流有限公司 香港新界荃灣德士古道二二〇至二四八號荃灣工業中心十六樓
印　刷	中華商務彩色印刷有限公司 香港新界大埔汀麗路三十六號中華商務印刷大廈十四樓
版　次	二〇二三年十一月第一版第一次印刷 © 2023 商務印書館（香港）有限公司 ISBN 978 962 07 4688 8（復刻版） Printed in Hong Kong